KB005035

쇼팽의 낭만시대

▪ 일러두기

- 외래어 표기는 가급적 국립국어원 외래어 표기법에 따르되, 관습으로 굳어진 경우 관례를 따랐다.
- 단행본은 《 》, 음악과 잡지·단편·신문 등은 〈 〉로 표시했다.
- 원어는 필요하다고 판단되는 곳에 병기했다.

쇼팽의 낭만시대

Chopin

송동섭 지음

mujintree
뮤진트리

차례

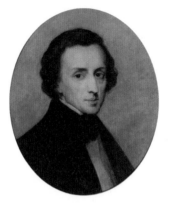

프레데릭 쇼팽의 초상화, 아리 셰퍼의 그림, 1847년, 도르트레흐트 미술관 소장.

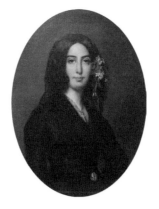

조르주 상드의 초상화, 오귀스트 샤펭티에의 그림, 1838년, 낭만주의 미술관(파리) 소장.

머리말

사람들에게 좋아하는 고전음악가가 누구냐고 물으면 대개 베
토벤과 모차르트를 꼽는다. 우리는 학교에서, 책 또는 사람들의
입을 통해 두 음악가에 대해 많이 들었다. 그러나 실제로 즐겨 '듣
는' 고전음악가를 꼽으라고 하면 그 선택은 달라질 수 있다. 이 경
우 쇼팽이 상당히 앞 순위에 들 것 같다.

폴란드 출신으로 스물한 살의 나이에 파리에 진출해 그곳에서
활동하다가 그곳에서 생을 마친, 낭만파 음악을 대표하는 인물.
쇼팽은 소품 위주의 피아노곡을 주로 썼다. 대체로 세련되고 감미
로우며 도시의 쓸쓸한 정서를 담고 있다. 그 감성이 우리의 정서
와도 잘 맞아서 한국의 고전음악 애호가 중에는 쇼팽의 곡을 좋
아하는 사람들이 유난히 많다. 쇼팽의 부친은 프랑스 농부의 아

들이었는데 어떻게 한 세대도 지나지 않아 그의 아들이 폴란드의 유력한 귀족과 지식인들 사이에 자리를 잡고 그들로부터 인정은 물론 큰 사랑까지 받게 되었는지, 그 내력을 따라가는 것은 매우 흥미롭다. 반쪽만 폴란드 혈통임에도 불구하고 쇼팽이 폴란드의 민족음악가로 존경받고 오늘날까지 국민적 추앙의 대상이 되고 있는 이유도 알아볼 필요가 있다. 폴란드의 바르샤바에서는 5년마다 한 번씩 쇼팽 국제 피아노 콩쿠르가 개최된다. 이 콩쿠르는 세계 음악계에서 가장 권위 있는 피아니스트들을 위한 등용문이자 폴란드인들이 긍지를 가지고 개최하는 국가적 행사이기도 하다.

쇼팽은 파리에서 음악인으로서 활발히 활동했으며 음악가들뿐 아니라 다양한 사람들과 만나고 사귀고 영향을 주고받았다. 그중 쇼팽과 전혀 어울리지 않을 것 같은, 성격이나 외양이나 이념까지 모든 면에서 달라도 너무 달랐던, 당대의 스캔들 메이커 조르주 상드와의 만남은 쇼팽의 일생에서 가장 중요한 사건이었다. 천사 같은 음악가와 자유분방한 이혼녀의 만남과 동거는 그 자체로 흥미롭지만, 두 사람의 엇갈림 역시 운명의 장난처럼 혹은 누군가가 작위적으로 맞춰놓은 것처럼 재미있다. 함께 사는 동안 그녀는 그의 모든 것이었고 그의 삶과 음악도 정점에 이르렀다. 그러나 그녀와 헤어진 후 쇼팽은 급격히 활력을 잃었고 얼마 지나지 않아 세상을 떠났다.

쇼팽의 시대는 피아노가 개량을 거듭해 악기 중의 악기로 널리 보급된 시기였다. 정치적으로는 유럽 전체가 근대 시민사회로 나

아가기 위해 급격한 변화를 겪던 혁명의 시대였으며, 그런 변화의 물결 속에서 변방의 약소 민족과 국가들도 정체성을 자각하던 시대였다. 예술 쪽에서는 기존의 틀과 속박을 깨고 새로운 것을 추구하는 낭만주의의 물결이 분출한 시대였다. 쇼팽은 낭만주의 음악을 만들고 그 흐름을 이끈 가장 중요한 사람 중 한 명이었다. 쇼팽으로 인해 낭만주의 음악은 더 풍성하고 깊어졌다. 그가 있었기에 낭만주의 음악을 이야기할 수 있었고, 그의 죽음과 함께 낭만주의 음악도 빛을 잃고 서서히 저물어갔다. 쇼팽의 시대에 유럽의 중심지 파리에서는 다양한 사람들과 다양한 이념들이 생겨나고 만나고 부딪쳤으며 다채로운 모습의 세상이 펼쳐졌다. 당시 쇼팽 주위에서 일어난 여러 가지 일화를 통해 그의 삶과 음악, 그리고 그 시대의 흥미로운 단면들을 들여다보려 한다.

이 책은 약 1년 3개월 동안 중앙일보에 연재한 글을 기초로 했다. 약간의 수정과 보완을 가했고, 최근에 쓴 몇 편의 글을 덧붙였다. 비교적 자세한 쇼팽 연보도 추가했다.

이 글을 중앙일보에 연재할 수 있게 해주고 꼼꼼히 편집도 해준 중앙일보 서회란 부장과 '더오래' 팀 편집위원들께 감사를 드린다. 모든 글을 미리 읽고 조언해준 누나 송기매에게도 고마움을 전한다.

I

어울리지 않는
두 사람

첫 만남

조르주 상드(George Sand, 1804~1876)에게서는 '여성'스러운 점이라고는 도무지 찾아볼 수 없었다. 가장 먼저 눈에 띈 것은 잠시도 그녀의 손을 떠나지 않는 시가였다. 게다가 그녀는 남자 옷을 입고 있었다. 세련미라고는 조금도 없는 투박한 옷이었다. 바지에 남성용 프록코트와 남자용 재킷을 허리 부분만 조금 잘록하게 고쳐서 입었다. 그렇게 고친다고 여성의 옷이 될 수는 없었다. 모자도 높고 챙이 짧은 남성용 토퍼였다. 세련미의 전형으로 불리던 쇼팽(Frédéric Chopin, 1810~1849)은 옷매무새를 중요하게 여겼고, 옷을 슬쩍 보기만 해도 재질이 고급인지 아닌지 판별하는 안목이 있었다. 상드의 옷차림은 그런 쇼팽의 패션 감각에 부합하는 면이 전혀 없었다.

생김새와 언행도 여성스러움과는 거리가 멀었다. 소파 한쪽 끝에 말없이 앉아 있는 그녀의 표정에서는 부드러움을 찾아볼 수 없었다. 검은 머리에 가무잡잡한 피부를 가진 그녀는 약간 어두운 표정이었고, 보는 사람에게 주술을 거는 것 같은 검은 눈은 약간 돌출되어 있었다. 어쩌다 입을 열면 시가 때문인지 약간 쉬어 거친 목소리가 나왔고, 자기 의견을 주장하는 모습에는 여성적인 조심스러움 따위는 전혀 없었다. 높은 목소리와 분명한 말투로 종교와 혼인제도에 대한 비판을 늘어놓으며 자유연애를 부르짖을 때 그녀는 반대 의견을 가진 사람의 눈을 똑바로 바라보았다. 폴란드에서 명문가의 자제들과 어울려 자랐고 파리에서도 명망 있는 귀족 가문의 예의 바른 여인들을 주로 보아온 쇼팽에게, 칙칙한 남성 복장을 하고 거침없는 언행을 일삼는 조르주 상드는 파격이었다. 희한한 여자라는 생각에 호감은커녕 불쾌한 느낌마저 들었다. 모임이 파할 때 쇼팽은 자신의 느낌을 친구에게 여과 없이 피력했다. "뭐 저런 괴상한 여자가 다 있어. 여자가 맞긴 한 거야?"

쇼팽이 상드를 처음 만난 것은 마리 다구Marie d'Agoult 부인의 살롱에서였다. 다구 부인은 연인 프란츠 리스트와의 스위스 도피 여행에서 돌아와 유서 깊은 건물인 오텔 드 프랑스에 자리 잡고 살롱을 다시 열었다. 살롱은 자주 열렸다. 저녁 시간에 음악계와 문학계의 유명인사들이 모여 예술과 문학 전반, 그리고 사회적 이슈에 관해 진지하고 활기차게 토론을 했다. 같은 건물 아래층에 살던 상드는 리스트-다구 부인 커플의 절친으로 이 모임의 단골 참석자였다. 리스트는 쇼팽이 파리에 온 지 5년이 지난 1836년 10월

무렵 가깝게 지내던 쇼팽을 이 모임으로 이끌었다. 당시 쇼팽은 스물여섯 살, 상드는 서른두 살이었다.

상드의 첫 인상이 나빴던 쇼팽과 달리, 상드는 쇼팽을 귀엽게 여겼다. 그녀는 친구에게 "쇼팽 씨는 정말 소녀 같지 않은가요?"라고 말하며 재미있어했다. 훗날 그녀는 한 소설에 당시 쇼팽의 모습을 다음과 같이 묘사했다. "그는 몸도 마음도 섬세했다. 근육이 발달하지 않은 탓에 독특한 아름다움이 풍겼는데, 감히 말하자면 성별도 나이도 가늠하기 힘든 모호한 생김새였다. 슬픔이 담긴 여인의 고운 얼굴에 올림포스의 젊은 신처럼 늘씬한 몸을 지닌 천사랄까. 그런 조합을 완벽하게 만든 것은 다정하면서도 준엄하고, 순수하면서도 열정적인 표정이었다." 상드는 수줍음 타는 음악가 쇼팽을 다시 만나게 해달라고 리스트를 졸랐다. 당시 상드는 대중적으로 인기 있는 소설가였고, 쇼팽은 음악애호가들과 상류 사교계에 재능 있는 작곡가, 피아니스트, 혹은 피아노 레슨하는 사람으로 알려진 정도였다.

상드를 처음 만나고 얼마 되지 않아 쇼팽은 자신의 새 아파트에서 친한 친구 몇 명을 초대해 저녁 파티를 열었다. 그 자리에 리스트가 난데없이 상드를 데리고 왔다. 그녀는 평소에 입고 다니던 칙칙한 바지 대신 잔뜩 부푼 하얀 판탈롱에 붉은 띠를 두르고 있었다. 드레스는 아니지만 나름대로 여성스럽게 입은 편이었다. 더욱이 흰색과 붉은색은 폴란드를 상징하는 색깔이었다. 상드는 쇼팽이 둘러친 벽을 깨려고 애썼는데, 애정 때문인지 호기심 때문인지는 아직 불분명했다. 쇼팽은 그녀의 작품을 읽은 적은 없지만

그 자유분방한 남작부인에 대해 들은 바가 있었다. 그녀는 남편을 버리고 나온 두 아이의 엄마였고, 거기에 더해 다채로운 연애로 화제를 뿌렸다. 상드가 법적 남편 카지미르 뒤드방 남작을 떠나 파리로 옮겨온 후 쇼팽과 결정적인 관계에 빠질 때까지 유명작가, 시인, 정치인, 의사, 음악가 등 수많은 남자들이 그녀를 거쳐갔다. 그런 그녀에 대해 좋지 않은 이야기가 나돌았다. 그녀의 박식함과 당당한 성격을 좋아하는 사람도 많았지만, 그녀의 복장이나 태도, 사생활 혹은 당시로선 상당히 대담하고 선정적인 묘사가 담겨 있던 작품에 노골적으로 경멸감을 표시하는 사람도 많았다. 어떤 시대든 그 시대의 일반적인 기준을 따르지 않는 사람은 혹독한 대가를 각오해야 한다. 음탕한 여자, 애 엄마이면서 부정을 저지르는 여자 등이 그녀를 따라다니는 나쁜 이미지였다.

두 사람은 그 뒤로도 이런저런 자리에서 몇 번 더 부딪쳤다. 어느 음악애호가의 집에서 열린 파티에서 쇼팽이 자신의 발라드를 연주하자, 상드는 빨려들어갈 듯 몰입했다. 쇼팽에 대한 상드의 관심은 높아졌다. 상드는 함께 걷자며 연주를 끝낸 쇼팽을 정원으로 이끌었다. 그러고는 그의 음악을 칭찬했고, 자신의 음악관도 이야기했다. 실제로 상드는 기타와 하프시코드를 연주할 수 있었고, 파리에 와서는 오페라 공연장과 연주회를 즐겨 찾은 음악애호가였다. 두 사람은 정원을 한참 동안 돌았다. 쇼팽은 상드의 음악지식에 놀랐다.

그후로 이어진 만남에서 쇼팽은 처음에 보았던 겉모습 뒤에 숨은 상드의 다른 모습을 보게 되는데, 그것은 그녀가 밝고 지적이며

상냥하다는 것이었다. 또한 그녀는 다양한 이야깃거리로 함께 있는 시간이 짧게 느껴지게 하는 재주가 있었다. 그러나 그것은 그녀에 대한 부정적인 생각이 다소 줄어들었다는 뜻이지 그녀를 받아들이게 되었다는 뜻은 아니었다. 가톨릭의 가르침에 충실한 보수주의자 쇼팽에게 반전통적이고 반규범적이며 파격적 언행을 일삼는 상드는 쉽게 받아들여지지 않았다. 바르샤바에 있던 그의 아버지 미코와이는 화려한 파리에서 혼자 생활하는 아들에게 조신하라고 당부했다. "아들아, 젊은 사람은 조심하지 않으면 실수하기 쉽단다. 항상 조심하고 추문에 휩쓸리지 않도록 해라."

자유분방한 유부녀와 엮이면 추문을 낳을 가능성이 컸다.

모성애를 품은 여인

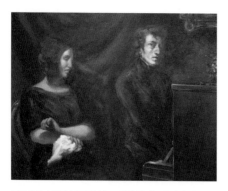

프레데릭 쇼팽과 조르주 상드. 외젠 들라크루아의 기초 스케치를 바탕으로 후대에 재현한 것. 루브르 박물관 소장.

이즈음 쇼팽은 폴란드 귀족 가문의 딸이자 친구의 여동생인 아홉 살 아래의 마리아 보진스카(Maria Wodzinska, 1819~1896)를 마음속에 품은 채 애를 태우고 있었다. 그녀의 부모는 쇼팽의 청혼을 받아들여 약혼까지는 허락했지만 해가 지나도 결혼 승낙을 미루었고, 편지로 전해지는 연인의 마음은 처음과 달리 온기가 점점 식어갔다. 마리아의 부모는 쇼팽의 병약함 때문에 결혼 승낙을 주저하고 있었다. 쇼팽은 혼자서는 이해할 수 없고 풀 수도 없는 마리아와의 관계에 대해 조언을 해줄 지혜로운 누이나 어머니 같은 사람이 필요했다. 그런데 상드는 현실 감각이 풍부했다. 특히 자신의 체험을 바탕으로 연애에 관해 적합한 조언을 해줄 수 있었다.

1837년 7월, 쇼팽은 결국 마리아로부터 파혼을 통보받았다. 답

담히 받아들이려고 애썼지만 쉽지 않았다. 쇼팽이 이 풋사랑의 실패로 인한 절망감을 상드에게 털어놓으면서 상드와의 관계가 발전했다. 둘이 만나 대화하는 시간이 점차 길어졌다. 오랜 기간 고향과 어머니의 품을 떠나 있던 쇼팽은 얼마 지나지 않아 상드에게서 모성애 풍부한 여인의 모습, 가장 그리운 '여성'의 모습을 발견했다. 상드는 마음이 약하고 세상 물정을 몰라 쉽게 상처받는 사람에게 따뜻하게 다가갈 줄 아는 사람이었다. 실연 이후 신체적으로나 정신적으로 많이 허약해진 쇼팽은 자상하게 챙기고 보듬어주는 상드의 손길에 더없이 편안함을 느꼈다. 상드의 매력은 밖으로 드러나지 않고 속에 숨어 있었다. 쇼팽은 그동안 자신이 그녀의 겉모습과 남들이 하는 이야기에 너무 빠져 있었다는 것을 깨달았다. 그러나 여전히 추문에 대한 두려움이 쇼팽의 마음 한구석에서 그를 제어하고 있었다. 한편 천재적 음악성, 완벽을 추구하는 철저한 예술혼, 과묵함, 귀족적인 용모와 매너, 세련된 옷차림 등 쇼팽의 모든 것에 끌린 상드의 마음은 점차 애정으로 기울었다.

이듬해 4월 한 친구 집의 식사 자리에서 그녀는 '당신을 사랑해요'라고 쓴 메모를 쇼팽에게 보여주며 자신의 마음을 솔직하게 털어놓았다. 마음을 정하지 못한 쇼팽은 답이 없었다. 하지만 상드는 자기보다 어린 남성에게 사랑과 보살핌을 베푸는 것이 천성에 맞는 사람이었고, 그것은 쇼팽에게 의미 있게 다가갈 수 있는 장점이었다. 따뜻한 미소와 배려를 보이면서도 조심하며 주춤거리던 상드를 좀 더 적극적으로 움직이게 한 계기는 2주 후 퀴스틴

후작의 별장에서 열린 모임이었다. 그날 저녁 쇼팽은 엄숙한 곡조의 피아노곡을 연주했다. 나중에 그의 〈소나타 2번, Op. 35〉에 들어갈 〈장송행진곡〉이었다. 파리 인근 호숫가에 자리 잡은 후작의 별장에서 호숫가의 정취와 어우러진 깊고 슬픈 곡을 들은 상드는 쇼팽에게 결정적으로 빠져들었다. 쇼팽은 상드의 첫 키스를 받아들였다. 관계가 더 깊어지기 전 상드는 쇼팽이 아직도 마리아를 사랑하는지 알고 싶었다. '키스를 받아들인 것은 무슨 의미일까.' '마음이 딴 곳에 있다면 나는 그에게 어떤 의미인 걸까.' 열정의 온도가 높아질수록 상드의 고민도 깊어갔다. 당시 상드는 쇼팽이 폴란드에서부터 알고 지낸 그셰마와(Wojciech Grzymała, 1793~1871)에게 보낸 장문의 편지에 다음과 같이 적었다.

"나의 마음속에 생겨나고 있는 것이 그에게도 일어나고 있다고 진정으로 느낍니다. 작은 아픔에도 쉽게 깨질 것 같은 연약한 평화와 행복, 나아가 자신의 삶 자체를 지키기 위해 그는 둘 중 누구를 포기하고 잊어야 할까요? 그녀가 진정 순수한 사랑의 상대라면 나는 물러나겠어요. (…) 우리 둘 중 누구도 결코 꾐에 빠지지 않았어요. 우리는 바람에 몸을 맡겼고 그 바람이 한순간 우리 둘을 다른 세계로 데려갔지요. (…) 만약 그가 자신의 삶을 내게 맡기려 한다면 나는 심히 두려울 거예요. 나 때문에 그를 떠난 사람의 몫까지 더해서 그를 행복하게 해줘야 하니까요."

그셰마와와 쇼팽이 부자지간처럼 막역한 사이임을 알기에 상드는 쇼팽에게 고백하고픈 진솔한 속마음을 대신 그에게 털어놓았다. 그녀는 수많은 남자를 사귄 바람둥이 여성이 아니라, 진정

한 사랑이 가져다주는 두려움에 떠는 소녀 같았다.

　이 무렵부터 두 사람의 관계는 몇 달 만에 급진전했다. 어느 날 쇼팽은 그세마와에게 급전을 보내 밤늦게라도 좋으니 빨리 만나자고 했다. 아마도 상드에게 깊이 빠져 제어되지 않는 자신의 모습에 스스로 놀라 조언을 구하고 싶었던 모양이다. 스물한 살에 파리에 온 후 성性을 죄악시하며 철저한 금욕생활로 깨끗한 이성 관계를 유지해온 쇼팽으로서는 큰 변화에 직면한 셈이었다. 상드도 쇼팽의 그런 변화에 놀랐다. 쇼팽은 성숙한 사랑을 느꼈고, 두 사람은 어느새 커플이 되었다. 쇼팽은 자신은 물론이고 친구들과 가족조차 전혀 생각하지 못한 여인을 '일생의 여성'으로 맞이했다. 몇 개월 후, 상드는 화가 외젠 들라크루아(Eugène Delacroix, 1798~1863)에게 다음과 같이 고백했다. "신이 당장 나를 데려가더라도 불평하지 않을 거예요. 왜냐하면 지난 3개월 동안 온전한 황홀함을 경험했으니까요." 얼마 후 두 사람은 도망치듯 파리를 떠나 지중해의 섬 마요르카로 향했다. 낭만주의의 대표적 화가이자 두 사람의 오랜 친구 들라크루아가 남긴 쇼팽과 상드의 초상화는 이 시기에 그려졌다. 일반적 이미지와 달리 피아노를 치는 쇼팽은 다소 커 보이고 상드는 그 옆에 다소곳이 앉아 있다.

II

폴란드 시골 마을에서
파리로

프랑스 농민 출신 아버지의
폴란드 정착

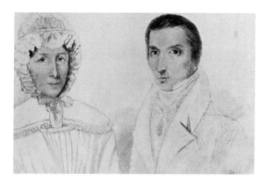

프레데릭 쇼팽의 부모. 암브로지 미에로제프스키의 스케치.

프레데릭 쇼팽의 할아버지 프랑수아는 프랑스 북동부 로렌 지방의 마랭빌에서 마차 바퀴 제작자로 살았고, 주민들의 신망을 받아 마을 동장 역할도 했다. 당시 그 지역에는 폴란드 귀족 미샤우 얀 파크 백작의 성城과 영지가 있었다. 파크 백작은 주변 강대국의 지배에 저항하는 폴란드의 봉기에 가담했다가 봉기가 실패해 그곳으로 넘어와 있었다. 백작의 영지 관리인 베이들리치는 프랑수아를 신임하여 그를 가까이 두었다. 프랑수아의 아들 니콜라(Nicolas Chopin, 1771~1844)도 어렸을 때부터 베이들리치한테 귀여움을 받아 그에게서 기초적인 폴란드어를 배웠고, 파리 출신인 베이들리치의 아내에게서는 프랑스 문학과 독일 문학, 음악과 회계학을 배웠다. 나아가 니콜라는 누구의 도움이었는지는 확실하지 않

지만 교육자를 양성하는 학교에서 중등교육도 받았다. 농부의 아들로서는 좋은 교육을 받은 셈이었다. 1787년 파크 백작이 죽자 폴란드로 돌아가게 된 베이들리치는 열여섯 살이 된 니콜라에게 동행을 제안했고, 니콜라는 난데없이 바르샤바에 진출하게 되었다. 그곳에서 베이들리치가 관리인을 맡은 담배공장의 회계원으로 일하면서 때때로 그의 아이들의 가정교사 역할도 했다. 니콜라는 1792년 공장이 문을 닫을 때까지 그곳에서 일했는데, 당시 그가 프랑스에 있는 부모에게 보낸 편지에 의하면, 그는 혁명의 소용돌이 속에 혼란을 겪고 있는 프랑스로 돌아가면 군인으로 징집될까봐 귀국을 포기했다고 한다.

한편으로 훗날 그가 주위에 털어놓은 얘기에 따르면, 폴란드에서 앞길이 막혔을 때 몇 차례 귀국을 결심했으나 그때마다 심하게 병을 앓아 실행에 옮길 수 없었다고 한다. 프로이센·러시아·오스트리아가 폴란드를 분할 점령하던 혼란기에 담배공장이 문을 닫는 바람에 니콜라도 실직하게 되었던 것이다. 병에서 회복한 그는 폴란드에 정착하기 위해 노력했다. 니콜라라는 프랑스식 이름도 폴란드식인 미코와이로 바꾸었다. 주변 강국들의 폴란드 분할 점령에 대한 반발로 코스치우스코가 봉기를 이끌었을 때는 폴란드 방위군에 들어가 폴란드 독립을 위해 싸웠다. 그러나 약소국 폴란드가 열강에 맞선 이 싸움의 승패는 처음부터 정해져 있었고, 얼마 지나지 않아 폴란드군은 수세에 몰렸다.

미코와이가 바르샤바의 관문인 프라가를 방위하는 중대의 지휘관으로 있을 때였다. 그곳은 전략적으로 무척 중요한 곳이었다.

폴란드의 대부분 지역에서 반란군을 제압한 러시아군은 모든 화력을 집중해 바르샤바로 향하는 길목을 공격할 기회를 엿보고 있었다. 1794년 11월 4일 러시아군은 프라가를 기습공격했다. 폴란드군과 요새 내부 사람들이 사력을 다해 싸웠으나, 한나절의 백병전 끝에 프라가는 함락되었다.

러시아군은 전쟁 중 러시아군이 희생된 것에 대한 보복으로 점령지에 있던 폴란드 군인, 관리, 민간인을 가리지 않고 무자비하게 살육했다. 약 2만 명이 목숨을 잃었다. 미코와이는 하늘의 도움으로 이 참화를 피했다. 이전 전투에서 부상을 당한 미코와이가 임무를 넘기고 중대와 함께 프라가를 떠난 뒤에 러시아군의 기습공격이 벌어졌기 때문이다. 공격이 조금만 일찍 벌어졌어도 미코와이의 운명은 달라졌을 것이다. 전쟁이 끝나자 암담한 현실이 그를 기다리고 있었다. 전쟁으로 인해 경제 상황이 엉망이었고, 그는 전쟁에서 부상까지 입은 상태였다. 귀족 가문의 윙친스카 부인이 그를 가정교사로 채용했다. 우연히 그를 만난 부인이 프랑스 출신인 그의 태도와 실력을 좋게 봐준 덕분이었다. 시골 농부 집안에서 태어나 맨손으로 떠나온 이주민 처지에 귀족 집안에서 안정적으로 일하게 된 것은 행운이었다. 당시 폴란드의 상류 가정에서 교양을 위해 자녀들에게 프랑스어를 가르치던 사회 분위기도 도움이 되었다. 윙친스카 가문 아이들이 자라서 가정교사가 필요 없게 되자, 그는 바르샤바 인근 젤라조바 볼라 마을의 스카르벡 백작 가문으로 옮겨 계속 일했다. 스카르벡 백작부인은 윙친스카 부인과 왕래가 잦았는데, 윙친스카 부인을 방문할 때 미코와이

가 눈에 띄어 관심을 가졌었다. 미코와이는 스카르벡 백작 가문에서 가정교사로 일하던 시절에 백작의 먼 친척인 유스티나(Justyna Krzyzanowska, 1782~1861)와 결혼했다. 1810년 3월 1일, 이 둘 사이에서 프레데릭 쇼팽이 태어났다.

이후 스카르벡 백작 가문에서도 가정교사가 필요 없게 되자, 그들은 그들의 영향력을 이용해 중등학교인 바르샤바 리세움에 미코와이를 교사로 추천했다. 이에 따라 미코와이 가족은 바르샤바로 이사하게 되었고, 프레데릭은 생후 7개월 때부터 바르샤바에서 성장하게 되었다. 미코와이와 유스티나 부부에게는 이미 프레데릭보다 세 살 많은 딸 루드비카가 있었고, 바르샤바로 이사한 뒤 각각 프레데릭보다 한 살과 두 살 아래인 딸 둘이 더 태어났다. 바르샤바 대학이 설립되기 전 리세움은 폴란드에서 가장 주요한 교육기관이었으며, 그곳의 교사는 영예롭게 공무원 대우를 받았다. 폴란드에 적응하려는 미코와이의 노력이 마침내 결실을 보았다. 실질을 추구하고 자신에게 엄격했던 그는 바른 생활을 했고 평판도 좋았다. 리세움의 동료 교사들은 당시 폴란드의 중추를 이루는 지식인들이었다. 미코와이는 이들과 친교를 맺고 교류의 폭을 넓혀 폴란드 사회의 중심에 자리를 잡았다. 처음에는 보조교사였으나 몇 년 후부터는 정식 교사로 프랑스어를 가르치며 20년 넘게 리세움에 재직했다. 출생 때의 신분과 비교하면 그의 사회적 지위는 상당히 올라간 셈이었다. 프레데릭도 교사 아버지 덕택에 폴란드의 귀족 자제들이 주로 다니던 그 학교에 들어갈 수 있었다.

미코와이 가족은 지방 출신 학생들에게 숙식도 제공했는데, 그

과정에서 프레데릭은 자연스럽게 귀족 자제들과 한 식구처럼 가깝게 지내게 되었다. 방학 때면 귀향한 친구의 집을 방문해 그의 가족과 어울렸다. 프레데릭 쇼팽이 일찍부터 폴란드의 귀족 사회와 지식인 계층에 알려지고 인정받게 된 데는 이렇듯 아버지가 쌓아온 인간관계와 사회적 기반이 큰 발판이 되었다. 물론 그가 폴란드인의 정서와 민속적 요소를 음악에 잘 담아낸 것도 도움이 되었다. 폴란드 사람들은 그에게 동질감을 느끼고 적극적으로 후원을 했다.

프랑스 농민의 자식으로 태어나 아들이 음악가로서 폴란드의 중심에 자리매김하게 한 미코와이의 행보를 보면 수많은 행운이 그를 이끌어준 것처럼 보인다. 어려움에 봉착할 때마다 새로운 길이 열렸고, 그 길은 더 높고 더 나은 곳으로 그와 가족을 이끌었다. 실제로 운 좋게 목숨을 구한 적도 있었다. 하지만 여기서 간과하지 말아야 할 것은 그의 타고난 재능과 부단한 노력이다.

미코와이를 아는 사람들은 그를 "예의 바르고 학식이 있고, 검소하고 매우 정돈되어 있으며, 부드럽지만 엄격했다"고 평가했다. 리세움에서 퇴직한 후에도 그는 교육평가위원회에 소속되어 공립학교에서 근무할 프랑스어 교사를 평가하거나 교육에 활용할 프랑스어 작품을 심사하는 일을 했다고 한다. 내일은 오늘 노력한 것의 결과물이라고 믿는 사람이면, 이를 통해 그가 교사로 재직할 때 성실을 다했음을 미루어 짐작할 수 있을 것이다.

프랑스 북동부의 로렌 지역은 미코와이가 태어나기 얼마 전까지 폴란드 출신의 왕 스타니스와프 레스친스키가 다스렸다. 그는

깨친 왕이어서 그가 다스린 지역은 문화적으로 융성했다고 한다. 레스친스키가 세상을 떠난 후 그 땅은 다시 프랑스 왕실에 귀속되었다. 프레데릭 쇼팽의 아버지 미코와이가 프랑스를 떠나 폴란드로 이주하게 된 배경에는 앞에서 언급한 이유 외에, 지역적 특성으로 인해 폴란드 문화에 친숙했다는 점도 포함될 것이다.

미코와이는 빈손으로 이국 땅에 정착해 우여곡절 끝에 자신의 실력과 노력으로 오를 수 있는 최고의 자리까지 올라갔다. 흔히 사람의 성공에는 '상황적 도움'이 중요하다고 하여 '운칠기삼運七技三'이라는 표현을 쓰는데, 쇼팽의 아버지 경우를 보면, 스스로의 노력에 기초한 실력이 있어야 운도 제대로 활용할 수 있을 것이라는 생각이 든다. 프레데릭 쇼팽은 유능하고 성실한 아버지 덕에 이주민의 아들임에도 폴란드 사회의 중심에 이른 나이에 자리 잡고 재능을 수월하게 인정받을 수 있었다.

나폴레옹의 여인이 된
쇼팽 아버지의 제자

마리아 발레프스카의 초상화, 프랑수아 제라르의 그림,
1812년, 빌라노프 존 3세 궁전 박물관 소장.

프레데릭 쇼팽의 아버지 미코와이의 제자 중에 한때 폴란드에서 유명한 여인이 된 학생이 있었다. 유럽의 강자였던 나폴레옹의 연인 마리아 발레프스카(Maria Waleweska, 1786~1817)이다. 미코와이도 그녀가 그렇게까지 유명한 사람이 될 것이라고는 생각하지 못했을 것이다.

나폴레옹 보나파르트(1769~1821)에게는 중요한 여인이 세 명 있었다. 첫 번째 여인은 조제핀이다. 그녀는 나폴레옹보다 여섯 살 연상으로 두 아이의 엄마였고, 첫 남편은 단두대에서 처형되었다. 그후 조제핀은 고위 관리의 정부情婦로 살다가 젊은 나폴레옹에게 의도적으로 접근했다. 그녀는 육체적 관능미로 나폴레옹을 사로잡았지만, 결혼 직후 나폴레옹이 전쟁터를 떠돌 때 정숙하지 못한

행실로 나폴레옹에게 큰 실망을 주었다. 두 번째 여인은 조제핀과 이혼하고 결혼한 오스트리아의 황녀 마리 루이즈였다. 야심을 채우기 위해 정략적으로 선택한 여인이었다. 나폴레옹이 폐위되자 그녀는 그를 떠났다.

세 번째 여인은 나폴레옹과 정식으로 혼인한 사이는 아니었지만 나폴레옹을 진심으로 사랑했다. 그녀가 바로 폴란드 출신의 마리아 발레프스카였다. 마리아의 집안은 16세기 이래로 폴란드에서 유명한 가문이었다. 그녀의 아버지 마테우스 윙친스키는 미코와이도 참가했던 코스치우스코 봉기군의 일원으로 폴란드의 독립을 위해 싸웠는데, 전쟁 중 부상해 전쟁이 끝난 지 1년도 되지 않아 세상을 떠났다. 남편이 죽은 후 그의 아내 에바 윙친스카[1]는 아이들의 교육을 위해 미코와이 쇼팽을 가정교사로 들였다. 당시 큰딸 마리아는 아홉 살이었고, 미코와이는 5년간 그녀를 가르쳤다. 열네 살에 마리아는 바르샤바의 한 성당 부속학교에 진학하기 위해 고향 집을 떠났다. 학교를 마쳤을 때 마리아는 빼어난 미모로 사람들의 눈에 띄었고, 담당 교사는 그녀가 영리하고 공부를 열심히 했으며 상냥한 성격으로 모두의 사랑을 받았다고 평가했다. 그녀가 학교를 마치고 고향에 돌아왔을 때 미코와이는 스카르벡 백작 집으로 자리를 옮긴 후였다. 어머니 에바의 생각에 가장이 일찍 세상을 떠났고 형편이 넉넉하지 않은 집안을 다시 일으킬 유일한 길은 부유한 귀족 가문과 혼맥으로 연결되는 것이었고,

[1] 폴란드인의 성姓은 '-스키'로 끝나는 것이 많다. 그 집안 여성의 성은 '-스카'이다.

큰딸 마리아는 흠잡을 데 없는 신붓감이었다. 폴란드 사람들에게는 악명 높지만 러시아에서는 전쟁 영웅인 수보로프 장군의 젊은 조카가 마리아에게 청혼했다. 에바는 적대국 청년의 청혼을 받아들일 수 없었다. 대신 마리아를 폴란드 왕실의 시종인 부유한 아나스타치 발레프스키 백작과 결혼시키려 했다. 청혼을 거절당한 러시아 젊은이는 미련을 버리지 못했다. 아버지가 맞서 싸웠던 적국의 19세 청년과 조국의 부유한 68세 귀족이 마리아의 선택지였다. 맏딸로서 집안 형편을 생각해야 했던 마리아는 어머니의 뜻에 따랐다. 발레프스키 백작은 윙친스카 집안의 빚을 갚아주었다. 그리고 자신의 허영심을 채우기 위해 어린 아내를 파티마다 데리고 다녔다. 사교계의 부인들이 시기와 질투로 텃세를 부리려 했지만 마리아의 겸손함과 검소함에 전의를 잃었다.

1806년 말 나폴레옹은 오스트리아를 격파한 후 프로이센도 제압하여 옛 폴란드 영토의 대부분을 장악했다. 이듬해 1월 그가 바르샤바에 입성했을 때, 폴란드 사람들은 지도에서 사라졌던 자신들의 조국을 다시 세워줄 구세주라도 되는 양 그를 열렬히 반겼다. 많은 폴란드의 유력인사들이 그랬듯이 발레프스키 백작도 바르샤바에서 나폴레옹을 영접했다. 발레프스키 백작은 나폴레옹을 환영하는 공식 무도회에 젊은 아내와 함께 참석해 존재감을 드러내려 했다. 미모의 마리아는 무도회장에서 돋보였다. 게다가 그녀는 세련된 프랑스어를 구사했다. 그녀에게 프랑스어를 가르친 사람이 바로 쇼팽의 아버지였다. 나폴레옹은 그녀에게 마음을 빼앗겼다. 둘은 같이 춤도 추었다. 무도회 다음 날 정오, 큰 마차가 발

레프스키 백작의 저택에 당도했고, 나폴레옹의 부하 뒤록 장군이 화려한 꽃다발과 황제의 푸른 인장이 찍힌 양피지 봉투를 들고 마차에서 내렸다. 봉투 안에는 나폴레옹의 편지가 들었고, "내 눈에는 당신만 보였소. 나는 당신만을 우러러보고 당신만을 원합니다"라고 적혀 있었다. 마리아는 뒤록 장군에게 답장은 없을 거라고 말했다.

다음 날에도 뒤록 장군은 편지를 들고 왔고 답장 없이 돌아갔다. 셋째 날의 편지 내용은 비굴하게 느껴질 정도였다. "이 가련한 마음을 불쌍히 여겨 나의 초대에 응해주면 당신의 조국을 더욱 소중히 지켜주겠소". 나폴레옹이 마리아에게 빠졌다는 소문은 바로 퍼졌다. 무도회에서 나폴레옹의 눈길은 오직 그녀에게만 멈췄다. 폴란드의 유력인사, 애국지사, 심지어 그녀의 남편까지도 폴란드를 위해 그녀가 나서야 한다고 설득했다. 어쩔 수 없었다. 그녀는 저녁이면 나폴레옹의 숙소로 갔다. 사람들의 눈을 피하기 위해 해가 뜨기 전에 돌아왔지만, 그녀와 나폴레옹의 관계는 공공연한 비밀이었다.

남아 있는 프로이센군이 여기저기서 러시아군과 연합해 계속 저항했다. 나폴레옹은 원정길에 마리아를 대동했다. 프로이센의 핀켄슈타인 성에서 봄을 보내는 동안 마리아는 나폴레옹을 사랑하게 되었고, 그녀에 대한 나폴레옹의 애정도 각별해졌다. 두 사람이 함께한 그 기간은 나폴레옹에게 생애를 통틀어 가장 활력이 넘친 시간이었다. 같은 해 6월 마침내 나폴레옹은 프로이센 – 러시아 연합군에게 확실한 승리를 거두었고, 그의 통치권은 로마제

국 이래 유럽에서 가장 넓은 영역으로 확장되었다. 이때가 그의 최전성기였다.

마리아는 나폴레옹에게 폴란드의 독립을 계속 호소했고, 그 덕분인지 마침내 옛 폴란드 지역에 폴란드인에 의한 자치를 허용하는 바르샤바 공국이 세워졌다. 나폴레옹은 파리로 돌아갔지만, 그에게 마리아는 스쳐 지나가는 여인이 아니었다. 그녀를 잊지 못한 나폴레옹은 이듬해에 그녀를 파리로 초대해 함께 시간을 보내기도 했다.

나폴레옹에게는 후계자 문제가 큰 숙제였다. 황후 조제핀과의 사이에는 2세가 없었다. 조제핀에게는 전 남편과의 사이에서 낳은 자식이 둘 있었으므로, 나폴레옹의 생산 능력을 의심하는 사람이 많았다. 1809년 나폴레옹이 오스트리아 빈의 쇤브룬 궁전에 머물 때 마리아도 같이 있었다. 이때 마리아가 아기를 가졌다. 마리아는 정숙했으므로 나폴레옹의 아이가 틀림없었다. 나폴레옹은 자신의 생산 능력을 입증하게 되어 기뻤다.

2세가 생기지 않은 것이 조제핀 탓이라고 확신한 그는 즉각 조제핀과 이혼했다. 그런 다음 오랫동안 유럽의 최강자로 군림하면서 그 얼마전까지 신성로마제국 황제라는 타이틀도 갖고 있었던 오스트리아 합스부르크 왕가의 딸 마리 루이즈와의 정략결혼을 성사시켰다. 마리 루이즈와의 신혼여행 중 마리아의 출산 소식을 들은 나폴레옹은 금화를 보내 축하했다.

아이는 마리아의 법적 남편의 성姓을 물려받아 알렉산더 발레프스키로 불렸다. 합스부르크 가문의 눈치를 봐야 했던 나폴레옹

은 마리 루이즈와의 결혼 후에는 마리아를 만나는 것을 자제했다. 하지만 그녀가 아이와 함께 살 수 있도록 파리에 저택을 사주었고, 아이에게는 작위와 함께 이탈리아의 나폴리에 있는 큰 영지를 물려주는 등 지원을 아끼지 않았다. 마리아는 폴란드 법정에 발레프스키 백작과의 결혼 무효 소송을 냈다. 사유는 집안의 강요로 이루어진 결혼이라는 것이었다. 법정은 예외적으로 신속하게 마리아의 손을 들어주었다.

얼마 지나지 않아 나폴레옹의 시대는 급속히 저물었다. 그가 엘바 섬에 유배되었을 때 마리 루이즈는 나폴레옹과의 사이에서 얻은 2세를 데리고 오스트리아로 돌아갔다. 그러나 마리아에게 나폴레옹은 유일한 사랑이었다. 그녀는 엘바 섬으로 나폴레옹을 찾아갔다. 그러나 나폴레옹은 법적 아들의 왕위계승에 미련을 가지고 있었기에 마리 루이즈를 의식했다. 마리아는 실망한 채 돌아섰다. 나폴레옹의 조카 도르나노 장군이 파리에 홀로 남은 마리아를 보살펴주었다. 도르나노는 마리아에게 청혼했다. 결혼 무효 판결을 받았음에도 불구하고 종교의 법이 마음에 걸린 마리아는 발레프스키 백작이 세상을 떠난 후에야 도르나노의 청혼을 받아들였다. 그녀는 도르나노의 아들을 낳은 후 임신 중독 후유증으로 세상을 떠났는데, 당시 나이가 서른한 살이었다.

임종을 앞두고 쓴 회고록에서 그녀는 조국을 위해 나폴레옹에게 갔다고 말했다. 마리아가 낳은 나폴레옹의 아들은 나폴레옹 3세[2] 정부에서 외무부 장관을 역임했다. 오스트리아의 황녀 마리 루이즈가 낳은 나폴레옹의 아들(나폴레옹 2세)은 병약해서 스물한

살에 생을 마감했다. 그러므로 마리아의 아들 알렉산더가 나폴레옹의 후손을 남긴 유일한 자식이다. 이에 대한 의혹은 2013년 알렉산더의 후손과 나폴레옹 막냇동생의 후손이 함께 유전자 검사를 받음으로써 불식되었다. 도르나노 장군과의 사이에 태어난 마리아의 아들의 후손은 화장품 회사 시슬리Sisley를 설립했고 현재까지 소유하고 있다.

마리아와 알고 지낸 한 여성은 그녀를 이렇게 묘사했다.

"그녀는 균형 잡힌 몸매에 금발 머리, 희고 고운 피부, 매우 상냥한 미소를 가졌다. 촉촉한 음성은 말하는 순간 동정심을 느끼게 했다. 그녀는 꾸밈없이 겸손했고, 잘 제어된 몸가짐에 옷차림새는 수수했다. 그녀는 남편을 편안하게 만들고 사랑을 끌어내는 모든 자질을 갖추고 있었다." 나폴레옹은 그녀에 대해 "매력적이고 천사 같은 여인이었다. 용모만큼이나 영혼도 아름다웠다"고 했다. 조제핀의 사망 소식을 듣고 나폴레옹은 한동안 멍하게 있었다고 한다. 그러나 마리아가 세상을 떠났을 때는 어떤 반응이었는지 전해지지 않는다. 그에게 마리아는 가장 중요한 여인은 아니었다. 하지만 그의 많은 여인 중에서 마리아만큼 그에게 충실한 순정을 바친 사람이 없었다는 것은 분명하다. 약소국 출신의 그녀가, 아무리 매력 있고 그 사랑이 아무리 진정성이 있었다 해도 정당한 보답을 받기는 어려웠을 것이다.

2) 나폴레옹 친동생의 아들.

타고난 천재

(왼쪽) 보이체흐 지브니, 암브로지 미에로제프스키 그림, 1829년.
(오른쪽) 요세프 엘스너, 막시밀리안 파얀스의 그림.

프레데릭 쇼팽의 아버지 미코와이는 플루트와 바이올린을 연주할 수 있었다고 한다. 그러나 그는 음악가라는 직업이 경제적 안정을 보장해주지 않을뿐더러, 점잖은 남자에게는 이상적인 직업이 아니라고 생각했다. 몰락한 귀족 가문 출신인 그의 아내 유스티나는 당시 좋은 집안 출신이라면 갖추어야 했던 교양인 피아노 연주를 어렸을 때 배웠다. 그런 두 사람 사이에서 태어난 프레데릭이 역사에 빛나는 뛰어난 피아니스트이자 창의적인 작곡가가 된 것은 놀라운 일이다. 그의 음악적 재능은 후천적으로 길러졌을까?

유아기 때 프레데릭은 음악에 예민해 울음으로 반응을 보였고, 한번 울면 달래기가 어려웠다고 한다. 그에게 피아노를 처음 가르

친 사람은 세 살 위의 누나 루드비카였다. 어머니 유스티나는 먼저 큰딸 루드비카에게 피아노를 가르쳤는데, 루드비카가 놀이 삼아 동생에게 자기가 배운 피아노를 가르친 것이다. 어린 아들이 피아노에 관심을 보이자, 유스티나는 큰딸과 아들을 나란히 앉혀 놓고 피아노를 가르쳤다. 당시 프레데릭은 네 살이었다. 루드비카가 볼 때 동생이 자신보다 가르침을 훨씬 빠르게 받아들이는 것 같았다. 루드비카는 동생에게 좋은 선생님이 필요하다고 부모에게 말했다. 그들은 주저했지만 아들의 재능을 가만히 두고 볼 수만은 없었다.

당시 그들 집에는 음악 선생 지브니(Wojciech Zywny, 1756~1842)가 가끔 들러 하숙생들에게 개인 교습을 했는데, 미코와이는 그에게 아들의 지도를 부탁했다. 지브니는 보헤미아 출신으로 바르샤바에 정착해 음악 교습으로 돈을 번 예순 살의 괴짜 선생이었다. 항상 구식 옷에 구식 가발을 쓰고 낡은 타이를 삐뚤게 매는 등 우스꽝스러운 외양을 하고 다녔다.

사실 그는 바이올리니스트였다. 그의 피아노 실력은 유스티나보다는 나았을지 모르나 전문가의 수준은 아니었다. 미코와이가 그를 프레데릭의 선생으로 선택한 것은 피아니스트로서 프레데릭의 미래를 심각하게 고려하지 않았음을 반증한다. 이것은 일찍부터 피아노를 체계적으로 배운 그의 동료 음악가 리스트와 비교된다. 그러나 프레데릭에게 누구한테 배우느냐는 중요하지 않았다. 프레데릭의 실력은 나날이 늘어 금세 선생을 앞질렀다. 지브니는 제자가 자신의 방식으로 연주법을 개발하는 것을 격려하고,

스스로 발전해가는 모습을 바라보기만 했다. 오히려 당시에 조명 받고 연구되던 바흐와 고전주의의 전형 모차르트의 음악을 프레데릭에게 소개하는 데 더 신경을 썼다. 그의 격려 속에 프레데릭은 즉흥적으로 곡을 만들어 연주하는 것을 즐겼다. 곡의 형식이 제멋대로일 때도 있었다. 폴로네즈, 변주곡, 행진곡을 작곡했을 때 그는 일곱 살에 불과했다. 어린 프레데릭이 만든 행진곡을 관현악단이 연주해 군대 사열에 사용하기도 했다.

미코와이가 프랑스어 교사로 일하던 바르샤바 리세움은 바르샤바 중심부에 있었고, 그들 가족의 집은 리세움과 같은 건물에 있었다. 놀라운 재능을 지닌 프레데릭에 대한 소문은 학교 아이들을 통해 그리고 학교를 드나드는 저명인사들을 통해 폴란드의 귀족층과 지식인 사회로 빠르게 퍼져 나갔다. 신문들은 독일이나 프랑스가 아닌 폴란드에서 모차르트 같은 음악 신동이 나온 것에 감격하며 프레데릭을 소개했다. 많은 사람이 프레데릭에게 관심을 가졌다. 여덟 살의 프레데릭은 폴란드의 유력인사 라지비우가 자신의 저택에서 개최한 자선 음악회에서 첫 공개 연주를 했다. 이 연주회 후 다른 유력 가문들도 프레데릭을 모셔가기 위해 줄을 섰다. 그는 폴란드 귀족 가문들의 귀염둥이가 되었다. 폴란드의 실질적 통치자인 콘스탄틴 대공도 수시로 그를 자신의 궁으로 불렀다. 프레데릭은 바르샤바를 방문한 러시아 황제의 어머니 앞에서도 연주를 했다. 미코와이는 어린 아들이 자만에 빠질까봐 신경을 썼다.

어릴 적부터 프레데릭과 가까운 친구였던 폰타나의 증언에 따

르면, 프레데릭 쇼팽에게는 지브니가 유일한 피아노 선생이었는데 그가 가르친 것은 초보적 원칙뿐이었다고 한다. 프레데릭의 실력은 엄청난 속도로 발전했고, 프레데릭이 열두 살이 되자 지브니는 더는 가르칠 것이 없다며 교습을 중단했다. 집에서 독학하던 어린 천재 프레데릭을 엘스너(Josef Elsner, 1769~1854)가 관심을 가지고 지켜보고 있었다. 엘스너는 독일 출신의 작곡가로 당시 폴란드에서 가장 저명한 음악 교육자였으며, 리세움과 쇼팽의 집이 있던 건물(색손 궁)에 살았기에 쇼팽 부자를 잘 알았다. 그는 틈틈이 프레데릭에게 작곡과 음악 이론을 설명해주었다. 그러나 여전히 미코와이는 자식을 전문 음악가로 키우기보다는 또래의 평범한 아이들처럼 키우고 싶어했다. 열세 살 때 프레데릭은 아버지가 교사로 있는 리세움에 4학년으로 들어가 정규교육을 받기 시작했다. 학교 친구들과 장난치는 것을 좋아하는 이 아이는 연주회와 작곡을 병행하면서 역사와 문학에도 흥미를 보였다. 그의 졸업 성적은 우수했다. 그러는 동안 지브니와 엘스너는 천재적 재능이 있는 아이에게 전문적인 음악 교육을 시켜야 한다고 계속 미코와이를 설득했는데, 그 설득이 유효했는지 프레데릭은 리세움 졸업 후 엘스너가 교장으로 있던 바르샤바 음악원에 입학했다. 음악원에서 그는 본격적으로 엘스너에게 대위법과 작곡을 배우기 시작했다. 엘스너는 그의 유일한 작곡 선생이었다. 엘스너는 그를 특별 대우했고, 성적표에 "뛰어난 재능을 가진 음악 천재"라고 평가했다.

엘스너는 작곡가로도 다양한 장르에서 여러 곡을 남겼으며, 음악에 관한 폭넓은 지식과 음악 교육자로서의 성실한 태도 등 배

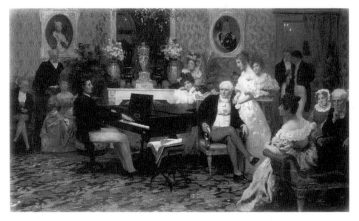

1829년 라지비우 공작 저택에서 피아노를 연주하는 쇼팽, 헨리크 시에미라즈키의 그림, 1887년.

울 점이 많은 사람이었다. 그는 어린 프레데릭의 잠재력과 독창성
을 감지했다. 그래서 자신의 방식이나 당시의 표준이었던 고전파
음악을 강요하기보다는 학생 스스로 자신의 길을 개척할 수 있도
록 문을 열어주는 역할을 했다.

바르샤바 음악원을 졸업함으로써 프레데릭 쇼팽은 정규 교육
을 마쳤고, 그후에는 파리로 가서 그곳에서 나머지 일생을 보냈
다. 그의 선생은 오직 지브니와 엘스너뿐이었다. 쇼팽은 세월이
흐른 뒤에도 지브니와 엘스너에 대해 호의적인 느낌을 간직하고
그들을 존경스러운 선생으로 기억했다. 프레데릭 쇼팽의 제자였
던 카롤 미쿨리와 아돌프 구트만에 의하면, 쇼팽의 손가락은 놀라
울 정도로 균형 있게 발달해서 음계의 전개에 고른 힘을 배분할
수 있었다고 한다. 또 손가락의 움직임이 매우 계산적이었고 빠른
구간에서도 물 흐르듯 매끄럽고 우아하게 연주했다고 한다. 쇼팽

은 어떻게 전문 피아니스트의 도움 없이 그런 것을 익혔을까? 쇼팽의 작품은 형식이 자유로우며 고전파 음악가의 작품과 비교하면 파격적인 불협화음도 보인다. 또 강박과 약박을 배열하는 리듬의 전개와 빠르기를 자유롭게 조절하는 방식은 쇼팽의 전매특허 같은 것인데 이러한 것들은 모두 어디서 왔을까?

쇼팽의 재능은 확실히 타고난 것이었다. 피아니스트로서 연주에 관한 테크닉은 거의 혼자서 터득했다. 작곡도 기본은 엘스너에게서 배웠지만 그 이상은 그가 스스로 창조해냈다. 그보다 세 살 많은 누나 루드비카도 어렸을 때부터 음악과 문학에 재능을 보였다고 한다. 그런 것을 보면 쇼팽 가문의 유전자에 음악적 재능이 숨어 있었던 것 같다. 또한 쇼팽은 팔다리가 매우 유연했고 특히 손가락은 부드럽고 고무처럼 탄력이 있었다고 한다. 손가락의 그런 특성이 피아노 테크닉 개발에 도움이 되었을지도 모른다. 그리고 그의 작품들이 주로 형식에 구애받지 않는 소품들이어서 곡을 자유롭게 전개하기가 편했을 수도 있다. 음악 분야에서 바르샤바는 변방이었다. 전통을 따르는 엄격한 음악 교육 체계도 없었다. 그를 가르친 두 선생 지브니와 엘스너도 완고하거나 강압적인 지도자가 아니라 유연한 사고를 지닌 사람들이었다. 프레데릭 쇼팽이 내용과 형식에서 독창적인 음악가가 될 수 있었던 데는 무엇보다 이런 융통성 있는 배경이 큰 역할을 했을 것으로 짐작된다.

궁전에서 자란 아이

(위) 19세기 후반의 색손 궁, 2차 세계대전 중 파괴되었고 복원이 논의되고 있다.
(가운데) 1824년의 카지미에르즈 궁, 2차 세계대전 중 파괴되었고 전후 재건축되었다. 얀 피바르스
　키의 석판화, 바르샤바 국립박물관 소장.
(아래) 1900년 전후의 크라신스키 궁, 2차 세계대전 중 크게 손상되어 재건축되었다. 사진, 미국 의
　회 도서관.

프레더릭이 태어나고 얼마 지나지 않아 미코와이는 바르샤바 리세움에서 프랑스어 교사로 일하게 되었다. 그 무렵 폴란드는 나폴레옹의 부침에 따라 국가의 운명이 흔들리는 혼란스러운 시기였다. 경제적으로도 불안한 시기였으나 미코와이는 규칙적으로 급여가 지급되는 공공기관에 일자리를 얻게 되었고 이것은 그에게 대단한 행운이었다. 그 무렵 리세움은 정부 주도로 새롭게 개편되면서 프랑스식 교육체계를 도입했고, 이에 따라 프랑스어 교사가 필요했다. 쇼팽 일가는 바르샤바로 이사했고 프레더릭은 생애의 절반을 그곳에서 보냈다.

리세움은 색손(Saxon, 폴란드 이름은 Saski) 궁에 있었다. 색손 궁은 2차 세계대전 중 독일군에 의해 파괴되어 사라져버렸지만, 오랫동안 바르샤바 중심에 자리 잡고 있던 폴란드의 주요 궁전이었다. 뒤에는 넓은 정원이 있고 앞에는 색손 광장(오늘날의 피우츠스키 광장)이 둘러싸고 있는 ㄷ자 형태의 바로크식 건물이었다. 쇼팽이 태어나기 약 100년 전 폴란드를 다스렸던 아우구스투스 2세가 기존 건물을 사들여 대대적으로 증축했다.

색손 궁은 1797년 이후 정부 소유가 되어 공공기관이 사용하고 있었으며, 당시에는 리세움과 교사들의 숙소도 있었다. 쇼팽 가족은 궁의 왼쪽 건물 2층에 입주했다. 허름한 농가에서 태어난 프레더릭이 성공한 아버지 덕에 바르샤바 궁전에서 살게 된 것이다. 이곳에서 두 여동생이 태어나 가족도 늘었다. 1816년 바르샤바 대학이 설립되면서 색손 궁을 사용하게 되었다. 이에 따라 리세움은 근처의 카지미에르즈(Kazimierz, 폴란드 이름은 Kazimierzowski) 궁으로

이사했다. 아우구스투스 2세보다 선대인 카지미에르즈 왕이 건립한 이 궁은 바르샤바를 가로지르는 비스와 강이 내려다보이는 언덕진 곳에 있었고, 역시 앞뒤로 넓은 정원이 딸려 있었다.

쇼팽 가족은 카지미에르즈 궁의 오른쪽 건물 2층으로 들어갔다. 프레데릭은 궁의 중앙 건물에 있는 리세움에 다니며 지브니와 엘스너로부터 가르침을 받았다. 프레데릭은 궁의 긴 회랑을 따라 집과 학교를 왔다 갔다 했는데, 그 회랑에는 수많은 책이 꽂혀 있었다고 한다. 성공한 중산층으로서 궁전에서 살았지만 그들의 형편은 넉넉하지 않았다. 아버지 미코와이는 빠듯한 살림에 보태려고 군사학교의 프랑스어 강사직도 겸임했고, 어머니 유스티나는 지방 출신 학생 대여섯 명에게 하숙을 쳤다. 쇼팽의 집은 카지미에르즈 궁으로 오면서 더 넓어졌다. 약 30평 정도 넓이로 방은 네 개였고 거실과 부엌이 따로 있었다고 한다. 크지 않은 방들 중 한 개는 미코와이 부부가 쓰고 다른 한 개는 프레데릭의 누이 세 자매가 썼다고 보면, 나머지 두 개의 방을 프레데릭과 하숙생들이 나누어 썼을 것으로 짐작된다.

한집에서 함께 먹고 자고 뛰어놀았으니 프레데릭은 대부분 귀족의 자제였던 하숙생들과 가까운 친구가 될 수밖에 없었다. 쇼팽이 일평생 깊은 속내를 털어놓을 수 있었던 친구는 대부분 이때 사귄 친구들이었다. 평생 편지를 주고받은 티투스 보이체호프스키, 프레데릭의 약혼녀였던 마리아 보진스카의 오빠 카지미르 보진스키 등이 모두 쇼팽 가家의 하숙생이었다. 파리 시절 중요한 친구였던 율리안 폰타나, 얀 마투진스키 등은 리세움의 동급생이

었다. 프레데릭은 방학 때면 친구들을 따라 그들 가문의 영지가 있는 시골에 가서 머물기도 했는데, 특히 자파르니아 지방은 그에게 깊은 인상을 주었다. 바르샤바의 궁전에서 자란 그는 그곳에서 처음으로 시골 농부들의 삶을 제대로 접했다. 그는 농민들의 혼례식과 축제를 흥미롭게 관찰했고, 특히 민속음악에 큰 감흥을 느꼈다. 토속 노래를 듣기 위해 시골 처녀에게 동전 몇 푼을 집어주기도 했다. 이때 그가 듣고 채집한 민속음악은 훗날 작곡한 〈마주르카〉에 큰 영향을 주었다.

프레데릭이 리세움을 졸업하고 엘스너가 교장으로 있는 음악원에 들어간 이듬해에 막내 여동생 에밀리아가 세상을 떠났다. 에밀리아는 문학에 재능을 보였지만 병약했다. 한 해 전 쇼팽 가족은 프레데릭과 에밀리아의 건강을 위해 바르샤바에서 멀리 떨어진 온천에 다녀오기도 했다. 그러나 효과는 없었다. 에밀리아는 폐결핵을 앓았고 결국 죽음을 맞이했다.

바르샤바에서 지낸 마지막 4년간 프레데릭의 집은 크라신스키 궁에 있었다. 이 궁은 17세기 말에 건립된 이후 폴란드의 여러 부호의 손을 거쳤다. 소유한 가문에 따라 이름도 바뀌었는데, 쇼팽 가족이 살던 당시에는 크라신스키 가문의 소유였다. 쇼팽 가족은 세상을 떠난 막내딸에 대한 기억을 지우려고 카지미에르즈 궁을 떠나 이 궁의 남쪽 별관 2층에 세를 얻어 이사 왔다. 이 건물 뒤에도 큰 정원이 있었다. 쇼팽 가족의 공간은 더 커졌고, 프레데릭은 처음으로 자기 방을 갖게 되었다.

프레데릭이 유년기와 청년기를 보낸 바르샤바는 중심부 일대

에는 궁전과 저택, 성당 들이 화려한 자태를 뽐내고 있었지만, 그곳에서 조금만 벗어나면 다 쓰러져가는 목조 건물들이 늘어서 있었다. 쇼팽 가족이 살던 곳은 리세움, 바르샤바 대학, 바르샤바 음악원 등이 몰려 있는, 문화와 지성의 중심지였다. 수많은 지성인과 예술가들이 그곳에 모여들었고, 그들 중 다수는 미코와이의 친구들이었다. 그들은 프레데릭의 집에 모여 당시 피어나던 새로운 사상과 사조에 관해 이야기했다. 그런 환경은 프레데릭이 자신의 음악세계를 만들어가는 데 훌륭한 자양분이 되었다. 프레데릭 쇼팽은 공원으로 둘러싸인 웅장한 석조 궁전에서 귀족 가문의 아이들과 교우관계를 맺으며 자랐고, 부유한 실력자들에게 초대받아 화려한 마차를 타고 그들의 저택들을 드나들었다. 아버지 미코와이는 항상 박수와 칭찬을 받는 어린 아들이 자만에 빠지지 않도록 교육했다. 그 덕분에 프레데릭은 정돈된 외모에 세련되고 예의 바른 태도를 유지할 수 있었고, 권력과 재력을 갖춘 귀족들 사이에서도 인정받으며 어울릴 수 있었다.

하지만 이런 환경은 또 다른 면에서도 그에게 영향을 미쳤다. 바로 외양과 씀씀이였다. 빈손의 이주민이었던 미코와이는 성실과 절제로 이국 땅에서 성공했다. 가족들에게 책임감을 보였고 평생 근검하게 지냈다. 그는 모차르트나 리스트의 아버지처럼 아들의 재능을 돈벌이에 이용하지 않았고, 나중에도 외국에서 지내는 아들에게 경제적 지원을 아끼지 않았다. 반면 특별한 환경에서 자란 프레데릭은 아버지와 달랐다. 프레데릭은 시골에서 태어났지만 어린 시절과 청년기를 바르샤바에서 보냈다. 그의 고향은 바르

샤바였다. 그가 자란 곳은 농가가 아니라 옛 궁전이었으며 바르샤바의 중심지에서도 왕족과 부유한 귀족들이 모여 있는 핵심 공간이었다. 프레데릭은 어려움을 겪어보지 않았을뿐더러, 자신의 뿌리인 농부의 삶도, 서민의 생활도 경험하지 못했다. 시골 자파르니아에서도 농민들의 삶에 들어간 것이 아니고 관찰자로 농민들을 바라보았을 뿐이다. 부유한 귀족들 속에서 그들처럼 행동하고 그들과 눈높이를 맞추다보니 취향도 귀족적이 되었다. 모든 것이 최고급이어야 했고, 씀씀이도 무절제하고 요령이 없었다. 아버지의 성공의 그림자였다.

첫사랑

(왼쪽) 19세의 쇼팽, 암브로지 미에로제프스키의 그림.
(오른쪽) 콘스탄차 그와드코프스카의 초상화. 폴란드 국립쇼팽협회 소장.

프레데릭 쇼팽과 피아노는 떼어서 생각할 수 없다. 그의 곡에
는 모두 독주 혹은 협주의 형태로 피아노가 들어간다. 피아노 외
에 그가 좋아한 음악 분야는 성악이었다. 쇼팽과 친분을 쌓은 여
성 가수가 여럿 있었다. 막 학업을 마치고 넓은 세상을 향해 나아
가려는 청년 쇼팽의 마음을 사로잡은 여인도 소프라노 가수였다.

바르샤바 음악원에서 엘스너에게 작곡을 배우기 시작하면서
쇼팽의 음악세계는 더 단단해졌고, 시간이 흐르면서 음악적 경험
도 풍부해졌다. 선진도시 베를린에 가서 오페라를 보았고, 악마적
기교를 자랑하며 유럽을 떠들썩하게 했던 바이올리니스트 파가
니니에 매료되기도 했다. 다양한 장르의 곡도 여럿 썼다. 음악원
을 졸업할 무렵 쇼팽은 진로에 관해 고민했다.

성숙해진 그는 새로운 것들을 더 많이 알고 싶어했다. 미코와 이는 아들의 재능을 인정하긴 했으나 아들이 미래가 불투명한 음악가의 길로 들어서지 않게 하려고 무던히도 애를 썼다. 그러나 운명은 결정되어 있었다. 학교를 졸업하면 궤도는 끊어지고 스스로 길을 찾아가야 한다. 바르샤바는 그의 열망을 채우기엔 좁았다. 어디서 어떻게 공부를 이어갈 것인가, 그의 고민이 깊어갔다.

진로문제로 고민이 많은 19세의 프레데릭 앞에 같은 학교에서 공부하는 미녀 가수가 나타났다. 동갑내기로 짙은색 머리에 감성과 표현력이 풍부하고 고음을 잘 내는 콘스탄차 그와드코프스카(Konstancja Gladkowska, 1810~1889)였다. 학생들이 성악 담당 교수의 지도로 교내 연주회를 열었는데, 쇼팽은 그 연주회에서 그녀를 처음 보고 단번에 반했다. 다른 여성 가수도 있었으나 그의 마음은 온통 콘스탄차에게로만 향했다. 쇼팽은 그녀에게서 이상형을 발견했다. 진로에 관한 생각이 복잡해질수록 그녀에게로 향하는 마음은 더욱 강렬해졌다. 당시 쇼팽이 절친 티투스 보이체호프스키에게 보낸 편지에는 그녀가 거의 빠지지 않고 언급되었다. 처음 그녀를 본 뒤 6개월 동안 매일 밤 꿈에 그녀가 나왔다고 고백했다. 그러나 숫기 없던 그는 그녀에게 말 한번 붙여보지 못했다. 그녀가 자신의 곁으로 다가오는 젊은 남자들에게 미소 짓는 걸 보면 괜히 심술만 낼 뿐이었다.

콘스탄차는 파에르의 오페라 〈아그네스〉의 주인공 역으로 데뷔 무대를 가졌다. 무대에서 그녀는 더욱 빛났다. 비극적인 역할을 훌륭하게 소화했고 고음처리도 완벽했다. 모든 관객이 그녀의

노래에 빠져들었고, 오페라가 끝나자 끝없는 박수갈채가 쏟아졌다. 그녀에게 가수로서의 길이 활짝 열린 듯했다. 그녀를 향한 프레데릭의 마음은 더 강렬해졌다. 어느 날 성당에서 그녀를 본 그는 슬프기도 하고 즐겁기도 한 감정에 빠졌다. 정신이 멍한 상태로 거리로 나갔다가 달려오는 마차에 치일 뻔했다. 정신을 차린 그는 미친 것 같은 자신의 모습에 놀랐다.

그는 겉으로 드러내지 못한 자신의 속마음을 음악으로 풀었다. 당시에 쓰인 쇼팽의 작품들에는 그녀에 대한 감정이 실려 있다. 그중 짧은 간격을 두고 쓰인 두 개의 피아노 협주곡만큼 그녀에 대한 마음을 짙게 표현한 것은 없다. 〈F단조 협주곡〉[3]의 2악장 라르게토는 온전히 그녀를 위한 곡이었다. 이 곡은 국립극장에서 초연되었다. 연주가 끝난 후 쇼팽은 터져나온 박수와 브라보의 외침에 큰 힘을 얻었다. 곧바로 두 번째 협주곡 E단조의 작곡에 착수했다. 쇼팽이 바르샤바를 떠나는 고별 무대에서 연주할 계획이었던 〈E단조 협주곡〉의 2악장 로망스는 꿈을 꾸는 듯 아름답다. 그는 이 악장에 대해 친구 티투스에게 이렇게 말했다. "강하게 연주할 필요는 없어. 이 곡의 느낌은 수천 가지 행복한 기억들을 조용히 되돌아보는 사랑의 감정, 조용한 슬픔이야. 아름다운 봄날 저녁 달빛 아래에서 꿈을 꾸는 것 같기도 하고."

이 악장에도 콘스탄차에게로 향하는 감정이 짙게 깔려 있다.

3) 피아노 협주곡 2번 F단조 Op. 21은 E단조 1번 Op. 11보다 먼저 작곡되었으나 나중에 출판되었기에 작품번호가 늦다.

이 곡은 1830년 8월에 완성되었고 그의 고별 연주회는 10월로 결정되었다. 쇼팽은 용기를 내서 콘스탄차가 자신의 고별 무대에 설 수 있게 해달라고 담당 교수에게 요청했다. 그 일에는 담당 교수뿐만 아니라 교육 관할 장관의 허가가 있어야 했다. 그녀는 왕궁 관리인의 딸이고 국비로 교육을 받고 있었기 때문이다.

쇼팽의 고별 연주회는 대성공이었다. 관객들은 폴란드가 낳은 천재가 더 큰 미래를 위해 폴란드를 떠난다는 것을 알고 있었다. 그의 공연이 또 언제 열릴지 알 수 없었다. 곡도 좋았고 피아노와 관현악단의 조화도 완벽했다. 마지막 순서로 연주한 폴란드 전통 춤곡인 마주르카풍의 환상곡은 청중의 애국심을 자극했다. 공연이 끝나고 쇼팽은 네 차례나 무대에 불려나와 박수에 답례해야 했다. 쇼팽으로서는 무엇보다 콘스탄차의 무대가 있어서 더 행복했다. 그녀는 공연 2부에서 하얗게 빛나는 옷을 입고 머리에는 장미꽃을 꽂고 무대에 나와 로시니의 오페라에 나오는 곡을 하나 불렀다. 쇼팽은 무대 위의 그녀 모습에 매료되었다. 연주회의 성공으로 인한 기쁨, 집을 떠나야 하는 무거운 마음, 콘스탄차에 대한 사랑이 그의 마음속에서 뒤섞였다. 연주회가 끝난 후 그는 어디서 용기가 솟았는지 콘스탄차를 만나 반지를 선물했고, 콘스탄차는 답례로 리본을 건넸다. 쇼팽이 바르샤바를 떠나기에 앞서 친구들은 그의 미래를 위한 축원의 글을 그의 앨범에 남겼다. 그 글 중에는 콘스탄차가 쓴 두 편의 4행시도 있다. 폴란드어 원본을 보면 이 두 편의 시는 1행과 3행, 2행과 4행의 각운이 완벽하게 맞는다. 영어로 번역된 내용을 기초로 옮겨보면 다음과 같다.

싫어도 운명을 따르세요,

당신은 그래야만 하는 것을.

잊지 말고 기억하세요,

여기 폴란드에 남겨진 당신의 사랑을.

영예의 월계관이 시들지 않게 하려면

당신은 가까운 친구와 사랑하는 가족을 떠나야 해요.

이방인들이 당신을 더 칭송하고 더 극진히 대할지라도

우리만큼 당신을 사랑하지는 못해요.

　일주일 후 쇼팽은 가족과 선생, 친구들의 떠들썩한 환송을 받으며 바르샤바를 떠나 빈으로 향했다. 그가 떠나고 얼마 후 바르샤바에서는 러시아의 압제에 항거하는 대규모 무장봉기가 일어났다. 러시아는 수개월에 걸친 그 봉기를 힘으로 제압했고, 수많은 폴란드인이 희생되었다. 외국에서 이 소식을 들은 쇼팽은 크게 동요했다. 조국의 앞날에 대한 걱정뿐만 아니라, 가족과 콘스탄차에 대한 염려로 괴로워했다. 파리에 도착해서도 첫사랑을 잊지 못하고 그리워했다.

　콘스탄차는 졸업 후 가수로서 경력을 쌓아갔고 수차례 오페라 무대에 올랐다. 그녀는 공연 수익금을 폴란드 독립을 위해 싸우는 봉기군을 후원하는 데 사용했다고 한다. 쇼팽이 자신을 사랑했다는 것을 알지 못한 콘스탄차는 쇼팽이 바르샤바를 떠나고 1년 3개월 후에 부유한 귀족의 아내가 되었고, 결혼과 함께 음악계를

떠났다.

쇼팽의 짝사랑은 가족도 모르는 일이었다. 쇼팽이 파리에 완전히 정착하고, 마리아 보진스카와의 약혼과 파혼을 겪고, 조르주 상드를 만나 동거하는 과정에서 콘스탄차의 존재는 잊혔다. 파리에서 초기 얼마 동안 불확실한 앞날 때문에 고민할 때 그녀에 대한 그리움이 살아났지만, 그 상황이 해결되자 그녀에 대한 열정은 온도를 잃었다. 그녀에 대한 사랑이 특별한 의미가 없었다고 말하기도 했다. 상황은 때로 작은 감정을 크게 키운다. 어쩌면 콘스탄차에 대한 쇼팽의 사랑은 앞날에 대한 어지러운 생각으로부터의 도피처였는지도 모른다. 나중에 쇼팽은 콘스탄차가 앨범에 써준 시의 마지막 구절 "우리만큼 당신을 사랑하지는 못해요" 아래에 "그들도 나를 사랑해줘요"라고 써넣었다.

콘스탄차는 서른다섯 살의 젊은 나이에 시력을 잃었는데, 쇼팽이 세상을 떠난 후 출간된 그의 전기를 친구가 읽어주었고, 그제야 비로소 쇼팽이 한때 자신을 짝사랑했다는 걸 알았다. 그녀는 자신의 결혼생활에 만족한다고 말하며 회한을 눌렀다고 한다. 하지만 이런저런 장소에서 폴란드의 국민음악가 쇼팽이 한때 자신을 사랑했었다는 것을 자랑스럽게 이야기하기도 했다고 한다. 한편으로는 젊은 시절 그녀 역시 쇼팽에게 특별한 감정을 품었는데 그녀의 가족이 막았다는 얘기도 있다. 세계적인 인물이 될 기운이 보였던 쇼팽의 위상을 생각해 애초부터 말렸다는 것이다. 그녀는 쇼팽보다 40년을 더 살았고, 쇼팽에게 받은 반지를 고이 간직했다가 손녀에게 물려주었다. 쇼팽과 주고받은 편지와 쇼팽의 초상화

도 세상을 떠나기 직전까지 소중히 보관했다.

　이쯤 되면 두 사람 중 어느 쪽이 더 상대를 향한 마음에 진정성이 있었는지 궁금해진다. 아무튼 당시에 쓰인 쇼팽의 피아노 협주곡 두 곡은 젊은 날의 순수한 감정이 느껴져서 좋다. 두 곡 모두 느린 2악장이 특히 아름답다. 청순한 콘스탄차를 생각하며 썼다는 〈F단조 협주곡〉은 파리에서 오랫동안 친구로 지내게 되는 육감적인 델피나 포토츠카 부인에게 헌정되었다.

쇼팽을 보내는 친구들의
특별한 이별 방식

바르샤바 웨셀 궁의 옛 모습. 쇼팽 시절에는 우체국이 있었고 그 앞에 장거리 마차 역이 있었다.
유럽연합의 프로젝트 '쇼팽의 바르샤바Chopin's Warsaw' 홈페이지.

유럽의 변방 폴란드에서 프레데릭 쇼팽이라는 천재가 나타나
자, 폴란드인들은 어린 그를 경외하며 아꼈다. 학업을 마쳤으니
이제 더 큰 세계로 나가야 한다는 것도 수긍했다. 폴란드인들은
그가 유럽의 중심에 가서 천재성을 입증하고 폴란드를 빛내주기
를 기대했고, 그러한 바람을 그에게 불어넣었다. 쇼팽 역시 주문
에라도 걸린 것처럼 주위의 바람을 자기 생각인 양 품었다.

결정의 시기가 다가오자 쇼팽은 두려운 마음이 들었다. 폴란드
에서 그는 상류사회의 일원으로 대우받으며 마치 그렇게 타고난
사람처럼 세련되고 유연한 매너로 사람들과 어울리며 환영과 귀
여움을 받았다. 하지만 그의 천성은 낯선 사람을 두려워하는 편이
었다. 몇몇 친구들은 끝까지 가까운 친구로 남았지만 소심함, 새

로운 것에 대한 두려움, 익숙하지 않은 것에 대한 불신 등이 그의 주위에 장벽을 만들었다. 그래서 새로운 사람이 그의 경계 안으로 들어가기란 매우 어려웠다. 그런 부류의 사람들이 대개 그렇듯이, 쇼팽도 집, 가족, 친구를 떠나 새로운 곳으로 가는 것을 몹시 주저했다.

1829년 쇼팽은 음악원 졸업시험을 마치고 친구들과 함께 빈을 여행했다. 빈에서 출판사와 음악계의 주요 인사들을 만났고, 가장 유명한 극장에서 두 번의 연주회를 열었다. 하이든, 모차르트, 베토벤, 슈베르트의 도시 빈은 그의 피아노 연주와 그가 만든 곡의 독창성을 높이 평가해주었고, 비평가들도 찬가를 늘어놓았다. 그 정도의 반응이라면 어디서도 성공할 수 있다는 자신감을 가져도 될 듯했다. 바르샤바로 돌아온 그는 그해 겨울에 떠나기로 결심했다. 공연 시즌은 날씨가 선선해지면 본격적으로 시작되었다. 겨울까지는 몇 개월밖에 남지 않았다.

그러나 결단을 내리기가 쉽지 않았고 이런저런 이유로 출발이 미뤄졌다. 그는 현실의 문제를 회피할 방편으로 작곡에 몰두해 이듬해 초에 〈피아노 협주곡 F단조〉를 완성했다. 가까운 친지 몇 명을 집으로 초대해 선보인 이 곡에 대한 소문이 금세 퍼져 신문에 평론까지 실렸다. 음악계 인사들은 공개 연주회를 열라고 빗발치듯 요청했다. 그리하여 바르샤바 국립극장에서 열린 연주회는 사실상 쇼팽의 첫 상업적인 연주회였다. 두 번의 연주회가 성공적으로 끝났다.

다시 현실의 문제로 돌아왔다. 무엇보다 어디로 갈 것인가를

결정해야 했다. 그의 아버지는 지리적으로 가까운 베를린으로 가길 원했다. 하지만 스승 엘스너는 빈을 거쳐 이탈리아에서 더 공부하고 궁극적으로는 파리로 갈 것을 제안했다. 베를린과 빈 중에서 선택할 일만 남은 듯했다. 1830년 여름으로 다시 출발 시기를 정했다. 하지만 5월이 되자 그는 또 주저했다. 성공을 한 번 맛본 빈으로 방향을 정했으나 콘스탄차에게 빠져 마음을 잡을 수 없었다. 그러나 사실 사랑은 부수적인 이유였고, 미래에 대한 복잡한 생각과 새로운 것에 대한 두려움이 더 큰 원인일 수도 있었다. 빈의 오페라 시즌이 9월에 시작한다는 핑계로 출발을 다시 미루고 집에서 여름을 보내기로 했다. 막연한 불안감에 사로잡힌 그가 절친 티투스 보이체호프스키에게 보낸 편지에는 그의 속마음이 그대로 드러나 있다. "나는 여전히 출발 날짜를 정하지 못하고 이렇게 앉아 있어. 한 번 바르샤바를 떠나면 영원히 돌아오지 못할 것 같은 불길한 예감이 머릿속에서 떠나질 않아. 내 집에 영원한 작별을 고하는 거지. 태어난 곳이 아닌 다른 곳에서 죽는 것은 얼마나 슬플까?"

복잡한 생각이 최고조에 달했을 때 첫사랑에 대한 사랑의 열정도 최고조에 달했다. 골치 아픈 현안에서 벗어나기 위해 두 번째 〈피아노 협주곡 E단조〉의 작곡에 착수했다. 곡은 곧 완성되었고 공개 연주회를 통해 초연을 진행하기로 계획을 잡았다. 국립극장에서 열릴 이 연주회가 고별 연주회가 될 터였다.

10월 초로 예정된 연주회가 끝나면 떠나기로 군게 결심했고, 더이상 흔들리지 않으려고 이 계획을 주위에 알렸다. 고별 연주회

는 성공적이었다. 그의 마지막 연주회를 보려고 많은 관객이 몰렸고 박수갈채가 쏟아졌다. 1829년 겨울에서 1830년 여름으로, 또다시 1830년 가을로 자꾸만 출발이 미뤄졌으니 언제까지 미룰 수는 없었다. 연주회를 마친 뒤 떠나려는 결심을 제대로 실행하려고 미리 여행용 가방을 샀고 새옷에 코트도 장만했다. 그때까지 쓴 곡의 악보도 출판에 대비해 챙겼다.

1830년 11월 2일, 마침내 출발의 날이 왔다. 시내 한가운데에 있는 우체국 앞에 장거리 마차가 출발하는 역이 있었다. 이른 아침임에도 많은 사람이 그를 환송하러 나왔다. 마차는 그가 20년을 보낸 거리를 떠났다. 음악 선생 엘스너와 친구들은 쇼팽의 생가가 있는 젤라조바 볼라까지 그를 따라왔다. 당시 바르샤바에서 젤라조바 볼라까지 가는 데 한나절 이상 걸렸을 것을 생각하면 대단한 정성이었다. 젤라조바 볼라에 도착하자 놀랍게도 바르샤바 음악원 후배들이 기다리고 있었다. 떠나는 쇼팽을 위해 엘스너가 작곡한 특별한 칸타타가 후배 학생들에 의해 시골 마을에 울려 퍼졌다.

"이곳에서 태어난 그대, 그 재능을 다른 곳에서 꽃피우리—"

이어서 친구들은 어디에 가도 조국을 잊지 말라며 폴란드의 흙이 담긴 은잔을 쇼팽에게 전달했다. 작은 마을이 그곳 주민들과 바르샤바에서 온 사람들로 북적거렸다. 쇼팽이 탄 마차가 떠날 때 모두가 손을 흔들었다. 보내는 사람들보다 창밖으로 그들을 내다보는 쇼팽의 마음이 더 무거웠다. 고향을 떠나는 젊은이를 그처럼

비장하고 거창하게 보내는 일은 흔치 않을 것이다.

쇼팽의 아버지는 프랑스에서 폴란드로 이주했고 다시는 고국으로 돌아가지 못했다. 쇼팽은 아버지의 반대 행로를 밟았다. 불길한 예감대로 그는 죽을 때까지 자신이 태어나고 자란 곳으로 돌아가지 못했다. 자기에게 남은 시간이 폴란드에서 산 시간만큼도 되지 않는다는 사실 또한 알지 못했다. 사람들이 이른 아침에 몰려나와 그의 먼 길에 동행하고, 음악원 학생들이 먼 곳까지 미리 이동해 연주를 준비하고, 스승이 그를 위해 만든 곡이 그가 태어난 곳에서 합창으로 연주되고, 조국의 흙을 채운 은잔이 그에게 선사되는 등 모든 것이 특별했다. 그가 결사대의 일원으로 목숨을 건 임무라도 수행하기 위해 떠나는가? 쇼팽은 성격상 그럴 수 있다 쳐도 그의 친구들은 왜 그렇게 유난스러운 이별 의식을 치렀을까? 유럽에서는 국경을 통과해 이동하는 것이 비교적 자유롭다. 물론 당시 유럽은 혁명의 소용돌이 속에 외국인의 왕래를 꺼리는 분위기였다. 특히 러시아의 압제하에 있던 폴란드인들은 프로이센와 오스트리아 외에는 왕래할 수 없었고, 그것도 특별한 경우에만 예외적으로 허용되었다. 그렇다고는 해도 쇼팽이 다시 돌아오지 못할 거라고 생각하는 사람은 아무도 없었을 것이다. 어쩌면 친구들도 쇼팽이 느꼈던 불길한 예감을 초월적 통로를 통해 공감했는지 모른다. 그가 떠나자마자 바르샤바에는 마치 운명처럼 전쟁과 살육의 소용돌이가 밀려왔고 국경의 벽은 더욱 공고해졌다.

쇼팽의 〈연습곡, Op. 10-3〉은 '이별의 노래'로 알려져 있다. 쇼

팽의 곡 중 가장 사랑받는 곡 중 하나인 이 곡은 바르샤바를 떠나기 전에 구상된 것으로 추정된다. 이 곡에는 바르샤바를 떠나는 그의 무거운 마음, 첫사랑을 두고 가야 하는 안타까운 심정이 담겨 있다. 이 곡에 대해 쇼팽은 "이처럼 아름다운 곡은 써 본 적이 없다"고 말했다.

약소국 폴란드의 시련과
머나먼 파리로 가는 길

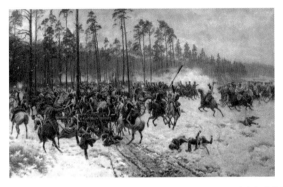

스토츠크 전투. 1831년 2월 폴란드 봉기군은 스토츠크 우코프스키에서 러시아군으로부터 초반의 중요한 승리를 이끌어냈다. 얀 로센의 그림. 1890년, 폴란드 군사박물관 소장.

폴란드Poland라는 이름의 '폴Pol'에는 '들' 혹은 '평원'의 의미가 있다고 한다. 폴란드는 지리적으로 강대국 사이의 너른 들판에 위치해 인근 국가들과의 교통이 발달했다. 그러나 그로 인해 주변 강대국들의 침략과 억압을 자주 받았고, 그때마다 폴란드인들은 애국심과 독립정신으로 극복해왔다. 폴란드는 1795년 프로이센·오스트리아·러시아 3국에 의해 세 번째로 분할 점령되면서 지도에서 사라졌다. 나폴레옹 시절에는 잠시 서유럽의 자유로운 근대 시민사회의 공기를 호흡할 수 있었다. 나폴레옹이 바르샤바 공국 (1807~1815)의 설립을 지원했기 때문이다. 이것은 폴란드를 둘러싼 세 나라를 견제하기 위한 것이었고, 폴란드에게는 나폴레옹과 프랑스에 대한 친밀감을 높이는 계기가 되었다. 그 시절 폴란드인들

은 나폴레옹이 주도하는 근대적 질서로의 개혁을 사회 여러 분야에서 실행해가는 동시에 자긍심과 민족의식도 높일 수 있었다.

그러나 나폴레옹의 몰락과 함께 폴란드의 희망은 사라졌다. 나폴레옹의 러시아 원정 때 폴란드인들은 그동안 러시아에게 당한 것을 돌려줄 좋은 기회라고 생각해 대규모 원정군을 조직해 나폴레옹 군대와 함께했다. 그러나 이 원정은 추위 때문에 실패로 끝났다. 여세를 몰아 바르샤바로 진입한 러시아는 폴란드를 제정 러시아의 속국으로 만들고 러시아 황제가 왕을 겸하는 폴란드 왕국으로 개편했다. 그런 다음 보란 듯이 폴란드인들을 거칠게 다루었다. 폴란드는 감시와 통제를 받게 되었다. 바르샤바 공국 시절 누리던 자유는 철회되었고, 민족의 자긍심은 짓밟혔다. 러시아의 통제가 심할수록 폴란드인들의 울분과 반감은 커져만 갔다.

바로 이때 등장한 쇼팽과 그의 음악은 그들에게 위안을 주고 그들의 자긍심을 되살려주었다. 폴란드인의 위대함을 음악천재 쇼팽이 증명해주는 것처럼 느꼈다. 쇼팽이 그들의 민속음악에 바탕을 둔 마주르카와 그들의 정신이 담긴 폴로네즈를 작곡하고 연주했을 때 그들은 뜨거운 민족애를 느꼈다. 아마도 일제하에서 우리 민족이 〈아리랑〉을 들었을 때와 같은 느낌이었을 것이다. 고향 친구들이 비장한 태도로 쇼팽을 전송한 데도 이러한 배경이 있었을 거라 짐작된다.

폴란드인들의 억눌린 울분은 수면 아래에서 응축되고 있었다. 쇼팽이 바르샤바를 떠나자마자 바르샤바 시내와 총독이 거주하는 벨베데레 궁 벽에 대자보가 나붙기 시작했다. 포악한 총독 콘

스탄틴 대공은 군대의 경계수위를 높이고 위험인물에 대한 감시를 강화했다. 쇼팽이 떠나고 3주 후, 마침내 올 것이 오고야 말았다. 동이 트기 직전 한 무리의 폴란드 청년 장교들이 벨베데레 궁을 습격해 콘스탄틴을 살해하려 했다. 총독은 여장을 한 채 궁에서 탈출했다. 총독 살해 시도는 실패했지만 반란군은 무기고를 점거했다. 이것을 기화로 곧 폴란드 전역에서 러시아에 대항하는 무장봉기가 일어났다. 역사는 이 사건을 '바르샤바 11월 봉기'라고 기록하고 있다. 폴란드 봉기군은 한때 바르샤바에서 러시아 세력을 몰아내고 승리와 독립을 선언했고 임시정부도 구성했다. 그러나 해를 넘기고 시간이 흐르면서 사정은 달라졌다. 러시아는 대규모 정예부대를 지원군으로 보냈고, 쌍방은 치열한 전투를 벌였다. 곧 폴란드 봉기군의 한계가 드러났다. 그들은 일사불란한 지휘체계를 갖추지 못했고 조직적 저항을 만들어내는 데 실패했다. 조직력에서 앞서고 수적으로도 우세한 러시아군은 큰 대가를 치른 끝에 폴란드 반군을 진압했다.

역사적으로 폴란드는 일찍부터(16세기 후반) 공화정을 도입했는데, 귀족회의Sejm에서 국가의 중요한 사안을 결정하는 구조였다. 민주적인 듯 보이지만 여기에는 단점이 있었다. 왕은 허수아비로 실권이 없고 귀족들이 힘을 나누어갖는 체제였기에, 시민국가 탄생 직전 근대 열강의 특징이었던, 강력한 왕이 이끄는 전제국가가 형성될 수 없었다. 또한 귀족회의가 만장일치제를 채택했기에 과단성 있는 결정을 내리기가 근본적으로 어려웠다. 귀족들은 세력 보존에 급급해 파벌 간에 알력과 갈등이 심했고, 인접 열강과의

관계를 자신의 이익에 따라 가깝게 혹은 멀게 유지하고 있었다. 이처럼 이해관계가 각기 달랐기에, 폴란드가 외부 세력의 침략을 받았을 때 그들이 일사불란하게 대응하는 건 애초에 불가능했다. 이것이 폴란드가 겪은 잇따른 시련의 주된 원인이었다. 열강의 눈에 폴란드는 주인 없는 땅으로 보였다.

봉기를 진압한 러시아는 한층 삼엄하고 살벌하게 폴란드를 지배했다. 반러시아 운동에 가담하거나 러시아 황제에 불역하는 폴란드인은 시베리아로 유형을 갔다. 학교 교육에서는 폴란드의 민족적인 내용이 배제되고 러시아의 언어와 문화가 강조되었다. 쇼팽이 다니던 바르샤바 리세움도 폐교되었고, 쇼팽의 아버지 미코와이는 교직을 잃었다. 많은 폴란드인이 조국을 떠났다. 다수의 지식인과 귀족 들이 유럽의 중심도시 파리로 갔다. 지켜야 할 이권이 유럽에 남아 있는 사람들은 대륙을 떠나기 어려웠겠지만 가진 것이 없는 사람들은 바다 건너 신대륙을 택하기도 했다.

쇼팽은 빈에 도착하고 얼마 후 바르샤바에서 봉기가 일어났다는 소식을 들었다. 빈까지 동행했던 친구 티투스 보이체호프스키는 소식을 듣자 봉기군에 합류하기 위해 바로 귀국을 선택했다. 쇼팽도 가려고 했지만 티투스는 그를 만류했다. 본국에 있던 그의 친구 얀 마투진스키, 율리안 폰타나, 보진스키 가문의 안토니와 펠릭스도 저항군에 합류했다. 당시 보진스키 형제들은 18세, 16세의 어린 나이였음에도 전쟁터로 달려갔다. 쇼팽은 봉기군을 위해 드럼이라도 치겠다고 울부짖었다. 그의 부모와 스승 엘스너는 돌아오지 말고 음악 공부를 계속하라고 권했다. 그는 병약해서 군대

에 큰 도움도 되지 않을 터였다. 쇼팽의 지인들은 모두 그가 음악으로 폴란드에 기여해야 한다고 했다. 쇼팽의 부모 역시 어렵게 외국으로 보냈는데 중도 귀국은 그동안 들인 돈을 허비하는 일이라고 생각했다.

빈에 눌러앉은 쇼팽의 마음이 편할 리 없었다. 바르샤바 봉기는 오스트리아의 공기마저 바꿔놓았다. 오스트리아는 러시아와 협력관계였기에 빈에서 폴란드인은 불손한 사람으로 취급받았다. 한해 전 쇼팽이 빈을 방문해 연주회를 열었을 때 받은 환대와 지지는 찾아볼 수 없었다. 연주회를 여는 것 자체도 쉽지 않았다. 어렵게 연주회에서 피아노를 쳤지만 반응은 싸늘했다. 1년 전 그토록 열렬히 환대했던 인사들이 이제는 그를 피했다. 의기소침해진 쇼팽을 베토벤의 주치의였던 궁중의사 말파티 박사가 위로해주었다. 그는 아내가 폴란드인이었기에 쇼팽의 심정을 이해했다. 그는 자주 쇼팽을 자신의 집으로 초대해 식사를 함께했고, "예술가는 특정한 국가의 국민이 되기에 앞서 세계인이 되어야 한다"고 말해주었다.[4]

러시아는 쇼팽이 폴란드로 돌아가는 것을 원하지 않았다. 폴란드인들이 쇼팽을 통해 느끼는 민족적 감정을 알고 있었기 때문이다. 쇼팽은 프랑스로 가고 싶었지만 그럴 수도 없었다. 당시 프랑스는 시민혁명(7월혁명)으로 소란했고 주변국 지배자들에게는 불

[4] 말파티 박사의 사촌 여동생 테레제는 베토벤이 피아노곡 〈엘리제를 위하여〉를 작곡할 때 염두에 둔 여인으로 알려져 있다.

온한 사상의 온상으로 비쳤다. 오스트리아·프로이센·러시아는 과거 폴란드를 분할 점령한 당사자들이었고, 나폴레옹 시절에는 영국과 함께 반프랑스 동맹을 구축했었다. 오스트리아는 러시아를 위해 쇼팽의 여권을 압수해 외국으로 가지 못하게 했다. 경찰서에 가서 여권을 돌려달라고 하면 잃어버렸다는 답이 돌아왔다. 러시아 대사관에 새 여권을 신청했지만 그들은 시간만 끌었다.

그러나 사실상 문제는 쇼팽이었다. 그는 갈 길을 정하고 그 결정을 밀어붙이는 의지가 부족했다. 몇 개월이 지났다. 빈둥거리며 피아노에 근심을 쏟아내던 그에게 한 친구가 조언했다. 파리 말고 런던을 목적지로 적어 내라는 것이었다. 영국은 오스트리아의 우방이었다. 이 방법은 효과가 있었다. 그렇게 하자 경찰은 여권을 돌려주었다. 이어서 러시아 대사관에 여행 허가를 신청했다. 대사관은 고민하다가 독일의 뮌헨까지만 여행할 수 있는 허가를 내주었다. 그러나 쇼팽은 프랑스 대사관에서 '런던으로 가기 위한 파리 경유'라고 적힌 비자를 받았기 때문에 크게 개의치 않았다. 바르샤바를 떠난 지 8개월 후, 마침내 그는 빈을 떠나 독일로 향했다. 최종 목적지는 파리였다. 아버지 미코와이는 리세움 폐교 후 수입이 줄었으나 여행경비를 보내주었다.

여행 도중 쇼팽은 독일의 슈투트가르트에서 바르샤바가 러시아 진압군에 의해 함락되었다는 소식을 들었다. 쇼팽으로서는 집이 없어진 느낌이었을 것이다. 러시아군은 폴란드인들을 무자비하게 다루었다. 쇼팽은 분노했고, 가족과 첫사랑에 대한 걱정에 애가 탔다. 당시 그가 작곡한 〈연습곡, Op. 10-12〉(일명 '혁명')에는

그의 격한 감정이 담겨 있다. 폭풍우처럼 몰아치는 그의 격정이 눈에 보이는 듯 선명하다.

쇼팽은 우여곡절 끝에 1831년 9월 중순 파리에 도착했다. 독일과 프랑스의 접경도시 스트라스부르에서 장거리 마차를 타고 70시간을 달린 후였다. 초겨울에 집을 떠난 그가 가을빛이 물들기 시작할 때 파리에 들어섰다. 이 새로운 도시는 그저 런던으로 가기 위한 경유지인가, 아니면 그가 여생을 보낼 곳인가? 앞날은 알 수 없었다. 다만 돌아갈 곳이 없다는 것은 알고 있었다. 그는 프랑스인의 후손이었지만 핏줄에 대해서는 전혀 알지 못했다. 모든 것이 낯설었다. 화려하고 바쁜 이 도시의 거리에 곧 낙엽이 지고 찬 바람이 불어올 터였다.

III

낯선
파리

방황하는 시골 청년

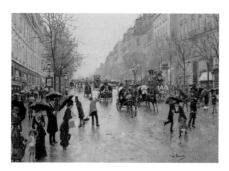

비 내리는 푸아소니에르 대로大路, 쇼팽은 파리에서 첫 주거지로 이 대로변에 있는 아파트를 선택했다. 장 브로의 그림, 1885년, 카르나발레 미술관(파리) 소장.

파리는 바르샤바나 빈과는 많이 달랐다. 8개월 동안 빈에서 답답하게 지낸 쇼팽은 파리의 활기와 소란을 처음 접하고 정신을 잃을 지경이었다. 시골 청년의 눈에 비친 파리는 신기함으로 가득했다. 그곳에는 최고의 화려함과 최악의 지저분함, 최고의 미덕과 최악의 악덕이 공존했다. 쇼팽은 새로운 도시에서 자신 앞에 펼쳐질 가능성에 가슴이 떨렸다.

폴란드의 봉기가 러시아에 의해 제압되자 많은 폴란드인이 파리로 몰려들었다. 파리는 다른 주변국에 비해 폴란드인들에게 우호적이었다. 쇼팽과 친교가 있던 폴란드의 유력 가문들도 파리로 옮겨왔다. 쇼팽은 바르샤바에서 알고 지내던 사람들을 심심찮게 만났고, 덕택에 향수를 어느 정도 달랠 수 있었다. 그러나 파리는

(왼쪽) 프레데릭 쇼팽, 고트프리트 엥겔만의 석판화, 1833년. 바르샤바 쇼팽 기념관 소장.
(오른쪽) 쇼팽의 파리 연주회 포스터. 1832년 1월로 계획되었던 이 연주회는 2월에서야 열렸다. 폴
란드 국립쇼팽협회 소장.

정치적으로 혁명의 여파 속에서 여전히 시끄러웠다. 한 해 전 7월
혁명의 결과로 들어선 루이 필리프 정부는 구체제Ancien Régime의
부르봉 왕조를 지지하는 사람들과 여전히 싸우고 있었다. 시민혁
명을 겪은 파리는 근대 시민정신의 발원지가 되었다. 자유가 최대
한으로 보장되었고, 개방적인 분위기는 외국인들을 편하게 해주
었다. 파리는 유럽 문화의 중심지이기도 했다. 유럽 전체의 예술
가, 문학가, 사상가 들이 자유로운 활동이 보장되는 새로운 무대
를 찾아 파리로 몰려왔다. 이제는 음악의 중심지도 파리였다. 하
이든, 모차르트, 베토벤, 슈베르트 시절에 음악의 중심지였던 빈
은 퇴조했다. 또한 새로운 사조가 생겨나고 있었는데, 그것은 속
박을 거부하는 낭만주의의 물결이었다.

　쇼팽은 마로니에 나무들이 늘어선 푸아소니에르 대로변 한 건물
5층에 거처를 마련했다. 몸이 약해서 계단을 오르기가 힘들었지만
월세를 조금이라도 줄이려면 어쩔 수 없었다. 대신 전망이 좋았다.

쇼팽은 파리에서 활동하는 피아니스트와 음악계의 거장들을 만나고 다녔다. 빈에서 만난 궁중의사 말파티가 써준 소개장을 가지고 파리 음악계의 실력자인 파에르를 만났고, 그가 쇼팽을 로시니, 케루비니, 바이요, 칼크브레너 등 파리에서 잘 나가는 음악가들과 연결해주었다. 쇼팽은 리스트와 힐러, 멘델스존과도 친해졌다. 이들은 모두 비슷한 또래로, 음악계에서 앞서거니 뒤서거니 하며 자신의 위치를 잡아가고 있었다. 쇼팽은 상대적으로 덜 알려져 있었다. 첼리스트 프랑숌 그리고 베를리오즈와도 친해졌다.

쇼팽은 누구보다 칼크브레너를 만나게 되어 기뻤다. 칼크브레너는 쇼팽, 리스트, 탈베르크 등 젊은 피아니스트들이 완전히 자리를 잡기 전 기성세대를 대표하는 피아니스트였다. 칼크브레너의 명성을 익히 들어온 쇼팽은 그를 만나자 겸손하게 존경의 마음을 전했고, 칼크브레너는 폴란드에서 온 젊은이에게 피아노 연주를 청했다. 쇼팽은 자신이 작곡한 곡을 연주했고, 칼크브레너는 그의 비범한 재능을 알아보았다. 칼크브레너도 자신의 연주를 들려주었다. 쇼팽은 존경하던 선배의 연주를 기쁜 마음으로 기대했는데, 칼크브레너가 연주 도중 그만 실수를 하고 말았다. 그럼에도 칼크브레너는 거만하게도 쇼팽에게 자신의 지도하에 몇 가지를 다듬으면 대가가 될 거라며 3년간 교습을 받으라고 제안했다. 폴란드에 있던 쇼팽의 스승 엘스너는 그 이야기를 듣고 깜짝 놀랐다. 그는 칼크브레너가 과시적이고 허영심 많은 성격임을 잘 알고 있었다. 엘스너는 3년은 너무 길고, 칼크브레너에게 묶이면 쇼팽이 독창성을 잃고 그의 아류가 될 것이며, 피아노 외의 여러 분

야에서 발전하기 위해 다양한 경험이 필요하다는 이유로 쇼팽을 말렸다. 친구들도 칼크브레너가 그런 제안을 한 것에 화를 냈다. 멘델스존은 쇼팽이 이미 그보다 훨씬 낫고 그에게 배울 것이 없다고 했다. 쇼팽은 칼크브레너의 제안을 정중히 거절했다. 그로써 쇼팽은 누구의 도움도 없이 스스로 깨친 피아니스트로 남게 되었다. 이런 일이 있긴 했지만 서로 존경심이 있었으므로 두 사람은 좋은 관계를 유지했고 쇼팽은 〈피아노 협주곡 E단조〉를 칼크브레너에게 헌정했다. 이에 칼크브레너는 쇼팽의 마주르카를 주제로 한 변주곡을 만들어 쇼팽을 기쁘게 했다.

친구들은 쇼팽에게 빨리 연주회를 열어 자신을 알리라고 권했다. 쇼팽도 그래야 한다는 것을 알았다. 하지만 동반 연주자가 문제였다. 가수를 초빙하고 싶었으나 당시 유명 극장의 담당자들은 쇼팽을 잘 알지 못했다. 따라서 쇼팽의 요청에도 불구하고 소속 가수의 연주회 출연을 허락하지 않았다. 연주회는 두 차례나 연기되었다. 파리에 온 지 5개월이 지나서야 겨우 데뷔 연주회를 열 수 있었다. 파리의 유명 피아노 제작자의 이름을 딴 플레옐 홀에서 열린 연주회에는 칼크브레너와 힐러가 출연해 함께 연주해주었다. 그러나 이 연주회는 수익 면에서 적자였다. 파리의 청중은 아직 그를 몰랐다. 음악계의 주요 인사들이 참석했다고는 하지만 대부분 초청한 손님들이었고 유료 관객의 대다수는 폴란드 사람들이었다. 평론가들의 평은 호의적이었다. 유명한 평론가 페티는 쇼팽이 독창적인 음악세계를 보여줬다고 말했다. 당시 쇼팽이 거의 매일 만나던 친구들인 힐러, 멘델스존, 리스트도 박수갈채가

컸다고 그를 격려했다. 어쨌든 음악계에 이름을 알리는 효과는 있었다.

두 번째 연주회는 석 달 뒤인 1832년 5월에 열린 자선 음악회였다. 이 연주회에서 쇼팽은 주목받지 못했다. 그는 자신의 〈협주곡 F단조〉를 오케스트라와 협연했는데, 오보에 연주자가 더 주목을 받았다. 쇼팽의 우아하고 감미로운 피아노 소리는, 과장된 몸짓과 화려한 기교 속에 우렁차게 울리는 소리를 기대한 청중에게 다가가지 못했다. 연주에 힘이 부족하다는 것은 평생 그를 따라다닌 부정적 평가였다. 비슷한 시기에 열린 힐러의 연주회는 호평을 받았다. 멜델스존의 무대도 성공적이었다. 악마적 기교를 뽐내는 바이올리니스트 파가니니는 바르샤바에서 그랬던 것처럼 파리에서도 연주회마다 센세이션을 불러일으켰다.

전문가들은 쇼팽의 천재성을 알아보았다. 하지만 대중은 더 자극적인 것을 원했다. 이국 땅에서 홀로 지내던 쇼팽은 위축되었고 마음이 무거웠다. 어린 시절부터 칭찬과 찬사 속에서만 살아왔기에 더욱 그랬을 것이다. 동포를 만나거나 친구들과 있을 때면 즐거운 표정을 지었으나 그의 머릿속은 '우울함, 불안, 사나운 꿈자리, 불면증, 초조함, 허무함, 무기력함, 죽음에 관한 생각'으로 가득 차 있었다. 그는 친구 티투스에게 장문의 편지를 보내 속마음을 털어놓았다. "나는 누구하고도 소통할 수가 없어."

경제적으로도 여유가 없었다. 바르샤바에서 그에게 생활비를 보내주던 아버지는 리세움이 폐쇄되면서 수입이 줄었다. 쇼팽은 파리에서 성공할 자신이 없었다. 많은 폴란드인이 생각하는 것처

럼 신대륙인 미국으로 갈까 생각하기도 했다. 미국에는 유명한 음악가들이 많지 않으니 이름을 떨치기가 쉬울 것 같았다. 그러면 더이상 아버지에게 신세를 지지 않아도 될 터였다. 아버지는 아들의 생각에 반대했다. 참고 기다리면 좋은 날이 올 테니 그냥 파리에 있거나 아니면 바르샤바로 돌아오라는 의견이었다. 그러나 그의 여권은 이미 만료되었고, 바르샤바로 돌아가면 러시아인들이 여권을 제때 갱신하지 않았다는 이유로 그를 괴롭힐 터였다. 파리에 오면 모든 일이 잘 풀릴 줄 알았다. 파리는 그가 꿈꿔온 바로 그곳일 거라고 생각했다. 자신감이 나날이 줄어들었고, 갈등하던 그는 마침내 마음을 정했다. 신대륙에서는 모든 것이 가능할 것이고 쉽게 인정받을 수 있을 것이다. 대서양을 건너기로 마음먹고 짐을 싸던 쇼팽은 마지막으로 파리의 거리를 걷고 싶었다. 매정하게만 느껴졌던 파리가 그 순간 그를 위해 극적인 드라마를 준비하고 있었다.

거리에서 우연히 동포 발렌틴 라지비우 공작을 만난 것이다. 그는 폴란드에서 쇼팽이 잘 알고 지내던 안토니 라지비우 공작의 동생이었다. 쇼팽의 실의에 찬 얼굴을 보고 그가 이유를 물었고, 쇼팽은 파리를 떠날 거라고 말하며 작별을 고했다. 발렌틴은 깜짝 놀랐다. 그는 쇼팽을 만류했고 곧이어 로스차일드 남작 가문의 파티에 데리고 갔다. 로스차일드 가문은 역사상 가장 큰 부를 축적했다는 바로 그 가문이다. 우연히 이루어진 이 만남은 벼랑 끝에 섰던 쇼팽에게 최고의 전환점이 되었다.

역사상 가장 부유한 가문
로스차일드

(왼쪽) 마이어 암셀 로스차일드.
(오른쪽) 독일 프랑크푸르트 유대인 거주지 내에 있던 로스차일드 가족의 집.

　로스차일드 가문은 역사상 가장 부유한 가문으로 알려져 있다. 그들의 재산은 한때 현재의 화폐가치로 약 50조 달러, 우리 돈으로 5경이 넘었던 것으로 추정되기도 했다. 나폴레옹 전쟁 이후 1차 세계대전 발발 전까지 약 100년 동안 유럽에서 평화의 시대가 가능했던 것은 로스차일드 가문이 그동안 축적한 재산을 지키기 위해 자신들의 영향력을 이용해 각국 정부를 통제했기 때문이라고 보는 사람도 있다. 금융계에서의 영향력을 넘어 세계의 역사까지 움직였다는 로스차일드 가문은 어떻게 그 많은 재산을 모았을까? 여기에는 다양한 설이 있는데, 어떤 사람은 그 설들 중 "거짓으로 판명된 것이 많고 진실이라고 입증하기는 불가능한 것이 대부분이다"라고 했다. 필자의 추론으로는 다음의 3가지 요소와 그

것들을 적절히 활용한 그들 가족의 능력이 적어도 그들이 초기에 쌓은 부를 설득력 있게 설명해주는 같다. 첫째 요소는 근대 유럽의 왕실 중 가장 부유했다는 프랑크푸르트 인근 카셀 지방의 제후 빌헬름 1세(Wilhelm I, Elector of Hesse, 1743~1821)와의 인연이고, 둘째는 유럽을 뒤흔들어놓은 나폴레옹 전쟁, 그리고 셋째는 전 세계의 부를 획기적으로 증가시킨 산업혁명이다.

로스차일드라는 금융재벌 가문의 역사는 독일 프랑크푸르트의 유대인 구역에서 태어난 마이어 암셀 로스차일드(Mayer Amschel Rothschild, 1744~1812)로부터 시작되었다. 마이어는 열두 살에 양친을 잃은 직후 학업을 중단하고 하노버의 한 유대인 은행가 밑에 수습생으로 들어갔다. 그는 꽤 오랫동안 그곳에 있으면서 은행이 굴러가는 원리를 배웠고 덤으로 고古화폐에 관한 지식도 얻었다. 19세에 고향으로 돌아온 그는 선대가 하던 골동품상 겸 환전상을 다시 열었다. 당시 독일은 수많은 나라로 나뉘어 있었고 각 나라들이 서로 다른 화폐를 사용했기에 환전의 수요가 컸다. 또 각국의 독특한 화폐를 취미로 수집하는 왕이나 귀족들이 많았는데, 그들은 그리스, 로마 등 고대 화폐에도 관심이 많았다. 마이어는 수습생 시절 쌓은 지식 덕분에 환전 업무 중 손에 들어오는 희귀한 고화폐를 분별해낼 수 있었고, 이 능력을 활용해 당시 왕세자였던 빌헬름에게 고화폐를 저렴하게 공급하며 친분을 다졌다. 빌헬름의 신임을 얻은 마이어는 활동반경을 넓혀 희귀한 물건, 사치품을 왕실에 공급하게 되었고 고관대작들과 금전 거래도 했다. 사업은 번창했고 1786년에 이르러서는 유대인 구역에서 가장 큰 건물을

사들였다.

빌헬름 왕가는 대대로 용병 장사로 부를 쌓은 것으로 유명했다. 병사를 선발해 훈련해서 돈을 받고 전쟁이 난 곳에 보냈는데, 대의명분과는 상관없이 값을 비싸게 부르는 쪽에 병사를 팔았고, 어떤 때는 양 진영에 모두 용병을 보내기도 했다. 병사들이 낯선 곳에서 개죽음을 당하기도 했지만, 그들은 상관하지 않았다. 빌헬름도 가문의 사업을 계속했다. 그는 용병 대금을 보통 채권으로 받았는데, 마이어는 그 채권을 현금화(할인)해주는 일에 깊이 관여했다. 왕의 재산이 워낙 많았으므로, 이와 관련된 업무만으로도 재산을 많이 불릴 수 있었다. 이후 마이어는 금융거래에 집중할 목적으로 은행을 설립했다. 할인한 만기채권 회수 일로 유럽 여러 곳을 여행하며 세상 돌아가는 것을 유심히 살폈고, 중요한 도시마다 하수인을 두어 업무의 편의를 도모했다. 빌헬름 왕의 주요 고객은 영국이었고, 영국 국채 할인이 왕과 마이어의 주된 거래였다. 채권 회수 업무로 영국을 몇 차례 방문한 마이어는 당시 산업혁명의 영향으로 싼값에 대량 생산되던 영국의 면직물에 주목했다. 이후 은행업과 병행해 무역업을 시작했다. 1798년에는 셋째 아들 나탄Nathan을 영국 맨체스터에 보내 무역업을 본격화했다. 영국에서 싸게 수입해온 직물은 독일과 유럽 대륙에서 높은 수익을 가져다주었다. 이 사업도 번창했고, 취급 품목은 커피, 염료 등으로 늘어났다.

그런데 나폴레옹이 넬슨 제독이 이끄는 영국 해군에 패한 뒤 대륙과 영국 사이의 무역을 금지하는 대륙봉쇄령을 내리자 그의

사업에 위기가 닥쳤다. 로스차일드가는 화물 바꿔치기 등의 수법을 동원해 계속 무역을 하려 했지만 한계에 부딪쳤다. 화물이 발각되면 모두 불태워졌고 손해가 뒤따랐다. 그런데 위기인 듯한 바로 그때 다른 쪽에서 기회가 찾아왔다. 1806년 나폴레옹이 프로이센을 돕던 빌헬름의 왕국을 점령하자, 빌헬름은 황급히 피난을 떠나면서 마이어에게 자신의 재산을 맡겼다. 프랑스군은 부자로 유명한 빌헬름이 숨겨둔 재산을 찾기 위해 혈안이 되었다. 마이어의 가족은 프랑스군에 잡혀가 심문을 당했지만 결코 흔들리지 않았다. 결국 프랑스군은 빌헬름의 재산을 찾지 못했다. 마이어는 수중에 있던 돈을 좀 빼앗겼지만, 그와 빌헬름의 재산은 주로 채권이었으므로 그 돈은 부스러기에 불과했다.

마이어는 빌헬름이 감탄할 정도로 기민하고 확실한 서비스를 제공했다. 프랑스군의 감시를 피하고자 외국에 있던 빌헬름과는 사돈을 통해 연락했고, 거래 장부는 암호화했다. 빌헬름이 소장했던 골동품과 고화폐를 파리 시장에서 현금화했고, 빌헬름에게서 전권을 위임받아 그의 채권에서 나오는 이자와 상환되는 원금의 관리를 영국에 있는 아들 나탄이 대행하게 했다. 영국 맨체스터에서 면직물 사업을 하던 나탄은 이를 위해 런던에 은행을 설립하고 자금을 재투자하면서 유럽 여기저기에 피신해 있던 왕과 그의 가족들에게 정기적으로 생활비를 송금했다. 마이어가 유럽 각지에 심어둔 하수인 조직과 런던의 나탄, 독일의 본가는 톱니바퀴처럼 긴밀하고 정확하게 작동했다. 나탄이 런던에 설립한 은행은 자기 자본금과 빌헬름의 예탁 재산만으로도 업계 최고 규모였

다. 유럽의 다른 유력 자산가들도 나폴레옹이 지배하는 유럽 대륙을 피해 암암리에 런던에 있는 나탄의 은행에 재산을 맡겼다. 당시는 전쟁 중이었고, 전쟁자금이 절박하게 필요했던 각국 정부는 고금리에도 돈을 빌리고자 했다. 자금을 운용하기에 좋은 환경이었다. 로스차일드 가家는 빌헬름과 다른 고객들에게 국채 수익율을 안겨주면서 대신 수수료를 청구했다. 하지만 영국 국채보다 수익률이 높은 투자처가 많았고 나탄이 이를 적절히 활용했다. 추가 수익은 그들 몫이었다. 빌헬름에게는 원금의 안전한 보존이 최우선이었고 로스차일드 가의 뒤처리 업무에도 불만이 없었다. 그러니 로스차일드 가가 얻는 부가적 수익에 대해서는 크게 신경 쓰지 않았고, 다른 고객들도 다르지 않았을 것이다.

유럽 대륙의 금융거래가 위축되고 런던이 금융의 중심지로 부상하자, 큰 자금을 등에 업은 로스차일드 가문이 런던 금융계를 장악했다. 누구도 로스차일드 가문을 함부로 하지 못했다. 돈이 필요한 사람들이 나탄에게 몰려들었다. 반反나폴레옹 진영의 리더로서 전쟁에 쓸 자금이 필요했던 영국 정부도 이들에게 꼼짝 못했다. 포르투갈, 스페인 등 나폴레옹과 맞서는 전쟁터로 군비를 송금하기 위해서는 유기적인 네트워크를 가진 로스차일드 가문에 의존할 수밖에 없었다. 그들은 자금을 빌려주고 이자로 돈을 벌었고, 그 자금을 송금해주며 돈을 벌었고, 또 현지 통화로 교환해주면서 수수료를 챙겼다. 그들의 부는 전쟁의 승패와 상관없이 늘어만 갔다. 1815년 유배되었던 나폴레옹이 엘바 섬에서 돌아오자 온 유럽이 긴장했다. 영국·프로이센 동맹군과 나폴레옹군

은 워털루 전쟁에 명운을 걸었다. 프로이센군을 초기 전투에서 패퇴시킨 프랑스가 전쟁의 우위에 있는 듯했다. 워털루에서 들려오는 소식에 따라 영국 국채 가격이 요동쳤다. 전쟁에서 지면 영국 정부의 국채상환능력이 떨어지고 채권은 종잇조각이 될 수 있었다. 그러나 영국군이 프랑스군을 방어하는 가운데 퇴각했던 프로이센군이 다시 돌아와 나폴레옹군은 수적으로 열세에 몰렸고 전쟁은 동맹군의 승리로 끝났다.

영국군 사령관 웰링턴의 부관이 직접 런던으로 달려 승전보를 전했다. 하지만 비둘기까지 이용하는 로스차일드 가문의 네트워크가 더 빨랐다. 나탄이 영국 정부의 공식 통신망보다 하루 먼저 승전 소식을 들은 것이다. 예나 지금이나 정보는 곧 돈이다. 나탄은 보유하고 있던 영국 국채를 시장에 팔았다. 큰손 나탄이 영국 국채를 팔자 영국에 불리한 뭔가가 벌어지고 있다고 확신한 시장 참가자들은 투매로 따라왔다. 이때 나탄의 대리인이 다른 쪽에서 헐값이 된 영국 국채를 사들였다. 다음 날 영국의 승전 소식이 알려지자 국채 값은 폭등했다. 나폴레옹이 로스차일드 가문에게 준 마지막 선물이었다.

나폴레옹 이후에도 대륙에는 혁명이 끊이지 않아 불안했고 대륙의 재력가들은 상대적으로 안전한 런던에 자신의 부를 보관하려 했다. 자산관리 분야에서 명성을 날리게 된 나탄의 은행은 예탁자산이 끊임없이 증가했다. 다른 쪽으로는 돈이 필요한 정부나 사람들이 줄을 섰다. 예대 금리차는 수익으로 귀결되었다. 런던의 큰 자금거래 중 그들을 통하지 않는 것이 드물었고 중개 수수

료도 그들 장부에 쌓여갔다. 정치적으로 안정된 런던은 세계 금융 시장의 중심지로 입지가 굳건해졌고 나탄은 이제 세계 최고의 부자로 불리게 되었다. 런던 로스차일드 가문의 사업과 부는 나탄의 주도 아래 잘 보존되어 이후 가문 사업의 본류가 되었다.

파리의 제임스 로스차일드

제임스 로스차일드, 파리에서 사업을 펼쳤으며 로스차일
드 2세 중 가장 사업수완이 좋았다.

마이어 암셸 로스차일드의 다섯 아들은 유럽의 다섯 개 중심도
시에서 각각 사업을 펼쳤다. 이는 박해받는 유대인의 사업을 분산
시켜서 위험을 줄이는 일이었다. 그리고 국제적으로 사업을 전개
하는 데도 도움이 되었다.

나폴레옹이 대륙을 장악하던 당시 마이어는 파리의 중요성을
알아보았다. 나폴레옹 치하의 독일에서 친親나폴레옹파가 부각하
자 마이어는 그 우두머리와 관계를 쌓았다. 그를 통해 파리의 실
력자를 소개받은 마이어는 다섯째 아들 제임스James(혹은 야콥Jacob)
를 파리로 보냈다. 부를 쌓는 데는 적도 아군도 없었다.

제임스는 가문의 어느 형제보다 영민했고 계산도 빨랐다. 산업
혁명이 주는 기회를 제임스만큼 확실하게 이용한 형제는 없었다.

그는 1811년에 파리로 갔다. 프랑스혁명 이후 프랑스에 사는 유대인들은 자유의 폭이 넓어졌고 나폴레옹도 유대인의 권익 향상을 위해 힘썼다. 그러나 나폴레옹이 물러나자 반작용이 있었다. 왕위에 오른 루이 18세는 유대인이라는 이유로 제임스의 아내가 궁에 들어오는 것을 허락하지 않았다. 제임스는 루이 18세와 모든 거래를 끊었다.

루이 18세에게 왕위를 물려받은 무능한 샤를 10세가 1830년 7월 시민혁명으로 물러나고 시민의 지지를 받은 루이 필리프가 왕이 되자, 제임스는 재빨리 그에게 접근했다. 영국에서 시작된 산업혁명이 프랑스 곳곳에서 발아하려고 꿈틀거리고 있었다. 그는 철도건설과 광산개발 분야에 자금을 조달해주며 수수료를 챙겼고 돈이 될 만한 곳에는 직접 투자도 해서 부를 쌓아나갔다. 혁명의 여파가 완전히 수습되지 않아 어수선했던 루이 필리프 왕정 초기에 제임스는 정부가 필요로 하는 자금을 지원해 새 정부가 빨리 안정을 찾을 수 있게 도왔다. 그렇게 하여 새 정부와 파리의 로스차일드 가족은 뗄 수 없는 관계가 되었다. 그들은 프랑스에서 영국식 산업혁명의 한 축을 견인했다. 산업혁명을 통해 급속히 늘어난 프랑스 전체 부의 일정 부분이 로스차일드 가문으로 돌아왔다. 로스차일드 가문이 영국의 산업혁명 전개 과정에서 배운 지식이 막내아들 제임스의 사업에 큰 도움이 되었을 것으로 짐작된다. 로스차일드 가문의 재산은 이미 빌헬름의 재산을 훨씬 추월했다. 제임스는 젊은 나이에 프랑스에서 가장 영향력 있는 사람 중 한 명이 되었고, 많은 사람들이 그를 시기하고 경멸하면서도 부러워하고

따라 했다.

제임스 일가, 특히 부인 베티와 그들의 딸 샬럿은 쇼팽의 친구이자 후원자가 되었다. 쇼팽이 역사상 가장 부유한 가문에서 가장 많은 돈을 번 사람과 가까이 지내게 된 것이다. 이것은 쇼팽의 성공에 중요한 뒷받침이 되었다.

로스차일드를 만나고
뒤바뀐 쇼팽의 운명

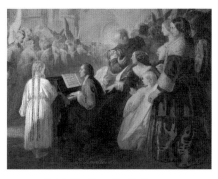

(왼쪽) 무도회에서 연주하는 쇼팽, 테오필 퀴아트코프스키의 그림. 포즈난 국립미술관 소장.
(오른쪽) 프레데릭 쇼팽, 1831년 빈 체류 때 무명화가가 그린 그림, 베토벤의 주치의였던 말파티 박
사 가문이 소장했었다. 바르샤바 쇼팽 기념관 소장.

　발렌틴 라지비우 공작에게 이끌려 제임스 로스차일드 저택의
파티에 참석한 것은 쇼팽에게 인생역전의 계기가 되었다. 쇼팽의
전기작가 모리츠 카라조프스키의 서술이 맞는다면 아마도 1832
년의 어느 때일 것이다. 파리 중심부 라피트 로 15번지에 자리한
건물에는 제임스 로스차일드의 자택 겸 사무실이 있었다. 재력과
권력을 모두 가진 로스차일드 자작은 그곳에서 매주 약 60여 명
의 손님을 초대해 연회를 열었다. 이 연회는 화려하기로 유명했
고, 당시 파리에서 내로라하는 귀족과 유력 정치인, 산업·금융계
의 거물들이 참석했다. 연회가 있는 저녁이면 화려한 마차들의 행
렬이 이 꿈의 궁전으로 이어졌다. 세상에서 가장 부유한 가족이
주최한 파티에서 유력인사들에게 소개된 쇼팽은 피아노 연주를

요청받았다. 섬세하고 부드러운 그의 연주는 저택의 거실에서 완벽하게 빛났다. 파티 참석자들의 눈길이 바로 그에게 몰렸다. 쇼팽은 자신의 무기인 깔끔한 차림새와 귀족적 용모, 세련되고 정중한 태도로 돈과 권력을 가진 사람들 사이에 녹아들었다. 특히 여주인인 베티 자작부인이 그에게 깊은 관심을 보였고, 많은 부인들이 그에게 말을 걸어왔다. 남편들은 아내가 이 외간 남자에게 관심을 보여도 시기하거나 우려하지 않았다. 쇼팽은 곱고 연약해서 위험해 보이지 않았기 때문이다. 베티는 그에게 자신과 딸 샬럿의 피아노 레슨을 요청했다.

쇼팽의 외모와 태도는 피아노 선생의 모범처럼 보였다. 로스차일드 가문의 움직임은 다른 이들의 본보기가 되었고, 쇼팽에게 배우려는 귀족 가문의 부인과 딸들이 줄을 이었다. 그때까지 쇼팽은 몇몇 폴란드 출신 귀족 가정에서만 레슨을 했는데, 이 일을 계기로 현지 귀족 가문으로 대상이 확장되었다. 주로 최상류층 집안의 학생들을 상대했으므로 보수도 최고 수준이었다. 쇼팽은 경제적으로 안정을 찾게 되었을 뿐 아니라, 상류사회에 이름을 알림으로써 여러 귀족들의 파티와 살롱에 연이어 초청을 받았다. 마침내그는 파리를 이끄는 유명 인사들의 사랑과 존경을 받으며 홀로설 수 있게 되었다. 폴란드에서처럼 프랑스에서도 중심부에서 자신의 존재감을 드러내게 된 것이다. 쇼팽의 편지는 긍지와 자신감으로 가득 찼다. "곳곳에서 오라고 성화야. 나는 사교계의 중심에 들어갔고 대사, 공작 그리고 장관들 사이에 앉아. 나도 어떻게 된건지 모르겠어."

빈둥거리며 보내던 오전 시간을 5회의 레슨으로 채웠고, 저녁에는 파티와 살롱에 참석하느라 바빴다. 경제 사정이 나아지니 씀씀이도 커졌다. 고급 마차를 마련했고, 부자들이 거주하는 쇼세당탱 지역의 아파트로 이사했다. 로스차일드 저택이 있는 라피트 로에서 얼마 떨어지지 않은 곳이었다. 음악계에서도 그의 위상은 확고해졌다. 유명 음악가 픽시스는 그에게 곡을 헌정했다. 실력 있는 파리 음악원의 학생들뿐만 아니라 유명한 칼크브레너, 모셸레스, 헤르츠의 학생까지 쇼팽에게 배우러 왔다. 쇼팽에게 레슨을 받으려는 사람이 많아지면서 학생을 선별해서 받아야 할 상황이 되었고, 그에게 레슨을 꼭 받고 싶은 사람은 쇼팽의 측근에게 부탁해야만 했다. 경제적 안정과 함께 마음의 안정도 되찾았고, 파리가 주는 많은 것—자유로운 분위기, 음악가뿐만 아니라 문인, 화가 등 유명인과의 교제, 최고의 오페라를 비롯한 훌륭한 공연 관람 등—을 제대로 즐길 수 있게 되었다. 파리는 그가 원하던 바로 그곳이 되었다.

1833년 러시아가 폴란드인 망명자들에게 사면령을 내려 귀국의 문을 열어주었다. 쇼팽도 파리 주재 러시아 대사관에서 새 여권을 발급받아 폴란드의 가족을 방문할 수 있게 되었다. 하지만 그는 파리에 남는 것을 선택했다. 유럽에서 가장 화려하고 자유롭고 다채로운 선진도시 파리는 쇼팽의 성향에 꼭 맞았고 그는 그곳에 이미 안착했기 때문이었다.

유럽 변두리 바르샤바 청년의 파리 상경은 우연한 기회를 통해 가장 극적인 결과로 이어졌다. 로스차일드와의 만남은 온 파리가

열광했던 쇼팽의 시대를 열어준 문이었다. 로스차일드 가문과의 인연은 쇼팽이 죽을 때까지 계속되었다. 쇼팽은 그들의 파티에 자주 참석했을 뿐만 아니라, 제임스의 저택에서 연주회도 몇 번 열었다. 여름 휴가를 그 저택에서 보내기도 했고, 말년에 런던으로 피신했을 때는 런던 로스차일드 가족의 도움을 받기도 했다.

루이 필리프 왕과 제임스 로스차일드, 쇼팽, 이 세 사람의 황금기는 거의 일치한다. 루이 필리프는 1830년에 왕위에 올랐고 1848년 2월혁명으로 왕위에서 내려왔다. 제임스는 그가 왕위에 오르자 그와 가까워졌고 둘은 마치 한 팀처럼 프랑스의 산업혁명에 속도를 더했다. 그 시기에 프랑스는 역동적인 변화를 겪었다. 하지만 루이 필리프가 왕위에서 쫓겨남에 따라 제임스 일가도 위기를 맞았다. 쇼팽은 루이 필리프가 왕에 오른 이듬해에 파리로 왔고, 그곳에 자리를 잡은 후에는 왕의 초대를 받아 튈르리 궁에서 몇 번의 연주회를 가졌다. 그리고 2월혁명이 일어났을 때 쇼팽은 조르주 상드와 헤어진 뒤 다 타버린 촛불처럼 희미해져가는 삶을 애처롭게 부여잡고 있었다.

쇼팽은 제자이기도 했던 제임스의 딸 샬럿에게 〈왈츠, Op. 64-2〉를 헌정했다. 이 곡은 밝고 가벼우면서도 우수 어리고 감각적인 곡이다.

쇼팽을 뒤따라온 콜레라,
파리를 덮치다

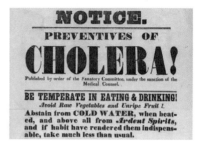

(왼쪽) 파리를 휩쓴 콜레라 병균을 그린 캐리커처.
(오른쪽) 콜레라에 대한 경각심을 깨우는 뉴욕 시 보건국의 전단, 1832년.

쇼팽이 파리에 도착해 아직 자리를 잡지 못하던 시절 파리에서 가장 큰 두려움의 대상은 콜레라였다. 콜레라는 쇼팽과 몇 개월의 시차를 두고 파리에 도착했다. 1832년 2월, 쇼팽의 첫 연주회가 열리기 정확히 일주일 전 파리에서 희생자가 발생했다. 하지만 세상은 그 병에 대해 무지했고, 아무도 크게 주목하지 않았다. 그것이 전염병이며 치명적이라는 사실도 몰랐다. 그러는 사이에 콜레라는 퍼져 나갔다. 3월 22일 어떤 희생자가 보고되었을 때 비로소 의학자들이 역학조사에 들어갔고 29일에 전염병임을 공식 확인했다. 콜레라가 대중 앞에 모습을 드러낸 방식은 매우 극적이고 통렬했다. 전염병임이 공식 확인된 29일에는 하늘이 맑고 햇살도 좋았다. 그날 파리에서는 오페라하우스가 주최하는 봄맞이 축제

하인리히 하이네, 모리츠 다니엘 오펜하임의 그림, 1831
년, 쿤스트할레 함부르크 미술관 소장.

로 가면무도회가 열렸다. 군중은 가면을 쓰고 거리로 나왔고, 광
대들이 흥을 돋우며 축제를 이끌었다. 병이 퍼지기 좋은 조건이었
다. 어떤 참석자는 콜레라를 가볍게 보고 콜레라균 복장을 차려입
고 나왔다. 독일 출신으로 파리에 와 있던 낭만파 시인 하인리히
하이네는 그 축제에 이어진 공포의 상황을 일기에 기록했다.

"자정이 되자 축제는 절정에 다다랐다. 거리의 군중은 계속 늘
어났다. 음악이 있었고 난잡한 춤도 있었다. 흥에 들뜬 사람들은
길가의 찬물을 들이켰다. 그때 축제 분위기를 이끌던 광대 무리
중 한 명이 갑자기 다리를 절더니 바닥에 쓰러졌다. 웃는 표정의
가면을 벗기자 본모습이 드러났다. 숨을 가쁘게 몰아쉬는 얼굴은
시체에서 볼 수 있는 푸른색이었고, 온몸을 뒤덮은 땀은 축제의
열기 때문이 아니라 깊은 병세에서 나온 것이었다. 한 명만이 아
니었다. 광대들이 잇달아 비명을 지르며 쓰러졌다. 모두 가면 뒤
에 탈진한 병자의 모습을 감추고 있었다. 군중의 웃음기가 사라졌
다. 곧 수십 명의 광대가 파리에서 가장 큰 병원인 오텔 디외Hôtel

Dieu로 실려갔다. 그들은 치료를 받을 틈도 없이 사망했고 우스꽝스러운 복장 그대로 묻혔다."

하인리히 하이네의 눈에 그들은 저세상에서도 그 복장 그대로 남들을 웃길 운명인 듯했다. 그가 쓴 이 일기는 에드가 앨런 포의 소설 《적사병 가면the Mask of Red Death》에 차용되었다.

콜레라는 정체를 드러내는 순간부터 맹위를 떨쳤다. 환자들이 병원에 계속 밀려들었고, 모두 하루 이틀 사이에 숨을 거두었다. 병의 확산세는 놀라울 정도였다. 하루 만에 200명의 환자가 발생했고 100명의 희생자가 보고되었다. 사람들은 공포에 떨었다. 하루에 한 건물에서 2~3구의 시신이 나왔다. 시신을 나르는 마차가 묘지로 이어졌다. 묘지에는 더이상 수용할 공간이 없었고, 시신이 담긴 자루가 시장과 광장의 모퉁이에 쌓였다. 여유가 있는 사람들은 조용한 시골을 찾아 파리를 떠났다. 축제가 끝난 황량한 거리에는 깊은 신음과 음산한 냄새가 감돌았다.

인도의 갠지스 강변에서 시작된 콜레라는 한편으로는 중국·조선·일본으로 퍼져 나갔고 다른 한편으로는 아프가니스탄을 거치고 우랄 산맥을 넘어 러시아의 주요 도시로 퍼졌다. 콜레라 병균은 1830년 11월 폴란드에서 러시아의 압제에 항거하는 봉기가 일어났을 때 러시아 진압군을 따라 바르샤바와 폴란드로 옮겨졌다. 그런 다음 남서쪽으로 이동해 마침내 파리로 밀어닥친 것이다. 묘하게도 콜레라는 쇼팽의 뒤를 쫓고 있었다. 쇼팽은 빈에서 머뭇거리다가 독일을 거쳐 파리로 왔는데, 콜레라도 그의 행로를 따라왔다. 병은 사냥감을 막다른 골목으로 몰듯 쇼팽이 있던 파리를 순

식간에 휩쓸었다. 3월과 4월, 두 달 동안 약 1만3천 명의 사망자가 보고되었다. 9월 들어 병이 가라앉았는데, 인구 65만 명의 파리에 1만9천 명의 사망자가 발생한 뒤였다. 프랑스 전역에서는 약 10만 명이 희생되었다. 콜레라는 그 전에 이미 영국을 공포에 몰아넣었고 그해 안에 미국 서해안까지 퍼졌다. 콜레라는 1800년대 동안 꺼질 듯 살아나고 꺼질 듯 살아나면서 세계적으로 수천만 명의 생명을 앗아갔다.

파리에서 피해가 주로 발생한 지역은 불결한 뒷골목의 하층민 밀집 지역이었다. 그런 지역에서는 조그만 건물 하나에 수백 명이 몰려 살기도 했다. 당시는 산업화 초기였고 일거리를 찾아 도시로 몰려온 농민들이 많았다. 하지만 도시는 급격히 늘어난 인구를 감당하지 못했다. 파리는 과밀했고, 위생환경은 엉망이었다. 골목길은 빛이 들지 않아 낮에도 어둡고 불결했으며 치안도 엉망이었다. 시민들은 오물을 도로에 버렸고 그것이 지하수를 더럽혔다. 오염된 지하수를 마신 사람들은 콜레라에 걸렸다. 병의 원인과 감염경로에 관한 정확한 지식이 없었고 기존의 의학이론에 따라 더러운 기氣가 공기 중에 퍼져 병을 일으킨다고 믿었기 때문에, 공기를 더럽히는 쓰레기 소각이 금지되었다. 더위가 한풀 꺾이면서 콜레라도 잦아들었지만 콜레라는 다음 해에도 그다음 해에도 어김없이 돌아왔다.

콜레라의 대확산은 유럽의 도시 행정에도 큰 영향을 주었다. 도시들은 저마다 산업혁명에 따른 인구 밀집과 그에 따른 오폐수 처리 및 불결한 환경을 개선하는 숙제를 안았다. 특히 파리의 시

가지 정비는 나폴레옹 3세 치하에서 뚜렷한 성과를 냈다. 최초의 직선 대통령에서 쿠데타를 거쳐 황제가 된 그는 오스만[5]이라는 행정가를 발탁했고, 오스만의 대대적 도시 정비 작업을 통해 파리는 오늘날의 모습을 갖추게 되었다. 어두운 뒷골목이 정돈되었고, 파리의 상징인 방사형 도로가 만들어졌으며 공원도 조성되었다. 차도 주변에 인도가 만들어졌고 차도 양쪽을 따라 하수도가 설치되어 도로에 더러운 물이 고이지 않도록 하는 등 파리의 도시 정비 작업은 여러 대도시의 모범이 되었다.

파리에서 초기에 자리를 잡는 데 어려움을 겪은 쇼팽은 소심하고 조심스러운 성격 탓에 외출을 줄이고 소수의 친구만을 만나는 방법으로 질병의 계절을 보냈다. 여러모로 답답했겠지만 깔끔했던 성격 탓에 개인의 위생 조치는 남달랐을 것으로 짐작된다. 한여름에는 시골의 친구 집에 머물며 전염병을 피했다. 조용하고 조심스러웠지만, 빼어난 음악성은 감출 수 없어서 그의 진가는 곧 드러났다. 쇼팽은 자신의 재능을 기반으로 로스차일드 가족을 비롯한 상류 사교계에 이름을 알리게 되었고 1832년 9월 즈음 전염병이 수그러들자 서서히 활동을 늘렸다. 그의 단정한 용모와 세련된 매너, 감미로운 음악에 반한 부유한 귀족들이 그를 초대하기 바빴고, 그는 파리 사교계의 총아寵兒가 되었다.

5) Georges-Eugène Haussmann(1809~1891), 프랑스 제2제정시대(1852~1870)에 파리를 근대화한 행정가. 오스만은 나폴레옹 3세에 의해 파리의 개혁가로 발탁되기 전 조르주 상드와 기이한 인연을 맺었는데 이는 11장에서 언급된다.

IV

파리의 살롱이
쇼팽의 주 무대가 되다

피아노의 시대

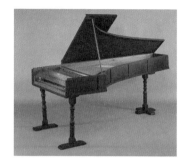

(왼쪽) 크리스토포리가 만든 피아노, 1720년에 만들어졌으며 크리스토포리가 만든 피아노 중 남아 있는 가장 오래된 것이다. 미국 메트로폴리탄 박물관 소장.
(오른쪽) 쇼팽이 사용했던 플레옐 피아노, 1839년 제작.

때마침 열린 피아노의 시대가 쇼팽의 성공을 뒷받침했다. 바이올린은 오래된 것일수록 좋고 피아노는 새것일수록 좋다는 말이 있다. 바이올린은 시간이 지날수록 그 소리가 안정되고 깊어진다고 한다. 목재 재질 때문인지 아니면 겉에 칠하는 유약 때문인지는 분명하지 않다. 그래서 1720년부터 20~30년간 이탈리아의 유명 제작자가 만든 것들을 최고의 바이올린으로 친다. 반면 피아노는 산업혁명과 기계산업의 발달에 따라 개량되었고 20세기에 들어서도 계속 발전했다. 그래서 피아노는 새것일수록 좋다는 말이 나온 것이다. 넓은 음역, 강약 조절의 용이함, 맑고 풍부한 음향, 상대적으로 배우기 쉬운 연주법(특히 초보 수준에서), 선율과 화성의 동시 연주가 가능한 점, 독주와 협주 등 다양한 활용, 관리의 편의

성과 내구성 등 피아노의 장점은 매우 많다. 그래서 피아노가 모든 악기 중 가장 광범위하게 사용된다.

피아노의 원형은 하프시코드(이탈리아어로 쳄발로Cembalo)이다. 하프시코드는 건반을 누르면 막대기에 달린 갈고리가 현을 뜯는 구조로, 소리 발생의 원리는 기타와 같았다. 이 때문에 건반을 세게 치든 약하게 치든 음량의 차이가 크지 않았고 셈·여림의 변화를 주기도 어려웠다. 18세기 초 이탈리아 메디치 가의 후원을 받은 악기 제작자 바르톨로메오 크리스토포리가 이것을 개량했다. 그는 해머로 현을 때려서 소리를 내는 구조를 채택해 악기를 더 정교하게 바꾸었고, 이로써 건반을 누르는 강도에 따라 소리의 강약 조절이 가능해졌다. 이 새로운 악기는 '피아노 포르테Piano Forte'라고 불렸다. 이 이름에 여린 음과 센 음을 모두 표현할 수 있다는 의미가 내포되어 있다.

피아노는 발전을 거듭했다. 발전의 방향은 두 가지였다. 첫째는 강한 프레임이다. 폭넓고 풍부한 음향을 내기 위해서는 더 많은 현을 사용해야 하는데, 많은 현을 지탱하기 위해서는 강한 프레임이 있어야 했다. 산업혁명 이후 철강 산업의 발달로 이것이 가능했다. 둘째는 건반에 가해지는 힘을 해머를 통해 현으로 전달하는 건반 기계장치의 발달이다. 이것을 피아노 액션 메커니즘Piano Action Mechanism이라고 한다. 이것 때문에 피아노는 다른 어떤 전통 악기보다 음향을 만들어내는 과정이 복잡하다.

피아니스트가 건반을 치면 지렛대 모양의 건반 반대쪽 끝이 다른 지렛대 막대를 밀어올리고, 그 막대가 다시 다른 막대를 밀어올

려 그 막대 끝에 달린 해머가 현을 타격함으로써 소리가 난다. 이 해머는 시계추처럼 자유로워야 하고 동시에 신속하고 정확하게 움직임이 통제될 수 있어야 하는데, 이것을 가능하게 하는 것이 액션 메커니즘의 핵심이다. 1820~1840년에 이 메커니즘과 해머의 구조, 프레임, 현이 급속히 개선되어 피아노는 이전과는 전혀 다른 소리를 만들어낼 수 있었고 악기 중의 악기가 되었다. 관현악곡·합주곡·실내악곡 등 거의 모든 곡이 일단 피아노로 시연된 뒤 다듬어지거나 평가되었다. 피아노 연주자는 음악이 있는 모든 곳에서 필요했다. 피아니스트와 음악가가 동의어처럼 사용되기도 했다.

피아노의 수요가 늘어감에 따라 제작 산업도 급속히 발달해 대량생산이 이루어졌다. 1800년대 초·중반 유럽에서는 경제적으로 여유가 있는 집안이라면 거실에 피아노를 들여놓는 것이 유행이었다. 또 피아노 연주가 부녀자들의 필수 교양 항목이 되었다. 1845년 대략 인구 100만 명에 가구 수 20만이었던 파리에 6만 대가량의 피아노가 보급되었다고 한다. 당시 쓸 만한 피아노 한 대 값은 지금으로 환산하면 수천만 원이 넘었다.

많은 피아니스트들이 파리로 몰려왔는데, 그중 단연 빛난 사람은 쇼팽과 리스트였다. 두 사람은 피아노의 시대에 맞춰 기다렸다는 듯이 등장했고, 피아노의 시대가 확고해져갈 때 그들의 전성기도 열렸다. 피아노 음악이 만개했고 연주기법도 발전해갔다. 두 사람은 '피아노 포르테'의 특성을 나름의 방식으로 잘 이용했다.

쇼팽은 피아노의 여리고 부드러운 면을 최대한 활용해 감미롭고 섬세한 연주와 곡을 선보였다. 개선된 피아노에 알맞은 그의

〈연습곡〉은 당시 피아니스트들의 감탄을 받았다. 리스트는 쇼팽의 연습곡이 손가락의 기교를 단련시키면서도 딱딱한 일반 연습곡과 달리 예술적 깊이를 갖춘 것을 높이 평가했다. 연습곡 외에도 소품 위주인 쇼팽의 피아노곡은 부드럽고 유려한 피아노 음향의 특성을 잘 살렸다. 그의 곡은 피아노를 배우는 학생이나 전문 연주자, 출판업자들에게 인기가 많았고 악보도 잘 팔렸다. 이에 반해 리스트는 피아노의 세고 강한 장점을 살려 힘차고 화려한 연주로 관객을 매료시켰다. 쇼팽의 연습곡에 자극받은 그는 자신의 기교를 최대한 살리는 장식적이고 화려하면서 치기 어려운 연습곡을 발표했다.

당시 파리의 유명 피아노 제작사는 플레옐과 에라르였는데, 피아니스트로서 라이벌이었던 쇼팽과 리스트는 애용하는 피아노도 달랐다. 쇼팽은 플레옐 사社의 피아노를 좋아했다. 처음 파리에 왔을 때는 에라르 피아노를 연주했었는데, 플레옐의 은은한 소리와 가벼운 터치감을 경험한 이후로는 플레옐 피아노를 고집했다. 음악 모임의 단골손님이었던 그는 모임 장소에 플레옐 피아노가 없으면 미리 자신의 피아노를 보내곤 했다. 플레옐은 쇼팽의 소개로 판매된 피아노의 판매금액 중 10퍼센트를 그에게 커미션으로 주었다.

반면 리스트는 에라르 피아노를 애용했다. 그가 처음 파리에 도착했을 때 숙소가 에라르 제작소 맞은편이었던 것이 계기가 되었다. 당시 에라르는 이중 이탈 장치라는 혁신적인 액션 메커니즘을 개발한 참이었는데, 건반이 충분히 복귀하지 않은 상태에서 다

시 건반을 눌러도 해머가 회복되어 현을 타격할 수 있게 하는 방식이었다. 이 방식 덕분에 화려하고 빠른 연타가 가능했다. 두 피아노의 톤은 두 사람의 성격과 연주 스타일에 맞았다. 플레옐 피아노는 부드러우며 섬세한 톤을 가지고 있었고 에라르는 더 우렁찬 소리를 냈다.

피아노 산업은 계속 번창했고 나라마다 유명한 피아노 제작자들이 생겨났다. 영국에는 브로드우드가 유명했다. 이 회사의 역사는 플레옐이나 에라르보다 오래되었다. 쇼팽은 만년에 영국을 방문했을 때 브로드우드 피아노를 사용했다. 그 피아노의 터치감이 플레옐 피아노와 유사했기 때문이었다. 이들 회사보다 시기적으로는 늦었지만 오스트리아의 뵈젠도르프, 독일의 베흐슈타인도 유명했다. 리스트의 연주는 열정적이기로 유명했고 그의 힘을 받아내지 못해 피아노가 망가지는 경우도 잦았는데, 뵈젠도르프는 한창때의 리스트에게 튼튼한 피아노를 공급해 그를 만족시켰다.

1980년대 후반부터 아시아의 피아노 제작사들이 품질 좋은 피아노를 낮은 가격에 생산·공급하면서 오랜 전통의 피아노 제작사들이 경쟁력을 잃었다. 1807년 설립된 프랑스 최고의 피아노 회사 플레옐은 2013년 들어 프랑스 내에서의 피아노 제작을 중단했다. 영국의 피아노 제작사 브로드우드는 그 전인 2003년에 간판을 내렸다. 회사 설립 265년 만의 일이었다. 뵈젠도르프는 2007년 일본 악기회사의 소유가 되었다. 오늘날 우리가 공연장에서 흔히 보는 그랜드 피아노의 전형은 대체로 19세기 중반을 넘어서며 스타인웨이 사에 의해 완성되었다. 독일에서 미국으로 건너간 스타인웨

이 사는 앞의 회사들보다 늦게 유명해졌는데, 이 회사도 경영난을 극복하지 못했는지 2013년 한 투자회사에 넘어갔다.

음악계의 젊은 기수

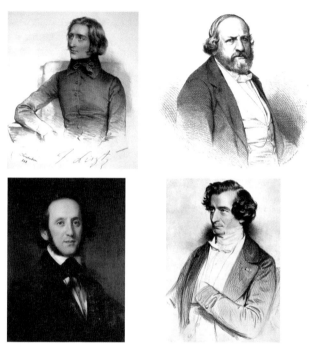

(위 왼쪽) 프란츠 리스트. 요세프 크리후버의 석판화. 1838.
(위 오른쪽) 페르디난트 힐러, 1865년.
(아래 왼쪽) 펠릭스 멘델스존, 에두아르트 마그누스의 그림, 1833년.
(아래 오른쪽) 엑토르 베를리오즈, 샤를 보니에의 석판화, 1851년.

쇼팽이 도착했을 때 파리는 정치적으로 여전히 불안했다. 일
년 전 시민혁명이 일어나 새로운 왕이 추대되었지만 시위가 끊이
지 않았다. 하지만 유럽에서 가장 자유롭고 개방적인 도시답게 문
예적으로는 다양한 예술가들과 그들의 새로운 시도를 받아들이

는 곳이었다. 쇼팽은 파리에 오자마자 많은 음악가를 만났다. 그 중 한 무리의 젊은 음악가들과의 만남은 흥미롭다. 젊고 유능한 음악가들이 우연히도 비슷한 시기에 존재감을 드러냈다. 문학에서 시작된 낭만주의 물결이 음악으로 전파되었다. 낭만주의에 영향을 받은 젊은 음악가들은 무엇에도 얽매이지 않고 자기가 좋아하는 것을 자기 방식대로 표현하고자 했다.

리스트는 쇼팽, 힐러, 멘델스존, 베를리오즈 그리고 자신을 묶어 '낭만파 형제들Romantic Brotherhood'이라고 불렀다. 그들 외에도 자주 어울린 음악가들이 많았겠지만, 리스트의 머릿속에서는 비슷한 또래의 작곡가들이 우선이었던 것 같다. 젊은 그들은 쉽게 의기투합했다. 자주 만나 식사하고 곡을 연주하며 시간을 보냈다. 서로 영향을 주고받으며 새로운 음악세계를 만들어간다는 자부심도 공유했다. 그들은 낭만주의라는 기치에 공감했고 그것에 젊음, 열정, 자부심을 불어넣으며 동지애를 느꼈다. 이들의 활동은 음악계에 관심을 끌었고 추종하는 사람들도 나타났다. 리스트는 쇼팽이 독창적인 작품으로 새로운 음악 조류를 이끌었다고 했다. 이 그룹의 음악가들은 모두 쇼팽의 음악을 높이 평가했다. 이들에 대해 간단히 알아보자.

페르디난트 힐러(Ferdinand Hiller, 1811~1885)는 독일의 부유한 유대인 가정 출신으로 쇼팽이 파리에 도착하기 몇 년 전부터 파리 음악원에서 공부하면서 한 음악학교의 교사로 일했다. 그는 사람을 두루 사귀는 재주가 있어서 음악계에 발이 넓었다. 베토벤의 친구이자 당시 이름난 작곡가 겸 피아니스트였던 훔멜을 스승으

로 모셨는데, 스승의 영향인지 베토벤을 무척 존경했다. 그는 훔 멜과 함께 베토벤의 임종을 지켜보았고, 그때 베토벤의 머리카 락 한 줌을 잘라서 보관할 수 있었다. 이 머리카락은 1994년 소더 비의 경매를 거쳐 지금은 미국 새너제이 대학교의 베토벤 센터에 소장되어 있다.

힐러는 쇼팽의 곡과 연주를 높이 평가하며 그를 존경했고 베토 벤 다음가는 훌륭한 사람으로 여겼다. 쇼팽도 그를 아껴 친형제처 럼 대하며 '낭만파 형제들' 중에서 가장 마음이 잘 맞는 친구로 생 각했다. 힐러의 말에 따르면 두 사람은 사랑에 빠져 있었다. 훗날 쇼팽의 생이 얼마 남지 않았을 때 그가 쇼팽에게 보낸 편지는 "난 항상 너를 가장 사랑하는 사람 중 하나로 생각한다"는 말로 끝맺 고 있다. 파리 생활 후 독일로 돌아간 그는 여러 분야의 곡을 작 곡했고 그곳에서 지휘자와 음악 감독으로도 활동했다. 그의 교향 곡은 베토벤의 영향을 많이 받은 것으로 평가된다. 쇼팽은 〈녹턴, Op. 15〉 세 곡을 그에게 헌정했다. 세 곡 모두 좋지만 그중 두 번 째 곡은 특히 부드러우면서 우아하고 짙은 우수가 배어 있는 명 곡이다.

함부르크에서 태어난 펠릭스 멘델스존(Felix Mendelssohn-Bartholdy, 1809~1847)은 1831년 12월부터 이듬해 4월 중순까지 파리에 체류 했는데, 그 기간 중 특히 쇼팽, 힐러와 자주 어울렸다. 부유한 은 행가 집안에서 태어난 멘델스존은 어릴 때부터 신동으로 소문났 고 이미 좋은 작품을 다수 작곡해 음악계에 이름이 높았다. 쇼팽 은 바르샤바 음악원 시절 독일을 방문했을 때 그의 연주회에 참

석했으나 숫기가 없어서 멘델스존과 인사 나눌 기회를 만들지 못했다. 하지만 멘델스존은 달랐다. 쇼팽이 파리로 오는 길에 뮌헨에서 연주회를 열었을 때 연주를 마친 쇼팽을 찾아왔고 두 사람은 인사를 나눌 수 있었다.

1834년, 쇼팽과 힐러는 독일에 가서 멘델스존과 함께 라인 강을 따라 그 지방의 음악 축제를 즐겼다. 그때 멘델스존은 가족에게 보낸 편지에서 쇼팽을 최고의 피아니스트라고 칭하며 그와 함께한 감격을 이야기했다. 그에게는 파니Fanny라는 누나가 있었는데, 그녀는 동생 펠릭스보다 음악에 더 재능이 있었다고도 한다. 피아노 소품과 가곡 위주의 작품을 많이 남겼으나, 그녀의 작품은 남동생의 이름으로 출판되었다. 멘델스존은 38세에 뇌졸중으로 세상을 떠났는데, 그의 할아버지, 양친 그리고 누나 파니까지 모두 같은 병으로 세상을 떠났다. 쇼팽보다 짧은 삶을 살다 간 그의 음악은 밝고 맑다. 쇼팽의 음악에 폴란드인 특유의 슬픔이 담겨 있는 것과 대비되는 점이다. 멘델스존의 곡 중 〈교향곡 4번, Op. 90〉 '이탈리아'와 〈바이올린 협주곡 E단조, Op. 64〉가 그의 특성을 잘 보여준다.

나이는 이들보다 조금 많았지만 엑토르 베를리오즈(Hector Berlioz, 1803~1869)도 같이 어울렸다. 그의 아버지는 의사였고 동양의 침술을 활용해 이름을 알렸다. 베를리오즈는 집안의 반대로 늦게 음악을 시작해 힘들게 공부하고 있었다. 네 번의 도전 끝에 프랑스 정부 장학생에 뽑혀서 로마 유학도 다녀왔다. 그는 쇼팽이 파리에 도착한 후 이탈리아에서 공부를 마치고 돌아왔고, 열심히 작품활

동을 하고 있었다. 리스트는 베를리오즈가 로마로 유학 가기 전부터 그를 알았고, 쇼팽은 리스트를 통해 그를 소개받았다.

베를리오즈는 셰익스피어 전문 여배우 해리엇 스미스슨을 짝사랑해 쫓아다녔는데, 그녀는 무명이고 가난한 그에게 관심조차 주지 않았다. 실망한 베를리오즈는 어느 날 실신하듯 쓰러져 혼수 상태와 같은 잠에 빠졌다. 그리고 한참 만에 깨어나 꿈속에서 얻은 영감을 바탕으로 만든 곡이 낭만주의 교향곡의 최고 화제작이라 할 수 있는 〈환상교향곡, Op. 14〉이다. 그는 이 교향곡으로 이름을 알렸는데, 혁신적인 관현악법이라는 찬사와 다듬어지지 않은 형식에 대한 비난을 동시에 받았다. 그러나 그의 새로운 시도는 리스트에게 큰 감명을 주었고, 둘은 특히 친하게 지냈다.

베를리오즈는 시적이며 정교함과 우아함이 공존하는 쇼팽의 곡을 매우 높이 평가했고 주변에도 쇼팽과 친구라는 사실을 자랑스럽게 이야기했다. 두 사람의 음악적 성향은 너무 달랐다. 어릴 때 음악을 제대로 배우지 못한 탓에 음악가의 필수 조건인 피아노를 잘 치지 못했던 베를리오즈는 쇼팽이 피아노 건반을 친다기보다는 그저 스치며 지나가는 것 같다며 그의 부드러운 음악을 칭찬했다. 이에 반해 쇼팽은 베를리오즈의 음악이 과시적이고 너무 나갔다고 생각하기도 했다.

이들 가운데 대중적 인기는 프란츠 리스트(Franz Liszt, 1811~1886))가 가장 많았다. 10대 초반부터 파리를 중심으로 활동한 리스트는 긴 머리에 늘씬한 몸매 그리고 카리스마 넘치는 무대 매너로 인기가 많았다. 시원시원한 성격에 리더십도 있던 그가 이들 모임에

서 중심적 역할을 했을 것으로 짐작된다. 그는 쇼팽을 비롯해 많은 동료 음악가들에게 도움을 주었고, 음악계에서 영향력도 컸다. 넘치는 열정, 꺼지지 않는 에너지, 개방적이고 포용적인 자세 등 쇼팽과는 많이 달랐다. 뛰어난 피아니스트였던 쇼팽과 그는 수없이 동시에 언급되고 비교되었는데, 두 사람은 음악적으로나 삶에서 서로에게 중요한 존재였다. 리스트에 대해서는 나중에 좀 더 살펴보도록 하겠다.

음악 친구들

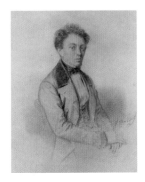

(왼쪽) 오귀스트 프랑솜. 장 마소의 연필화.
(오른쪽) 빈첸초 벨리니. 볼로냐 국제 음악 도서·박물관(이탈리아) 소장.

 쇼팽이 파리에 와서 몇 개월 지나지 않았을 때였다. 페르디난
트 힐러가 쇼팽과 리스트와의 식사 자리에 첼리스트 오귀스트 프
랑솜(Auguste Franchomme, 1808~1884)을 데려왔다. 쇼팽은 첫눈에 그
가 마음에 들었고, 식사 후 그를 자신의 아파트로 초대했다. 쇼팽
과 프랑솜은 이후 평생의 친구가 되었다. 한때 그는 거의 매일 쇼
팽을 찾아왔고, 마지막 순간에도 쇼팽 옆을 지켰다. 당대 최고의
첼리스트로 파리 음악원에서 교수로 일했던 프랑솜은 쇼팽에게
영감을 주어 첼로 소나타를 작곡하게 했다. 쇼팽은 프랑솜의 시
골집에서 여름 휴가를 보내기도 했는데 그때 프랑솜의 어머니가
베풀어준 친절을 오래도록 잊지 못했다. 훗날 프랑솜은 음악에
대한 기여로 프랑스 최고 훈장인 레지옹 도뇌르를 받았는데 수훈

후 4일 만에 세상을 떠나고 말았다.

프랑솜은 두 대의 스트라디바리우스 첼로를 가지고 있었다. 그 중 하나는 1711년 안토니오 스트라디바리가 제작한 것이었는데, 그는 1843년 당시 2만5천 프랑에 그것을 구입했다. 그 돈은 요즘 가치로 2억5천~5억 원에 해당한다. 그 첼로의 요즘 시세는 정확히는 몰라도 상상을 초월하는 수준일 것이다.

쇼팽이 좋아했던 작곡가로 빈첸초 벨리니(Vincenzo Bellini, 1801 ~1835)가 있다. 신진 오페라 작곡가였던 그는 이탈리아와 영국을 거쳐 잠깐 머물 계획으로 1833년 파리에 왔다. 그는 시칠리아 사투리가 심해서 같은 이탈리아 출신도 그의 말을 잘 알아듣지 못했고 프랑스어는 엉망이었다. 〈노르마Norma〉와 〈몽유병 여인La Sonnambula〉 등 좋은 오페라를 작곡하여 이미 어느 정도의 명성을 얻었으나 그에 만족할 수 없었다. 그는 파리의 3대 오페라 극장 중 하나인 이탈리아 극장Théâtre Italien과 계약을 맺고 눌러앉아 작품활동을 했다. 그는 최고를 꿈꾸고 있었다. 이탈리아 극장의 보수는 이전에 있던 곳보다 좋았지만 넉넉하지는 못했기에 그의 생활은 어려웠다. 쇼팽은 그를 여러 살롱에 데리고 다니며 선보였고, 그가 파리에서 성공할 수 있도록 힘썼다. 쇼팽은 벨리니의 벨칸토 스타일의 음악을 좋아해서 그의 오페라를 보며 눈물을 흘릴 정도로 몰입하기도 했다. 쇼팽의 녹턴에는 벨칸토 스타일의 성악적 요소가 세련된 모습으로 들어 있다는 것이 전문가들의 분석이다. 1835년 1월, 벨리니는 새로운 오페라 〈청교도I puritani〉를 무대에 올렸다. 청중은 열광했고 그는 원했던 대성공을 얻었다. 공연

은 시즌이 끝난 3월 말까지 17차례나 계속되었다. 루이 필리프 왕은 그에게 프랑스 최고 훈장을 수여했고 나폴리 왕도 훈장을 수여했다. 〈청교도〉 공연을 성황리에 마친 후 그는 한 살롱에서 시인 하인리히 하이네를 만났는데, 하이네는 그에게 "당신은 천재다. 그러나 천재이기 때문에 라파엘로이나 모차르트처럼 일찍 생을 마칠 수도 있다"라고 말했다. 벨리니는 기분이 좋지 않았다. 어느 날 한 명사가 두 사람의 관계를 회복시키려고 그들을 자신의 집으로 초대했다. 그러나 당일 저녁 벨리니는 몸이 불편해서 참석할 수 없다고 전갈을 보내왔다. 그는 설사와 발작으로 이어진 심한 복통을 며칠간 앓다가 세상을 떠났다. 그의 나이 서른네 살이었다. 오늘날 그는 19세기 벨칸토 오페라 시대의 가장 중요한 작곡가 중 한 명으로 평가되고 있다.

쇼팽과 동년배이며 독일 낭만파 음악의 대표적 작곡가인 로베르트 슈만(Robert Schumann, 1810~1856)도 빼놓을 수 없다. 그는 폴란드 밖에서 쇼팽의 천재성을 알아본 최초의 음악가였다. 글 쓰는데도 재주가 있어서 음악평론으로 먼저 유명해졌다. 쇼팽의 작품 중 두 번째로 출판된 〈모차르트 주제에 의한 변주곡〉의 악보를 받아보고 그가 음악 신문 〈알게마이네 무지칼리셰 차이퉁Allgemeine Musikalische Zeitung〉에 쓴 '모자를 벗으시오, 천재가 나타났소'라는 제목의 평론은 유명하다. 그는 어릴 때부터 음악과 문학에 재능을 보였는데, 아버지가 세상을 떠나자 어머니는 그에게 법학 공부를 강요했다. 하는 수 없이 대학에서 법을 공부하다 음악에 대한 열정을 포기하지 못하고 당대 최고의 피아노 교수인 비크 교수 아

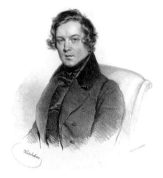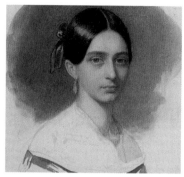

(왼쪽) 로베르트 슈만, 요제프 크리후버의 석판화.
(오른쪽) 클라라 슈만(결혼 전 성은 비크), 결혼하기 직전의 모습, 요한 하인리히 슈람의 그림, 1840년.

래에서 피아노를 배웠다. 음악은 일찍 시작해야 성공할 수 있다. 특히 피아노 등의 악기는 어린 나이에 시작하지 않으면 기교를 제대로 익히기 어렵다. 슈만은 늦은 시작을 만회하려 기계를 이용해 무리하게 손가락 훈련을 하다가 손가락을 다치고 작곡으로 돌아섰다. 당시 비크 교수에게는 애지중지하던 어린 딸이 있었는데, 피아노에 재능을 보이던 클라라였다. 슈만이 어린 클라라에게 관심을 보이자 비크 교수는 크게 화를 냈다. 둘은 7년에 걸친 법정 싸움을 벌였고, 결국 슈만은 아홉 살 아래의 클라라와 결혼에 성공했다. 당대 최고의 여성 피아니스트 중 한 명으로 꼽혔던 클라라는 음악적 삶의 동반자로서 그의 음악활동에 큰 힘이 되었다.

슈만은 쇼팽의 많은 작품에 관해 음악 신문에 평론을 썼고 그의 글은 영향력이 컸다. 그는 쇼팽을 그 시대의 "가장 대담하고 자랑스러운 시적 정신의 소유자"로 평했다. 슈만은 쇼팽의 음악에 담긴 폴란드의 민족 정서를 누구보다 제대로 이해했다. 한 평

론에서는 쇼팽의 마주르카가 대포보다 러시아에 더 위협적이라고 썼다. 쇼팽은 1835년과 1836년에 독일을 방문했다. 슈만과 클라라, 비크 교수 그리고 라이프치히의 음악계 인사들이 얼마나 쇼팽의 방문을 고대했고 감격했는지는 남아 있는 신문기사 등을 통해 알 수 있다. 그는 멘델스존, 힐러, 리스트와도 친했다. 아들 중한 명이 펠릭스였는데 멘델스존에게서 따온 이름이었다. 둘은 서로의 아들에게 이름을 주기로 약속했었다. 그런데 멘델스존에게는 로베르트라는 이름을 가진 아이가 없다. 쇼팽은 자신이 쓴 네 곡의 발라드 중 두 번째 작품을 슈만에게 헌정했다.

말년에 슈만은 심한 조울증을 동반한 정신병으로 고생했고, 작곡한 곡에도 병의 징후가 나타나 있다. 그는 아내 클라라에게 정신착란에 빠진 자신이 해칠지도 모르니 조심하라고 했다. 아내와 아이들은 번갈아가며 밤낮으로 그를 지켜보았다. 그 와중에 어느날 몰래 집에서 빠져나온 그는 근처 라인 강의 다리 난간으로 올라갔다. 결혼반지를 강물에 던지고 자신도 강으로 뛰어들었는데 다리 관리인이 가까스로 그를 구조했다. 그후 그는 자원해서 정신병원에 들어갔고 거기서 세상을 떠났다.

슈만은 청년 브람스(Johannes Brahms, 1833~1897)를 음악계에 소개한 것으로도 유명하다. 슈만이 세상을 떠난 후 남겨진 가족을 당시 스물세 살이던 브람스가 돌보아주었는데, 브람스는 평생을 독신으로 지내며 클라라와 친구 이상, 부부 이하의 관계를 죽을 때까지 유지했다. 1896년 열네 살 연상의 클라라가 세상을 떠나자 브람스는 크게 상심했고 그 이듬해에 세상을 떠났다.

쇼팽의 음악을 높이 평가하고 그를 칭송했던 사람 중에는 페티 (François Joseph Fétis, 1784~1871)도 있다. 그는 쇼팽보다 한 세대 앞선 사람이지만 여전히 영향력 있는 음악평론가였다. 벨기에의 오르간 제작자 집안에서 태어나 파리 음악원 교수로 학생들을 가르치던 그는 빚이 많았다. 늘 빚쟁이에 쫓기며 살았고 그들을 피해 다녔다. 당시의 법으로 채무자는 오직 자신의 집에서만 체포될 수 있었기에 그는 이 법을 교묘히 이용했다. 페티는 파리 교외에 거주하면서 거처의 정확한 위치는 아무에게도 알려주지 않았다. 교습이 있을 때만 파리로 들어왔고 수업이 끝나면 바로 자리를 떴다. 쇼팽은 자신의 음악에 대해 좋은 평을 해주는 그를 위해 그가 펴내는 피아노 교습서를 위한 연습곡을 써주었다.

쇼팽이 파리에 도착했을 때 그와 슈만은 모두 스물한 살이었고 리스트와 힐러가 스무 살, 멘델스존은 스물두 살, 프랑숌이 스물세 살, 베를리오즈와 벨리니는 각각 스물여덟 살, 서른 살이었다. 각자 후세에 이름을 남긴 비슷한 나이의 저명한 음악가들이 이처럼 무더기로 같이 어울리고 교감했던 시대는 전무후무할 것이다.

친구들의 장난기

쇼팽이 그린 캐리커처들, 연필화. 원본은 2차 세계대전 중 유실되었고, 안나 소콜니츠카가 쇼팽 탄생 120주년 기념으로 복사한 것이 남아 있다. 1839년, 폴란드 국립쇼팽협회 소장.

　쇼팽은 나서는 걸 좋아하지 않았고 예의범절을 중시하는 사람이었다. 하지만 마음이 통하는 친구들과 있으면 모든 것을 내려놓고 장난을 쳤다. 어린 시절부터 선생님이나 유명한 인물을 흉내 내서 친구들을 웃기기도 했고, 잘 아는 사람을 우스꽝스러운 캐리커처로 그리기도 했다. 그가 특히 좋아했던 무리는 폴란드 동포들과 또래의 음악가들이었다. 또래 친구들과의 몇 가지 일화를 소개한다.

　어른이 돼서도 남을 흉내 내는 쇼팽의 장난은 계속되었다. 그의 이런 재주는 꽤 유명해서 소설가 발자크가 자신의 작품에서 언급할 정도였고 다른 이들의 증언도 있다. 특히 그는 어떤 친구의 특성을 피아노로 그려내기도 했고, 친구들의 피아노 치는 모습

을 흉내 내기도 했다. 그러면 사람들은 그 대상이 누구인지 바로 알아맞힐 수 있었다고 한다. 리스트와 친구들이 있는 자리에서 쇼팽이 리스트의 흉내를 내면, 리스트는 기분 나빠하지 않고 즐거운 얼굴로 지켜보곤 했다. 어떤 때는 그 분위기를 이어받아 리스트도 쇼팽의 흉내를 내며 피아노를 연주했다. 리스트는 쇼팽의 흉내가 때로 대상의 기괴함과 추한 점까지도 드러냈으나 쇼팽 본연의 기품을 잃지 않았기에 대상이 된 사람들 중 그 누구도 얼굴을 찡그리지 않았다고 증언했다.

폴란드 출신의 작곡가이며 피아니스트인 노바코프스키는 쇼팽의 이런 재주 때문에 당황한 적이 있다. 어느 해 그는 자신의 연습곡을 출판해줄 곳을 알아보기 위해 파리로 쇼팽을 찾아갔다. 모처럼 파리에 간 김에 그곳에서 활동하는 유명 음악가들도 만나보고 싶었다. 그래서 쇼팽에게 칼크브레너, 리스트, 픽시스 등을 소개해달라고 부탁했는데, 그 말을 들은 쇼팽은 "일일이 만나러 돌아다닐 필요 없다"며 피아노 앞에 앉았다. 그러더니 그들 각자의 독특한 스타일을 표정, 제스처까지 똑같이 흉내 내며 연주하는 것이었다.

다음 날 저녁 쇼팽은 노바코프스키를 극장으로 데려갔다. 쉬는 시간에 쇼팽이 잠시 자리를 비웠는데, 잠시 후 쇼팽이 그의 다른 쪽 옆자리에 슬쩍 앉아 픽시스의 모습을 흉내 내는 것이었다. 노바코프스키는 그의 어깨를 툭 치며 "그만 좀 하세요" 하고 웃었다. 그런데 어깨를 맞은 사람이 불쾌하다는 듯 노바코프스키를 보는 것이었다. 순간 노바코프스키는 그 사람이 쇼팽이 아니라는 것

19세기 파리의 명소였던 이탈리앙 대로의 카페 토르토니. A. P. Martial의 판화. 1877년. 프랑스 국립 도서관 소장.

을 깨닫고 당황해서 어쩔 줄을 몰랐다. 그 사람은 우연히 그 자리에 앉게 된 진짜 픽시스였다. 바로 그때 쇼팽이 돌아왔고, 픽시스와 폴란드 친구의 오해는 쇼팽의 정중한 사과와 해명으로 풀렸다.

쇼팽은 장난을 좋아해서 밀가루 속 반지 찾기 놀이를 한 적도 있었다. 1833년 여름 휴가를 겸해서 프랑숌의 시골집을 방문했을 때 그곳의 처녀들과 그 놀이를 했다고 한다. 그것은 반지를 밀가루 피라미드 위에 올려놓은 다음 손을 쓰지 않고 코로 꺼내는 것이었다. 밀가루 속으로 빠져버리는 반지를 코로 꺼내려면 얼굴이 밀가루 범벅이 되는 것을 각오해야 한다. 프랑숌이 보기에 이 놀이는 큰 매부리코를 가진 쇼팽에게 유리했다.

멘델스존과는 1831년 말부터 4~5개월간 집중적으로 어울렸다. 멘델스존이 그 기간 동안 파리에 머물며 활동했기 때문이다. 그때 그는 쇼팽, 힐러와 자주 식사를 했고 계산은 서로 번갈아가며 했다. 하루는 식사 중 악보 원고에 대해 한참을 떠들었다. 식사를 마

치고 계산할 사람이 웨이터를 불러서는 "계산서 주세요" 하지 않고 "악보 원고 주세요"라고 말해서 좌중은 크게 웃었다. 멘델스존과 힐러는 부유한 집안 출신이었다. 그들과 달리 은퇴한 아버지가 보내주는 넉넉지 않은 돈으로 생활하던 쇼팽이 고급 식당에서 음식값을 지불하는 건 적지 않은 부담이었을 것이다.

칼크브레너를 골려준 일화도 있다. 허영심 많고 거만한 구세대 피아니스트 칼크브레너를 좋지 않게 보는 사람이 많았다. 하인리히 하이네는 그를 진흙탕에 떨어진 사탕이라고 놀려댔다. 친구들은 칼크브레너가 쇼팽에게 자기 밑에서 3년을 더 배우라고 말한 것에 대해 마치 자기가 당한 일인 것처럼 불쾌해했다. 어느 날 힐러, 리스트, 쇼팽이 카페 앞에 함께 있는데 칼크브레너가 걸어오는 것이 보였다. 그들은 칼크브레너가 시끄러운 모임을 싫어하는 것을 알고 있었다. 쇼팽의 친구들은 그에게 정중하게 다가가 양쪽을 막고 동시에 따발총처럼 질문을 퍼부었다. 후배 음악가들이 자신을 둘러싸고 시끄러운 질문세례를 퍼붓자 칼크브레너는 표정이 일그러졌다. 그가 곤란해하는 얼굴로 자리를 피하자 그들은 쾌재를 불렀다.

또 이런 일도 있었다. 힐러가 아버지의 부고를 받고 프랑크푸르트에 간 어느 날이었다. 쇼팽, 리스트, 프랑솜은 쇼팽의 아파트에 모였다. 문득 힐러의 빈자리를 느낀 그들은 힐러에게 편지를 쓰기로 했다. 리스트와 쇼팽이 번갈아 쓴 이 편지의 내용은 두 사람이 얼마나 친밀했는지를 보여준다. 중간중간에 펜을 주고받으며 쓴 듯한데 내용은 코믹하기까지 하다. []로 표시한 부분은 리

스트가, " " 부분은 쇼팽이 쓴 것이다. 프랑숌을 포함해 세 사람이 편지에 서명했다.

[스무 번 이상 너에게 편지를 쓰려고 내 집이나 여기서 만나기로 했지만 그럴 때마다 방문객이 있거나 예상치 못한 장애가 생겼어. 쇼팽은 어떤 변명거리를 늘어놓을지 모르겠군. 내가 볼 때 더이상의 변명은 해선 안 되고 할 수도 없는 것 같아. 무엇보다 가슴 깊이 애도를 표하고 싶어. 너의 슬픔이 누그러지도록 우리가 함께 있다면 좋을 텐데.]
"리스트가 다 말했으니 그 외에 무슨 변명을 하겠어. 태만, 게으름, 감기, 딴 생각 정도겠지. 내가 말로 표현하는 걸 더 좋아하는 걸 알지? 너와 함께 집으로 걸어가며 말할 수 있을 때 용서를 구할게. 지금 내가 뭐라고 쓰고 있는지도 모르겠어. 왜냐하면 지금 리스트가 내 연습곡을 치고 있는데, 그걸 듣느라 내가 넋을 잃고 있기 때문이야. 내 작품을 연주하는 그의 방식을 훔치고 싶어. (…)"
[쇼팽의 연습곡이 얼마나 대단한지 알고 있지?]
"감탄할 만하지. 자네의 작품이 등장하기 전까지는 버틸 거야."
[이것은 작곡가의 작은 겸손이야!!!!]
"선생님이나 되는 듯 내 악보를 바로잡고 있는데, 그건 작은 결례야!!!"
[마를레 씨의 방식을 따르는 거야.]
[언제 돌아오지?]

"9월 아닌가?"

[날짜를 알려줘. 세레나데라도 불러줄 테니…. 파리에서 가장 저명한 예술가, 즉 프랑숌 씨와 그 외의 많은 사람들이…]

"삼촌, 숙모, 조카, 질녀, 사돈에 팔촌까지."

[자네를 반길 거야.]

F. 리스트, F. 쇼팽, A. 프랑숌.

쇼팽은 굼뜬 편이었지만 사람들과 어울리는 것을 좋아했다. 그는 오전 내내 레슨을 했고, 오후에는 친구들과 어울렸다. 그리고 저녁이면 살롱과 파티를 돌아다녔다. 곡을 쓸 시간이라고는 없을 것 같은 그런 일상에서도 그는 쉼 없이 좋은 곡을 써냈다. 파리에 완전히 정착해 마음이 안정되었을 때 쓴 곡 중에는 〈안단테 스피아나토와 화려한 대★폴로네즈, Op. 22〉의 서주 격인 〈안단테 스피아나토〉가 있다. 편안한 가운데 특유의 품격을 갖추었고 구슬픈 감정은 잘 절제되어 있다. 쇼팽의 곡 중에 이 곡만큼 맑고 산뜻한 곡은 흔치 않다.

쇼팽의 아파트에서
리스트가 벌인 일

(왼쪽) 리스트(21세 때 모습), 아실 드베리아의 석판화, 1832년.
(오른쪽) 마리 플레옐, 당대 최고의 여성 피아니스트 중 한 사람이었다. 요제프 크리후버의 석판화.

　당대 최고의 피아니스트였던 리스트와 쇼팽은 서로를 존경했
다. 쇼팽이 파리에 도착했을 때 먼저 그곳에서 활동해 음악계에
발이 넓었던 리스트는 지인들에게 쇼팽을 적극적으로 소개했다.
그 덕택에 쇼팽은 빠르게 파리에서 자신의 존재를 알리고 음악계
에서 적절한 위상을 확보할 수 있었다. 하지만 이 두 사람의 관계
는 어떤 사건으로 인해 틀어지게 된다. 파리에 와서 2년이 채 지
나지 않아 귀족의 부인과 딸들에게 레슨을 해서 경제적으로 여유
가 생기자, 쇼팽은 쇼세당탱 지역의 아파트로 이사했다. 그 지역
은 파리의 중심지로, 쇼팽의 주 고객인 신흥귀족들이 거주하는 고
급 주택가였다. 어느 날 쇼팽이 파리를 잠시 떠나야 할 일이 생겼
다. 쇼팽의 여행 계획을 들은 리스트는 자신에게 열쇠를 맡기고

가라고 했다. 빈 아파트를 돌보고 잠시 쉬어가기도 하겠다는 것이었다. 쇼팽은 흔쾌히 승낙했다. 그런데 여행에서 돌아온 쇼팽은 리스트가 그의 아파트에서 벌인 행각을 알고 경악했다. 리스트가 당시 유명했던 여성 피아니스트 마리 플레옐Marie Pleyel을 쇼팽의 아파트로 끌어들여 정분을 나눈 것이다.

마리는 악보 출판업자이며 피아노 제작자인 카미유 플레옐 Camille Pleyel의 아내였다. 카미유는 쇼팽의 출판업자였고 피아노 제공자이기도 해서 쇼팽과 아주 가까운 사이였다. 마리는 미인일 뿐만 아니라 재능 있는 피아니스트였고, 쇼팽 또한 그녀의 재능을 높이 평가하고 있었다. 리스트는 그녀를 만나기 위해 당시 비밀연애 중이던 파리 사교계의 꽃 마리 다구 백작부인을 따돌려야 했고 마리 플레옐도 남편의 눈을 피해야 했으므로 둘 다 비밀 장소가 필요했는데, 때마침 비어 있는 쇼팽의 아파트가 안성맞춤이었다. 하지만 파리로 온 후 순결한 삶을 유지하며 성性을 죄악시하던 쇼팽은 이를 매우 역겹게 생각했다. 게다가 소문이 나기라도 하면 친구인 카미유가 자신을 어떻게 생각할까 싶어 더욱 걱정스러웠다. 리스트가 자기 부인을 유혹하는 걸 쇼팽이 도와줬다고 오해할지도 몰랐다. 쇼팽은 도를 넘은 리스트의 행동에 분개했고, 이후 리스트와 거리를 두게 되었다.

리스트는 당시 음악계의 주 고객이었던 부인네들 사이에 인기가 많았던 터라 항상 추문을 달고 살았다. 그런데 마리 플레옐 역시 주체할 수 없는 끼로 많은 남자들의 구애를 받았기에, 이 사건의 주동자가 누구인지 단정하기는 힘들었다. 마리의 경우는 〈환

상교향곡〉의 작곡가 베를리오즈와 얽힌 일화가 유명하다.

마리는 일찍 아버지를 여의고 속옷 가게를 하는 어머니 밑에서 자랐다. 어릴 때부터 피아노에 재능을 보인 그녀는 8세 때 첫 연주회를 열었고, 15세에 이미 뛰어난 기량을 갖춘 피아니스트가 되었다. 마리는 집안의 생계도 도울 겸 개인 레슨을 했고, 18세에는 파리의 한 음악학교에서 피아노를 가르쳤다. 어렵게 생계를 꾸려가던 어머니는 어린 티를 벗은 재능 있고 예쁜 딸의 상품가치를 높게 보고 애지중지했다. 그런데 딸의 조숙함까지는 미처 알아보지 못했다. 같은 학교에서 작곡을 가르치던 동갑내기 청년 페르디난트 힐러가 마리에게 빠져 그녀를 유혹했고, 마리도 이에 응해서 둘은 이미 마리의 어머니 몰래 연애를 하고 있었다. 이때 의학을 공부하다 뒤늦게 음악으로 진로를 바꿔 기타 선생으로 그 학교에 재직하던 베를리오즈가 등장한다. 힐러는 베를리오즈를 통해 마리에게 편지를 보내곤 했다. 그런데 순진한 로맨티스트 베를리오즈가 도리어 19세의 예쁜 마리에게 홀딱 빠져버렸다. 당돌한 마리는 그의 구애에 살짝 마음을 열어주었는데, 베를리오즈는 한 번의 연애로 그녀의 사랑을 확인했다고 생각하고 마리의 어머니에게 달려갔다. 그러고는 딸을 자기에게 달라고 했다. 하지만 마리의 어머니는 베를리오즈가 가난하다는 이유로 그의 청을 즉각 거절했다.

얼마 후 반전이 일어났다. 베를리오즈가 프랑스 정부가 유망한 젊은 음악가에게 수여하는 '로마대상'의 수상자로 선정되어 5년 동안 3000프랑의 장학금을 받으며 이탈리아에서 공부할 수 있

게 된 것이다. 그는 다시 마리의 어머니를 찾아갔고, 마리의 어머니는 마지못해 두 사람의 약혼을 허락했다. 의사 아버지의 반대로 어렵게 음악을 공부하던 베를리오즈였기에 네 번의 도전 끝에 수상한 로마대상은 큰 성취였다. 그 상으로 더 발전할 기회를 얻게 되었을 뿐만 아니라 5년 동안의 경제적 여유와 아름다운 약혼녀까지 얻었으니 로마로 유학을 떠나는 그의 마음은 온통 장밋빛이었다. 하지만 그가 로마로 떠난 지 얼마 되지 않아 평소 마리를 눈여겨보던 카미유 플레옐이 마리의 어머니를 찾아오자 상황이 변해버렸다. 카미유는 마리보다 스물세 살이나 위였으나 돈이 많았다. 그가 부친에게서 물려받은 플레옐 피아노 사는 프랑스 제일의 피아노 제작사였다. 모녀는 화려한 마차를 타고 온 멋진 신사의 청혼을 거절할 이유가 없었다. 곧 약혼이 발표되었다.

마리 어머니의 편지로 이 소식을 전해 들은 로마의 베를리오즈는 불같이 화를 냈다. 단순하고 직선적인 성격의 그는 '두 여인과 한 남자'를 죽이고 자신은 자살하겠다고 마음먹었다. 거사가 성공하려면 들키지 않고 그들에게 접근할 수 있어야 했기에 하녀로 변장하기로 했다. 완벽한 하녀 복장을 한 벌 훔친 그는 총신이 두 개 달린 총과 독약을 마련했다.

그러나 로마를 떠나 프랑스로 향하던 중 이탈리아 북부 도시 제노바에서 마차를 바꿔 타다가 변장할 옷이 든 가방을 잃어버리고 말았다. 신고를 받은 경찰의 눈에는 오히려 그가 더 수상했다. 남자 여행객이 가방을 잃어버렸는데 그 가방 안에는 그 남자가 입을 하녀 옷이 들어 있었고, 그는 하녀 옷을 다시 장만하려 하고

있었으니 말이다. 당시 혁명의 소용돌이로 소란스럽던 유럽에서 총기까지 소유하고 있었으니, 경찰로서는 프랑스로 가려는 수상한 여행객의 여행 허가서에 도장을 찍어 줄 수가 없었다. 베를리오즈는 방향을 바꿔 니스를 통해 프랑스로 들어가기로 했다. 그러나 니스에서도 그의 여행은 계속될 수 없었다. 그곳에서도 몇 주가 지나도록 여행 허가가 떨어지지 않은 것이다. 그러는 사이 베를리오즈는 제정신을 차렸고 불같던 마음도 가라앉았다. 그는 멀리서 두 사람의 결혼 소식을 들었다.

한편 여러 남자와의 잇따른 연애 행각으로 온 파리가 마리의 뒷담화를 늘어놓자, 카미유는 마리와의 이혼을 신청했다. 카미유가 법원에 제기한 이혼 사유는 배우자의 '무절제한 행동거지와 지속적인 부정'이었다. 마리는 이혼 후 피아노 연주에 집중하여 음악계에서 능력을 떨쳤고, 한때 여자 리스트로 불리며 큰 성공을 거두었다. 1848년 이후로는 오랫동안 브뤼셀 왕립음악원에서 피아노를 가르쳤다. 벨기에 음악계는 마리의 공헌을 높이 평가하고 있다.

쇼팽은 플레엘 부부와 친하게 지냈는데, 특히 마리에게 자신의 〈녹턴 1~3번〉을 헌정했다. 이 곡들은 녹턴으로서는 쇼팽의 첫 작품이지만 완성도가 높다. 특히 세 곡 중 두 번째 곡인 〈Op. 9-2〉는 쇼팽의 녹턴 중에서도 가장 널리 알려져 있다. 첫 번째 곡 〈Op. 9-1〉도 쇼팽 특유의 감성이 녹아 있는 좋은 곡이다.

숙명의 라이벌
쇼팽과 리스트

연주회장의 리스트. 리스트는 광팬을 몰고 다닌 당대 최고 스타였다. 그림 속의 한 여인은 정신을 잃은 듯하다. 테오도르 호세만의 그림, 1842년.

프레데릭 쇼팽(1810년생)과 프란츠 리스트(1811년생)는 같은 또래였고 어릴 때부터 신동으로 인정받은 것도 비슷했다. 그래서 서로 비교될 수밖에 없었다. 1822년 12월, 11세의 리스트는 빈에서 첫 대중 연주회를 열었다. 라이프치히의 〈알게마이네 무지칼리셰 차이퉁〉은 그를 하늘이 내린 어린 거장이라고 표현하며 놀라운 연주였다고 썼다. 쇼팽은 이듬해 2월 바르샤바 자선 연주회에서 피아노를 쳤다. 바르샤바의 신문은 "하늘이 내린 빈의 천재 리스트를 부러워할 필요가 없다. 왜냐하면 바르샤바에는 그에 맞먹거나 혹은 더 완벽한, 하늘이 내린 자랑거리 쇼팽이 있기 때문이다"라는 평을 실었다. 당대 음악계의 최고 스타였던 리스트에 관해서는 많은 이야깃거리가 있다. 쇼팽과 리스트, 두 사람의 재능을 비교

하는 것도 재미있지만 살아온 과정을 비교하는 것도 흥미롭다.

프란츠 리스트는 헝가리의 작은 마을에서 태어났다. 아버지 아담이 첼리스트였기에 어릴 적부터 음악을 접했다. 어느 날 아담은 여섯 살 난 아들 프란츠가 낮에 들은 연주를 저녁에 그대로 재현해내는 것을 보았다. 아버지는 아들에게서 음악가의 가능성을 보았고 그때부터 본격적으로 피아노를 가르쳤다. 배움은 빨랐다. 아들의 재능을 확신한 아버지는 빈으로 옮겨갔다. 열 살의 프란츠는 당시 유명했던 피아노 교사 체르니를 만나 체계적인 교육을 받았다. 우리가 잘 알고 있는 초보 피아노 교본을 쓴 사람이다. 그는 레슨비를 높게 책정하고 있었지만, 어린 프란츠의 재능에 감탄해 레슨비를 받지 않았다. 프란츠는 스파르타식 훈련을 통해 손가락을 발달시켰고 암보 능력도 익혔다. 체르니에게 배운지 일 년도 지나지 않아 대중 연주회를 열었고 청중의 뜨거운 반응과 함께 언론으로부터 호평도 들었다. 빈에서 어렵게 생계를 꾸려나가던 그의 아버지는 당장 돈벌이를 생각했고, 아들을 데리고 헝가리, 오스트리아, 독일을 돌아 문화의 중심지 파리로 가는 연주여행을 기획했다. 리스트는 가는 곳마다 놀라운 암보 능력, 즉흥연주 실력, 처음 들은 주제를 바로 변주하는 능력을 선보여 청중의 열광을 끌어냈다. 파리에 짐을 부린 그는 12살에 오페라도 작곡했다.

파리에 도착한 후 프란츠의 어머니는 그곳에 안착하고 싶어했지만, 아버지는 어린 아들의 상품성을 최대한 활용하려 했다. 그래서 어머니를 떼어놓고 아들과 연주여행을 계속했다. 어린 프란츠는 서커스의 동물처럼 사는 삶에 점점 지쳐갔지만, 아버지의 강

13세의 리스트, 강요된 연주여행에 지친 모습이다. 프랑수아 르 빌랑의 석판화.

요 때문에 계속 무대에 오를 수밖에 없었다. 일단 무대 위에 올라가면 어떻게 해서든 청중의 열광을 끌어내긴 했지만, 그런 생활은 그를 힘들게 했고 어머니에 대한 그리움까지 겹쳐 프란츠는 갑자기 쇠약해졌다. 아버지는 아들의 회복과 휴식을 위해 함께 온천을 찾았는데, 온천에서 큰일이 터지고 말았다. 아버지가 그곳에서 장티푸스에 걸려 갑자기 세상을 등진 것이다. 아들은 아버지를 묻고 돌아섰다. 그리고 두 번 다시 그 무덤을 찾지 않았다. 리스트의 나이 열여섯 살 때였고 이 일은 그의 인생에 큰 전환점이 되었다.

모든 일을 대신 해주었던 아버지가 사망하자 리스트는 근본적인 변화를 겪었다. 삶이 무엇인지 깊이 생각해보는 시간을 가졌다. 우선 그는 연주여행만 다니느라 공부가 부족한 것을 깨달았다. 다른 한편으로는 어머니를 부양해야 하는 가장의 의무도 생각했다. 어머니와 함께 파리에 정착해서 살기로 한 그는 생계를 위해 레슨을 시작했다. 어린 나이임에도 아침 일찍부터 저녁 늦게까

지 파리의 이곳저곳을 돌며 일했다. 그리고 틈틈이 책을 읽었다. 책을 좋아하고 많이 읽었던 그는 장서가 수천 권에 달했다고 알려져 있다. 사춘기를 거치며 몇 차례 격정적인 사랑에 빠지기도 했다. 그때마다 정신적으로 크게 방황했으나 곁에 있는 어머니가 보살펴주어 회복할 수 있었다. 20세 전후까지 그는 종교, 문학, 음악 사이에서 방황하며 성장했다.

쇼팽이 파리에 도착했을 무렵 청년 리스트는 여유를 찾아 문인, 화가, 음악가들과 교류의 폭을 넓히며 밝은 모습으로 사교생활을 하고 있었다. 부모의 음악적 배경, 아버지가 이끈 교육의 방향, 체계적 음악교육의 유무, 아들의 재능을 활용한 아버지의 방식, 가족이 가진 의미와 집안 분위기 등 많은 면에서 리스트는 쇼팽의 경우와 좋은 대조를 이룬다. 쇼팽이 어떤 어린 시절을 보냈고 어떻게 교육을 받았는가에 관해서는 앞에서 말한 바 있다. 쇼팽과 리스트는 처음 만났을 때 서로를 알아보았다. 리스트는 쇼팽의 섬세한 피아노 연주와 시적 감성이 가득한 그의 곡을 높이 평가했다. 특히 쇼팽의 연습곡이 손가락의 기계적 훈련을 목적으로 하면서도 예술성까지 갖추고 있는 것에 열광했다. 쇼팽은 리스트의 그런 반응에 답해 〈연습곡, Op. 10〉을 그에게 헌정했다. 리스트는 소심하고 조심스러운 성격을 가진 쇼팽의 파리 정착을 적극적으로 도왔다.

둘을 비교할 때 대중적 인기로는 리스트가 확실히 앞섰다. 베를리오즈는 "리스트는 파리에서 무조건적인 열광을 불러일으키는 예술가다. 그 누구도 그에 대해 무관심하게 말할 수 없다"고 했다. 리스트는 185센티미터 정도의 키에 긴 금발, 상대를 꿰뚫어

보는 듯한 날카로운 눈매, 남자다운 체격과 그 체격으로 만들어내는 강렬한 음향, 화려한 기교와 무대를 사로잡는 카리스마까지 청중의 열광을 끌어내는 모든 것을 갖추고 있었다. 대규모 청중을 상대로 하는 공연은 쇼적인 면이 있어야 한다. 리스트는 장식과 극적 효과로 관객에게 눈요깃거리를 제공했다. 무대에 서면 그는 연주에 앞서 장갑을 객석으로 던졌다. 그러면 여인네들은 그 장갑을 붙잡겠다고 야단법석을 떨었고, 그렇게 시작 전부터 청중의 열기가 달아올랐다. 그리고 나면 피아노를 망가뜨릴 만큼 열정적인 연주를 했다. 청중은 그의 멋진 용모와 화려한 제스처에 매료되었다.

하인리히 하이네는 리스트의 연주회에서 헝가리 출신의 두 백작부인이 리스트의 담배 상자를 놓고 연주홀 바닥에서 밤늦게까지 싸우는 것을 본 적이 있다고 말했다. 리스트는 단순한 연주회가 아니라 하나의 큰 소동을 만들어냈다. 이러한 소동을 즐겼고 스스로 극적 효과를 만들고자 했다. 그는 청중이 있는 곳이면 어디든 가서 음악을 들려주었다. 1841년 러시아의 상트페테르부르크 연주회에는 3000명의 관객이 몰려들었다. 하이네는 유럽 전역에 형성된 리스트의 팬덤을 리스토마니아Lisztomania라고 불렀다. 리스트는 동반 연주자 없이 암보로 모든 레퍼토리를 소화한 최초의 연주자였다. 원래 연주회는 '콘서트Concert'라고 불렸다. 'Con-'은 '함께'라는 의미가 있는 접두사이다. 그런데 리스트는 자신의 연주회를 '리사이틀Recital'이라고 불렀다. 이 말에는 '암기'라는 의미가 있다. 이후로 '리사이틀'은 독주회를 의미하는 말로 사용되고 있다.

작곡 능력의 관점에서 쇼팽과 리스트를 비교하면 얘기는 조금 달라진다. 작곡 측면에서 두 사람은 비교 자체가 안 되었는데, 이 점에서 쇼팽은 리스트에 우월감을, 리스트는 열등감을 가졌다. 젊은 시절 쇼팽과 멘델스존은 각각 리스트를 '미스터 제로Zero', '음악 한량Music dilettante'이라고 놀렸다. 이는 그때까지 리스트가 비중 있는 곡을 쓰지 못했다는 것과 음악을 자신을 빛내주는 장식처럼 사용한다는 걸 의미했다. 특히 젊은 시절 리스트는 작품에 대해 높은 평가를 받지 못했고 곡을 출판해주겠다는 출판사가 없어서 어려움을 겪기도 했다. 하인리히 하이네는 "어떤 피아니스트도 리스트와 비교하면 존재감이 상실된다. 하지만 쇼팽만은 예외이다. 그는 피아노로 영혼을 치유하는 천사다"라고 말했다. 미켈 부르주는 다음과 같은 평을 남겼다. "리스트는 강렬하게 감정을 표현한다. 그러나 쇼팽은 섬세하고 은근하게, 덜 충동적이고 덜 과장된 방식으로 마음의 현을 울린다. 전자가 소리를 제스처와 음향으로 압축하여 강력한 방식으로 흥분시킨다면, 후자는 영혼 깊숙이 파고든다."

장식이 배제되고 본질적인 것만 다루는 쇼팽의 음악은 조용히 음미해야 그 진가를 알 수 있다. 리스트와 달리 쇼팽은 정제된 곳에서 연주하는 것을 선호했다. 그는 품위 있는 공간에서 소수의 관객을 상대로 한 사람 한 사람과 이야기하듯 연주하는 것을 선호했다. 상류 사교계 인사들의 거실에 마련된 살롱Salon은 그런 분위기를 위한 최적의 장소였다. 당시의 살롱 문화는 쇼팽을 위한 것이었다.

쇼팽에게 최적화된 공간, 살롱

한 저택 거실에서 열린 음악 모임, 제임스 티소의 그림, 1875년, 맨체스터 미술관 소장.

여기서 살롱salon은 '방' 혹은 '거실'을 뜻하는 구체명사라기보다 어떤 '모임'을 뜻하는 추상명사이다. '살롱'은 서양의 문화사와 지성사에서 '사교의 장', '대화의 장', 나아가 '문화의 공간'으로 인식되는 상당한 비중을 지닌 말이다. 보통은 가까운 사람들이 문인·화가·음악가·예술가들과 함께 경제적 여유가 있는 주최자의 거실에 모여 식사나 차를 함께하며 당시의 시대 상황이나 관심거리를 토론하고, 덧붙여 문학·음악 등을 즐기며 교제하는 곳이었다. 귀족들은 자기 집에 살롱을 열어 자신의 경제력과 학식 그리고 문화애호 성향을 과시하려 했고, 문인과 예술가들은 그곳에서 영감을 주고받았다. 참석자의 규모로 보면, 손가락으로 셀 수 있는 소수의 모임부터 때로는 소극장 음악회 정도의 큰 규모도 있

었다.

그 시대에는 교육받은 참한 여성이 20대 초반 전의 어린 나이에 부유하고 권력을 가진 나이 많은 남자와 가정을 꾸리는 경우가 많았다. 그런 여인들은 결혼생활이 주는 감흥이 줄어들 때쯤 바깥세상의 공기를 호흡하고 문학이나 예술에 대한 재능을 발산하고 지적 호기심을 충족하는 곳으로 살롱을 활용하는 경우가 많았다. 여성이 개최하고 분위기를 주도하는 살롱이 많은 것은 그 때문이었다. 젊고 참신한 피아니스트였던 쇼팽과 리스트는 여러 살롱에 초대되었다. 그들이 참석하면 살롱의 분위기는 고급스러워졌다. 고상한 쇼팽에게는 품위 있는 살롱의 분위기가 성향에 맞았다. 그는 대규모의 번잡한 것을 꺼렸고, 잘 아는 사람들과의 소규모 모임에서 편안해했다. 이에 반해 사람들 앞에 서기를 좋아했던 리스트는 사람들의 시선과 찬사를 즐길 수 있었기에 살롱을 찾았다.

파리 사교계에는 수많은 살롱이 있었다. 쇼팽 역시 자신의 집 거실에서 살롱을 열기도 했고 조르주 상드도 사람들을 좋아해서 집에 자주 친구들을 초대했다. 살롱은 개최자와 주도적 참가자들에 의해 그 특성이 드러나는데, 특히 루이 필리프 왕정하에서 파리의 살롱은 지역적 기반에 따라 몇 그룹으로 구분되었다. 포부르[6] 생제르맹, 쇼세당탱, 포부르 생토노레 등이 그것이다.

포부르 생제르맹은 프랑스 구체제의 전통적인 귀족 거주지였

6) 프랑스어로 '포부르Foubroug'는 '구역'을 뜻한다.

다. 센 강 좌안에 자리 잡은 이 지역에는 요즘도 고급 주택들이 즐비하다. 쇼세당탱 지역은 19세기 초반 왕정복고시대(1815~1830)에 은행가와 신흥 산업자본가 그리고 예술가들이 자리를 잡으면서 형성되었고, 포부르 생토노레는 새로운 시대정신에 다소 우호적인 생각을 지닌 신흥 귀족층과 외국 출신 유력인사들이 선호하는 지역이었다.

쇼팽이 파리 시절 내내 즐겨 드나들던 곳은 포부르 생제르맹의 살롱이었다. 그 지역의 중심가인 생 도미니크 로에 있는 오스트리아 대사관의 살롱은 쇼팽의 주 무대였다. 오스트리아 대사의 부인이었던 테레즈 다포니 백작부인이 운영한 그 살롱은 구체제의 귀족들이 즐겨 찾았다. 다포니 백작부인은 월요일에는 토론과 대화를 위한 모임을, 일요일 저녁에는 음악가를 초대해 연주를 듣는 모임을 주최했다. 다포니 부인의 살롱 연주회는 유명했다. 쇼팽, 리스트, 칼크브레너를 비롯해 로시니 등 이탈리아 출신의 유명 음악가들이 초대되었다. 다포니 백작부인을 필두로 그곳에 모인 매력적이고 부유한 여인 중 다수가 쇼팽의 제자가 되었다. 다포니 부인의 남편은 오스트리아 황실의 가족이었는데, 그 시절 오스트리아는 유럽의 실력자였다. 다포니 부인은 이탈리아 출신으로 아름다운 외모에 활기차고 노래도 잘해서 '멋진 테레즈Divine Thérèse'라고 불렸다. 그녀의 살롱은 쇼팽이 파리의 귀족사회에 자리 잡는 데 중요한 역할을 했다. 쇼팽의 〈녹턴, Op. 27〉 두 곡이 다포니 백작부인에게 헌정되었다. 두 곡 모두 쇼팽의 특성이 잘 살아 있는 기품 있고 우아한 곡인데, 특히 두 번째 곡은 녹턴(야상곡)이라는

이름에 가장 잘 어울리는 명곡이다.

쇼세당탱 지역은 19세기 초에 핫한 장소로 떠올랐다. 당대 최고의 부자로 모두에게 선망의 대상이었던 로스차일드의 저택이 이 지역의 라피트 로에 있었다. 힘과 부를 겸비한 로스차일드는 자택에서 연회를 개최함으로써 자신의 위신을 과시했는데, 그곳에 초대받는 것은 곧 명망 있는 사람으로 인정받는 길이었다. 화려한 저택에 좋은 음식을 차려놓고 쇼팽의 환상적인 음악을 들려주면 모든 것이 완벽해졌다. 쇼팽은 로스차일드 저택에서 제자 칼필치와 합동 연주회도 열었고, 폴린 비아르도, 그리고 이탈리아 출신의 다른 성악가와 협연을 하기도 했다.

쇼팽이 파리에 안착하자마자 포부르 생제르맹이 아닌 쇼세당탱 지역에 거처를 정한 것은 로스차일드 가문과의 관계를 염두에 둔 행동이었을 가능성이 크다. 쇼팽은 로스차일드 가족과 오랫동안 깊은 관계를 유지했다. 이 지역은 월세가 비쌌고 성공한 예술가들도 많이 살았다. 쇼팽은 이곳의 예술적 분위기를 좋아했다. 그의 파리 시절 주된 거주지였던 스쿠아르 도를레앙도 이 지역에 있었다. 마를리아니 부부, 퀴스틴 후작 등도 쇼팽과 자주 어울렸었는데, 그들의 주거지도 이 지역이있다. 최신 유행의 새롭고 역동적인 느낌 그리고 예술적인 분위기가 이 지역의 특징이었다.

포부르 생토노레에는 영국대사관이 있었다. 1824년 대사로 파리에 부임한 남편을 따라 이곳에 자리를 잡은 해리엇 그랜빌 Harriet Granville 백작부인은 비록 셋집이었지만 자신의 비용으로 낡은 건물을 대대적으로 고쳤다. 대사관 건물은 부인의 묘사에 따르

면 "반만 열어도 500~600명을 수용할 수 있을 정도"의 크기였다. 이 말은 과장된 것이었겠지만, 그랜빌 부인은 새로운 건물에서 대대적인 연회를 개최했고 사교계 유명인사들의 관심을 얻는 데 성공했다. 이후 영국대사관의 금요일 연회는 늘 인기가 있어서 초대받은 사람보다 많은 사람이 몰렸고 포부르 생토노레의 대표적 살롱이 되었다.

포부르 생제르맹의 오스트리아 대사관 살롱의 참석자들이 구귀족 중심이어서 7월혁명으로 물러난 샤를 10세 지지자들이 많았던 반면, 좀 더 개방적이고 자유로운 분위기였던 영국대사관 살롱의 참석자 중에는 새롭게 등장한 유산계급 출신 인사들과 외국 출신 인사들이 많았다. 역시 이방인이었던 쇼팽도 또한 이런 분위기를 편하게 받아들였을 것이다. 폴란드 동포 델피나 포토츠카도 이 살롱에 자주 참석했다. 7월혁명으로 왕위에 올랐던 루이 필리프의 아들도 이 살롱에 참석했다. 쇼팽의 영광스러웠던 파리 시절이 루이 필리프 왕의 재위 기간과 대체로 일치한다고 앞에서 말한 바 있다. 그런 이유로 쇼팽도 루이 필리프를 좋아했을 것 같다. 하지만 재미있는 것은 쇼팽이 신흥세력 루이 필리프 파보다 구체제의 샤를 파를 지지했다는 것이다. 특히 7월혁명 직후에는 더욱 그랬다. 미루어 짐작하건대, 포부르 생제르맹의 살롱에 마음이 맞는 친구들이 더 많았던 것으로 보인다.

이탈리아 출신의 벨지오조소 공주의 주거지가 있던 곳도 포부르 생토노레였다. 그녀의 살롱도 유명했다. 그녀는 10대에 이탈리아의 공작과 결혼했는데 남편은 대부호였지만 엄청난 바람둥이

였다. 결혼한 지 몇 년 만에 남편과 별거하게 된 그녀는 남편에게서 풍족한 연금을 받았다. 그녀는 이탈리아 독립운동에 참여했다가 당시 그곳에서 영향력을 행사하던 오스트리아의 미움을 사서 모국을 떠날 수밖에 없었고, 남편이 보내주는 돈으로 파리에서 호화 망명생활을 하고 있었다. 작가이자 음악 애호가였던 그녀의 살롱에는 문인과 음악가들의 출입이 잦았다. 오페라 작곡가 빈첸초 벨리니도 짧았던 파리 시절 그 살롱의 단골이었다. 그녀의 살롱은 특히 음악가들을 경쟁시킨 것으로 유명했다. 물론 결론은 대체로 '이 사람도 좋고 저 사람도 좋다'였다.

피아니스트인 쇼팽의 살롱 활동은 당연히 연주와 관련되어 있었다. 쇼팽은 거의 매주 일요일 다포니 백작부인의 살롱에 참석해 피아노를 연주했다. 어떤 때는 초대 손님인 성악가의 반주를 맡기도 했다. 사람들과 어울리는 것을 좋아했던 그는 하루 저녁에 한 곳 이상의 살롱에 들렀고, 어떤 때는 여러 곳을 방문하기도 했다. 그가 즐겨 찾던 살롱은 20~30개 정도였다고 한다.

토론이 많은 살롱에서는 주로 조용히 앉아 이야기를 듣는 편이었다. 살롱에 모인 사람들은 쇼팽의 음악을 듣고 싶어했다. 늦은 시각, 시시콜콜한 세상사에 관한 이야깃거리가 소진되고 일부 인사들이 자리를 떴을 때쯤이면 참석자들은 쇼팽에게 눈길을 보내 점잖게 연주를 청했고 쇼팽은 피아노 앞에 앉아 감성을 불러일으키는 음악을 들려주었다고 한다. 살롱 참석자들은 그런 야심한 시간이 비로소 쇼팽이 그의 진정한 음악을 풀어놓는 시간이라고 말했다. 살롱에서의 쇼팽은 손 뻗으면 닿을 수 있는 친근한 사람이

었다. 또한 걸음걸이에 품위가 있고 태도가 우아해서 살롱에서 왕자처럼 대우받았다고 한다.

다른 한편으로 그의 음악을 좋아하고 그의 재능에 찬사를 보낸 일반 대중이나 음악을 공부하는 학생들은 쇼팽의 이러한 성향 때문에 좌절하기도 했다. 쇼팽은 대중을 상대로 하는 연주회는 거의 열지 않았고, 그의 주 무대인 살롱은 대중이 다가갈 수 없는 곳이었다. 그들이 쇼팽의 연주를 들을 수 있는 기회는 극히 제한적이었다.

마리 다구 백작부인의 살롱도 리스트와 그녀의 특별한 관계 때문에 쇼팽에게 중요했다. 그녀가 리스트와 관계가 깊어지기 전에 거주했던 곳은 포부르 생제르맹의 강변 쪽이었다. 음악에 관심과 재능이 있었던 그녀는 젊고 세련된 피아니스트 쇼팽을 자신의 살롱에 초대하려고 애썼다. 쇼팽을 그녀의 본거지인 파리 인근 크루아시 저택으로 초대하는 편지에서 그녀는 쇼팽의 연습곡을 침이 마르도록 칭찬했다. 리스트와 스위스로 도피 여행을 다녀온 뒤 그녀는 쇼셰당탱 지역에 새 거처를 정했다. 마리 다구의 살롱에는 음악가와 시인들이 자주 드나들었는데, 조르주 상드가 이곳을 자주 찾으면서 상드의 친구였던 정치가들도 단골 멤버가 되었다. 이곳은 쇼팽이 상드를 처음 만난 곳이기도 했다.

앞에서 언급했듯이 쇼팽과 리스트 사이에는 한 사건 때문에 균열이 생겼다. 그 일로 쇼팽의 마음속에 리스트에 대한 거리감이 생기긴 했으나 두 사람이 대놓고 등을 돌린 것은 아니었다. 그런데 그 두 사람 사이에 리스트의 연인 마리 다구 백작부인과, 쇼팽

과 특별한 사이가 되는 조르주 상드가 등장하면서 두 사람의 관계는 더 복잡해졌다. 이제 쇼팽의 인생에서 가장 중요한 여인인 조르주 상드에 관한 이야기를 펼칠 때가 되었다.

자유부인
조르주 상드

왕궁과 사창가를 오간
조르주 상드의 할머니

(왼쪽) 조르주 상드, 프랑수아 테오도르 로샤르의 그림, 1835년경.
(오른쪽) 상드의 할머니 마리 오로르, 아델라이드 라비유기아르의 그림. 낭만주의 미술관(파리) 소장.

작가로서 조르주 상드는 질과 양 모든 면에서 일반적으로 생각하는 것보다 프랑스 근대문학에 기여가 컸다는 것이 상드 연구가들의 주장이다. 그러나 여러 가지 이유로 그녀의 문학적 성과는 과소평가되었다고 한다. 그녀가 근대 프랑스 사회에 미친 영향도 어느 여성보다 컸다. 그녀 이후 남성의 필명을 사용하는 여성 작가들이 유행처럼 생겨나기도 했다. 상드의 출신과 가족에 대해서는 여러 소문이 떠돌았다. 그녀가 갑자기 세상에 알려졌고 그녀 작품의 소재가 당시로서는 파격적이었으며 공개적으로 자유로운 삶과 반규범적인 가치를 내세웠기 때문에 그녀를 둘러싼 억측과 근거 없는 소문이 많았다. 논란을 잠재울 생각이었는지 상드는 일찍부터 비망록을 써왔고 1855년에 출간했다.《내 생의 이야

기Histoire de ma vie》라는 그 비망록에서 그녀는 자신의 가계에 관해 상세하고 솔직하게 서술했다. 이것을 쓰기 위해 직접 여러 도서관과 고문서를 뒤졌다고 한다. 그녀의 선조들을 훑어보다 보면 적어도 그녀가 가진 바람기의 기원은 알 수 있을 것 같다.

1804년에 태어난 상드의 본명은 아망딘 오로르 루실 뒤팽 Amandine Aurore Lucile Dupin이다. 재미있는 것은 그녀가 폴란드 왕의 후손이라는 점이다. 바르샤바에서 쇼팽 가족의 첫 번째 거주지는 색손 궁이었고 쇼팽이 태어나기 약 100년 전 폴란드의 왕이었던 아우구스투스 2세가 그 궁을 건축했다는 것은 앞에서 언급했다. 조르주 상드는 바로 그 아우구스투스 2세[7]의 피를 이어받았다. 조르주 상드의 선조가 건축한 궁에서 쇼팽이 어린 시절을 보낸 것이니 두 사람의 인연은 아주 깊다고 할 수 있다. 아우구스투스 2세는 힘이 장사였으며 바람둥이로도 유명했고 350명 이상의 자식을 두었다고 한다. 그러나 적법한 아들은 왕위를 이어받은 아우구스투스 3세뿐이었다.

그의 혼외 자식 중 극소수만이 적법하지는 않더라도 왕의 후손으로 인정을 받았다. 그 극소수 중 하나가 나폴레옹 이전 프랑스군 최고의 장군으로 꼽히는 모리스 드 삭스(Maurice de Saxe, 1696~1750)였다. 모리스 장군의 어머니는 백작 가문 출신이었다. 모리스는 아버지 아우구스투스를 닮아 힘이 장사였고 성격이 급

7) Augustus Ⅱ (1670~1733), 프랑스의 로렌 지방을 다스렸다고 2장에서 언급한 스타니스와프 레스친스키(스타니스와프 1세)와 전쟁을 통해 왕위를 주고받았다.

했다고 하는데, 성년이 되어 프랑스로 왔다. 모리스 장군은 용맹했을 뿐만 아니라 신속한 기동력으로 적을 기습해 치명타를 가하는 작전으로 명성이 높았다. 모리스는 전쟁에서 연전연승을 거두었고 1743년 프랑스군의 대원수가 되었다. 그도 공식적으로 인정되지 않은 여러 명의 아이를 두었다. 그중 마지막 아이가 마리 오로르(Marie-Aurore, 1748~1821)로, 조르주 상드의 할머니였다. 마리 오로르의 어머니는 군부대를 따라다니며 병사들을 위해 춤을 추고 미소를 팔던 여인이었는데, 유명한 장군 모리스의 눈길을 받으려고 애를 썼다. 마침내 둘 사이에 아이가 태어났지만, 모리스 장군은 그 아이의 세례식에도 참석하지 않았다. 장군은 아이의 성은 멋대로 지어주었지만, 이름은 자신의 어머니의 것을 주었다. 그는 아이에게 아무런 도움도 주지 않고 2년 후 세상을 떠났다.

스무 살의 아이 엄마는 아이를 데리고 다시 여러 남자를 전전했다. 그러던 중 대반전이 일어났다. 프랑스 왕세자비가 등장한 것이다. 모리스 장군은 생전에 자신의 이복형이자 아버지 아우구스투스 2세의 유일한 법적 아들인 아우구스투스 3세의 딸을 프랑스 왕세자비로 추천했는데, 프랑스 왕 루이 15세는 정략적인 이유로 그 추천을 받아들였다. 장군의 질녀인 프랑스 왕세지비가 마리 오로르의 존재를 알고는 일곱 살의 그 아이를 친모에게서 떼어내 수녀원과 왕립학교에서 교육을 받게 했다. 누추한 곳을 전전하던 아이가 어느 날 왕실에서 보낸 시종들에 의해 화려한 마차를 타고 집을 떠날 때 어떤 생각을 했을지 궁금하다. 마리 오로르는 고전과 계몽사상가들의 책을 읽었고 음악과 미술에 관한 교양도 쌓

왔다. 왕세자비의 남편은 왕이 되지 못하고 세상을 떠났지만, 자식 세 명(루이 16세, 루이 18세, 샤를 10세)은 뒤에 왕이 되었다. 이 중 루이 16세는 프랑스 혁명 때 처형되었다.

왕세자비의 보호를 받고 있었으므로 마리 오로르를 둘러싼 사람들은 그녀를 왕실 사람으로 받들었을 것이고, 10대의 마리 오로르는 자신이 왕위 계승자들과 가족이라고 생각했을 것이다. 왕세자비는 마리 오로르를 모리스 장군의 정식 후손으로 인정받게 해주었다. 그리고 선왕의 사생아와 결혼도 시켜주었는데, 첫날밤도 제대로 치르지 못한 상황에서 남편이 결투를 하다 죽었다. 그때 마리 오로르는 18세였고 남편은 44세였다. 이듬해에 왕세자비조차 세상을 떠나자 갑자기 의지할 곳이 없어진 마리 오로르는 여기저기 발 붙일 곳을 찾다가 상황이 여의치 않아 결국 친모에게 돌아갔다. 사창가에 있던 친모는 딸에게 노래와 춤을 강요했다.

고결했던 10대의 삶은 꿈인 듯 사라졌고 20대를 밑바닥에서 보내게 되었지만 마리 오로르의 인격은 이미 굳어져 있었다. 비천한 환경에도 불구하고 그녀는 흠잡을 데 없는 생활을 했다. 스물일곱 살이 되었을 때 친모마저 세상을 떠나자 마리 오로르는 수녀원에 들어갔다. 그때 루이 뒤팽(Louis Dupin de Francueil, 1715~1786)이 찾아왔다. 왕실의 재정 보좌관 출신인 그는 전부터 그녀를 지켜보고 있었다. 그는 부유했고 유명한 사상가 장자크 루소의 친구이기도 했다. 마리 오로르는 그의 청혼을 받아들였다. 마리 오로르는 서른세 살 위의 남편을 아버지라고 불렀고, 남편은 아내를 딸이라고 불렀다. 이듬해에 아들이 태어나자 외할아버지의 이름을 따서 모

(왼쪽) 모리스 뒤팽(상드의 아버지). 군인이었던 그는 상드가 네 살 때 낙마 사고로 세상을 떠났다. 화가 미상, 조르주 상드 생가 소장.

(오른쪽) 소피 빅투아르(상드의 어머니). 조르주 상드의 그림, 1833년, 낭만주의 미술관(파리) 소장.

리스(1778~1808)라고 불렸다. 이 두 번째 남편의 전처와 하나뿐이었던 자식이 일찍 세상을 떠났기에 마리 오로르는 남편에게서 큰 재산을 물려받았던 것 같다. 남편의 사후 그녀는 프랑스 중부에 있는 시골 마을 노앙에 저택과 넓은 토지를 구입했다.

아들 모리스는 외할아버지를 따라 군인이 되었다. 그러나 외조부로부터 용맹스러운 점보다 바람둥이 기질을 더 많이 물려받았다. 정식으로 결혼하기 전에 하녀와의 사이에 아들(이폴리트 샤티롱)을 두었고, 다른 여인에게서는 딸을 낳았다. 그러고는 군생활 중새 장수의 딸로 군부대를 따라다니며 병사들을 위해 춤을 추고 미소를 팔던 여인 소피(Sophie-Victoire, 1773~1837)를 만나 아이를 가졌다. 그녀 또한 모리스를 만나기 전 아비 모르는 아이를 여럿 낳았다. 둘은 상드를 낳기 4주 전에 파리에서 결혼식을 올렸다. 고상한 결혼이 아니었기에 모리스는 아기가 태어날 때까지 결혼 사실을 자신의 어머니에게 숨겼다.

상드와 그녀의 할머니는 이렇게 출생배경이 유사하다. 자신의 출생에 대한 콤플렉스가 있었기에 하나뿐인 아들은 좋은 가문의 여자와 결혼시키고 싶었던 마리 오로르의 열망은 산산조각이 났다. 마리 오로르가 며느리에게 얼마나 실망했을지 쉽게 짐작이 된다. 모리스는 어머니를 피해 전쟁터를 떠돌았고, 어린 상드는 어머니와 함께 파리에서 3년을 보냈다. 시골 노앙의 할머니는 전쟁터에 있는 아들이 걱정이었다. 그러던 어느 날, 둘째 아이의 출산을 앞둔 상드의 어머니는 어린 상드를 데리고 스페인 전쟁터의 남편을 찾아갔다. 그곳에서 남자아이가 태어났는데, 아이는 눈이 멀어 있었다. 상드의 가족은 신생아를 데리고 할머니가 있는 노앙으로 힘겹게 돌아왔다. 아들을 전쟁터에 보내고 노심초사하던 상드의 할머니는 마음을 놓았다. 그러나 힘든 여행 탓이었는지 스페인에서 돌아온 얼마 후 아기가 사망했다. 엄마는 아기의 죽음을 믿을 수 없었다. 엄마는 아기를 묻었다가 다시 파내서 옆에 두고 하루를 함께했지만 차가운 아이의 체온은 돌아오지 않았다. 비극은 잇달아 찾아왔다. 그로부터 8일 후 상드의 아버지 모리스가 낙마 사고로 즉사했다. 소식을 들은 할머니는 맨발로 뛰어가 아들의 시신 위에 쓰러졌다. 친구에게 그 소식을 전한 할머니의 편지에는 눈물 자국이 선명하게 남아 있다. 네 살의 상드는 "할머니, 제가 할머니를 위로해드릴게요"라고 말했다. 비슷한 시기에 각자 아들을 잃은 두 여인은 화합할 수 없었다. 그때부터 손녀 상드는 할머니의 희망이자 삶의 이유가 되었고, 할머니의 한은 며느리에 대한 원망이 되었다. 할머니는 얼마간의 돈을 쥐여주고 며느리를 노앙

이폴리트 샤티롱과 조르주 상드의 어린 시절 모습. 이폴리트는 상드와 교육도 함께 받았다. 둘은 서로 친해서 상드가 파리에서 지낼 때 근처에 살던 이폴리트가 노앙의 저택을 돌보아주기도 했다. 상드의 할머니 마리오르르의 그림, 1810년경, 낭만주의 미술관(파리) 소장.

에서 떠나보냈다. 상드의 어머니는 가끔씩만 딸을 보는 것이 허용되었다.

할머니는 하녀의 아들 이폴리트 대신 비천한 여인의 딸 상드에게서 아들의 어린 시절 모습을 발견했다. 그래서 상드를 상속자로 결정했고 아들의 모습을 보기 위해 남자아이의 옷을 입혔다. 상드를 '모리스' 혹은 '아들아'라고 부르기도 했다. 상드와 이폴리트는 같은 가정교사에게 음악과 그림, 라틴어, 그리스어, 역사 그리고 계몽사상까지의 폭넓은 교육을 받았다. 상드는 자유 시간에 노앙의 숲과 들판을 뛰어다녔다. 자유분방한 어린 상드는 엄격하고 전통적인 예의범절을 가르치려는 할머니와 갈등도 겪었다. 하지만 상드의 기억 속에 할머니는 깊은 애정을 베푼 존재였다. 자신의 과거에서 그렇게도 지우고 싶었던 것을 그대로 타고난 손녀에게 할머니는 엄격함 속에서도 애틋함을 보였고 손녀도 그 마음을 잘 알았다. 할머니는 상드가 열일곱 살일 때 뇌졸중으로 세상을 떠

났다. 할머니의 마지막 말은 "너의 가장 친한 친구를 잃는구나"였다. 가장 높은 곳과 가장 낮은 곳을 오갔던 할머니는 높은 곳에서 자신의 정체성을 찾았고, 손녀도 같은 모습을 갖기를 원했다. 분열, 갈등, 대립이 상드의 어린 시절을 지배했다. 그녀의 할머니와 어머니는 서로 다른 시대, 서로 다른 계급, 서로 다른 도덕체계를 대표했다. 모두 자신으로부터 떼어낼 수 없는 타고난 것이었지만 그 태생적 부조화로부터 조화를 끌어내는 방법, 차이를 극복하는 방법을 도저히 찾을 수 없는 것이 상드의 고민이고 딜레마였다.

조르주 상드의
질풍노도 시기

(왼쪽) 조르주 상드의 자화상, 1830년경, 프랑스 문화부 홈페이지.
(오른쪽) 조르주 상드와 남편 카지미르 뒤드방 남작, 프랑수아 오귀스트 비아르의 그림, 1823년, 샤트르 성 박물관 소장.

조르주 상드와 그녀의 할머니는 똑같이 귀족 신분의 부계와 천박한 신분의 모계를 배경으로 태어났다. 아들이 사망하자 할머니가 조금도 지체하지 않고 손녀를 며느리에게서 떼어놓았다. 할머니는 프랑스 중부의 시골 마을 노앙에서 가정교사를 고용해 손녀에게 귀족 기준에 맞는 교육을 했다. 상드는 다양한 책을 읽었다. 하지만 부모의 결핍은 아이에게 상처를 주었다. 어쩌다 어머니가 노앙에 들렀다 떠나면 상드는 그 뒷모습을 바라보다가 방으로 들어가 침대에 엎어져 울었다. 그러고는 한동안 심한 감정 기복을 보였다. 어머니에게 보낸 상드의 편지는 "사랑해요. 날 잊지 마세요"로 끝났다.

상드의 대표적인 전원소설 《소녀 파데트La Petite Fadette》를 보면

상드의 어린 시절에 대한 힌트가 보인다. 소설 속에서 파데트는 할머니, 절름발이 동생과 함께 마을에서 조금 떨어진 곳에서 외톨이처럼 생활한다. 마을 사람들은 파데트의 동생을 놀리거나 업신여겼고, 파데트의 가족은 마을 사람들로부터 다소 따돌림을 당한다. 그러나 파데트는 당당하고 영리하며 생활력도 강하다. 그녀는 할머니의 살림을 돕고, 키우는 가축을 살찌게 하고, 병든 사람을 낫게 하는 약초도 캔다. 인근 지리에도 밝아 길 잃은 사람에게 도움을 주기도 한다. 이 때문에 말괄량이지만 두 남자 주인공의 사랑을 동시에 받는다. 조르주 상드의 소설 대부분은 상드 자신의 경험을 골격으로 하고 있다. 그녀가 만들어낸 주인공들은 그녀가 알았던 사람이거나 실제로 있었던 사람들을 이상화해서 재탄생시킨 인물이다. 파데트는 어린 시절 조르주 상드의 실제 모습과 많이 닮았을 것이다. 노앙에서의 생활은 상드의 자아 형성에 큰 영향을 주었다. 상드는 귀족적 지성을 가지고 농민과 하층민에 공감하는 사람이 되었다. 비슷한 출생배경을 가졌지만, 상드는 할머니 마리 오로르의 자리매김에 비하면 적어도 정신적으로는 조금 더 아래쪽에 있었던 것으로 보인다.

열두세 살이 되자 상드는 사춘기를 맞아 독립심이 강해졌고, 할머니의 교육방식에 반항하기 시작했다. 어머니의 애정에 대한 갈증과 그리움도 커졌다. 할머니가 엄격하고 모범적인 생활을 강요하면 파리에 가서 엄마와 살겠다고 소리치는 지경에 이르렀다. 둘 사이의 갈등이 깊어가자, 할머니는 손녀를 붙잡기 위해 참담한 심정으로 며느리의 과거와 현재의 방탕한 행실을 털어놓았다. 그

것은 상드에게 큰 충격을 주었다. 평민의 자연스러운 삶과 천박한 삶은 다른 차원이었다.

사춘기의 상드는 어머니뿐만 아니라 자기 자신도 증오하게 되었고 통제하기가 어려워졌다. 할머니는 어쩔 수 없이 그녀를 파리의 한 수녀원 부속학교로 보냈다. 그곳 학생들은 '악마반', '돌대가리반', '범생이반' 등 세 반으로 나뉘어 있었다. 자유로운 영혼의 상드는 곧 악마반의 반장 노릇을 했다. 같은 반의 한 친구는 알프스에서 양치는 소녀를 꿈꾸고 있어서 사춘기의 상드에게 감명을 주었다. 그녀가 점점 종교적 신비주의에 빠져들면서 수녀가 되겠다고 하자, 할머니는 그녀를 노앙으로 데려왔다. 노앙의 들판과 숲으로 돌아온 상드는 물 만난 고기와 같았다. 이복오빠인 이폴리트는 상드에게 말 타는 것을 가르쳐주었다. 그러던 중 할머니가 급속히 쇠약해졌고, 상드가 노앙으로 돌아온 다음 해에 세상을 떠났다.

열일곱 살의 상드는 노앙의 저택과 그곳을 둘러싼 넓은 토지를 물려받았다. 큰 재산이었지만 절대적 후원자였던 할머니가 부재했으므로 모든 것이 공허하기만 했다. 그즈음 떨어져 지내던 어머니가 나타나 상드의 보호자 역할을 하려 했으나, 두 사람은 화합할 수 없었다. 어머니의 눈에 딸은 깐깐했던 시어머니의 모습과 겹쳤고, 상드의 눈에 어머니는 돈에 집착하는 천박한 여인으로 보였다. 어머니로부터 벗어날 방법을 찾던 상드는 전부터 알고 있던 아버지의 옛 친구를 찾아갔다가 그 지방의 청년 카지미르 뒤드방[35]을 만났다. 그는 장프랑수아 뒤드방 남작과 하녀 사이에서 태어난, 상드보다 아홉 살 많은 막 제대한 하급 장교였다. 상드의 눈에 그

는 미남이었다. 열여덟 살의 상드는 어머니의 구속에서 벗어나기 위해 서둘러 카지미르와 결혼했다. 아들(1823~1889)이 태어나자 상드의 외조부와 부친의 이름인 모리스라는 이름을 지어주었다. 상드는 아들을 몹시 사랑했고 어쩌다 아이와 떨어져 있게 되면 슬퍼했다. 남편 카지미르는 교양이 부족하고 거친 성격이어서 상드의 지적 열정과 강한 개성을 받아주지 못했다. 상드는 남편에게 보낸 장문의 편지에서 불만을 드러냈다.

"당신은 나 때문에 책을 펼치지만 몇 줄 읽다가 금방 눈이 감기고 책은 손에서 떨어지죠. 문학, 시, 윤리학 등에 관해 대화할 때 당신은 내가 거론하는 책의 저자를 알지 못하고, 어리석다며 내 생각을 물리쳤죠. 그래서 나는 입을 닫을 수밖에 없었어요."

무미건조한 결혼생활은 그녀의 활력을 뺏어갔다. 결혼으로 어머니에게서 벗어났다고 생각했지만, 이제 남편이 그녀를 속박하는 존재라는 것을 알았다. 결혼으로 노앙의 저택과 토지는 남편의 소유가 되었다. 남편은 상드의 반대에도 불구하고 정원의 오래된 나무를 베어냈고 꽃밭을 없앴다. 사람들이 보는 앞에서 상드를 때리기도 했다. 기분 전환을 위해 떠난 여행에서 만난 지방법원 판사 오렐리앙 드 세즈는 상드의 숨 막히는 생활에 숨 쉴 틈을 만들어 주었다. 그녀는 지적인 그와 편지를 주고받으며 자신의 열정을 쏟아냈고, 그는 상드에게 조언과 위로를 주었다. 후일 정치인

8) Casimir Dudevant(1795~1871), 사생아였지만 아버지로부터 프랑스 남서부 가스코뉴 지방의 기유리에 있는 땅과 저택을 물려받았다.

과 변호사로 성공한 오렐리앙은 상드처럼 생각이 깊고 말을 조리 있게 하며 자신만의 독특한 시각으로 사물을 보는 사람은 만나본 적이 없다고 했다. 오렐리앙은 1833년 결혼했다. 결혼 전날 그는 상드에게 다음과 같은 편지를 보냈다.

"안녕, 내 가슴은 당신과의 기억으로 가득한 채 꺼져갈 거예요."

남편은 아내와 낯선 남자의 플라토닉한 사랑을 이해하지 못했다. 그러고는 집 안에서 하녀와 놀아났다. 우울증에 빠진 상드는 치료를 핑계로 파리 여행을 갔다. 인근에 살던 한 청년과 함께 파리에서 시간을 보냈고, 아홉 달 후 딸 솔랑주(Solange, 1828~1899)가 태어났다. 부부의 사이는 더 벌어졌고, 남편은 술과 여자에 더 빠져들었다. 1830년 여름 어느 날 상드는 인근의 청년 지식인들이 모인 친구의 집을 방문했다. 그곳에서 한 청년이 상드의 눈에 띄었다.

다른 사람들이 정치를 주제로 열띤 논쟁을 벌일 때 그 청년은 배나무 아래에서 고전을 읽고 있었다. 상드는 다가가서 그와 말을 주고받았다. 열아홉 살의 청년 쥘 상도Jules Sandeau는 얼마 전 문학상을 받은 작가 지망생으로 근처 대학에 다니고 있었다. 둘은 말이 통했다. 그는 정원을 함께 걸을 때 버드나무 가지를 걷어올리며 상드의 손을 잡아주었다. 그와의 대화는 시간을 잊게 했다. 상드는 꽉 막힌 벽에서 다시 한번 숨구멍을 찾아냈다.

그해 겨울, 상드는 집 안 서랍에서 남편이 쓴 자신을 비방하는 글을 발견했다. 더는 함께할 수 없음을 깨달은 상드는 남편에게

(왼쪽) 쥘 상도, 조르주 상드의 연필화, 1831년.
(오른쪽) 《앵디아나》의 표지, 조르주 상드라는 이름으로 출간된 첫 소설.

몇 개월의 자유를 요구했다. 남편은 요구를 받아들였고, 상드는 두 아이를 노앙에 남긴 채 파리로 갔다. 파리에 간 상드는 고삐 풀린 말처럼 자유를 만끽했다. 극장, 박물관, 도서관 등을 돌아다녔고 지적 욕구를 풀 수 있는 모임도 찾아다녔다. 비싼 신발이 금방 망가졌으나 신발 축에 쇠를 박아 다시 신고 다녔다. 활동이 편하도록 옷도 남자 옷을 고쳐 입었다. 덕분에 여자의 출입이 제한된 곳도 들어갈 수 있었다.

파리에서 공부하던 쥘 상도를 다시 만났다. 둘은 가진 게 없었기에 센 강 근처의 다락방에서 살았다. 상드는 생활비를 마련하려고 선물 상자, 보석 상자 만드는 일을 했으나 벌이가 신통치 않았다. 그러다 〈르 피가로〉 신문사의 편집자를 소개받았는데, 그가 신문에 기고할 수 있게 해주었다. 쥘 상도와 조르주 상드는 공동 집필한 몇 편의 글을 'J. Sand'라는 이름으로 기고했다. 상드가 줄거리를 지어내고 쥘 상도가 쓴 소설 《여배우와 수녀Rose and

Blanche》도 'J. Sand'라는 이름으로 출간되어 꽤 팔렸다. 그러자 출판사가 다음 작품을 제안해왔다. 상드는 노앙에서 써둔 소설 한 편을 꺼냈다. 순진한 열아홉 살의 여주인공, 앞뒤가 꽉 막힌 나이 많은 남편, 여주인공과 하녀를 동시에 유혹하는 이웃집 바람둥이, 주인공에게 따뜻한 위로와 조언을 건네는 지적인 사촌이 등장하는 이 소설은 상드의 실제 경험을 반영한 것이었다.

1832년 이 소설을 '앵디아나Indiana'라는 제목으로 출간할 때 쥘 상도는 자신이 기여한 바가 없으므로 기존의 'J. Sand' 대신 다른 이름을 쓰길 권했다. 그래서 '조르주 상드George Sand'라는 필명이 탄생했다. 결혼과 불륜, 자살 등 자극적인 소재를 다룬 이 한 편의 소설로 상드는 하루아침에 유명인사가 되었다. 이때는 쇼팽이 파리에 와서 두 번째 연주회를 열던 때였다. 이후로 상드는 발표하는 작품마다 환호를 받으며 작가로서 명성이 높아졌고 원고료도 치솟았다. 파리에서 그녀의 자리는 확고해졌다. 성공은 그녀를 더 대담하게 만들었고, 그녀 속에 잠재된 바람기가 본격적으로 드러나기 시작했다.

조르주 상드의
화려한 연애사

(왼쪽) 알프레드 드 뮈세, 샤를 랑델의 그림, 베르사유 궁전 소장.
(오른쪽) 29세의 조르주 상드, 알프레드 드 뮈세의 그림, 1833년, 프랑스 문예진흥원 도서관 소장.

조르주 상드는 특별한 경우를 제외하고는 여자들과 오래 있는
게 힘들다고 고백한 적이 있다. 여성스러운 것, 교태, 새침데기 노
릇 등은 본성에 맞지 않았고, 오히려 남자와 함께 있는 게 편했다.
상드는 격식 무시, 본능 충실, 자유 존중의 화신이었다. 상드에게
있어서 육체적 결합은 정신적 사랑과 결합했을 때 '최고로 성스
럽고 순수하며 헌신적인 것'이었다.

1831년 파리로 옮겨오고 작가로서의 명성과 경제적 여유를 얻
게 되면서 그녀는 다양한 분야의 인사들과 교류의 폭을 넓혀나갔
다. 마음이 통하는 남자들과 만남도 많아졌다. 쥘 상도는 상드가
작가로 입문하는 데 도움을 주었으나, 게으른 데다 상드가 없는
틈을 타 다른 여자를 집에 끌어들였다. 둘은 헤어졌다. 쥘 상도는

상드에게 버림받고 눈물을 흘렸고 자살까지 생각했다. 그가 유명한 작가 발자크Honoré de Balzac에게 자신의 절망을 이야기하자 발자크는 쥘을 비서로 옆에 두고 보살폈다. 조르주 상드 눈에는 쥘 상도가 부족한 사람이었으나, 그 역시 성공한 작가가 되어 훗날 영예롭게 프랑스 학술원의 회원이 되었다.

쥘 상도와 헤어진 상드는 《카르멘》의 작가 프로스페르 메리메Prosper Mérimée와 짧게 사귀었다. 상드는 그와 편지를 주고받으며 가까워졌는데 하룻밤을 같이 보내고는 냉정하게 돌아섰다. 솔직한 상드는 가깝게 지내던 여배우 도르발에게 두 사람의 관계를 소상히 이야기했고, 도르발은 다시 친구였던 소설가 알렉상드르 뒤마Alexandre Dumas에게 그 내용을 옮겼다. 다시 뒤마가 친구들에게 그 얘기를 전해서, 결국 온 파리가 유명 작가 상드와 메리메의 애정 행각을 알게 되었다. 메리메는 상드에게 버림받고도 그녀를 따라다녔고 먼발치에서 지켜보며 눈물을 흘렸다.

상드의 연애사건 중 가장 시끄러웠던 것은 프랑스 낭만주의를 대표하는 시인 알프레드 드 뮈세(Alfred de Mussset, 1810~1857)와의 연애였다. 열정과 광기에 휩싸인 두 사람의 만남은 파리 문단에 화제를 뿌렸다. 그들은 1833년 한 유명 잡지 편집자가 마련한 회식 자리에서 만났다. 뮈세는 유일한 여성 참석자였던 상드와 나란히 앉게 되었다. 귀족 출신인 그는 미남에 젊고 우아했으며 박식한 데다 천재적인 시적 영감을 갖추고 있었다. 상드가 빠져들 만한 모든 것을 가진 남자였다. 상드는 그를 다음과 같이 찬양했다. "꿈꾸는 듯한 두 눈은 불꽃이라기보다는 별과 같았으며, 바이런

을 닮은 턱과 넓은 이마는 재능으로 빚어졌다."

대화를 주고받으며 두 사람은 금방 서로 통하는 바가 있음을 알았다. 두 아이의 엄마와 여섯 살 연하의 시인은 편지를 교환하다가 열정적인 사랑에 빠지게 되었다. 뮈세는 상드의 아파트로 들어갔다. 그해 말 두 사람은 가족과 친구들의 반대에도 불구하고 베네치아로 여행을 떠났다. 베네치아는 두 사람의 낭만적 꿈을 실현해줄 낙원으로 여겨졌다. 그러나 도착하자마자 상드가 여독에 따른 병으로 앓아눕게 되었는데, 뮈세는 연인의 병에도 아랑곳하지 않고 밤의 환락에 빠졌다. 건강을 회복한 상드는 약속한 원고도 써야 했고 뮈세의 무절제한 생활에 경고도 할 겸 방문을 걸고 나오지 않았는데, 이번에는 뮈세가 심한 고열과 정신착란 증세를 동반한 병을 앓게 되었다. 그동안 상드를 치료해온 젊은 의사 파젤로는 이제 상드와 뮈세를 함께 돌보게 되었다.

뮈세는 거의 한 달이 지나서야 위독한 상태에서 벗어났다. 그가 정신을 차리고 보니 상드는 파젤로와 연인이 되어 있었다. 화가 난 뮈세는 홀로 파리로 돌아갔고, 병을 앓는 연인 옆에서 바람을 피운 상드를 탓하고 돌아다녔다. 이탈리아에서 파젤로와 몇 달을 보내고 함께 파리로 돌아온 상드는 양심의 가책을 느꼈는지 그를 홀로 두고 자신에게 몰리는 비난의 눈길을 면하려 했다. 자신이 파젤로와 사랑에 빠진 것은 뮈세가 이탈리아를 떠난 후이고 뮈세가 환각에 빠져 헛것을 본 거라고 해명했다. 뮈세가 눈물로 애걸하며 다시 돌아와달라고 매달렸고, 두 사람은 연인관계를 다시 회복했다. 홀로 지내던 파젤로는 눈물로 자신의 신세를 한탄

하다가 결국 이탈리아로 돌아가면서 뮈세의 친구에게 상드와 자신의 관계가 시작된 것은 뮈세가 병상에 있을 때라고 털어놓았다. 그 친구는 즉각 뮈세에게 그 사실을 전했지만 뮈세는 이미 상드에게 빠져 있었다. 상드와 뮈세는 재결합한 후에도 불화를 되풀이했고 얼마 후 뮈세가 파국을 선언하고 떠났다. 연인에게 버림받고 창백하게 여위어가던 상드가 자신의 머리카락과 일기를 뮈세에게 보내어 사랑을 호소하자, 뮈세는 그것을 보고 감동받아 상드에게 돌아갔다. 하지만 둘의 관계는 원만할 수 없었다. 한 달도 되지 않아 뮈세는 상드의 아이들이 보는 앞에서 칼로 상드를 위협하는 모습을 보였다. 뮈세는 불안과 혐오를 보이며 분노와 경멸을 퍼붓다가도 갑자기 눈물을 흘리며 한없는 사랑을 표현하는 등 심한 감정적 기복으로 상드를 힘들게 했다.

상드와 뮈세는 1835년 3월 6일 헤어졌고 2년여에 걸친 두 사람의 화려한 연애는 막을 내렸다. 상드와의 관계는 뮈세를 성숙시켰고 그의 문학적 재능을 더 풍부하게 했으나 개인적 삶은 나아지지 않았다. 뮈세는 술, 도박, 여자에 빠져 방탕한 생활로 자신의 몸과 마음을 해쳤다. 훗날 상드는 뮈세와의 시간은 악몽과 같았고 영혼이 통하는 사랑이란 신기루에 불과하다는 것을 깨달았다고 했다. 떠들썩했던 두 사람의 관계에 대해서는 워낙 말들이 많았는데, 상드는 자신의 입장을 옹호하기 위해 편지를 위조하기까지 했다. 둘 사이에 관한 책도 여러 권 출간되었다. 뮈세는 상드와의 관계를 언급한 《세기아世紀兒의 고백》을 남겼고, 뮈세가 세상을 떠난 후 상드는 두 사람의 관계를 그린 《그녀와 그》라는 소설을 발표

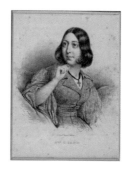

(왼쪽) 미셸 드 부르주, H. 브뤼네의 그림.
(오른쪽) 마송 풍의 조르주 상드, 췰리앵 레오폴 부알리의 석판화, 1835년, 외젠 들라크루아 미술관 소장.

했다. 상드의 책이 나오자 뮈세의 형 폴은 《그와 그녀》라는 책을 출간해 상드를 나쁜 여자로 묘사했다. 뮈세의 연인이었던 루이즈 콜레는 《그》라는 소설을 출간했는데, 여기에 묘사된 뮈세의 상드에 대한 속마음은 상드를 난처하게 했다.

뮈세와의 관계가 막바지에 이르렀을 때 상드는 변호사 미셸 드 부르주를 소개받았다. 그의 도움으로 1836년 남편 뒤드방과의 관계를 비로소 정리했다. 여성이 남성에게 예속된 당시 사회에서 여성이 주도해 소송을 통해 이혼[9]을 얻어내는 일은 매우 이례적이었다. 상드는 노앙의 저택과 토지의 소유권을 회복하게 되었고 뒤드방은 노앙에서 완전히 밀려났다. 소송 기간 중 상드는 가정이 있던 미셸 드 부르주에게 빠졌다. 화려한 언변을 가진 미셸은 상드의 눈을 바라보며 새로운 이상과 목표를 제시했다. 정치권에서

9) 당시 프랑스 법으로는 이혼이 불가능했다. 여기서 이혼은 합법적 별거를 의미한다.

도 영향력이 있던 카리스마 넘치는 남자 미셸이 다가오자 상드의 열정이 되살아났다. 상드에게 미셸과의 관계는 그간의 어떤 관계보다 육감적이었다. 공화주의자였던 상드는 적극적인 사회주의자였던 미셸의 영향으로 더 진보적으로 바뀌었다. 상드는 부유한 아내를 버리지 못하는 그를 기다리며 여러 통의 편지를 보냈다. "난 오직 당신 앞에서만 약한 존재이고 당신에게만 헌신적이에요"라고 호소했다. 6개월 동안 기다리고 갈망하고 희망을 가지고 마음을 졸였지만 그는 돌아오지 않았고, 상드는 고통을 받았다.

미셸 드 부르주의 애정이 식자, 상드는 잘생긴 작가 샤를 디디에와 약 두 달간 동거했다. 디디에는 상드를 존경하고 있었는데, 그녀가 재미로 자신을 만나는지 아니면 정말 사랑하는 건지 궁금했다. 상드는 거의 동시에 미남 배우 보카주와도 사귀었다. 그 뒤 쇼팽을 만났을 때는 아이들의 가정교사이면서 극작가였던 말피유와 연인관계였다.

한편 1835년 초에는 상드가 리스트와 사랑에 빠졌다는 소문이 돌기도 했다. 그때는 상드가 뮈세와 사귀고 있을 때였고, 리스트는 뮈세 여동생의 피아노 선생이었다. 상드의 소설을 읽고 그녀를 높이 평가한 리스트는 뮈세를 졸라 상드를 소개받았다. 상드와 리스트는 서로의 관심사였던 문학에 관해 밤늦도록 대화를 나누곤 해서 뮈세를 신경 쓰이게 했다.

상드를 좋아한 남자들이 대부분 그녀에게 깊이 빠져들었고 그녀가 떠난 뒤 큰 상실감에 눈물 지었던 것으로 보아 상드에게는 특별한 마력이 있었던 듯하다. 쇼팽 역시 상드의 마력에서 벗어나

지 못해 세상을 떠나기 전까지 그녀를 잊지 못했다. 다채롭고 어지러웠던 상드의 연애 행각은 쇼팽을 만나고부터 가라앉는다. 둘은 9년을 함께 지냈다. 폭풍우 같은 그녀의 변덕스러운 애정 행각을 잠재우고 오랫동안 동행하게 한 쇼팽의 마력은 또 무엇이었을까?

쇼팽과 상드를 이어준 사람은 리스트와 마리 다구였다. 파리 사교계의 두 스타 리스트와 마리 다구의 스캔들은 파리 장안의 화제였고 그들은 쇼팽과 상드 커플에 큰 영향을 미쳤다.

쇼팽의
약혼과 파혼

쇼팽이 향수와 외로움을
극복한 방법

음악잡지 〈로망스La Romance〉의 삽화. 1835년. 프랑스 국립 도서관 소장.

쇼팽보다 한 세대 앞선 유명한 피아니스트 겸 작곡가 모셸레스는 파리를 방문했을 때 만난 쇼팽의 첫인상을 이렇게 전했다. "그의 모습은 여리고 꿈꾸는 듯한 것이 자신의 음악과 똑같았다." 쇼팽 전문가로 유명했던 음악학자 프레데리크 닉스에 따르면 쇼팽의 눈은 옅은 갈색으로 몽환적이었고, 길고 비단결 같은 머리카락은 밝은 밤색이었다고 한다. 그는 마른 체구에 손발이 작지만 섬세하고 유연했다. 매부리코 등 외모 면에서는 전반적으로 모계 쪽을 닮았다고 한다. 키는 170센티미터 미만이었던 것으로 추정된다. 행동거지가 점잖았고 언제나 예의 바른 태도를 보였다. 목소리는 낮고 조용했으며, 감정을 철저히 제어해 속마음을 밖으로 표출하는 경우가 드물었다. 어떤 사람은 처음 만난 자리에서 직접

손을 잡고 마주르카 추는 법을 가르쳐주던 쇼팽의 다정한 태도에
감격했다.

쇼팽은 파리에서 많은 친구를 사귀었지만 그들 대부분과 늘 적
당한 거리를 유지했다. 그래서 사람들 속에 있으면서도 언제나 혼
자였다. 그나마 쇼팽이 내밀한 이야기를 주고받을 수 있는 사람은
얀 마투진스키, 보이체흐 그셰마와 그리고 편지로 소통했던 티투
스 보이체호프스키 정도였다. 모두 폴란드 동포였다. 리스트는 그
런 그에 대해 다음과 같이 말했다. "그는 모든 것을 주려고 했지
만 자기 자신만은 내주지 않았다. 그의 가장 친한 친구조차 그의
영혼의 샘이 있는 깊은 곳까지 들어갈 수는 없었다. 그곳은 굳게
닫혀 있어서 대부분이 그 존재조차 몰랐다."

러시아인과 폴란드인이 속한 슬라브 민족에게 대체로 그런 성
향이 있다고 하는데, 속내를 드러내지 않는 성격은 양친 중 어느
쪽의 영향이 더 컸을까? 어느 모임에서든 사람들은 그의 연주를
듣고 싶어했다. 그러나 낯선 사람에게 조심스러웠던 쇼팽은 자신
과의 친분을 과시의 목적으로 이용하려는 사람은 높이 평가하지
않았다. 한번은 어떤 부유한 사람의 초대를 받았다. 식사가 끝나
자 집주인은 다른 손님들을 즐겁게 해주려는 마음에 쇼팽에게 은
근히 연주를 강요했다. 쇼팽이 내키지 않아하자 집주인은 자신이
좋은 음식을 대접했음을 넌지시 암시했다. 그러자 쇼팽은 "선생
님, 저는 음식을 거의 안 먹었어요"라고 말하며 정중히 거절했다.

쇼팽이 펜을 드는 경우는 드물었다. 편지도 잘 쓰는 편이 아니
었다. 그의 제자 구트만에 따르면, 어느 날 쇼팽이 편지를 쓰려

고 펜을 들었다 놓았다를 스무 번쯤 반복하다가 결국 펜을 놓더니 "내가 직접 가서 말하는 게 낫겠어"하고 일어섰다고 한다. 그가 규칙적으로 편지를 주고받은 상대는 가족과 티투스 보이체호프스키 정도였다. 그나마도 상드와 깊은 관계가 된 후에는 빈도가 확연히 줄어들었다.

작곡의 천재인 그에게는 악상이 수시로 샘솟았다. 그는 즉흥연주에 능했고 그것을 즐겼다. 쇼팽이 마치 오랫동안 준비되어 있었던 것처럼 아무렇지도 않게 즉흥적으로 멜로디를 풀어낼 때마다 제자들은 놀랄 따름이었다. 세월이 흐른 뒤 상드도 그의 창조적 능력이 경이로웠다고 말했다. 악상은 피아노 앞에서 갑자기 흘러나오기도 했고, 어떤 때는 산책 중에 떠오르기도 했다. 그러면 그는 급히 돌아와 그것을 피아노로 재현했다. 그런데 그 악상을 악보로 옮길 때가 문제였다. 그의 자필 악보에는 고민의 흔적이 남아 있다. 그는 미친 듯이 머리를 쥐어짜며 기본 착상을 구체화하고 다듬으려고 애썼다. 어떤 때는 주먹으로 피아노를 내리치기도 했다. 그러면 애꿎은 피아노만 "아이고 아이고"하고 비명을 질렀다고 상드는 재미있게 전한다. 비교적 짧은 피아노 음악을 주로 작곡했지만 다듬는 과정은 길었다.

당시 그는 파리에서 고국을 떠나온 동포들의 구심점 역할을 했다. 동포들을 위한 자선 연주회에 자주 참여해 자신의 재능을 애국적 목적으로 활용하는 데 인색하지 않았다. 러시아의 압제에 고통받는 폴란드인의 상황을 국제사회에 전하려 했고, 폴란드의 자긍심을 높이는 역할도 기꺼이 수행했다. 제자들은 때로 피아노 레

슨 시간에 폴란드에 대한 러시아의 만행을 비난하거나 조국을 살리려는 자신의 꿈을 열정적으로 토로하던 그의 모습을 기억했다. 그는 고국을 갓 떠나온 사람들에게서 고국의 최신 소식을 듣고 싶어했다. 고국에서 온 새로운 시에 곡을 입히는 것도 좋아했다. 그가 폴란드어로 된 시에 곡을 붙여 노래를 만들면 그 노래가 다시 폴란드로 흘러들어가 유행하는 경우가 많았다.

음악가 중에는 모차르트와 바흐를 좋아했다. 베토벤에 대해서는 그리 높이 평가하지 않았다는 것이 놀랍다. 어쩌면 어린 시절 음악 선생이었던 지브니의 영향일 수도 있겠다. 지브니는 모차르트와 바흐의 음악을 강조했다. 쇼팽은 베토벤의 음악이 매끄러운 마무리가 없고 구성이 너무 거창하며 열정도 너무 격렬하다고 생각했다. 베토벤의 음악을 좋아했다면 그도 교향곡을 썼을 것이다. 살롱에서 즐거운 시간을 보내고 적막한 거리를 걸어와 빈방에 홀로 앉을 때면 마음이 무거웠다. 그는 아일랜드 출신의 피아니스트 겸 작곡가였던 존 필드(John Field, 1782~1837)가 창시한 정통 살롱음악인 녹턴에 공감했다. 그것은 도시적 감수성을 대변하는 것이었다. 쇼팽에게 녹턴은 향수와 외로움에 대처하는 그만의 방편이었다. 우리는 그의 다양한 장르의 곡들 중에서도 〈녹턴〉에서 가장 쇼팽다운 모습을 발견한다. 그가 녹턴에 담아낸 폴란드적인 감성은 오늘날 도시에 사는 현대인의 감성에도 호소하는 바가 크다. 그의 사후에 출판된 〈녹턴, 20번, C샵 단조〉는 쇼팽이 스무 살 전후에 작곡한 곡이다. 영화음악으로도 쓰였던 이 곡은 피아노로 연주한 것을 들어도 좋고 바이올린으로 편곡한 것을 들어도 좋다.

쇼팽의 마음을 사로잡은
마리아

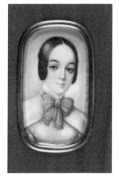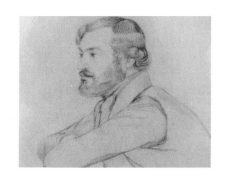

(왼쪽) 마리아 보진스카, 쇼팽의 약혼녀, 폴란드 국립쇼팽협회 소장.
(오른쪽) 안토니 보진스키, 폴란드 국립쇼팽협회 소장.

　쇼팽은 파리 생활에 익숙해졌고 작곡가로서의 성취도 나날이 확고해졌다. 그러나 화려한 장막을 걷어내면 사정이 달랐다. 그의 겉은 세련된 파리 풍이었으나 속은 유럽의 변두리 국가 폴란드의 바르샤바를 벗어나지 못했다. 향수와 외로움은 그의 곁을 떠나지 않았고, 그는 울타리 속 따뜻한 가정과 안식이 그리웠다. 그즈음 그에게 딱 맞는 사람이 나타났다. 폴란드에서부터 알던 마리아 보진스카였다.

　그녀는 부유한 귀족 출신의 미인이었고 피아노도 잘 쳤다. 마리아의 오빠들은 바르샤바에서 학교에 다닐 때 쇼팽의 집에서 하숙했다. 특히 큰 오빠 안토니는 쇼팽과 같이 놀던 친구였다. 1834년 중순 쇼팽은 힐러, 멘델스존과 라인 강을 따라 독일의 음악 축

제에 다녀온 뒤 제네바에 거주하고 있던 마리아의 가족으로부터 편지를 받았다. 그녀의 가족은 러시아의 압제에 항거하는 1830년 11월의 바르샤바 봉기에 참여했다가 그 봉기가 진압된 후 제네바로 도피한 상태였다. 편지에는 제네바로 그를 초대하는 내용과 함께 마리아가 작곡했다는 곡도 들어 있었다. 쇼팽은 추억 속 어린 철부지 마리아가 곡을 썼다는 사실에 흥미를 느꼈다. 그는 살롱 모임에서 그 곡의 주제로 즉흥연주를 했다.

그후 쇼팽이 마리아를 직접 만난 것은 그의 몸과 마음이 최저점에 있을 때였다. 1835년 우연히도 5년 만에 부모님과 재회해 여름을 함께 보낸 후라 고향과 가족에 대한 그리움이 매우 클 때였다. 그해 초 감기가 유행해서 쇼팽은 심하게 앓았고 피까지 토했다. 4월과 5월에는 이탈리아 극장과 파리 음악원 연주홀에서 공연을 했다. 둘 다 교향악단과 협연을 한 큰 공연이었으나 쇼팽의 연주에 대한 청중의 호응은 신통치 않았다. 특히 이탈리아 극장에서의 공연에는 리스트도 참여해서 특유의 과시적이고 열정적인 연주를 들려주었기에, 둘의 연주는 바로 비교되었다. 쇼팽은 청중의 미지근한 반응에 실망했고 다시 한번 대중 연주회에 대한 공포를 느꼈다. 그는 리스트에게 털어놓았다. "나는 연주회에 맞지 않는 것 같아. 청중이 나를 겁먹게 해. 그들의 숨소리가 나를 숨 막히게 해. 호기심 어린 그들의 눈은 나를 마비시키는 것 같고, 낯선 얼굴은 나를 얼어붙게 해. 하지만 너는 타고났어. 청중을 들었다 놓았다 하지."

쇼팽은 낙심하고 위축되었다. 자신감을 잃은 그는 그때부터 이

듬해 봄까지 청중 앞에 서지 않았고 사교 활동도 줄였다. 그해에 쇼팽은 부모님으로부터 편지를 받았다. 휴양지인 칼스바트(현재 체코의 카를로비 바리)에서 여름을 보낼 거라는 소식이었다. 그곳은 파리와 바르샤바의 중간쯤에 있었다. 은퇴한 아버지는 의사에게서 휴양하라는 권고를 받았다. 쇼팽은 모든 일을 제쳐놓고 짐을 쌌다. 며칠을 달려가 부모님을 만났고 눈물을 쏟았다. 그들은 그곳에서 한 달을 함께 보냈고, 부모님은 바르샤바로 돌아갔다. 그것이 그들의 마지막 만남이 되리라는 것을 아무도 알지 못했다.

　돌아오는 길에 쇼팽은 독일의 드레스덴으로 가서 마리아의 가족을 만났다. 그들은 아마도 러시아의 '1833년 대사면'에 따라 스위스 피난 생활을 접고 폴란드로 돌아가는 길이었을 것이다. 그들과 소식을 주고받고 있던 쇼팽은 그들 가족이 폴란드로 돌아가는 길에 그때쯤 그곳에 머문다는 것을 알고 있었다. 쇼팽은 마리아를 보고 깜짝 놀랐다. 열여섯 살의 마리아는 어느덧 숙녀가 되어 있었다. 쇼팽은 지난날 마리아 가족의 시골 영지를 방문했을 때 다른 누구보다 그와 숨바꼭질하는 것을 좋아했던 어린 소녀를 떠올렸다. 이탈리아계의 피가 섞인 그녀는 큰 키에 몽상적이면서도 열정이 담긴 검은 눈, 육감적인 입술, 검고 긴 머리카락 그리고 구릿빛 살결을 가진 여인이 되어 눈앞에 나타났다. 서로 소식을 주고받으며 옛정을 나누고 있던 상태였으므로 두 사람의 상호 교감은 즉각적이었다. 둘은 온종일 피아노 앞에 함께 앉아 있거나 조용한 곳에서 속닥거렸다. 쇼팽은 마리아의 앨범에 그의 녹턴의 몇 마디를 적어넣고 뒷면에는 "행복하다"라고 적었다.

일주일이 빠르게 지나서 쇼팽이 떠나야 할 시간이 되었다. 10시를 알리는 종소리가 울렸고 문밖에서는 마차가 쇼팽을 기다리고 있었다. 마리아가 쇼팽에게 장미꽃을 건넸고, 쇼팽은 그녀를 위해 즉흥적으로 왈츠를 연주했다. 쇼팽이 떠난 후 마리아의 가족은 한동안 식탁에서 쇼팽이 앉았던 자리를 비워두었다. 쇼팽은 라이프치히에 들러 슈만과 그 주변인들을 만나고 파리로 돌아왔다. 쇼팽은 파리에 홀로 있던 마리아의 오빠 안토니와 거의 매일 만나 가족처럼 지냈다. 그리고 폴란드로 돌아간 마리아의 가족과도 직접 소식을 주고받았다. 이듬해에 다시 만나기로 약속도 했다.

오랜만에 부모님을 만나고 편안한 고향 사람들과 시간을 보낸 쇼팽은 행복했을 것이다. 무엇보다 마음이 맞는 여인도 만났다. 바르샤바에 있는 쇼팽의 가족도 드레스덴에서의 일을 알았다. 쇼팽의 부모는 아들이 적당한 시기에 적당한 사람을 만났기에 싫지 않은 눈치였다. 누나도 동생의 사랑이 기뻤는지 편지에 장난스럽게 언급했다. 쇼팽은 마리아와 헤어지던 날 연주했던 왈츠를 완성해 악보를 마리아에게 보냈다. 〈이별의 왈츠Valse de l'adieu〉로 알려진 이 곡의 자필 원고에는 "마리아 양에게, 1835년 9월 드레스덴"이라고 적혀 있다. 두 사람의 결합은 모든 사람의 눈에 적절하고 이상적으로 보였다.

약혼과 파혼

쇼팽의 초상화. 마리아 보진스카의 수채화. 남아 있는 쇼팽의 초상화 중 가장 화사하고 부드럽다. 1836년, 바르샤바 국립미술관 소장.

쇼팽은 본디부터 강골이 아니었다. 그런데 사람 만나는 것을 좋아해서 늦은 밤까지 이어지는 살롱 모임과 각종 파티를 포기할 수 없었다. 그런 불규칙한 생활을 오래 하다 보니 그의 기력은 소진되어갔다.

1835년 스물다섯 살이던 쇼팽은 연초부터 몸이 좋지 않았다. 그런 상태로 부모님을 만나고 독일을 방문하는 등 여름 내내 긴 여행을 했다. 아파트를 같이 쓰던 의사 친구 마투진스키가 돌봐주었지만, 그해 겨울부터 이듬해 봄까지 감기를 심하게 앓았다. 그때부터 그는 겨울이면 감기를 피하지 못했다. 1835년 12월부터 이듬해 1월까지는 증세가 특히 심해서 일종의 유언까지 친구에게 남겼고, 바르샤바의 신문에는 쇼팽의 사망기사가 실렸다가 취소

될 정도였다. 바르샤바에 있는 가족은 걱정이 컸다. 마리아의 어머니 테레사 부인은 마리아가 쇼팽에게 애정을 품은 것을 잘 알았기에 신문기사에 무심할 수 없었다. 부인은 쇼팽 가족에게 그의 건강 상태를 물으며 걱정을 표했다. 그때까지의 태도로 보면 테레사 부인도 쇼팽이 싫지 않았던 것 같다.

1836년 3월에 멘델스존과 슈만이 그를 독일 뒤셀도르프로 초대했고, 5월에는 힐러가 프랑크푸르트로 초대했다. 그러나 쇼팽은 그들의 초대에 응하지 않았고, 사교 모임도 조절하며 건강 관리에 신경을 썼다. 그리고 마리아의 가족과 편지를 주고받으며 다시 만나기를 기다렸다. 그해 7월 말, 마리아와 테레사 부인의 여름 휴가 계획을 들은 쇼팽은 그들과 합류하기 위해 마리엔바트로 갔다. 그곳은 칼스바트 가까이에 있는 휴양지였다. 다시 만난 스물여섯 살의 쇼팽과 열일곱 살의 마리아는 이미 맺어진 커플처럼 보였다.

둘은 다시 속닥거리고 웃고 떠들며 시간을 보냈다. 그들은 함께 연주했고, 작곡도 함께 했다. 마리아는 쇼팽의 초상화를 그렸다. 마리아와 테레사 부인 일행이 마리엔바트에서 독일의 드레스덴으로 옮겨갈 때 쇼팽도 동행했다. 드레스덴에는 마리아의 삼촌이 살고 있었다. 만난 지 한 달이 지나고 쇼팽이 돌아갈 날이 다가왔다. 9월 9일 해질녘에 쇼팽은 마리아에게 청혼했다. 테레사 부인은 시험적 기간을 두고 건강을 돌본다는 조건으로 쇼팽의 청혼을 받아들였다. 분위기는 좋았다. 쇼팽은 파리로 돌아왔고 마리아는 쇼팽의 초상화를 완성해 바르샤바에 있는 쇼팽의 부모에게 전해주었다.

온천 휴양지 마리엔바트(현재 체코의 마리안스케 라즈네), 1819년의 모습.

이제 자신의 반쪽을 찾은 것인가? 쇼팽은 여유와 활기를 찾았다. 사람 만나는 것도 더 즐거워졌는지 절제하던 사교활동을 늘렸다. 그가 마리 다구의 살롱에서 조르주 상드를 만난 것은 마리아를 만나고 온 다음 달이었다. 그때 그의 마음속은 마리아가 온통 차지하고 있었기에 상드를 위한 공간은 없었다. 쇼팽은 바르샤바의 가족에게 "상드라는 유명인을 만났지만 용모도 마음에 들지 않고 뭔가 거북한 점이 있었다"고 전했다. 그러나 결과적으로 쇼팽과 마리아의 혼인은 이루어지지 않았다. 그 이유는 명확하지 않다.

약혼 후 쇼팽이 받은 마리아의 편지는 살가웠다. 드레스덴에서의 시간을 잊지 말라고 했고, 폴란드 고향 집에 있는 피아노로 쇼팽이 연주하는 것을 듣고 싶다고 했다. 이듬해 5월 혹은 6월에 다시 만나자고도 했다. 그러나 동봉된 테레사 부인이 쓴 편지는 달랐다. 부인은 먼저 쇼팽의 청혼을 승낙한 것을 언급하며 충분히 숙고하지 못한 것을 후회하는 듯한 어조로 말했다. 그리고 약혼이라는 말 대신 '해질녘에 생긴 일'이라고 에둘러 표현하며 그것을

비밀로 해달라고 당부했다. 건강을 돌봐야 하며 모든 것이 거기에 달려 있다고 했다. 또한 곧 바르샤바로 가는데 그때 쇼팽의 부모를 만나보겠지만 '해질녘에 생긴 일'에 관해서는 말하지 않겠다고 했다. 당시 쇼팽의 건강상태는 좋지 않았다. 청혼을 받아들이고 나니 그의 건강상태가 갑자기 더 신경이 쓰였던 걸까? 음악가의 안정적이지 못한 미래를 문제 삼았을 수도 있다. 어떤 설에 의하면 마리아의 아버지 보진스키 백작이 신분의 차이를 들어 결혼을 반대했다고도 한다. 그렇다면 테레사 부인은 남편과 상의도 하지 않고 약혼을 승낙한 것인가? 답답한 쇼팽은 점쟁이를 찾아갔다. 그가 들은 것은 모두에게 복이 있다는 점괘였다.

이듬해 초, 테레사 부인은 쇼팽의 가족에게 쇼팽이 건강에 유념하기로 한 약속을 지키지 않았다고 불평했다. 봄이 되었으나 약혼자와의 사이에는 냉랭한 기운이 감돌았다. 1837년 초봄에 쇼팽이 받은 마리아의 편지는 연인 사이에 주고받는 살가운 편지가 아니었다. 문장은 짧았고 의례적인 말뿐이었다. 이것이 약혼녀로부터의 마지막 편지였다. 테레사 부인은 아들 안토니 건으로 쇼팽과 서신 왕래를 계속했다. 그러나 다음에 다시 만나자는 약속은 슬그머니 화제에서 사라졌다.

4월에도 5월에도 만나자는 연락이 없자 쇼팽은 애가 탔다. 그가 테레사 부인에게 보낸 편지를 보면 쇼팽의 애끊는 심정이 엿보인다. "오늘 그곳으로 편지를 쓰는 대신 그곳에 가 있었으면 좋겠어요."(4월) "그곳의 여름은 아름다운가요? 요즘 파리에 머무는 것은 힘들어요."(6월) 마리아 가족으로부터의 소식을 기다리다 지

마리아의 편지 묶음. 쇼팽은 생전에 이 꾸러미를 깊이 간직했으나 나중에 소실되었다.

친 쇼팽은 답답한 마음을 풀 겸 피아노 제작자이자 친구인 카미유 플레옐이 권한 런던 여행길에 올랐다. 그러나 즐거울 리 없었다. 그는 가능한 한 아무도 만나고 싶지 않았다. 그의 바람은 여행 중에라도 연락이 오면 바로 네덜란드를 거쳐 독일로 가서 마리아 가족을 만나 마리아와 자신의 문제를 매듭짓는 것이었다. 드디어 그가 바라던 대로 런던에서 테레사 부인의 편지를 받았다. 그러나 그것은 파혼을 통고하는 편지였다. 테레사 부인의 편지는 남아 있지 않지만, 쇼팽이 부인에게 보낸 답장은 남아 있다. "런던에서 당신의 편지를 받았습니다. 그것보다 덜 슬픈 편지를 바랐는데요."

테레사 부인은 쇼팽을 좋아해서 자신의 넷째 아들이라고도 했었다. 그러나 마리아 부모의 결론은 딸을 줄 수 없다는 것이었다. 쇼팽은 그 통고를 조용히 받아들였다. 그는 마리아에게서 받은 편지들을 정리했다. 한 꾸러미로 묶고 겉에 '나의 절망Moja Vieda'이라고 썼다. 마리아와의 파혼이 쇼팽에게 준 영향은 컸다. 절망 속에서 마음의 지표를 잃은 후 누구도 예상하지 못한 여인을 일생의 여인으로 결정했기 때문이다.

마리아가 그린 쇼팽의 초상화는 남아 있는 그의 초상화 중에 가장 화사하고 따뜻한 느낌을 준다. 화가는 자기가 보고 느낀 것을 화폭에 담는다. 마리아가 그린 쇼팽의 초상화를 보면 그녀도 그를 사랑했던 것 같다. 둘은 다시 만나지 못했고, 마리아는 1841년 쇼팽의 대부 스카르벡 백작의 아들과 결혼했다. 그러나 얼마 가지 않아 두 사람은 이혼했고 얼마 후 마리아는 헤어진 남편 주택의 임차인과 재혼했다. 마리아의 부모는 이 재혼에 크게 낙담해 몇 년간 딸 내외를 보지 않았다. 만약 쇼팽과 결혼했다면 마리아는 더 행복했을까?

쇼팽이 마리아를 위해 만든 〈이별의 왈츠〉는 그의 생전에 출판되지 않았다. 아픈 기억 때문인지 그는 이 곡을 숨겨두었고 그의 사후에 친구 폰타나(Julian Fontana, 1810~1869)가 발견했다. 이 곡은 'Op. 69-1'로 1855년 출판되었다.

VII

혹독한
마요르카

적극적인 상드와
뜻밖의 귀결

(왼쪽) 지도상의 마요르카, 구글 지도.
(오른쪽) 엘 마요르킨, 바르셀로나와 마요르카 팔마를 오가던 증기선.

조르주 상드의 외모는 결코 빼어난 편이 아니었다. 작은 키에 크고 검은 눈을 가졌으며 피부 톤이 어두웠다. 실제 나이에 비해 어려 보였고 말수는 적은 편이었다. 하지만 필요할 때면 당당하게 의사를 표현했다. 조르주 상드는 대체로 수수하고 겸손했으며 주위 사람들에 대한 배려심도 많았다. 재기발랄하다고 할 수는 없었지만, 그녀의 대화에는 깊이가 있었다. 하인리히 하이네, 뮈세를 포함해 그녀와 대화를 나눠본 저명인사들은 그녀에게서 묘한 매력을 느꼈다. 뮈세는 조르주 상드의 눈을 칭송했다. 사람의 마음을 끄는 요소는 분명 외모만은 아니다.

쇼팽과 상드, 누가 봐도 둘은 어울리지 않았다. 오히려 극과 극이었다. 우유부단한 쇼팽과 달리 상드에게는 강한 에너지가 있었

다. 쇼팽이 곤란한 일을 외면하고 피할 때, 그녀는 열정적으로 의문점을 파고들었다. 그는 예의범절을 중요시했고 고급 취향의 사교 모임을 좋아했지만, 그녀는 위선적인 예의범절이나 점잔 빼는 모임은 좋아하지 않았다. 세련된 차림새를 중시했던 쇼팽과 달리 상드는 단순하고 편한 옷을 좋아했다.

마리아와의 약혼이 깨지면서 쇼팽의 꿈도 부서졌다. 상처는 컸다. 마리아의 부모에게 폴란드의 국민적 영웅이자 천재 음악가 쇼팽은 친구로는 훌륭했지만 사위로는 부족했던 것 같다. 건강도 문제였고, 경제적인 면과 신분 차이도 마음에 걸렸을 것이다. 사랑을 잃고 절망에 빠진 쇼팽은 상처를 감싸줄 사람이 필요했지만 여섯 살 연상의 유부녀이며 스캔들 메이커인 조르주 상드는 예비후보 중에도 없었다. 상처 입은 쇼팽은 소수의 친한 친구 외에는 사람 만나는 것을 꺼리고 있었다. 상드는 1837년 봄과 여름 두 차례나 리스트와 마리 다구를 자신의 고향 마을 노앙으로 초대하며 쇼팽도 데리고 오라고 부탁했다. 쇼팽은 이에 응하지 않았다. 그가 둘러친 벽은 높아졌고 그에게 다가가기 위해서는 특별한 노력이 필요했다. 쇼팽은 아스톨프 드 퀴스틴 후작과 가까웠다. 동성애자로서 여성스러운 섬세한 면이 있는 퀴스틴 후작은 그의 아픔을 잘 이해했다. 파리 인근 앵기앙 호숫가에 있는 그의 별장은 휴식을 취하기에 좋았다. 쇼팽은 그를 편하게 느꼈다. 그의 별장에 자주 들러 지친 몸과 마음을 달랬다. 퀴스틴은 누구보다 쇼팽의 음악에 공감했다.

그즈음 상드는 한때 정열을 바쳤던 미셸 드 부르주가 떠난 후

공허한 마음을 작가인 디디에 그리고 아이들의 가정교사였던 극작가 말피유와의 관계로 달래고 있었다. 그러면서도 잡힐 듯 잡히지 않는 쇼팽에게 끌리는 마음이 점점 커졌다. 추진력이 있는 상드는 적극적으로 움직이기로 작정했다. 우선 파리의 폴란드인 사회에 다가갔다. 쇼팽이 아버지처럼 따르는 그셰마와, 폴란드의 민족시인 미츠키에비츠, 비트비츠키 등과 가까이 지내면서 그들과의 관계를 활용했다. 쇼팽과 상드는 몇 차례의 모임에서 얼굴을 마주칠 기회가 있었다. 상드의 배려하는 마음과 치유력 있는 대화가 점차 쇼팽에게 통하기 시작했다. 쇼팽에게는 털어놓고 조언을 듣고 싶은 아픈 사랑 이야기가 있었고, 상드는 그가 필요한 것이 무엇인지 알고 있었다. 상드의 깊은 속내와 고양된 정신이 쇼팽에게 조금씩 보였다. 그는 쉬운 먹잇감이었다.

1838년 봄을 넘어서며 쇼팽은 심하게 흔들렸고 여름을 지나며 둘은 깊은 관계가 되었다. 마리아로 인한 절망이 가져온 뜻밖의 귀결이었다. 익숙하지 않은 길을 가며 쇼팽은 주저하고 두려워했다. 쇼팽에게 우정 이상의 감정을 품고 있던 퀴스틴 후작과 가족처럼 지내던 그셰마와는 염려하는 눈으로 두 사람의 관계를 지켜보고 있었다. 두 사람의 관계를 알아챈 상드의 연인 말피유가 분한 마음에 상드를 권총으로 위협했고, 상드와 쇼팽은 위협을 느꼈다. 쇼팽은 몇 년 사이 건강이 부쩍 나빠져 친구들과 의사로부터 휴양을 권유받은 터였다. 상드 역시 날 때부터 허약했던 아들 모리스의 류머티즘을 걱정하고 있었다. 그러잖아도 당분간 아이들을 데리고 따뜻한 남쪽에 가서 지내려던 참이었다. 상드는 남쪽으

로 가는 길에 쇼팽에게 동행을 제안했다. 파리를 떠난다고? 쇼팽은 생각이 많았다. 늘 보던 의사 없이 살 수 있을까? 피아노와 떨어져 있을 수 있을까? 무엇보다 레슨을 해서 생활하고 있는데 레슨을 그만두면 어떻게 될까? 그는 저축해둔 돈도 없었다. 또 자유분방하기로 유명한 유부녀와의 추문이 본격적으로 퍼지면 자신의 위상에 해가 될 텐데 그것을 어떻게 감당할 것인가? 상드는 주저하는 그를 무한정 두고 보지만은 않았다. 1838년 10월 중순, 그녀는 아이들을 데리고 파리를 떠나며 쇼팽에게 통고했다. 스페인 국경 근처의 지중해 연안 도시 페르피냥에서 나흘 동안 기다리겠다고. 그때까지 오지 않으면 자신은 아이들과 함께 마요르카 섬으로 가겠다고.

상드가 파리를 떠나고 일주일이 지났다. 우유부단한 쇼팽에게 신속히 결정해야 하는 일은 항상 힘들었다. 문득 싸늘해진 늦가을 바람이 그의 얼굴을 때렸다. 곧 닥쳐올 파리의 혹독한 겨울은 그의 건강을 해칠 것이다. 너무 늦은 것은 아닐까? 갑자기 마음이 급해졌다. 그는 서둘러 은행가 레오와 피아노 제작자 플레옐에게 돈을 빌렸다. 프랑숌, 그셰마와, 폰타나, 마투진스키에게만 여행 계획을 알리며 비밀유지를 부탁했다. 그리고 급히 상드의 뒤를 쫓았다. 급행 우편마차로 나흘 밤을 새워 달린 끝에 페르피냥에 도착했다. 아이들과 함께 그를 기다리던 상드 앞에 쇼팽이 발그스름한 얼굴로 나타났다. 상드의 눈에 그의 볼은 장미처럼 싱싱했다.

쇼팽은 상드의 아들 모리스와 딸 솔랑주를 처음으로 만났다. 당시 스페인에서는 바르셀로나가 있는 카탈루냐 지방을 중심으

로 왕위계승전쟁이 벌어지고 있었고, 그 여파로 국경을 넘는 육로
가 막혀 있었다. 그들은 배를 타고 바르셀로나로 들어갔다. 그리
고 며칠 후 마요르카로 가는 배 '엘 마요르킨'에 올랐다. 해가 지
기 직전에 출발한 배는 지중해의 온화한 공기를 뚫고 남쪽으로
나아갔다. 차라리 배가 편안했다. 배는 나아가며 물결을 만들었
고, 그 물결에 반사되는 빛 외에 주위는 온통 어두웠다. 조타수를
빼고 배에 탄 사람들은 모두 잠이 들었다. 조타수는 잠을 쫓기 위
해 노래를 부르고 있었다. 선장이 깨는 것이 두려웠는지 노랫소리
는 낮고 작았다. 노래라기보다 옹알거리는 소리 같기도 했다. 어
쩌면 반쯤 잠에 취한 조타수의 잠꼬대 같기도 했다.

밤새 달린 배는 다음 날 늦은 오전 마요르카의 항구 팔마에 닿
았다. 역시 남쪽이었다. 늦가을 파리의 으슬으슬한 날씨와 달리
섬에서는 더운 기운이 느껴졌다. 팔마의 풍경은 그림 같았고 거
리에는 지중해의 향취가 가득했다. 일행은 팔마의 해변을 걸었다.
꿈같은 분위기에 모두 감격했다. 쇼팽은 숨을 크게 들이마셨다.
그러나 이 온화한 지중해의 섬 마요르카의 모습은 곧 돌변한다.
상드가 이 섬을 휴양과 도피 장소로 선택한 것은 실수였다.

시련을 주는 마요르카

바람의 집. 쇼팽과 상드 일행이 보름가량 머물렀던 농장에 딸린 별장. 상드의 아들 모리스의 그림. 1842년.

조르주 상드는 이탈리아로 가려다 마요르카로 목적지를 바꾸었는데, 친구 마를리아니 부부의 추천 때문이었던 것 같다. 남편 마누엘 마를리아니는 마요르카에서 영사로 근무한 적이 있었다. 쇼팽과 상드는 온화한 지중해의 섬에서 편안한 휴식을 기대했다. 처음에는 모든 것이 만족스러웠다. 하늘과 바다, 산은 보석같이 빛났고, 부드러운 바람은 몸과 마음을 편안하게 풀어놓았다. 쇼팽은 살 것 같았다.

그러나 스페인 본토에서 벌어진 전쟁은 지중해의 섬에도 영향을 미쳐 그곳 역시 분위기가 어수선했다. 작은 섬은 전쟁을 피해 육지에서 온 사람들로 북적거렸다. 당장 숙소를 구하는 것부터 문제였다. 마를리아니가 써준 추천장도 효력이 없었다. 그들은 여러

차례 거절당했다. 주민들이 보기에 그들 일행은 수상했다. 여자는 뒤드방 '부인'이고 남자는 쇼팽 '씨'라니, 둘이 결혼한 사이가 아니라는 뜻이었다. 아이 둘도 딸려 있었다. 뒤드방 부인은 남자 옷을 입고 아무 데서나 담배를 피워댔다. 쇼팽 씨는 기침을 심하게 했으며 안색이 여자처럼 창백했다. 배타적인 섬 사람들에게 그들 일행은 기묘했고, 그래서 주민들이 그들을 꺼렸다는 이야기도 있다.

해안가의 술통 제작 작업실 2층에 짐을 내려놓고 일주일을 찾아다닌 끝에 팔마 시 외곽에 있는 한 농장에 딸린 별채를 찾아냈다. '바람의 집'이라고 불리는 그곳은 가구는 낡았지만 전망이 좋았다. 오랫동안 사람이 살지 않은 탓인지 마당에 잡초가 우거졌지만, 그럭저럭 머물 수는 있는 곳이었다. 집세는 한 달에 50프랑이었다. 종려나무, 선인장, 올리브 나무, 오렌지나무, 무화과나무 그리고 석류나무에 둘러싸여 햇살을 받으니 쇼팽은 천국에 온 듯한 기분이 들었다. 주문한 플레옐 피아노가 도착하지 않아서 우선 시내에서 낡은 피아노를 한 대 빌렸다. 쇼팽은 피아노에 앉아 있고, 상드는 아이들을 데리고 해변까지 걸어갔다 왔다. 쇼팽은 폰타나에게 보낸 편지에 바다 빛깔과 햇빛, 공기에 관해 썼다. "세상에서 가장 아름다운 환경이지. 더없이 아름다운 것들과 가까이 있으니 몸도 좋아졌어."

그러나 며칠 지나지 않아 마법에 걸린 듯 모든 것이 바뀌었다. 일행은 어리둥절해졌다. 지중해 한가운데 있는 휴양의 섬 마요르카가 전혀 다른 모습을 보일 수 있다는 것을 상드는 알지 못했다. 갑자기 기온이 떨어지면서 찬바람이 거세게 불어왔다. '바람

의 집'의 창과 문은 부실해서 그치지 않고 들이치는 바람을 전혀 막아주지 못했다. 심한 한기에 건강한 상드조차 몸이 마비되는 것 같았다. 쇼팽은 기침을 시작했고 바로 앓아누웠다. 섬에서 가장 유명하다는 의사 세 명이 다녀갔다. 모두 그의 병을 폐결핵이라고 진단했다. 첫 번째 의사는 그가 곧 죽을 거라고 했다. 두 번째 의사는 그가 죽어가고 있다고 했고, 세 번째 의사는 그가 이미 죽은 몸이라고 했다. 의사들의 방문은 병의 치료에 전혀 도움이 되지 않았고 쇼팽의 병만 널리 알린 꼴이 되었다. 규정에 따라 의사들은 결핵을 앓고 있는 것으로 의심되는 환자를 당국에 신고했다. 당시 결핵은 치료법이 없었고 나병과 같이 취급되었다. 집주인 고메즈는 쇼팽 일행을 즉각 쫓아냈다. 병균이 옮은 것으로 의심되는 가구를 모두 태우고 그 비용까지 청구했다. 폐병 환자에 대한 소문은 빨리 퍼졌고, 주민들은 그들을 받아주려 하지 않았다. 병자를 데리고 야산에 나앉을 형편이었다. 상드는 프랑스 영사관에 도움을 청했다. 며칠 후 그녀는 미리 보아두었던 산 너머 발데모사에 있는 한 수도원으로 거처를 옮겼다.

그 수도원은 얼마 전까지만 해도 수도자들이 거주하던 곳이었으나 내전 중 정부에 몰수된 후 수도자들이 뿔뿔이 흩어지고 아무도 없었다. 외딴곳이라 비가 오면 가는 길이 잠기고 끊기기도 했다. 산 중턱에 있는 수도원은 맑은 날에는 경치가 좋았고 새소리, 파도 소리, 바람 소리도 들려왔다. 그러나 짙은 안개가 자주 장막처럼 주위를 덮었고, 그럴 때면 등불 없이는 방과 복도를 걸을 수조차 없었다. 습기 많고 외풍이 심한 방은 냉기로 썰렁했다.

피아노가 발데모사 수도원에 도착하자 쇼팽은 시험 삼아 연주를 했다. 당시 15세였던 상드의 아들 모리스는 그 순간을 스케치로 남겼다. 마을 사람들이 몰려와 쇼팽의 연주를 듣고 있다. 1839년 1월.

그러나 대안이 없었다. 그곳의 방 세 개를 빌리는 데 1년에 35프랑으로 충분했으니 어떤 수준이었는지 짐작이 된다.

잦은 비와 습기 그리고 찬바람은 쇼팽에게 치명적이었다. 게다가 쇼팽은 수도원의 어두침침한 방 그리고 귀신이 흉내 내듯 말소리가 울려 퍼지는 벽과 복도를 무서워해서 혼자 있으면 안절부절 못했다. 주문한 플레옐 피아노는 12월 20일 팔마에 도착했다. 세관원은 한몫 잡으려고 까다롭게 굴며 엄청난 통관비를 요구했다. 2주간에 걸친 실랑이 끝에 요구한 돈의 절반인 300프랑을 내고 피아노를 들여왔다. 피아노를 수도원까지 운반하는 것도 쉬운 일이 아니었다. 운반하는 데 또 관세의 절반 이상이 들었고 일주일이나 걸렸다. 제대로 된 피아노가 도착하자, 쇼팽은 스스로 살아 있다는 것을 증명했다. 깨어 있는 시간은 온통 피아노 앞에서 보냈다. 열악한 환경과 쇠약한 몸이었는데도 창작욕이 돌아왔다. 쇼팽은 머릿속에 구상 중이던 작품을 완성해나갔다.

어려운 가운데서도 상드는 번거로운 일을 해냈고 특유의 긍정적이고 낙관적인 자세를 버리지 않았다. 쇼팽이 음악에 전념할 수 있도록 세심하게 애를 썼고, 허약한 아들 모리스와 고집 센 딸 솔랑주를 교육했다. 또한 신문사와 약속한 원고도 식구들이 모두 잠든 시간에 밤을 새워 썼다. 그것은 초인적인 능력을 요구했다. 그러나 상황은 꼬여만 갔다. 섬 주민들은 보수적이고 폐쇄적이었다. 쇼팽 일행에 대한 소문이 팔마에서 발데모사까지 흘러 들어왔다. 발데모사 주민들도 팔마 주민처럼 그들 일행을 경계했고, 나아가 따돌리기까지 했다. 지역 주임신부님은 미사에 참석하지 않는 그들 일행을 싫어했다. 특히 그들의 대표자인 상드를 '죄 많은' 여인이라고 대놓고 비난했다. 불륜 커플이 분명한 두 사람은 누가 봐도 이상했다. 미사가 열릴 때쯤이면 마을 사람들은 그들의 집 쪽으로 확성기를 돌려놓고 그들을 불렀다. 하지만 그들은 그 말을 알아듣지 못했고, 알아들었어도 마찬가지였겠지만 반응을 보이지 않았다.

주민들의 따돌림은 점점 더 심해졌다. 생필품, 무엇보다 식량을 구하는 것이 어려웠다. 남자 복장을 하고 담배를 피우며 거리낌 없이 돌아다니는 상드는 누가 봐도 특이했다. 마을 사람들은 아예 그들을 상대조차 하지 않으려 했다. 식료품을 사러 마을로 나가면 피하거나 터무니없이 비싼 값을 불렀다. 생선, 채소, 달걀, 신선한 고기, 모두 구하기가 힘들었다. 멀리 떨어진 프랑스 영사관의 도움이 없었다면 먹고 살기도 어려웠을 것이다. 팔마에서 식료품이 담긴 가방이 도착하면 상드는 기뻐서 펄쩍 뛸 정도였다. 고상한

환경에서 자란 쇼팽은 현지 음식을 싫어하며 까탈을 부렸고, 상드의 체력과 정신 소모는 극에 달했다. 힘겨운 상드는 예민해졌다. 하인이 음식을 빼돌리면 참지 못했고, 심지어 수프에 후추가 많이 들어갔을 때도 짜증을 냈다. 찬 공기와 습기에 병세가 악화된 쇼팽은 각혈을 계속했다. 모든 것이 상드를 궁지로 몰았다. 이미 상드는 "이번 여행은 모든 면에서 끔찍한 실패다"라고 결론을 내린 상태였다.

죽어도 묻힐 데가 없다

발데모사의 카르투시안 수도원 전경. 상드의 아들 모리스의 그림. 수도원에 마련된 프레데릭 쇼팽과 조르주 상드 기념관 소장.

　지중해는 온화한 아열대에 속한다. 그러나 그해 겨울 마요르카의 날씨는 혹독했다. 기온 자체가 낮지는 않았으나 체감 온도가 무척 낮았다. 강풍이 불고 비가 자주 쏟아졌으며 때로는 눈발도 날렸다. 상드는 얼음 옷을 입고 있는 것 같았다고 했다. 쇼팽과 상드는 날이 풀리는 봄이 오기만 바랐다. 주민들의 냉대는 점점 심해졌고 그들에게 돌을 던지는 사람도 있었다. 마을에서 식량을 구하기 위한 전쟁 같은 일상에 에너지가 많이 소모되었다. 이따금 프랑스 영사관에서 보내주는 식료품도 어떤 때는 상해 있었다.

　하루는 상드가 아들 모리스를 데리고 생필품을 구하러 18킬로미터 떨어진 팔마 시내까지 나갔다 돌아오는데 폭우가 쏟아졌다. 마부는 상드 일행을 버리고 달아났고, 일행은 급류에 신발까지 잃

어버렸다. 상드는 어둠 속에서 여섯 시간 동안이나 고생한 끝에 자정이 넘어서야 수도원으로 돌아왔다. 상드가 돌아왔을 때 쇼팽은 자지 않고 피아노 앞에 앉아 있었다. 밖에는 비가 계속 내렸고, 그가 치고 있던 피아노의 건반에도 물방울이 떨어지고 있었다. 그것은 절망에 빠진 그의 눈물이었다. 실성한 듯 보였던 그는 상드를 보자 울부짖었다. "당신이 죽은 줄 알았어요."

밤은 깊어가고 폭우가 쏟아지는데 상드는 돌아오지 않는다. 쇼팽은 병자인 자신은 이미 상드의 도움 없이는 살아갈 수 없다는 것을 알고 있다. 홀로 남은 그가 의지할 것은 피아노뿐이었다. 무서운 생각을 떨쳐내기 위해 피아노 앞에 앉았다. 피아노는 처마 끝에서 규칙적으로 떨어지는 빗방울 소리를 따라갔다. 자연의 화음은 그렇게 쇼팽의 감성을 통해 아름다운 곡이 되었다. 그때 쇼팽이 연주한 곡은 〈빗방울 전주곡, Op. 28-15〉로 알려져 있다.

그들은 쇼팽의 병을 유행성 감기로 생각했다. 결핵이라고 단정하는 것은 너무 치명적이었다. 쇼팽과 상드는 결핵이라는·말을 입에 담지도 않았고 편지에 쓰지도 않았다. 그러나 이 시기에 쇼팽은 이미 후두 결핵의 징후를 보였다. 쇼팽의 병은 점점 심해졌고, 의사의 처방은 전혀 효력이 없었다. 원기를 회복하도록 보양식을 해주고 싶어도 재료를 구할 수가 없었다. 상드는 어떻게 해야 할지 알지 못했다.

그러는 사이 쇼팽의 상태는 더욱 나빠졌다. 몸이 불편해서 더 예민해졌고, 상드도 지쳐갔다. 하루하루를 버티는 것이 문제였다. 섬에서 나가고 싶어도 쇼팽의 몸은 여행할 수 있는 상태가 아니

쇼팽의 〈빗방울 전주곡〉 자필 악보.

었다. 어쩌다 몸이 괜찮을 때면 사나운 바다에 배가 묶였다. 휴양
을 온 여행객인지 수도원에 갇힌 죄수인지 불분명했다. 2월이 되
자 쇼팽은 열이 났고 또 피를 토했다. 너무 약해져 먹지도 못하고
침대에서 일어나지도 못했다. 황량한 수도원 위로 독수리들이 무
리 지어 날아다니며 참새를 잡아먹었다. 죽음의 그림자가 맴돌았
다. 수도원을 돌보는 여인은 "이 환자는 곧 죽을 것이고, 고해성
사를 하지 않았으므로 누구도 그를 위한 무덤 자리를 내주지 않
을 것이다"라고 말했다. 여행할 만한 상태도 아니었지만 더 견딜
수 있는 상태는 더더욱 아니었다. 상드는 뱃길이 열리기만을 기다
렸다.

어느 날 날씨가 괜찮아지자 즉시 배편을 예약했다. 그러나 돌아
가는 길은 더 힘들었다. 각혈을 계속하는 환자를 데리고 가는 일은
만만치 않았다. 가까이하지 못할 사람들로 낙인 찍힌 탓에 주민들
의 도움을 받을 수도 없었다. 아무도 마차를 빌려주지 않아서 쇼팽
은 짐수레에 실려 이동했다. 많은 짐 중에 특히 피아노가 골칫거리

였다. 무게 탓에 옮기는 것도 힘들었지만, 섬에서 가지고 나가려면 또다시 비싼 관세를 내야 했다. 마침 그곳에 있던 한 프랑스인 부부에게 피아노를 넘겼다. 이 프랑스인 부부의 상속인은 후에 그 피아노와 마요르카에 있던 쇼팽과 상드의 다른 흔적들을 모아 발데모사 수도원 한쪽 방을 쇼팽과 상드의 기념관으로 만들었다.

1839년 2월 13일, 팔마에서 다시 엘 마요르킨을 타고 바르셀로나로 향했다. 육지로 가는 유일한 교통편이었기에 어쩔 수 없는 선택이었다. 그런데 들어가는 배와 나오는 배의 사정은 전혀 달랐다. 나오는 배에는 돼지들이 가득 실려 있어서 일행은 몹시 당황했다. 엘 마요르킨은 승객뿐만 아니라 화물도 나르는 배였다. 돼지들은 계속해서 울어댔고, 지독한 분뇨 냄새를 풍겼다. 일등 선실을 이용할 수도 없었다. 전염병을 앓고 있는 환자를 좋은 선실에 들여놓을 수는 없다고 양해를 구한 것이 선장이 베푼 유일한 친절이었다. 열여덟 시간 남짓한 뱃길은 길었다. 냄새와 소음 속에 이미 허약해질 대로 허약해진 쇼팽은 편히 쉴 수도, 잠을 잘 수도, 제대로 숨을 쉴 수도 없었다. 그는 한 사발의 피를 토했고 숨이 넘어갈 듯 괴로워했다. 상드는 바로셀로나 주재 프랑스 영사관에 긴급 구조 전문을 보냈다. 항구에 다가가자 쾌속선이 와서 쇼팽을 옮겨 실었다. 육지에 발을 디디는 순간 그는 쓰러졌다.

길고도 긴 3개월이었다. 천국을 꿈꾸며 먼 길을 갔으나 하늘은 악천후로 그들에게 시련을 주었다. 쇼팽은 가까스로 살아 돌아왔다. 마요르카에서의 체류는 상드의 표현에 따르면 쇼팽에게는 징벌이었고 상드에게는 고문이었다. 전쟁으로 어지러운 스페인을

빨리 떠나고 싶었지만, 병자의 위중한 상태는 여행을 허용하지 않았다. 일주일 후에야 프랑스의 마르세유로 들어갔고 그제야 제대로 된 세상이 보였다. 번듯한 호텔도, 의사도 있었다. 음식도 입에 맞았다. 그곳에서 석 달을 보내고서야 쇼팽의 건강은 간신히 회복되었다.

마르세유에서 쇼팽과 상드는 둘의 관계와 서로에 대해 생각하게 되었다. 두 사람이 겪은 극한의 상황은 서로의 모습을 제대로 파악할 수 있게 해주었다. 상드는 쇼팽이 심한 통증과 거친 환경 속에서도 참을성 있게 행동한다는 것을 높이 샀다. 또 어려움 속에서도 샘솟는 그의 창작력에 놀랐다. 쇼팽은 상드가 병자인 자신과 아이들을 헌신적으로 돌보며 집안일과 작가로서의 일을 초인적으로 병행해나가는 것에 경탄했다. 마요르카에서의 체류는 두 사람의 관계를 확실하게 규정했다. 늦은 밤 폭우 속에 상드를 기다리며 피아노 앞에서 흘렸던 쇼팽의 눈물은 그의 삶이 완전히 한 여인에게 종속되었음을 의미했다. 상드의 역할은 병자 쇼팽을 보살피고 챙기는 것임이 분명해졌다. 그 역할은 그와의 관계가 지속되는 한 계속될 터였다.

마요르카에서의 경험은 1842년 출간된 상드의 자전적 소설《마요르카에서의 어떤 겨울》에 잘 묘사되어 있다. 어떤 이는 마요르카 주민들에 대한 묘사가 이해 부족을 드러내고 그들의 부정적 특성이 과장되어 있다고 했다. 하지만 마요르카 여행에 대한 상드의 느낌은 확고했다. 다시는 발데모사에 가고 싶지 않다고 했고, 스페인에도 가고 싶지 않다고 했다. 온화한 지중해의 섬 마요르카

는 쇼팽과 상드에게 죽음의 불모지였다. 봄이 만개할 때쯤 그들은 마르세유를 떠나 북쪽으로 여행을 시작했다. 상드의 고향 노앙이 목적지였다. 마요르카에서 쇼팽이 완성한 작품 중에는 〈전주곡, Op. 28〉이 있다. 구성된 스물네 개의 짧은 곡 중 몇 개를 제외하고 대부분은 마요르카로 가기 전에 이미 구상되어 있었던 것 같다. 그러나 그곳의 절망적 상황이 가져다주는 복잡한 생각과 무거운 느낌이 마지막 터치에서 더해진 듯하다. 〈빗방울 전주곡〉은 그 중 열다섯 번째 곡이다. 네 번째 곡과 여섯 번째 곡도 유명한데 훗날 쇼팽의 장례식에서 연주되었다.

노앙에서 찾은
안식

안식을 주는 상드의 고향

프랑스 중부 베리 지방의 노앙에 위치한 조르주 상드의 저택.

　프랑스 중부 지역은 낮은 구릉과 비옥한 평야가 넓게 펼쳐져 있다. 상드의 고향 노앙의 위치는 프랑스 한가운데이다. 파리에서 약 300킬로미터 떨어진 노앙까지 오를레앙과 비에르종를 거쳐서 마차로 가는 데 약 30시간이 걸렸다. 조르주 상드가 태어나기 약 10년 전 상드의 할머니는 이곳의 저택과 부속 토지를 사들였다. 그 총면적이 약 240헥타르에 이르렀다. 18세기에 지어진 저택은 성을 방불케 했고, 부지에는 공원과 농장이 있었다. 농장에서는 딸기, 버찌, 포도, 자두, 살구, 복숭아, 멜론 그리고 밤을 재배했다.

　파리에서 태어난 상드는 어릴적부터 이곳에서 할머니와 살았다. 어릴 때뿐만 아니라 성인이 되어서도 노앙에서 자연과 더불어 살았다. 주로 밤에 글을 썼던 그녀는 때로 새벽 3시경에 펜을 놓

고 집 밖으로 나가서 들판을 따라 무작정 걸었다. 한적한 시골이라 어떤 때는 20리를 걸어도 사람을 만날 수 없었다. 해가 나고 햇볕이 뜨거워져서 땀이 나면 옷을 입은 채로 앵드르 강에 뛰어들었다가 다시 걸었다. 다시 땀으로 온몸이 젖으면 덤불에 옷을 벗어 두고 속옷 차림으로 멱을 감았다. 그러다 풀밭에 누워 낮잠을 자기도 했다. 노앙은 원초적인 삶의 모든 평안을 허락하는 곳이었다. 쇼팽은 마요르카에서 망가진 몸을 마르세유에 머물며 다소 회복했다. 그가 어느 정도 원기를 회복하자 조르주 상드는 자신의 안식처 노앙으로 그를 이끌었다. 그들은 배를 타고 아를로 간 다음 마차로 생테티엔, 몽브리종, 클레르몽을 거쳐 노앙으로 향했다.

긴 여행이었다. 크고 좋은 마차를 구했지만, 울퉁불퉁한 길에서 몸이 흔들리는 건 어쩔 수 없었다. 쇼팽은 끝없이 펼쳐진 넓은 평원을 내다보았다. 그는 낯선 곳을 유난히 두려워했다. 며칠 후 마차의 작은 창으로 버드나무와 참나무, 개울, 목초지가 보였고 몇 개의 부속 건물이 딸린 저택이 보였다. 노앙의 풍경은 쇼팽이 어릴 적에 가곤 했던 바르샤바 인근의 마조비아를 떠올리게 했다. 쇼팽은 마음이 놓였다. 일행은 1839년 6월에 노앙에 도착했다. 나이팅게일과 종달새의 노랫소리가 들려왔다. 쇼팽의 첫 마디는 "멋진 시골이네"였다. 담벼락에 넝쿨장미가 피어 있고, 꽃 울타리 속에 숨은 개울과 연못을 감싸고 도는 길이 있었다. 그 길을 따라 늘어선 나무들이 마음을 편안하게 해주었다. 창문 너머로 보이는 앵드르 강은 고향의 우트라타 강을 연상시켰다. 상드는 시골 생활에 익숙하지 않은 쇼팽이 불편하지 않도록 집을 꾸몄다. 플레옐

피아노도 새로 장만했다.

상드는 잘 아는 의사를 불러 쇼팽을 꼼꼼히 검진하게 했다. 의사의 진단은 폐는 건강한데 후두염에 잘 걸리는 체질이라는 것이었다. 규칙적인 식사와 충분한 휴식, 자상한 보살핌이 있으면 완쾌까지는 몰라도 증세가 완화될 거라고 했다. 상드는 기뻐했고 쇼팽은 생기를 되찾았다. 상드의 아들 모리스의 류머티즘도 다 나았다. 딸 솔랑주는 말을 타고 씩씩하게 들판을 달렸다. 그들은 야외에서 식사를 했다. 이따금 가까이 사는 지인들을 초대해 같이 식사를 하고 이야기도 나눴다. 한가한 저녁 시간이면 쇼팽은 상드에게 작곡한 곡을 피아노로 들려주었고, 상드는 자신이 쓴 글을 읽어주었다.

그들은 그 지역의 계곡, 강, 옛 성터, 절벽을 찾아 소풍도 갔다. 건강이 좋지 않은 쇼팽은 당나귀를 타고 다녔다. 손재주가 있는 모리스가 그를 위해 안장을 만들어주었다. 쇼팽은 안장에 앉을 때마다 모리스에게 얼마씩의 대가를 주었다. 상드는 아이의 버릇이 나빠진다며 쇼팽을 말렸다. 여행은 쇼팽을 피곤하게 만들기도 했지만, 상드에게는 신체의 활력을 자극하는 쾌감을 제공했다. 노앙은 쇼팽이 음악에만 몰두할 수 있는 완벽한 환경이었다. 창작욕이 만개했고, 쇼팽은 순간순간 떠오르는 악상을 오선지에 옮겼다. 그의 음악 인생은 성숙기에 접어들었다. 마요르카에서 작곡한 곡들은 무겁고 어두운 빛이 있었지만 노앙에서는 곡의 분위기도 산뜻하고 밝게 바뀌었다. 〈녹턴, Op. 37〉의 두 곡은 잘 대비된다. 마요르카에서 작곡한 첫 번째 곡에 비해 노앙에서 작곡했다는 두 번

조르주 상드가 그린 캐리커쳐. 쇼팽, 들라크루아, 그리고 자신의 이미지를 그렸다. 프랑스 문예진흥원 도서관 소장.

째 곡은 밝고 우아하다.

상드는 사랑이 넘치는 수많은 애칭으로 쇼팽을 불렀다. 쇼팽은 상드의 보살핌 속에 점점 자신의 모든 것을 내려놓고 상드가 만드는 세계로 빠져들었다. 상드에 의하면 쇼팽이 사랑한 여인은 오직 그의 어머니뿐이었는데, 그는 상드가 만드는 그 세계에서 어머니 품처럼 편안함과 푸근함을 느꼈을 것이다. 상드는 친구를 노앙으로 초대했다. 두 사람과 모두 친했던 폴란드 동포 그세마와가 오자 쇼팽은 모국어로 이야기를 나눌 수 있어서 좋았다. 아이들은 R를 독특하게 굴리는 폴란드어를 흉내 냈다. 사실 노앙에는 손님이 끊이지 않았다. 상드의 한 친구는 노앙에서의 시간을 이렇게 기억했다. "편안하게 맞아주었고 자유는 완벽했다. 멋진 정원을 산책할 수도 있었고 사냥을 원하는 사람들을 위해 총과 사냥개도 있었다. 물고기를 잡을 수 있는 그물과 배도 있었다."

프랑스 낭만파의 대표적 화가 외젠 들라크루아도 노앙에 자주 초대받은 손님이었다. 상드는 그를 위해 별채에 따로 화실을 마련

해주었다. 들라크루아는 상드와 쇼팽뿐 아니라 동네 여인을 그림의 모델로 세우기도 했다. 그가 그림을 그릴 때면, 정원에 면한 창문으로 쇼팽의 피아노 소리가 새들의 노랫소리와 어우러져 장미향 속에 들려왔다. 그는 "노앙은 나를 사로잡고 나에게 위안을 주며 흔치 않게 모든 것이 아름다운 곳 중 하나로 항상 내 마음속에 있다"라고 고백했다. 자신의 미래를 놓고 음악과 회화 중에서 고민했던 들라크루아는 쇼팽의 연주를 듣고 그의 천재성을 인정했다. 그는 "내가 아는 모든 사람 중에 쇼팽만이 진정한 예술가이다"라고 했다.

쇼팽은 바르샤바의 가족들에게 상드와의 관계를 적당히 둘러댔다. 그저 좋은 사람이 자기를 보살펴주고 있다고만 했다. 추문에 대한 두려움이 여전히 있었고, 바르샤바의 가족에게 상드와의 관계가 자세히 알려지는 것을 바라지 않았다. 두 사람을 둘러싼 소문이 파리 사교계에 퍼져 있었지만, 쇼팽은 그런 것에 신경 쓰지 않으려고 노력했다. 안식을 가져다주는 집에서 살게 된 쇼팽은 이후로 일 년 중 여름이 있는 절반은 노앙에서, 겨울이 있는 나머지 절반은 파리에서 생활했다. 초기 노앙 시절 발표된 쇼팽의 작품 중 유명한 것은 〈소나타 2번, F샵 단조, Op. 35〉이다. 이 곡은 풍부한 감성과 독창적 전개로 낭만주의 피아노곡의 걸작으로 꼽힌다. 3악장에는 쇼팽이 몇 해 전 작곡한 〈장송행진곡〉이 들어 있다.

조르주 상드로 인해
활기를 되찾은 쇼팽

피아노를 치는 쇼팽과 음악을 듣는 상드. 아돌프 카르펠루스 그림. 1917년.

마요르카에 가기 전까지 조르주 상드는 두 아이와 함께할 기회가 많지 않았다. 모처럼 노앙에서 지내며 상드는 아이들과 보내는 시간을 많이 갖고자 가족 나들이를 자주 나갔다. 쇼팽은 피아노를 치며 홀로 남아 있는 것을 더 좋아했다.

상드와 쇼팽은 활동 시간대도 달랐다. 상드는 주로 밤에 장착 활동을 했고 낮까지 침대에 있었다. 그래서 쇼팽은 혼자 시간을 보내는 경우가 많았다. 그는 저녁 파티와 살롱 모임을 즐기는 사람이었다. 사람들 속에서 그들이 웃고 떠드는 걸 지켜보며 활력을 얻었다. 노앙에서는 그런 저녁 생활이 없다 보니 자주 우울해졌다. 파리에서는 학생을 가르치는 것도 주요 일과였다. 하지만 노앙에서는 가끔 상드의 딸 솔랑주에게 피아노를 가르치는 것이 다

였다. 열심히 곡을 썼지만, 바쁜 파리 생활에서 벗어나 있다 보니 자신이 빈둥거리는 '놈팽이'로 느껴졌다. 시간이 흐르면서 건강이 좋아졌지만, 단순하고 반복적인 시골의 삶은 그를 따분하게 했다. 극장과 연주회, 카페, 파티, 살롱 그리고 학생들이 그리웠다. 상드는 그를 위해 친구들을 노앙으로 초대했다. 파리에서 노앙까지는 약35프랑의 경비와 하루 반나절의 시간이 드는 가볍지 않은 여행길이었다. 그러나 손님들의 방문에도 불구하고 쇼팽은 그때만 반짝할 뿐 다시 따분해했다. 상드의 출판업자 빌로즈가 노앙에 들렀을 때 그녀의 귀를 솔깃하게 하는 이야기를 했다. 알렉상드르 뒤마가 자신이 쓴 희곡을 무대에 올려서 큰돈을 벌었다는 것이다. 그러면서 상드에게 희곡 집필을 권했다.

마요르카 여행에서는 에너지와 정신의 소모뿐만 아니라 경제적 출혈도 꽤 컸다. 게다가 쇼팽과 함께 노앙에서 사는 데도 비용이 많이 들었다. 뒤마의 성공 이야기는 경제적 압박을 느끼던 상드의 관심을 끌 만했다. 상드는 현실적인 문제를 고려했다. 첫 희곡 〈코지마〉의 집필에 착수했다. 여름이 끝나고 가을바람이 불기 시작했다. 쇼팽은 찬바람에 바짝 긴장했다. 상드는 완성된 희곡을 무대에 올리기 위해 파리에서 준비할 것이 많았다. 쇼팽도 오랫동안 파리를 비웠으므로 출판업자와 해결할 사업상의 업무가 있었다. 둘 다 파리로 돌아갈 필요가 있었다. 쇼세당탱의 아파트는 이미 비웠으므로 새 아파트가 필요했다. 쇼팽의 심부름꾼은 파리에 있던 율리안 폰타나였다. 그는 바르샤바 리세움 시절부터 쇼팽의 친구였고, 파리에 와서 다시 만났다. 쇼팽이 마요르카에 있는 동안에도 파리

에서 처리해야 할 일을 폰타나가 다 처리해주었다. 쇼팽이 완성된 곡을 보내면, 폰타나는 쇼팽의 지시에 따라 출판업자와 가격을 흥정하고 계약하는 일을 했다. 이번에도 파리로 돌아가기 전에 해야 할 일을 폰타나에게 부탁했다.

쇼팽은 상드와의 관계가 연인 사이보다 예술적 동지로 알려지길 바랐다. 그래서 자신의 아파트와 상드의 아파트를 따로 구하려고 했다. 새로 구할 아파트에 대한 세세한 조건을 폰타나에게 전달했다. 폰타나는 쇼팽의 까다로운 조건에 맞춰 쇼팽의 아파트는 트롱셰 로에, 상드의 아파트는 피갈 광장에 따로 얻어주었다. 두 아파트는 걸어서 약 15분 거리에 있었다. 쇼팽은 자신의 단골 상점에서 최신 유행을 따르면서 자신의 기호에도 맞는 옷과 모자를 주문하라는 요구도 잊지 않았다.

1839년 가을, 쇼팽이 파리로 돌아왔다. 음악계는 그가 마요르카에 있는 동안 완성해서 출판한 전주곡을 칭송하고 있었다. 그에게 배우려는 학생이 몰려들었고, 쇼팽은 학생 수를 제한해야 했다. 그립던 사교 활동도 다시 시작해 낮과 밤이 바빠졌다. 오후 4시쯤 상드가 잠에서 깨어날 때면 레슨을 마친 쇼팽이 어슬렁어슬렁 상드의 아파트로 왔다. 쇼팽은 상드와 함께 저녁을 먹고 같이 시간을 보내다가 돌아가곤 했다.

상드의 첫 희곡은 실패로 끝났다. 일곱 번의 공연 후 나머지는 취소해야 했다. 여주인공으로 상드의 절친 마리 도르발을 캐스팅한 것이 실수였다. 배우로서 이미 전성기를 지난 그녀는 살도 찌고 관객들이 보고 싶어하는 모습을 무대에서 보여주지 못했다. 상

드가 느끼는 경제적 압박감이 더 심해졌다. 쇼팽도 어렵기는 마찬가지였다. 마요르카에 가기 전 빚까지 졌던 데다 거의 일 년 동안 레슨을 못 했으므로 그동안 정기적인 수입이 없었다. 곡을 팔아 번 수입밖에 없었는데, 파리로 돌아오면서 새롭게 많은 돈을 지출해야 했다.

1840년 여름, 그들은 노앙으로 돌아갈 수 없었다. 상드에 따르면, 노앙에서 생활하려면 한 달에 1500프랑이 필요했으나 파리에서는 그 절반으로도 충분했다. 노앙에서는 하인도 여러 명 있어야 하고 손님이 많이 와서 지출이 컸다. 경제적으로 쪼들린 그들은 그해 여름을 그냥 파리에서 보내기로 했다. 상드는 노앙의 집을 관리하던 이복오빠 이폴리트에게 부탁해 하인 수를 줄이고 살림살이도 일부 정리했다.

이듬해 1월에는 리스트의 귀환 연주회가 열려 파리가 떠들썩했다. 마리 다구에 대한 애정이 식은 그는 연주여행을 핑계로 유럽을 떠돌다 오랜만에 파리로 돌아왔다. 그는 혼자 모든 레퍼토리를 소화했는데, 그것은 대중에게 먹혔고 그에게 큰 수익금을 안겨주었다. 리스트의 성공은 1838년 이후 대중 앞에 선 적이 없는 쇼팽을 자극했다. 빈약한 재정 상황도 고려해야만 했다. 긴 병에도 불구하고 쇼팽은 어느 때보다 활력이 넘쳤고, 상드의 권유도 있었다. 연주회 준비와 진행에 그녀의 뒷받침은 큰 도움이 될 터였다. 청중 공포증이 여전했지만 쇼팽은 용기를 냈다. 상드는 쇼팽의 결심을 주위에 알렸다. 그러나 막상 연주회 날이 다가오자 쇼팽은 다시 긴장했다. 그래서 "포스터를 준비하지 마라, 프로그램 인쇄

도 하지 마라"며 예민하게 굴었다. 그의 앞에서 연주회라는 말조차 꺼내기 어려웠다. 상드는 쇼팽을 자극하지 않으려 노력하면서 물 밑에서 준비했다. 그에게는 "무늬만 대중 연주회이고 실제로는 아는 사람들에게만 알렸다"고 안심시켰다.

공연 당일, 객석의 앞자리에 그가 잘 아는 사람들을 앉게 했다. 객석은 빛을 어둡게 하여 청중이 잘 보이지 않도록 했다. 들라크루아는 쇼팽이 청중을 보지 않도록 뒷문을 통해 그를 무대로 데려갔다. 플레옐 홀은 300명가량이 들어갈 수 있는 규모였고, 객석은 만원이었다. '살롱의 왕자'를 보러 파리의 명사들이 총출동한 듯했다. 상드는 감기 기운이 있는 쇼팽이 공연을 그르칠까봐 마음을 졸였다. 긴장한 쇼팽은 청중 쪽으로 눈을 돌리지 못했다. 그날의 프로그램은 모두 상드를 만난 후 작곡한 곡으로 채웠다. '귀환' 연주회가 시작되자 상드와 들라크루아는 깜짝 놀랐다. 쇼팽은 어느 때보다도 에너지가 넘쳤다. 그의 열정적인 마주르카와 폴로네즈는 객석에 있는 폴란드 동포들의 공감을 끌어냈고 그들의 애국심을 끓어올렸다. 청중은 환호했다. 바이올리니스트와 가수 한 명과 함께한 연주회는 대성공이었다.

친구들은 쇼팽에게 있어서 상드의 역할과 의미를 새삼 진지하게 생각했다. 상드는 쇼팽의 건강을 되찾아주었고, 그의 연주회를 성공적으로 준비하고 진행했다. 덕분에 쇼팽은 어느 때보다 심리적으로 안정된 가운데 자신감을 가지고 연주했다. 이 연주회로 쇼팽은 큰 수입을 올렸다. 상드는 이복오빠에게 기쁜 소식을 전했다.

"두 손을 두 시간 동안 부려먹고는 앙코르 소리와 박수 속에서

6천몇백 프랑을 챙겼지. 여름 동안 빈둥거리며 살 수 있게 되었어." 평론가들도 쇼팽의 연주회에 호의적이었다. 신문들은 경쟁적으로 호평을 실었다. 〈라 프랑스 뮈지칼La France Musicale〉은 "그는 사람들의 눈이 아닌 마음에 호소하려 했다"고 썼다.

리스트의 돌출 행동

(왼쪽) 프란츠 리스트. 요세프 크리후버의 석판화. 1846년.
(오른쪽) 마리 다구 백작부인. 앙리 르망의 그림.

리스트는 일전에 자신이 쇼팽의 아파트에서 저지른 연애 행각에 쇼팽이 크게 실망했다는 것을 충분히 느끼고 있었다. 그 일로 인해 쇼팽이 둘러친 울타리가 더 높아진 것을 알고 안타까워했다. 마리 다구와 함께 파리를 떠나 스위스 등지를 떠도는 동안 파리 음악계에서 자신의 명성이 퇴색해가는 것을 걱정하기도 했다.

리스트가 파리를 떠나 있는 동안 젊은 피아니스트 탈베르크 (Sigismund Thalberg, 1812~1871)가 파리에 왔다. 쇼팽도 파리에 오기 전 오스트리아 빈에서 그를 만났었다. 탈베르크와 리스트는 나이가 비슷했고 화려한 기교파라는 공통점이 있었다. 특히 두 사람은 10대 때 빈을 중심으로 활동했기에 일찍부터 라이벌 의식도 강했다. 그런 탈베르크가 파리에 와서 자신의 빈자리를 메우고 자신은 잊

히는 듯해서 리스트는 자극을 받았다. 그는 자신이 유배된 나폴레
옹이라고 생각했다. 마리 다구가 사치스러운 생활로 경제적 압박
을 가하고 특유의 구속하는 성격으로 자신을 몰아가자, 그러잖아
도 외부 활동이 그리웠던 리스트는 무대 복귀를 서둘렀다.

본격적인 파리 귀환에 앞서 짧은 파리 방문을 계획했을 때 그
가 우선적으로 생각한 일은 쇼팽에게 연락을 취하는 것이었다. 리
스트의 어머니 안나는 쇼팽에게 아들이 며칠 파리에 머무는 동안
친한 친구들을 꼭 만나고 싶어하는데 그중 첫 번째가 쇼팽이라고
알렸다. 리스트가 파리에 들르자, 쇼팽은 그를 자신의 아파트로
초대해 따뜻하게 대해주었다. 쇼팽은 탈베르크보다 그가 훨씬 낫
다고 말했다. 탈베르크에 대한 경쟁심으로 초조함을 느꼈던 리스
트는 쇼팽의 환대에 기분이 좋아졌다. 파리 음악계의 분위기를 파
악하고 스위스로 돌아간 리스트는 마리를 설득해 1836년 가을 파
리로 돌아왔다.

리스트가 파리로 복귀해 음악 활동을 시작하자, 파리는 화려
한 두 기교파 피아니스트로 인해 떠들썩했다. 사람들은 두 사람을
비교하기에 바빴다. 벨지오조소 공주의 살롱에서 벌어진 두 사람
의 음악 결투는 주목을 받았다. 자선 연주회 형식의 이 모임에 파
리의 문화계 인사들이 대거 모여들었고, 두 사람은 자신들의 현
란한 기교를 아낌없이 풀어놓았다. 공주는 "탈베르크는 세계 제
일의 피아니스트이고 리스트는 유일무이한 피아니스트이다"라고
그날 대결의 결말을 지었다.

한편 리스트의 연주를 처음으로 들은 탈베르크는 리스트의 솜

씨에 얼이 빠졌다. 음악 결투 이후 연주여행을 기획할 때 그는 리스트와 동선이 겹치지 않도록 주의했다. 탈베르크는 유럽 각지 외에 리스트가 가지 않는 북아프리카와 남아메리카까지 갔다. 역사는 어떤 사람을 평가할 때 그가 후세에 미친 영향을 주요 지표로 삼는다. 리스트는 만년에 중요한 곡도 다수 남겼고, 후학을 키워 하나의 학파를 이루었다. 그래서 음악사에서 리스트가 탈베르크보다 더 높은 점수를 받는 것 같다. 그러나 탈베르크와 리스트의 불꽃 튀는 경쟁 속에서도 많은 사람들이 쇼팽을 잊지 않았다. "쇼팽의 사운드에는 리스트나 탈베르크의 연주와 같은 강한 울림은 없다. 그러나 사람들은 그의 연주에 매료된다"라는 힐러의 회고와 "리스트와 탈베르크 중 누가 최고냐 하는 질문에는 한 가지 답밖에 없다. 쇼팽이다"라는 극작가 에르네스트 르구베의 논평은 시사하는 바가 크다. 쇼팽이 작곡한 수많은 명곡은 악보로 남아 오늘날까지 많은 사람에게 감명을 주고 있다.

탈베르크와 일전을 치른 후 리스트도 유럽을 돌며 성공적인 공연을 이어갔다. 마리 다구의 속박도 그의 연주여행의 중요한 원인이 되었다. 리스트가 더 자주 연주여행을 떠나자 마리 다구는 불만을 터뜨렸고, 둘의 사이는 더욱 악화되었다. 작가 샤를 디디에가 보기에도 두 사람은 위태로웠다. 식어가는 두 사람의 관계는 마리 다구를 외통수로 몰았다. 이즈음 마리 다구는 상드와도 관계가 틀어졌다. 그녀가 다른 사람들 앞에서 상드의 애정 행각을 조롱한 것이 친구를 통해 노앙에 있던 상드에게 전해졌기 때문이다. 마리 다구는 "상드는 나를 싫어한다. 우리는 더이상 만나지 않는

다"고 털어놓았다.

점점 외톨이가 되어가던 마리 다구는 리스트마저 멀어져가자 절망했고, 굳건한 관계를 유지하고 있는 쇼팽-상드 커플을 질투했다. 두 사람을 적으로 만들어 리스트와의 동지애적 사랑을 회복하려고 리스트에게 두 사람을 끊임없이 모함했다. 모함이 계속되자 리스트도 영향을 받지 않을 수 없었다. 그는 "그렇다면 조용히 한 방 먹이겠다"고 마리 다구에게 결의를 털어놓았다.

급기야 일이 터졌다. 리스트가 1841년 4월에 열린 쇼팽의 귀환 연주회에서 돌출 행동을 한 것이다. 리스트는 마지막 연주곡이 채 끝나기도 전에 무대로 올라가서는, 혼신의 연주로 지친 쇼팽을 안아 일으켜 무대 뒤로 데리고 나가버렸다. 쇼팽에게 쏠려야 할 청중의 시선을 가로채려는 행동이었다. 다음 날 신문의 만평과 가십난은 리스트가 한 상식 밖의 행동에 관한 기사로 채워졌다. 며칠 후 신문에 실린, 쇼팽의 연주에 관한 리스트의 극찬은 오히려 쇼팽을 자극했다. 쇼팽은 리스트의 칭찬을 빈정대는 것으로 받아들였다. 리스트의 돌출 행동에는 마리 다구의 역할이 컸다. 이 사건이 쇼팽과 리스트 사이에 결정적인 감정의 골을 만들었다. 쇼팽은 리스트에게서 마음을 완전히 돌려버렸다. 이제 두 사람의 관계는 회복 불능의 상태가 되었다.

두 음악 거장의 우정이 망가진 것은 쇼팽에게도 손실이 컸다. 음악계에서 발이 넓고 영향력이 있었던 리스트의 지원은 쇼팽의 음악 활동에 큰 도움이 되어왔다. 그런데 그 중요한 동료를 잃자 쇼팽의 세계는 좁아졌고, 이제 쇼팽은 상드에 더 깊이 의존하게

되었다.

한편 리스트와 마리 다구는 1840년대 중반쯤 완전히 결별한다. 그후 마리 다구는 소설《넬리다》를 발표했다. 두 사람의 관계를 소재로 한 듯한 이 소설에서 마리는 리스트를 낮추어 묘사했다. 소설을 읽은 리스트는 공개적으로는 마리의 성취를 축하했으나 속으로는 격노했다. 마리 다구와 헤어진 후 더욱 활발하게 활동을 전개한 리스트는 음악계에서 명성이 오히려 더 확고해졌다.

쇼팽,
정점을 달리다

쇼팽의 〈폴로네즈, Op. 53〉의 자필 악보.

연주회 수입으로 재정적 압박에서 벗어난 두 사람은 1841년 6월 약 1년 8개월 만에 노앙으로 돌아왔다. 쇼팽은 플레옐 사와 에라르 사에 최고급 피아노를 한 대씩 주문했다. 플레옐 피아노는 속달로 보냈음에도 노앙까지 오는 데 5일이나 걸렸다. 날씨도 좋아서 쇼팽은 본격적으로 음악에 몰두했다.

노앙은 쇼팽을 끌어당겼다. 그 지역 사람들과도 자주 어울렸다. 한여름에 시골 노앙에서 벌어지는 축제는 그에게 즐거움을 주었다. 마을 사람들은 백파이프를 연주하고 민요를 부르며 민속춤을 추었다. 쇼팽은 그들의 리듬을 악보에 옮겼다. 그들의 춤 부레는 우아하면서 단순해서 따라 하기 쉬웠다. 여름날 노앙의 대자연 속에서 보내는 저녁은 평화로웠다.

하루는 식사 후 모인 사람들의 갈망 속에 쇼팽이 피아노 앞으로 갔다. 쇼팽이 연주를 하려는 순간 나방이 날아들어 촛불이 꺼지고 말았다. 상드가 불을 다시 켜려고 일어서자 쇼팽은 그녀를 만류했다. 그러고는 아예 모든 불을 끄게 하고 달빛에 의존해 녹턴을 연주했다. 한여름밤 쇼팽의 녹턴은 모든 사람에게 잊을 수 없는 추억을 만들어주었다.

작곡은 꾸준했다. 1841년에도 여러 곡을 출판했다. 〈폴로네즈, Op. 44〉는 묵직하면서도 활력이 넘치고, 〈발라드, Op. 47〉은 화려하고 편안한 기분을 준다. 그리고 〈녹턴, Op. 48-1〉은 웅장하고 극적인 전개를 보여준다. 그의 곡을 묘사하는 단어가 노앙 생활 이전에 사용되던 우울, 향수, 그리움 대신 활력, 화려함, 웅장함으로 바뀌었음을 알 수 있다.

하지만 심리적 안정에도 불구하고 쇼팽의 건강은 계속 나빠졌다. 파리 트롱셰 로에 있는 아파트는 겨울이면 습기가 차고 추워서 쇼팽은 계속 기침을 했다. 피갈 광장의 상드 집에서 저녁을 먹고 자신의 집으로 돌아가는 쇼팽의 얼굴은 힘들어 보였다. 상드는 자신의 아파트 방 하나를 쇼팽에게 내주었다. 그는 트롱셰 로의 아파트는 그냥 두고 아예 피갈 광장의 아파트에서 손님도 맞고 레슨도 했다. 상드의 아파트에 있는 방 세 개 중 하나는 아들 모리스가 썼고 상드는 딸 솔랑주와 함께 다른 방 하나를 썼다. 이제 쇼팽은 독립적인 생활을 포기했다. 상드의 보살핌이 남들의 시선 따위는 신경 쓰지 않게 할 만큼 확고했던 걸까? 쇼팽은 친구 폰타나에게 이렇게 썼다. "몇 년 전 나는 다른 꿈을 꾸었지. 그러나 그것

은 실현되지 않았어. 요즘 내가 꾸는 꿈은 모두 사소한 것들뿐이야. 나는 요람에 있는 아기처럼 평화로워." 마치 마리아와의 관계에 대한 회한과 상드가 주는 안정을 이야기하는 것 같다.

1841년 12월에 왕궁으로부터 두 번째 연주회 요청이 있었다. 튈르리 궁에는 약 500명의 사람이 몰려들었다. 이듬해 2월에는 플레옐 홀에서 다시 한번 연주회를 열었다. 이 연주회도 순조롭게 진행되었으며 성공적이었다. 수익은 5000프랑이 넘었다. 그들을 잘 아는 사람들은 쇼팽과 상드 두 사람에게 박수를 보냈다. 둘의 동행은 두 사람 모두에게 행복을 주는 것 같았다. 갈채 속에 쇼팽의 음악적 자부심은 더 커졌고 경제적 여유도 생겨서 두 사람은 매우 만족했다. 다만 연주회에 온 힘을 쏟은 쇼팽은 연주회를 마치고 얼마간 앓아누웠다.

5월이 되자 두 사람은 서둘러 노앙으로 떠났다. 산업혁명이 준 변화는 그들에게도 찾아왔다. 이제 노앙에 갈 때 철도를 이용할 수 있게 되었다. 파리에서 오를레앙까지 기차를 탔고, 오를레앙에서 노앙까지는 여전히 마차를 이용했다. 노앙은 쇼팽의 창작욕을 다시 자극했고 훌륭한 결과물을 만들어 주었다. 이 시기 그가 내놓은 곡들은 구성이 커지고 내용도 밝고 건강했다. Op. 50에서 Op. 54까지의 마주르카, 즉흥곡, 발라드, 폴로네즈는 이전 작품들보다 더 경쾌하고 자유로운 정서가 가득하다. 특히 '영웅'이라는 부제로 알려진 〈폴로네즈, Op. 53〉은 폴란드의 영광을 그린 것으로 글자 그대로 위풍당당하다. 쇼팽의 곡 중 이 곡만큼 웅장하고 남성적인 곡은 없다.

노앙에서 다시 파리로 돌아올 때쯤, 두 사람은 좀 더 편안한 아파트로 옮길 계획을 세웠다. 피갈 광장의 상드 아파트는 계단 때문에 오르내리기 힘들었다. 쇼팽은 그 계단을 오를 때마다 가쁜 숨을 내쉬었다. 그리고 그곳이 파리 중심부에서 떨어져 있어서 쇼팽의 중요한 제자인 귀부인들이 불편해했다. 그래서 두 사람은 계단이 없고 빛이 더 잘 드는 새 아파트를 구하기로 했다. 그들이 새 거처로 정한 곳은 당시 인기 주거지였던 스쿠아르 도를레앙이었다. 1842년 가을 스쿠아르 도를레앙의 9호에는 쇼팽이, 5호에는 상드 가족이 입주했다.

두 사람은 헤어질 때까지 이 아파트에 살았다. 그곳에는 친하게 지내던 마를리아니 가족뿐만 아니라 칼크브레너를 비롯한 음악가, 화가, 작가 등 많은 예술가들이 살고 있었다. 그래서 '작은 아테네'라고 불리기도 했다. 쇼팽은 그 아파트에 살고 있던 동료 피아니스트 알캉에게 자신의 입주를 알렸다. "조르주 상드와 내가 새집을 찾고 있었는데 마침내 찾아냈어. 어딘지 알아? 스쿠아르 도를레앙이야. 이제 창문을 통해 자네와 함께 이중주를 해도 되겠어."

자주 어울리는 사람들이 가까이 있었으므로 두 사람에게는 만족스러운 곳이었다. 그들은 마를리아니 집에서 친구들과 함께 저녁을 먹고 상드의 아파트나 쇼팽의 아파트로 자리를 옮겨 차를 마시며 대화하거나 음악을 연주하며 시간을 보내는 일이 많아졌다. 쇼팽에게 배우려는 사람들은 여전히 멀리서도 찾아왔다. 그의 유명한 제자들도 이때쯤 그를 찾아왔다. 쇼팽은 어린 신

동으로 불리던 칼 필치(Carl Filtsch, 1830~1845)를 애지중지했다. 쇼팽의 말년을 챙겨준 스코틀랜드 출신의 노처녀 제인 스틸링Jane Stirling(1804~1859)도 얼마 후 그의 문하에 들어왔다.

1843년으로 넘어가며 쇼팽의 건강은 눈에 띄게 나빠졌다. 이제 겨울뿐 아니라 봄, 여름에도 앓아눕는 일이 잦아졌다. 쇼팽의 병세는 때로 위중해서 상드를 긴장시켰다. 그의 주치의 몰린 박사가 급하게 불려오는 경우가 많아졌다. 몰린 박사의 특별한 치료법인 '동종同種요법'이 쇼팽의 병세를 일시적으로나마 진정시켰다. 되돌아보면 1842년은 쇼팽 음악 인생의 정점이었다. 이 시기에는 그의 작품의 특징인 우울한 느낌을 찾기 힘들다. 그의 천재성이 최고로 빛날 때 만들어진 작품은 그의 전형적인 모습과 달리 밝고 화려하며 웅장하고 남성적이었다. 그리고 그 결정체가 폴란드의 영광을 그려낸 곡이었다. 그러나 이후로 건강이 급격히 악화하면서 발표하는 작품의 수도 현저히 줄어들었다.

IX

더 넓은
세상

다재다능했던 조르주 상드

(왼쪽) 남자 옷을 입은 조르주 상드, 폴 가바르니의 석판화, 1840년경, 조르주 상드 기념관 소장.
(오른쪽) 조르주 상드가 친구 에두아르 샤르통에게 보낸 편지, 1849년.

　조르주 상드의 남장은 어린 시절부터 시작되었다. 상드의 할머니는 하나뿐인 아들을 여의고 손녀에게서 아들의 모습을 찾기 위해 남자 옷을 입히곤 했다. 답답한 결혼생활에서 벗어나 파리에와서 물 만난 고기처럼 자유를 누리던 상드는 귀부인용 옷이 불편했다. 그녀에게는 튼튼한 구두와 편한 복장이 필요했다. 당시 그녀와 동거하던 쥘 상도가 자신이 옷을 맞추는 양복점에 상드를 데려갔다.

　재단사는 쥘 상도의 옷을 참고해 각진 코트에 바지와 조끼, 회색 모자와 넓은 모직 타이를 상드의 몸에 맞게 재단해주었다. 허리와 엉덩이의 둘레를 줄여 여성스럽게 보이게 했다. 코트의 길이도 조절했고 모자의 챙도 짧게 했다. 그렇게 만든 옷을 입자, 아담

한 키에 나이에 비해 어려 보였던 상드는 갓 대학에 입학한 남학생 같았다. 당시에는 여성의 바지 착용이 금지되어 있어서 당국의 허가가 필요했다. 상드는 앵드르 지방 경찰당국에서 허가증을 받았다. 실용적인 상드는 남장을 하면 옷에 들어가는 비용도 줄어 경제적이라고 주장했다. 또한 남장은 여성으로서의 제약을 넘어설 수 있게 했다. 당시는 여성의 출입이 금지된 곳이 많았다. 사람들은 그의 남장이 여성 차별에 대한 사회적 항변을 담고 있다고 해석하기도 했다. 물론 항상 바지를 입고 집 밖으로 나간 것은 아니었다. 여성 복장을 하는 경우도 있었다. 그러나 여성 정장에 필수였던 장갑은 끼지 않았다. 여성스러운 태도로 다소곳하게 허리를 굽혀 절하는 것도 싫어했다.

상드가 사람들을 놀라게 한 또 다른 습관은 담배였다. 남편 뒤드방 남작과의 이혼소송으로 바쁠 때조차 그녀가 가장 원한 것은 '하루에 50개비의 담배를 피우는 것'이었다. 그녀는 담배를 입에 달고 살았고 담배가 떨어지면 안절부절 못했다.

상드는 아들 모리스를 얻었을 때가 '인생에서 가장 아름다운 순간'이었다고 말했다. 만년에는 손녀들과 시간을 보내는 것을 좋아했다. 연구가들은 그녀의 작품을 네 시기로 구분하는데, 연애소설 시기, 사회참여소설 시기, 전원소설 시기, 그리고 아이들을 위한 동화 시기이다. 그녀는 지역 주민들과 밀착해서 살았고 농민들의 삶을 잘 이해했다. 그래서 그녀의 전원소설에 묘사되는 농민의 삶은 자연스럽다.

상드는 근면하고 검소했으며, 집안일뿐만 아니라 정원 일도 잘

했다. 그림에도 소질이 있었고 악기도 몇 가지 다룰 줄 알았다. 어려서부터 노앙의 할머니 집 서고에 있는 다양한 책들을 읽으며 자랐기에 상드는 여러 분야에 관심이 많았다. 새 장수의 딸이었던 어머니를 둔 때문인지 조류에도 관심이 많았고, 실제로 새에 관한 글을 써내기도 했다.

그녀는 소설, 드라마, 동화, 기고문, 정치논평 등 다양한 방면의 수많은 글을 남겼다. 쇼팽의 힘든 창작 과정에 비해 상드는 비교적 쉽게 글을 썼다. 한 편의 소설을 끝내자마자 새로운 소설의 집필을 바로 시작하기도 했다. 상드는 짧은 시간에 글을 써내기로 유명했다. 그녀의 중요한 전원소설 중 하나인 《마魔의 늪》은 단 나흘 만에 썼다고 한다. 그녀의 글은 주제나 소재도 다양했고 독창적이었다. 주로 밤에 글을 쓴 탓에 마흔 살 전후에는 햇빛이 불편해서 색안경을 껴야 했다.

그녀의 작품은 외국에서도 출간되었다. 인기 작가였던 그녀는 많은 편지와 방문을 받았다. 방문객이 성가셨던 상드는 하녀에게 자신의 옷을 입히고 종이 뭉치와 담배꽁초가 수북이 쌓여 있는 책상에 앉게 해서 손님을 맞게 하기도 했다.

상드의 진짜 모습은 그녀의 편지에서 볼 수 있다. 그녀는 8세부터 72세에 세상을 떠나기 직전까지 사람들과 편지로 소통했다. 그녀가 쓴 편지는 발견된 것만도 1만8천여 통에 이르고 이것은 스물여섯 권의 책으로 출간되었다. 국내에는 그중에서 발췌되어 여섯 권의 책으로 출간되었다. 그녀가 평생 쓴 편지는 분실된 것까지 포함하면 3~4만 통에 이를 것으로 추정된다. 60년 동안 거의

매일 두 통 남짓 썼다는 얘기이다. 편지를 그렇게 많이 썼으니 짧고 단순한 내용만 있을 것으로 생각할 수 있다. 하지만 그녀가 하루 저녁에 쓴 어떤 편지는 190장 분량이었다. 그녀와 편지를 주고받은 사람은 2000명이 넘는다. 플로베르, 발자크, 보들레르, 알프레드 드 비니, 에밀 졸라, 빅토르 위고, 하인리히 하이네, 톨스토이, 도스토예프스키, 투르게네프, 마르크스, 바쿠닌, 안데르센, 앙리 베르그송 등 19세기의 유명 지성들과 깊은 이야기를 나누었던 그녀의 지성과 성찰이 놀랍다.

처음에 상드는 정치에 관심이 없었다. 하지만 1830년 7월혁명을 계기로 정치에 눈을 떴고, 적극적인 정치참여를 시작했다. 왕정에 반대하는 공화주의자였으나 미셸 드 부르주의 영향으로 사회주의자가 된 그녀는 농민과 노동자를 위해 싸웠다. 그러나 노동자 중심의 급진적 정치체제였던 파리코뮌에는 반대했다.

조르주 상드는 여성으로서 자신에게 씌워진 굴레에 반발했고 차별적 관례에 자주적으로 맞서 이겨냈지만, 페미니즘 운동가들에게는 좋은 평가를 받지 못했던 것 같다. 그녀는 여성의 권익 향상과 재산권 보장 등의 문제에는 관심이 있었다. 하지만 여성운동가들과 연대하고 특별히 여성의 보편적 사회지위 향상을 위해 필요한 정치적 기반을 확보하는 일에는 적극적이지 않았다. 그녀의 사회참여 활동을 보면, 대체로 여성들과 함께 행동하기보다는 남성 행동가들과 행동했음을 알 수 있다.

근대 프랑스의 문학과 사회에 가장 큰 영향을 미친 여성 중 한 사람이었던 조르주 상드는 1869년 프랑스 정부가 수여하는 최고

훈장을 거절했다. 그녀는 담당 장관에게 편지를 보내 "제발 그러지 마세요. 내 배에 붉은 휘장을 걸치면 늙은 식당 아줌마처럼 보일 거예요"라고 말했다.

경제관념이 부족했던
쇼팽

쇼팽의 얼굴을 새긴 폴란드 은화, 1972년 발행, 지금은 유통되지 않는다. 폴란드에서는 쇼팽 기념 지폐와 기념주화가 여러 번 발행되었다.

쇼팽은 예의 바르고 천사 같은 외모로 꿈결 같은 음악을 만들었지만 경제관념은 한마디로 엉망이었다. 쇼팽의 살림살이를 들여다보면, 젊은 날 절약하고 저축하지 않으면 노후가 어려워진다는 진리를 다시금 깨닫게 된다.

음악가로서 쇼팽의 주 수입원은 연주회 수익금, 작곡한 악보의 출판료, 그리고 피아노 레슨비였다. 그의 일생을 통틀어 대중 연주회는 고작 30회 안팎이었던 것으로 추정된다. 그나마 상업적으로 수익을 남긴 연주회는 손으로 꼽을 정도였다. 대신 쇼팽은 살롱 연주회를 자주 가졌는데, 그 경우에는 대체로 주최자가 다과나 음식을 제공하고 이에 더해 약간의 수고비나 선물을 주는 것이 관례였다. 당시 최고의 인기 피아니스트였던 리스트는 한창때 일

주일에 4~5회 연주회를 열었고 한 해에 연주회로 총 30만 프랑[10] 정도의 수입을 올렸다. 탈베르크도 파리 데뷔 연주회에서 한 회차로만 1만 프랑의 수입을 올렸다. 이런 사람들과 비교하면 일류 피아니스트 쇼팽의 연주회 수입은 보잘것없었다고 할 수 있다.

또 다른 수입원은 악보 출판료였는데, 쇼팽의 악보 출판료는 적은 편이 아니었다. 당시에는 피아노가 폭넓게 보급된 덕택에 악보 시장이 매우 컸다. 쇼팽의 악보는 특히 잘 팔렸다. 그의 곡은 소품 위주여서 대작 악보보다 오히려 잘 팔렸다. 곡이 부드럽고 아름다워서 피아노를 배우는 학생들에게 인기가 많았다. 그의 연습곡과 전주곡은 고급 과정의 피아노 학습에 좋은 교재였다. 쇼팽은 악보 출판료를 한 푼이라도 더 받기 위해 노력했다.

그는 악보 출판료로 보통 한 곡당 300~500프랑, 어떤 곡은 800프랑 이상도 받은 것 같다.[11] 그의 생전에 출판된 작품의 번호는 65번까지 이어졌다. 그러나 그의 평생 출판료는 최대한으로 잡아도 전성기 리스트의 1~2년 치 연주회 수입에도 미치지 못한 듯하다.

쇼팽의 주 수입원은 뭐니 뭐니 해도 피아노 레슨이었다. 연주회를 자주 하지 않았음에도 호사스러운 생활이 가능했던 것은 레슨 덕분이었다. 그는 레슨비로 시간당 20프랑 정도를 받았는데, 그 금액은 당시 일용직 노동자가 거의 한 달을 일해야 벌 수 있는 돈이었다. 하지만 당시 쇼팽의 실력과 유명세를 고려하면 그리 비

10) 1프랑의 현재 가치는 약 1~2만 원 정도로 추정된다.
11) 24개의 짧은 곡이 들어 있는 〈전주곡, Op. 28〉은 완성되기도 전에 2000프랑에 팔렸다.

싼 것도 아니었다. 출판료에 대해서는 출판업자와 깐깐하게 흥정을 했던 반면, 그는 레슨료에 관한 한 너무도 점잖았다. 제자들이 대부분 부유한 귀족 가문의 여성들이어서 더 많이 받아도 되었을 텐데, 쇼팽은 레슨비 문제로 제자들과 왈가왈부하는 것을 꺼렸다.

학생들 앞에서 그는 항상 돈 문제에 대해 대범해 보이려 노력했다. 수업이 끝나면 학생은 레슨비를 벽난로 위의 선반에 올려두었고, 그러면 쇼팽은 짐짓 다른 곳으로 눈을 돌렸다. 정해진 레슨비 외에 더 내려 하면 정색을 하며 거절했다. 훗날 건강상의 문제로 레슨을 줄여야 하고 마차 비용도 부담스러워지자, 조르주 상드는 수업료를 올리라고 권했다. 방문 레슨의 경우 기본으로 30프랑을 받고 마차 비용은 따로 청구하라고. 하지만 그는 듣지 않았다. 쇼팽은 보통 여름 몇 달은 작곡에만 매달렸고, 10~11월부터 이듬해 5월까지 약 반년은 레슨에 전념했다. 한창때 쇼팽은 한 달에 2700프랑, 한 해에 1만4천 프랑가량을 레슨으로 벌었다고 한다. 당시 파리 음악원의 교수 연봉이 3000프랑가량이었다고 하니, 쇼팽이 피아노 레슨으로 번 돈이 적지 않았다는 것을 알 수 있다.

이 모든 수입을 합해 쇼팽이 평생 번 돈을 개략적으로 따져보면 절대 남에게 아쉬운 소리를 하며 살 이유가 없었다. 그러나 그는 빚을 달고 살았다. 원인은 그의 씀씀이였다.

쇼팽은 부유한 귀족 집안의 자제들 틈에서 어린 시절을 보낸 탓에 눈이 너무 높았다. 또한 돈을 쓸 때 자신의 형편을 고려하지 않았고 수입과 지출의 균형도 전혀 생각하지 않았다. 쇼팽의 고급 취향은 유명했다. 파리에 와서 어느 정도 위상을 확보하자마자 바

로 고급 주택가의 월셋집으로 이사했고 고급 가구로 집 안을 채웠다. 일상의 모든 것을 최고급 취향에 맞추었다. 특히 마차에 많은 돈을 썼다. 레슨과 연주를 하러 훌륭한 가문의 저택을 드나들 때 허름한 마차를 타고 다닐 수 없다고 했다. 마부도 그의 집 앞에 항상 대기하고 있었다. 요즘으로 말하면 최고급 수입차에 기사까지 둔 셈이다. 그는 장갑에도 유난히 집착했다고 하는데, 고급 재질은 물론 최신 유행으로 까다롭게 주문했기에 그 비용도 만만치 않았다고 한다. 그가 끼는 장갑은 특별해서, 한 폴란드인 친구는 쇼팽의 장갑이 곧 유행처럼 퍼질 거라고 고향에 있는 가족에게 보내는 편지에서 언급하기도 했다. 의복 역시 유명한 양복점에서 최고급 원단으로만 맞춰 입었고, 상아로 만든 등긁개에 향수, 비누 등 모두 최고급품만 사용했다. 그렇게 그는 즉흥적이고 변덕이 심한 소녀처럼 돈을 써댔다고 한다.

돈을 버는 것 이상으로 쓰는 데 급급했기에 쇼팽은 경제적으로 늘 여유가 없었다. 파리의 폴란드 동포들은 그가 돈이 없다고 하면 이해를 못 했다. 그는 필요할 때마다 고향의 아버지에게 지원을 요청했다. 바르샤바를 떠날 때 그의 아버지는 부족한 살림에도 여비를 넉넉히 챙겨주었다. 그러나 쇼팽은 오스트리아 빈에서도 아쉬운 소리를 늘어놓았다. 아버지는 빈을 떠나 파리로 향하는 아들을 위해 다시 돈을 보냈다. 하지만 아들은 그 돈을 받자마자 더 많은 돈이 필요하다며 집에 편지를 보냈다. 아버지는 또다시 돈을 마련했고, 쇼팽은 독일을 지나갈 때 그 돈을 받았다.

쇼팽은 파리에서 성공한 초기에도 부모에게 보내는 편지에 자

신을 '극빈자 쇼팽'이라고 칭했다. 성실하고 책임감 있던 쇼팽의 아버지는 교직에서 은퇴한 후에도 파리에 있는 젊은 아들에게 돈을 보내 그의 생활을 도왔다. 시골에서 농사를 지으며 소박하게 살아가는 아버지가 서울에서 수입차를 타고 온갖 멋을 부리느라 돈을 써대는 아들의 카드 값을 꼬박꼬박 갚아준 셈이다. 쇼팽이 파리에서 대사·장관·공작들 사이에 앉게 되었다고 자랑했을 때 아버지는 아들에게 다음과 같은 편지를 보냈다.

"다시 한번 말해야겠구나. 너의 재능과 사람들이 너에게 퍼붓는 칭찬에도 불구하고, 몇천 프랑 정도를 저축하지 않으면 한탄할 날이 분명히 올 거다. 칭찬은 연기와 같아서 정작 네가 도움이 필요할 때는 네 곁에 없을 거야. 그런 일이 생기지 않기를 바라지만, 혹시 병이라도 생겨 레슨을 계속할 수 없게 되면 이국 땅에서 곤궁한 처지에 빠질 수도 있다. 프랑스에 가서도 너는 돈을 버는 속도만큼 빠른 속도로 쓰고 지출을 조금도 줄이지 못하니 가끔 그런 걱정이 드는구나."

그러나 아버지의 말은 쇠귀에 경을 읽는 것과 같았다. 쇼팽이 파리에서 확실하게 자리를 잡았을 때 그의 어머니가 가족의 빚 이야기를 하며 도움을 요청한 적이 있다. 아마도 쇼팽은 돈을 좀 보내주었을 것이다. 그러나 그후 그가 바르샤바의 가족들을 위해 배포 크게 지원한 기록은 없다.

쇼팽이 자신보다 훨씬 돈을 많이 버는 상드와 함께 생활한 것은 큰 행운이었다. 쇼팽이 번 돈은 그의 품위 유지비에 쓰였을 것이고 두 사람의 생활비는 주로 상드의 지갑에서 나왔을 것이다.

그녀는 상속받은 재산만도 50만 프랑에 달했고, 당대의 베스트셀러 작가로서 원고료도 높았다. 악보 출판료와는 비교가 안 됐다. 쇼팽과 헤어진 뒤인 1855년에는 글을 써서 번 수입만도 150만 프랑에 달했다고 한다. 현재의 화폐가치로 따지면 20억 원가량 되는 큰돈이다. 상드와 헤어지고 쇼팽은 경제적 곤궁에 빠지게 된다. 아버지의 신신당부에도 불구하고 저축을 하지 않았던 쇼팽은 만년에 먹고 살기 위해 건강이 나쁜데도 끊임없이 학생들을 가르쳐야 했다. 병이 심해서 더이상 레슨을 하지 못하게 되었을 때는 쌓여가는 진료비와 생활비 걱정에 잠도 잘 자지 못했다. 점잔빼며 벌어서 정신없이 지출한 그의 행태는 '개같이 벌어서 정승같이 쓴다'는 격언의 정반대였다.

쇼팽과 상드가
동성연애자였다는 설

 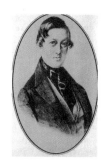

(왼쪽) 티투스 보이체호프스키. 폴란드의 정치운동가·농업학자. 쇼팽의 어린 시절 친구로 오랫동안 편지를 주고받았다. 바르샤바 프레데릭 쇼팽 기념관 소장.
(오른쪽) 아스톨프 퀴스틴 후작, 여행작가로 《1839년 러시아》가 유명하다. 파리 인근에 있는 자신의 별장에 쇼팽을 자주 초대했다.

쇼팽과 상드 두 사람은 동성애자라는 의심을 받기도 했다. 쇼팽에 관한 한 그 주된 원인은 밖으로 드러나는 그의 여성적 면모에 있었다.

쇼팽이 친구에게 보낸 편지들에는 동성애를 연상시키는 표현들이 있다. 쇼팽은 친한 친구였던 티투스 보이체호프스키와 평생 편지를 주고받았다. 그가 티투스에게 보낸 편지에 적힌 다음의 구절은 묘한 느낌을 주기에 충분하다. "너는 뽀뽀 받는 것을 좋아하지 않지만, 오늘은 내가 그렇게 하는 것을 받아줘야겠어." "너를 꼭 껴안고, 네가 괜찮다면 네 입술에 뽀뽀한다." "내가 얼마나 널 사랑하는지 넌 모를 거야. 내가 그것을 증명할 수만 있다면 좋을 텐데. 다시 한번 너를 꼭 껴안을 수 있다면 무엇이든 줄 수 있어.

내가 널 사랑한다는 걸 알아. 그리고 네가 나를 점점 더 사랑해주었으면 해.""난 씻어야겠어. 지금은 뽀뽀하지 마. 물론 향수를 발라도 너는 뽀뽀하지 않겠지만. 자석으로 끌어당긴다면 모를까?"

사실 이런 낯 간지러운 표현은 티투스에게 보낸 거의 모든 편지의 끝부분에 들어 있다. 쇼팽이 티투스에게 편지를 보낸 것은 언제나 그와 떨어져 있을 때였다. 티투스가 고향 포트루진에 있을 때 청년 쇼팽은 그에게 많은 편지를 보냈다. 쇼팽은 그의 첫사랑 그와드코프스카에 대한 감정을 전하면서도 티투스에게 이런 식의 끝인사를 했다.

파리에 온 쇼팽은 퀴스틴 후작과 자주 어울렸다. 작가였던 그는 쇼팽의 천재적 음악성과 섬세한 면을 매우 높이 평가했다. 그가 쇼팽에게 친구 이상의 친밀한 감정을 가졌음은 분명하다. 쇼팽의 열렬한 숭배자였던 그는 쇼팽이 상드에 빠져드는 것을 매우 안타까워했고 상드에게 질투의 감정을 느끼기도 했다. 사람들은 퀴스틴 후작이 동성연애자였다는 데 주목한다. 그는 쇼팽에게 보낸 편지에서 쇼팽을 "내가 아는 가장 매력적인 사람이여"라고 불렀다. 그의 편지에도 연애편지로 해석될 수 있는 구절이 여럿 있었다고 한다. 그에 대한 쇼팽의 답신은 남아 있지 않다. 퀴스틴의 동성애적 표현은 상호 교감이 있었기에 가능했을 거라고 추측하는 사람도 있다. 퀴스틴 후작은 쇼팽을 묘사할 때 천사라는 단어를 자주 사용했는데, 상드도 쇼팽과 막 연애에 빠졌을 때 그를 천사라고 불렀다. 당시 천사라는 말은 파리의 길거리 은어로 동성애자를 의미했다고 한다. 그녀가 쇼팽을 그렇게 불렀다는 데서, 사

람들은 쇼팽이 동성애자임을 상드가 알고 있었다고 주장하기도 한다. 쇼팽은 정말 동성애자였을까?

그 시대의 남자들은 마음속 감정을 여자보다는 남자와 더 쉽게 나누었다고 한다. 독일 북쪽 출신 사람들과 슬라브 민족이 특히 그랬다고 하니, 티투스와의 동성애적 표현은 그러한 배경에서 이해할 수 있겠다. 천사라는 단어 역시 통상적인 의미로 받아들여도 그들 편지의 문맥으로 볼 때 오해의 소지는 없다. 퀴스틴 후작의 일방적 애정에도 불구하고 쇼팽이 동성애에 빠졌다는 구체적 증거는 어디에도 없다. 쇼팽은 상드와 정상적인 남녀 관계였으니, 쇼팽이 동성애자였다는 설은 지나친 가정이다.

상드가 동성애자라는 비난은 그녀가 마리 도르발과 친하게 지낼 때 생겨났다. 도르발은 당대의 유명 배우였고 미모와 재능이 뛰어났기에 상드의 호감을 사기에 충분했다. 상드는 그녀에게서 강한 예술적 감성을 느꼈다. 도르발의 공연을 본 상드가 그녀에게 열정적인 찬사의 편지를 보낸 후 둘은 각별한 사이가 되었다. 두 사람이 함께 있으면 쉽게 눈에 띄었고 둘이 특별히 친밀했기에 그들이 동성애 관계라는 소문이 파리 장안에 퍼졌다.

연극 평론가 귀스타브 플랑쉬는 도르발과의 관계를 조심하라고 상드에게 경고했고, 한때 도르발의 연인이었던 시인 알프레드 드 비니는 '못된 레즈비언' 상드를 멀리하라며 도르발을 말렸다. 아름답고 육감적이었지만 자유로운 말투와 행동으로 인해 마리 도르발에 대한 세간의 평은 좋지 않았다. 또한 상드의 작품에는 여성의 성적 욕구에 대한 짙은 묘사가 담겨 있었다. 이러한 것들

마리 도르발, 폴 들라로쉬의 석판화, 1831년경.

은 상드와 도르발의 관계를 쉽게 짐작하는 배경이 되었다. 실제로 두 사람이 교환한 편지에는 동성애적 애정이 담긴 표현이 있다.

"오늘 그대를 보지 못하는군요, 달링. 그래서 별로 행복하지 않아요. 월요일에는 아침이든 저녁이든, 극장에서든 당신의 침대에서든, 당신에게 달려가 키스를 하거나 미친 짓을 할 거예요."(1833년 3월 18일 상드가 마리 도르발에게) "당신은 나쁜 사람이에요. 내 드레싱룸에서 밤새도록 당신과 함께 있는 행복을 생각하고 있었어요. 어제 모임에서 저녁 내내 당신을 보았죠. 눈은 안 마주쳤지만 당신을 보고 있었어요. 당신은 튕기는 여자처럼 보였어요. 내일 아침에는 내가 당신을 보러 갈 거예요. 오늘 밤 난 집에 없어요. 내가 얼마나 얘기를 나누고 싶은지! 우리가 붙어 다니면 안 되나요?"(위의 편지에 대한 마리 도르발의 답장)

파리 장안에는 두 사람의 관계에 대한 많은 소문이 떠돌았다. 때마침 유명 작가 테오필 고티에와 발자크가 각각 레즈비언을 소재로 한 작품을 발표했다. 이것은 동성애에 관한 파리 사람들의

관심을 부채질했다. 당시 세간에는 상드가 자신이 쓴 작품 수(소설 80여 편, 희곡 35편)만큼이나 많은 염문을 뿌렸지만 누구에게도 육체적 만족을 얻지 못했다는 말도 있었다. 이것은 상드를 만족시킨 사람은 오직 도르발뿐이었다는 이야기로 발전했다. 도르발과 상드가 주고받은 편지에 들어 있는 친밀한 애정 표현들은 상드가 다른 사람에게 보낸 편지에는 전혀 나타나지 않는다. 그러니 상드가 도르발을 특별한 친구로 여긴 것은 맞는 듯하다. 하지만 둘은 서로의 남자관계에 대해서도 터놓고 이야기했다. 정말로 동성애자였다면 상대의 남자를 질투했을 것이다. 성공한 상드와 도르발의 행동이나 삶의 모습은 당시의 도덕 규범을 넘나들었고, 그런 그들을 못마땅하게 보는 사람이 많았다. 두 사람 사이를 동성애적 관계로 몰아갔던 세간의 뒷말은 그 못마땅함이 시기와 질투로 발전한 것일 수도 있다. 조르주 상드와 마리 도르발은 마지막까지 좋은 우정을 유지했다. 도르발은 50세에 무일푼으로 세상을 떠났고, 그녀의 사망 소식은 제일 먼저 상드에게 전해졌다. 살기 어려워진 도르발의 후손을 상드가 보살펴주었다.

낭만주의 회화의 두 거장
외젠 들라크루아와 아리 셰퍼

(왼쪽) 푸른 조끼를 입은 자화상. 들라크루아. 1837년. 루브르 박물관 소장.
(오른쪽) 아리 셰퍼 자화상. 1830년. 낭만주의 미술관(파리) 소장.

쇼팽과 상드는 많은 문인, 예술가들과 교류했다. 화가 중에는 외젠 들라크루아와 아리 셰퍼와 자주 어울렸다. 프랑스 낭만주의 회화의 두 거장은 쇼팽과 그의 음악을 높이 평가하고 존경했다. 대체로 그들의 쇼팽에 대한 사랑은 쇼팽의 그들에 대한 사랑보다 컸다.

외젠 들라크루아는 1834년 11월 어느 날 조르주 상드를 만났다. 상드가 굴곡진 뮈세와의 사랑에 힘들어하던 때였다. 《앵디아나》 《발랑틴》 등 내는 작품마다 성공을 거두어 갑자기 인기가 치솟은 신예 작가에 대해 궁금해하는 독자들을 위해 출판사는 작가의 모습을 그림으로 보여주고자 했다. 들라크루아는 출판사의 위촉을 받고 상드의 초상화를 그렸다. 그때 들라크루아가 그린, 머리를

짧게 깎고 남자 옷을 입은 그녀의 얼굴에는 힘든 표정이 그대로 드러나 있다. 그때부터 두 사람은 알고 지냈지만, 이 화가와 여성 소설가가 더 가까워진 것은 대체로 1838년 상드가 쇼팽과 사랑에 빠질 무렵이었다. 낭만주의 회화의 거장 들라크루아는 낭만주의 음악의 거장 쇼팽에게 깊이 빠졌다. 워낙 음악을 좋아했던 들라크루아는 '귀여운 쇼팽'이라고 부르며 친근감을 표시했다.

프랑스 낭만주의 회화에 대해 말할 때 들라크루아를 빼면 이야기가 안 된다. 그는 이 방면의 선구자로 불리는 제리코Théodore Géricault의 영향을 받았다. 들라크루아는 제리코가 유명한 작품 〈메두사 호의 뗏목〉을 그릴 때 모델이 되기도 했다. 미술계에 큰 반향을 불러일으킨 이 작품은 들라크루아에게도 큰 영감을 주었다. 일찍 세상을 떠난 제리코를 대신해서 들라크루아가 낭만주의 회화의 새로운 기풍을 완성했다는 것이 역사의 평가이다.

들라크루아는 어릴 때 음악 교육을 받았다. 그를 가르친 음악 선생은 그에게서 재능을 발견했고, 어머니에게 음악가로 키울 것을 권했다. 그러나 그가 일곱 살 되던 해에 그의 아버지가 세상을 떠나자 음악가로의 길이 막혔다. 그러나 그림보다 먼저 그의 본성을 일깨운 음악이 그의 감성 깊은 곳에 남아 있어서, 그는 평생 음악가들과 같이 있는 것을 즐겼다.

들라크루아는 쇼팽과 상드가 막 사랑에 빠졌을 때 두 사람의 모습을 그렸을 뿐만 아니라, 뤽상부르 궁전의 천장에 남아 있는 그의 유명한 대작 속 월계관을 쓴 단테의 모습은 쇼팽을 모델로 한 것이다. 들라크루아가 그린 쇼팽의 초상화는 몇 점이 남아 있

다. 그리고 그의 일기에는 쇼팽에 대한 찬사와 존경이 곳곳에 담겨 있다. 반면 상드의 술회에 의하면, 쇼팽은 약간의 세월이 흐른 후에야 들라크루아 예술의 깊이를 인식하게 되었다. "쇼팽이야말로 진정한 예술가"라고 칭송한 들라크루아에 비해 쇼팽의 인정은 좀 늦었다고 할 수 있다. 상드도 쇼팽이 들라크루아의 예술을 좀 더 일찍 인식하지 못한 것을 아쉬워했다.

쇼팽과 상드의 관계가 파국으로 치달을 때 들라크루아는 두 사람과 가까이 있었다. 상드와의 친교가 쇼팽과의 친교보다 더 오래되었지만, 들라크루아는 상드와 쇼팽이 헤어진 후 오히려 쇼팽에게 더 동정적인 모습을 보였다. 상드에게 버림받고 모든 면에서 어려운 처지에 몰린 말년의 쇼팽을 거의 매일같이 찾았다. 영국에서 돌아온 쇼팽은 건강 악화로 아무것도 못 하고 방에 누워 있는 경우가 대부분이었는데, 하루는 들라크루아가 방문해보니 의기소침한 상태로 가쁜 숨을 내쉬고 있었다. 쇼팽은 꼼짝 못하고 누워 있느라 지루한 것을 가장 고통스러워하고 있었다. 들라크루아는 그런 쇼팽을 마차에 태워 샹젤리제 거리를 돌기도 했고 오페라에 다녀오기도 했다. 음악에 열정과 관심을 여전히 품고 있던 들라크루아는 기회 있을 때마다 음악에 대해 궁금한 것, 쇼팽이 생각하는 음악의 본질에 관해 질문했고, 오페라를 본 후에는 그의 감상을 묻곤 했다. 쇼팽의 장례식에서 관을 든 사람도 친구 프랑숌, 제자 구트만, 차르토리스키[12] 가문의 알렉산더 그리고 들라크루아였다.

당대의 화가 중 누구보다 이름이 높았던 사람은 아리 셰퍼(Ary

Scheffer, 1795~1858)였다. 네덜란드 출신으로 파리에서 활동한 그는 왕족인 오를레앙 공작에게 그림을 가르쳤는데, 1830년 7월혁명으로 오를레앙의 아버지 루이 필리프가 왕좌에 앉으면서 그의 인생에 빛이 비쳤다. 그후 루이 필리프 왕이 물러날 때까지 그는 영광의 길을 걸었다. 왕궁을 제집 드나들듯 드나들었고, 수많은 작품을 위촉받았으며, 문하에는 학생들이 넘쳐났다. 1848년에는 프랑스 최고 훈장도 받았다. 루이 필리프 왕의 재위기간이 쇼팽의 전성기와 시기적으로 겹치듯이, 아리 셰퍼도 영광의 시기를 공유했다고 말할 수 있겠다.

아리 셰퍼는 유명한 신新고전파 화가 게랭의 아틀리에에서 그림을 배웠다. 그리고 그곳에서 제리코, 들라크루아를 만났다. 셰퍼도 들라크루아와 마찬가지로 제리코의 영향을 받았다. 그의 작품은 고전문학에서 소재를 따온 것이 많았다. 그 외에 종교를 소재로 한 그림과 당대 유명인사들의 초상화도 많이 그렸다. 셰퍼의 집은 쇼팽과 상드가 살던 스쿠아르 도를레앙에서 가까웠다. 그래서 서로 교류가 빈번했고, 셰퍼는 두 사람의 초상화도 여러 점 그렸다. 아리 셰퍼는 쇼팽을 좋아해서 저녁을 함께하자고 애걸하다시피 매달렸지만 쇼팽은 이런저런 이유를 대며 대답을 회피했다. 사람 사귀는 것을 조심했기 때문이라 하더라도 당대 최고의 화가

12) 차르토리스키 가문은 근대 폴란드의 유력 가문이었다. 아담 차르토리스키는 1830년 11월 바르샤바 봉기를 이끌었고, 그것이 실패한 후 파리에 폴란드 망명정부를 세웠다. 파리의 생루이 섬에 위치한 랑베르 관이 그 본거지였다. 쇼팽은 파리 시절 내내 차르토리스키 가문과 돈독한 관계를 유지했다. 알렉산더는 뒤에 언급되는 마르첼리나 공주의 남편이었다.

에 대한 예우로는 적절치 못한 것이었다. 그래도 아리 셰퍼는 쇼 팽에 대한 존경과 애정을 버리지 않았고, 쇼팽이 사망하기 얼마 전까지 그의 초상화를 그렸다.

아리 셰퍼가 살던 집은 1830년에 지어졌는데, 낭만주의 미술관 Le Musée de la Vie Romantique이 되어 지금까지 남아 있다. 이곳에는 당 대의 많은 그림·예술품·자료·가구 들이 보관, 전시되고 있는데, 특히 상드에 관한 자료가 많다. 주로 노앙의 상드 저택에서 가져 다둔 물건들이다. 특히 그녀가 만년에 즐겨 그린 수채화가 그곳에 전시되어 있을 뿐만 아니라 그녀와 가족, 친지들의 초상화, 그녀 가 사용했던 가구, 보석들도 전시되어 있다.

쇼팽의
안과 밖

쇼팽의 그늘에 묻힌
고향 친구 폰타나

(왼쪽) 율리안 폰타나, www.julianfontana.com.
(오른쪽) 쇼팽이 폰타나에게 보낸 자필 편지, 1839년 10월 4일 자. 폴란드어로 된 이 편지에는
'Twoj fr'라고 서명되어 있는데, '너의 친구'라는 뜻이다. 미국 의회도서관 소장.

쇼팽의 영광에 가려진 친구가 한 명 있다. 어릴 때부터 쇼팽과 친구였던 그는 위대한 폴란드의 천재적 작곡가 쇼팽을 위해 한동안 궂은일을 도맡아 했다. 물론 쇼팽으로부터 약간의 도움을 바랐을 테지만, 야속하게도 쇼팽은 그가 기대했던 도움을 주지 않았다. 그는 쇼팽이 자신을 속였다고 생각하며 쇼팽 곁을 떠났다. 쇼팽의 사후 그 친구는 다시 돌아와 아무런 대가 없이 쇼팽 작품의 정리 작업을 수행했다. 그리고 불행하게 생을 마감했다. 이미 여러 번 언급한 율리안 폰타나가 바로 그 친구다.

쇼팽과 폰타나는 같은 해에 태어나 바르샤바 리세움에서 함께 공부했다. 학창 시절 두 사람은 카드게임 휘스트의 파트너였다.

폰타나는 리세움 졸업 후 바르샤바 대학에서 법학을 공부해 학위를 받았다. 진로를 위해 법을 전공했지만, 틈틈이 쇼팽이 다녔던 바르샤바 음악원에서 쇼팽의 스승 엘스너에게 음악도 배웠다. 바르샤바에서 쇼팽과 함께 음악 공연을 한 적도 있었다. 그의 선조는 여러 세대 전 이탈리아에서 폴란드로 이주해왔다. 건축가 집안인 그의 선조는 1600년대 후반 바르샤바의 성聖십자가 성당 설계에 참여했는데, 이 성당은 훗날 쇼팽의 심장이 안치되는 곳이다. 폰타나의 아버지는 폴란드 정부의 재정담당관을 역임하기도 했다. 그러므로 그의 집안은 재력이 좀 있었을 것이다.

그러나 1830년의 11월의 바르샤바 봉기가 그의 인생을 바꿔놓았다. 그는 조국의 해방을 바라며 봉기에 참여해 싸웠다. 그러나 봉기가 진압된 후 그의 가족의 재산은 모두 몰수되었고 그는 해외로 망명해야만 했다. 고국을 떠난 후 그는 경제적 어려움을 겪었을 것으로 추측된다. 처음 얼마 동안은 파리에 체류했는데, 그동안 쇼팽에게 피아노를 더 배우기도 했다. 1833년에는 런던으로 가서 3~4년간 피아노를 가르치며 살았다. 그곳에서 쇼팽 작품의 출판도 도왔던 것 같다. 당시 쇼팽 작품의 영국판 악보에는 '쇼팽의 제자 폰타나 편집'이라는 말이 들어가 있다.

그후 파리로 돌아온 그는 쇼팽과 가까이 지내며 음악가로서의 길을 모색했다. 파리로 돌아온 건 런던에서 음악가로서 생계를 유지하는 것이 쉽지 않아서였을 것이다. 그러나 파리에서도 형편은 만만치 않았다. 당시 파리에는 유명 피아니스트들이 넘쳐나서 경쟁을 뚫고 두각을 나타내기가 어려웠다. 아마도 그는 당대의 칭송

받는 피아니스트 겸 작곡가인 친구가 자신에게 도움을 줄 것으로 믿었던 것 같다. 파리에서 폰타나는 몇 년 동안 쇼팽의 비서 겸 심부름꾼 노릇을 했다. 파리를 비울 때면 쇼팽은 파리에서 해야 할 일을 모두 폰타나에게 시켰다. 지시를 내리는 편지가 하루가 멀다 하고 날아들었다. 쇼팽은 곡을 완성하면 먼저 그 악보를 폰타나에게 보내 점검하게 하고 출판을 위해 악보를 필사하게 했다. 그가 정리한 필사본은 프랑스판, 독일판, 영국판 등 각국 출판 악보의 기본이 되었다.

출판사와 출판료를 협상하는 것 외에 그에게 전달되는 요구사항은 다양했다. 쇼팽은 그런 심부름의 대가로 그에게 학생을 소개해주거나 자신이 파리를 떠나 있을 때 자신의 아파트를 이용하는 것을 허락했다. 돈도 없고 미래도 불투명한 폰타나가 진정 원했던 것은 쇼팽이 속한 특권층의 배타적 서클에 들어가는 것이었지만 그 문은 열리지 않았다.

1841년 쇼팽은 자신의 흉상을 바르샤바의 가족에게 보내는 일이 자기 생각대로 진행되지 않아 크게 기분이 상하게 되는데, 이 일과 관련해 폰타나에게 완곡하게 불만을 전하게 된다. 그 일의 배경에 대해 아무것도 몰랐던 폰타나로서는 억울한 내용이었다. 이 사건은 폰타나의 마음속에 잠재해 있던 불만을 들쑤셔 그를 자각하게 했다. 이 시기 그가 친지에게 보낸 편지에는 쇼팽에 대한 불만이 담겨 있다. 쇼팽이 도움은 주지 않으면서 거짓말을 한다는 것이었다. 이듬해 그는 쇼팽의 곁을 떠났다.

파리에서 빛을 보지 못한 폰타나는 결국 미국을 거쳐 쿠바로

갔고, 그곳에 쇼팽의 음악을 소개하며 제자도 양성했다. 그의 제자 중에는 쿠바 음악계에 큰 업적을 남긴 니콜라스 루이 에스파데로Nicolás Ruiz Espadero가 있다. 폰타나는 뉴욕과 쿠바를 오가며 활동했지만 피아니스트 겸 작곡가로서 큰 반향을 얻지는 못했다. 폰타나가 안정을 찾은 것은 1850년 재력 있는 미망인을 만나고서였다. 쿠바에서 만난 두 사람은 결혼하고 파리로 왔다. 그러나 그의 행복은 오래가지 못했다. 결혼한 지 5년 만에 부인이 폐렴으로 세상을 떠났고, 법적으로 완벽하지 못했던 결혼은 법원에서 인정받지 못해 부인의 재산은 그녀의 남자 형제들의 차지가 되었다. 그는 다시 생활고에 빠졌다.

그는 쇼팽의 가족과는 계속 연락을 주고받았는데, 쇼팽의 사후 미출판 작품의 정리를 부탁받고 어려운 와중에서도 그 일을 묵묵히 수행했다. 그의 노력 덕에 여러 곡(Op. 66~77)이 출판되었다. 이 일은 거의 10년 동안 계속되었다. 폰타나가 아니었으면 미발표 작품의 분류와 출판은 어려웠을 것이다. 말년에 폰타나는 귀까지 먹었다. 음악가에게는 치명적이었다. 청력도 잃고 가난으로 앞길도 어려웠던 그는 절망 속에 스스로 목숨을 끊었다.

쇼팽이 그 친구에게 잘했는지 못했는지도 중요하지만, 여기서는 한 사람의 인생 곡절에 주목하고 싶다. 건실한 한 청년이 있었다. 집안 배경도 괜찮았고, 큰 사건만 없었다면 순탄한 삶을 살았을 것이다. 그러나 조국이 위험에 처하자 자발적으로 헌신했고, 그 결과 든든한 듯했던 배경이 사라져버렸다. 여기저기서 힘든 세상과 싸워야 했고 운도 따라주지 않았다.

우여곡절이 있었지만, 그가 친구 쇼팽의 일을 그토록 충직하게 도왔다는 것은 쇼팽에 대한 존경심과 좋아하는 마음이 있었다는 것을 의미한다. 그런 친구가 있었다는 것은 쇼팽의 복이다. 그러나 선한 자가 반드시 복을 받지는 않는 것이 세상 이치임을 생각해볼 때, 누군가의 도움은 부수적인 요인일 뿐이고 중요한 것은 역시 본인의 실력이라는 것을 다시 깨닫게 된다.

쇼팽은 폰타나에게 두 곡으로 된 유명한 〈폴로네즈, Op. 40〉을 헌정했다. 그중 〈군대 폴로네즈〉로 알려진 첫 번째 곡은 폴란드의 위대함을 당당하게 그린 작품이고, 비극적이고 침울한 두 번째 곡은 폴란드의 몰락을 그렸다고 한다. 이 두 곡은 한 쌍의 빛과 그림자 같다.

폴란드인의 한恨
그리고 쇼팽

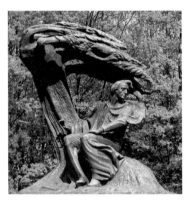

바르샤바 중심 와지엔키 공원에 있는 쇼팽
기념비.

강대국 사이에 낀 약소국 폴란드는 오랜 피압박의 역사가 있다. 폴란드는 한때 유럽에서 가장 넓은 지역을 지배하기도 했다. 하지만 1772년부터 이웃의 강대국(프로이센, 오스트리아, 러시아)들에 의해 분할 점령당했다(1차 분할 점령). 폴란드인들은 여러 차례 그들에 대항했다. 그러나 항거는 번번이 힘으로 제압되었고 더 강력한 압박을 초래했다. 연이은 침탈과 압박은 폴란드인의 마음에 깊은 상처를 남겼다. 1795년 폴란드는 3차 분할 점령되었고, 점령국은 강한 압제정치를 행했다.

피압박 기간 동안 폴란드인들은 독립을 위해 적지 않은 노력을 기울였지만 언제나 실패로 돌아갔다. 지배국은 강대국이었고, 유럽의 정치역학은 그들의 횡포를 용인했다. 강대국들 간의 힘의 균

형이 무너지는 경우에만 폴란드에 기회가 왔다. 나폴레옹이 바로 그런 경우를 만들었다. 그는 폴란드를 지배하던 프로이센·오스트리아·러시아와 싸웠고, 그들의 힘을 약화하기 위해 폴란드를 풀어주었다. 1807년 나폴레옹은 바르샤바와 그 주변 지역에 폴란드 공국을 설립하는 것을 지원했다. 폴란드인들은 잠시 근대 시민사회의 공기를 호흡했다. 하지만 프랑스군이 러시아 원정에 실패하면서 폴란드의 운명은 다시 추락했다. 바르샤바에 입성한 러시아는 더 난폭하게 굴었다.

러시아가 포악하게 굴수록 그에 대한 폴란드인들의 반감과 압제에서 벗어나려는 열망 또한 커졌다. 때맞춰 등장한 쇼팽과 그의 음악은 시련에 처한 폴란드인들의 민족의식을 자극해 그들의 정체성을 상기시키고 민족적 자긍심을 고취하는 역할을 했다. 나아가 폴란드인들이 시련을 견뎌내게 하는 힘도 주었다.

폴란드어에 'Zal'이라는 단어가 있다. 사전적 의미로는 '슬픔' '후회' '아픔'이라는 뜻인데 '분노' '울분'이라는 뜻도 담겨 있다. 복합적 감정을 가진 이 단어를 외국어로 번역하기는 쉽지 않은데, 퍼뜩 떠오르는 우리말이 있다. 바로 '한恨'이다. 통하는 말이 있다는 것은 비슷한 감정을 공유한다는 것이다. 우리 민족이 그렇듯 폴란드 민족도 지나간 오랜 고통의 시간이 그들의 마음속에 울분을 만들었고, 그것은 '잘Zal'이 되었다. 리스트는 처음으로 '잘'이라는 단어를 사용해 쇼팽의 음악을 논했다. "쇼팽은 일시적으로 기쁨을 느낄 때도 있었다. 그러나 그의 마음 근저에 있는 어떤 감정으로부터 자유로웠던 적은 없다. 그 감정을 적절히 표현할 말은

폴란드어 '잘' 외에는 없다. 진정 쇼팽의 모든 음악을 물들인 것은 '잘'이었다."

쇼팽은 나폴레옹의 전성기 때 태어났다. 폴란드가 반짝 활기를 찾은 때였다. 유전학적으로 사람의 기본적 감정은 모계 쪽에 더 가깝다고 한다. 반쪽짜리 폴란드인이었지만 쇼팽의 마음속에는 '잘'이 자리 잡고 있었고, 폴란드와 분리될 수 없었다. 그리고 그는 자신의 근원에 정신적 애착이 강한 사람이었다. 훗날 폴란드 국가로 제정되는 군가 〈폴란드는 아직 죽지 않았다〉가 탄생한 것도 쇼팽이 태어나기 얼마 전이었다. 쇼팽의 등장은 민족적 감정이 끓어오르고 있던 폴란드의 상황과 맞아떨어졌다. 우연인지 필연인지 쇼팽이 작곡한 첫 작품은 폴로네즈였고, 생전에 출판된 마지막 곡은 마주르카였다. 모두 폴란드의 전통 춤곡이다. 그뿐만 아니라, 그의 첫 연주회와 마지막 연주회는 모두 폴란드인을 위한 자선 연주회였다. 이렇듯 쇼팽과 폴란드는 떼려야 뗄 수 없는 사이였고, 이것이 그가 오늘날까지 폴란드인들에게 민족적 영웅으로 추앙받는 이유이기도 하다.

쇼팽과 그의 음악은 폴란드라는 국가의 존재와 위상을 알리고 높이는 데 기여한 바도 크다. 그는 당시 유럽의 중심지였던 파리의 폴란드인 사회의 하나의 구심점이었다. 그의 애국적 행보는 유명했고 관련된 일화도 많다. 폴란드 출신의 바이올리니스트 라핀스키가 파리로 공연을 하러 왔을 때 쇼팽은 동포인 그를 파리의 음악계에 소개하고 그가 성공적으로 연주회를 개최할 수 있도록 애썼다. 그러나 당시 폴란드를 지배하던 러시아를 의식한 라핀

스키가 폴란드 난민을 위한 자선 연주회에 참가하는 것을 꺼리자 쇼팽은 크게 화를 내고 그를 멀리했다.

그의 폴로네즈는 때로는 군가로, 때로는 국가처럼 불리고 연주되었다. 1844년 파리에서 열린 고향 친구를 위한 작은 음악회에서 쇼팽은 〈폴로네즈, Op. 53〉을 연주했다. 동포 참석자들은 눈물을 흘렸고, 모두 일어나 〈폴란드는 아직 죽지 않았다〉를 합창했다. 1800년대 후반 고국을 떠나 대서양 너머 미국에 정착한 폴란드인들은 서로를 위로하고 동포애를 나누는 자리를 여기저기에 만들었다. 그들은 합창단을 조직해 정기적으로 모여 노래를 하며 떠나온 고향을 그렸다. 그들은 그것을 '쇼팽 합창단'이라고 불렀다. 아직도 미국 곳곳에 그 합창단의 전통이 남아 있다고 한다. 쇼팽 음악의 민족적 의미를 잘 알고 있던 슈만은 다음과 같이 말했다. "(쇼팽의 곡에는) 특별하고 강하게 두드러지는 민족주의가 있다. 러시아가 그의 지극히 단순한 마주르카 멜로디에 날카로운 발톱이 숨어 있다는 것을 안다면, 그들은 의심의 여지 없이 그 음악을 금지할 것이다. 쇼팽의 음악은 장미 속에 숨겨진 대포이다."

1835년 9월, 쇼팽은 뒤에 약혼하게 되는 마리아의 가족과 함께 드레스덴에 있었다. 그가 나타나자 그곳에 있는 폴란드인이 저녁 식사 자리를 마련했다. 그 자리에는 작가 요제프 크라신스키 백작도 있었다. 쇼팽은 그 모임에서 자신의 곡 몇 개를 연주했다. 그리고 〈폴란드는 아직 죽지 않았다〉를 변주해서 연주했다. 참석자들은 다 함께 뜨거운 동포애를 나누었다. 이 소식은 바로 그곳 러시아 대사관에 들어갔다. 이튿날 크라신스키 백작은 러시아 대사관

에 소환되었다. 그는 "혁명가가 연주되는 곳에 왜 갔느냐"고 추궁당했고, "쇼팽 같은 선동가는 문밖으로 쫓아냈어야 했다"고 문책을 받았다. 이 일로 인해 크라신스키 백작의 거주 허가 연장이 거부되었고, 마리아의 가족도 드레스덴을 떠나라는 명령을 받았다. 당시 쇼팽은 러시아에게 최대의 기피 인물이었다.

엘스너를 비롯해 쇼팽의 주변 사람들은 그가 폴란드의 역사를 소재로 한 서사적 오페라를 써주기를 바랐다. 그 오페라를 통해 폴란드 민족의 자긍심이 더 높아질 것으로 기대했다. 쇼팽은 오페라 쓰는 것을 심각하게 고려했다. 하지만 그는 곧 생각을 접었는데, 이유는 확실치 않다. 오페라 같은 대작을 작곡하려면 강한 체력이 필요하다는 문제도 있었을 테고, 다른 한편으로는 자신의 주특기인 피아노 말고 새로운 장르에 도전한다는 것이 두려웠을 수도 있다.

폴란드가 어려운 시기에 처했을 때 쇼팽과 그의 흔적도 같이 어려움에 부딪쳤다. 1863년, 쇼팽의 유물이 보존된 쇼팽의 누이 집 근처에서 러시아 장군이 습격을 받았다. 러시아 군대는 수색 명분으로 쇼팽의 누이 집에 난입해 쇼팽의 유물을 닥치는 대로 파괴했다. 파괴된 유물 중에는 쇼팽의 편지, 아리 셰퍼가 그린 초상화 그리고 쇼팽이 처음 연습곡을 작곡할 때 사용한 피아노도 있었다.

1차 세계대전 이후 폴란드가 국가로서 다시 자리를 찾았을 때 그들이 독립을 상징하기 위해 한 일은 쇼팽 기념비를 세운 것이었다. 하지만 그 기념비도 폴란드가 겪은 곡절을 그대로 따랐다.

1939년 나치 독일이 폴란드를 침공하면서 2차 세계대전이 시작되었는데, 나치 독일은 바르샤바를 점령한 후 쇼팽 기념비를 폭파했다. 기념비의 잔해를 모두 수거해 주조 공장에서 녹였다. 나아가 나치 독일은 쇼팽 곡의 연주를 전면 금지했고 듣는 것도 금지했다. 쇼팽이 지닌 민족적 상징성을 잘 알고 있던 나치 독일은 쇼팽 기념비를 파괴하는 것이 폴란드인의 용기를 꺾는 데 도움이 될 것으로 생각했다.

2차 세계대전 중 폴란드인들이 입은 피해는 컸다. 특히 전쟁 막바지에 폴란드에서 반독일 봉기가 일어났을 때, 나치 독일은 바르샤바를 야만적으로 파괴했다. 전쟁이 끝났을 때 바르샤바의 인구는 150만 명에서 38만 명으로 줄었고, 바르샤바의 건물들은 85퍼센트 이상이 파괴되어 있었다. 쇼팽의 흔적도 많이 사라졌다. 막대한 피해를 본 폴란드는 전쟁 후 고심 끝에 다른 곳에 신도시를 세우는 대신 잿더미가 된 바르샤바를 재건할 것을 결정했다. 철저한 고증을 거쳐 옛 모습 그대로 도시를 다시 세웠다. 바르샤바 한 가운데의 와지엔키 공원에 있던 쇼팽의 기념비도 원래의 모습대로 다시 세웠다.

1926년 쇼팽 기념비를 처음 건립하면서 폴란드는 쇼팽을 기리는 경연대회를 구상해 이듬해부터 개최했다. 쇼팽 국제 피아노 콩쿠르이다. 현재 5년마다 한 번씩 열리는 이 콩쿠르는 세계에서 가장 권위 있는 피아니스트 경연대회이다. 대회 기간에는 정쟁과 사소한 잡음들이 가라앉고, 관광객과 방문객들이 바르샤바 '쇼팽 공항'을 통해 폴란드로 몰려든다. 폴란드인의 감정이 실린 쇼팽의

곡들은 오늘날 세계인의 사랑을 받고 있다. 쇼팽 음악의 민족적 성격을 잘 이해했던 슈만은 다음과 같은 말도 남겼다. "쇼팽의 길은 특정한 민족주의에서 출발해 범세계적 이상으로 나아갔다" 슈만은 세계인들이 쇼팽의 음악을 사랑할 수밖에 없는 이유를 처음부터 알고 있었던 것 같다.

사후에 발견된
쇼팽의 음란한 편지

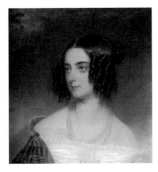

델피나 **포토츠카**. 모리츠 미카엘 도핑거의 그림. 1839년.

쇼팽이 한때 자신의 아이를 낳아주면 좋겠다고 생각했던 여인이 있었다. 일반적으로 그려지는 쇼팽의 이미지를 고려하면 이런 생각은 그 자체만으로도 노골적이고 파격적이다. 그 여인은 폴란드 출신의 델피나 포토츠카(Delfina Potocka, 1807~1877) 백작부인으로 쇼팽보다 세 살 위였다. 그녀는 폴란드의 실력자 포토츠키 가문의 아들과 결혼했으나 폭력적 성향의 남편과 헤어져 쇼팽과 비슷한 시기에 파리에 정착했다. 쇼팽이 파리에 오고 며칠 후 그녀의 초대를 받아 함께 식사를 하면서 둘의 오랜 우정이 시작되었다. 둘은 모두 고국을 떠나 외국에서 막 생활을 시작했고 고향을 떠난 허전함을 공유할 수 있어서 쉽게 가까워졌다. 쇼팽은 델피나에게 피아노를 가르쳤다.

놀라운 미모와 우아함, 고상한 매너뿐만 아니라 아름다운 소프라노 음성을 가진 그녀는 아마추어로서 높은 수준의 가수였다고 한다. 그녀의 노래는 많은 예술가를 매료시켰고, 쇼팽도 자신이 만든 가곡을 다른 누구보다 그녀가 부르는 것을 선호했다. 부유한 시댁은 그녀에게 넉넉한 연금을 보내주었고, 그녀는 파리의 폴란드 동포 사회뿐만 아니라 현지의 귀족 사교계에서 주목을 받으며 화려한 삶을 살았다. 쇼팽이 바르샤바의 가족에게 보내는 편지에서 "내가 그녀를 얼마나 좋아하는지 알죠"라고 언급할 정도로 두 사람의 관계는 밀접했다. 델피나는 쇼팽이 주최하는 모임에 자주 초대되었고, 다른 살롱에 같이 초대된 적도 많았다. 쇼팽의 친구들도 그녀를 잘 알았다. 두 사람 사이의 친밀함은 쇼팽이 〈피아노 협주곡 2번 F단조, Op. 21〉과 〈강아지 왈츠, Op. 64-1〉 두 곡을 헌정함으로써 입증되었다. 쇼팽이 작품 두 곡을 헌정한 경우는 델피나와 로스차일드 가문의 딸 샬럿 외에는 없다.[13]

그녀의 초상화에서 엿보이는 육감적 매력과 쇼팽이 그녀에게 느꼈다는 특별한 감정 그리고 오래도록 이어진 우정은 두 사람의 관계에 대한 여러 가지 추측을 불러일으켰다. 그래서 많은 사람이 두 사람의 관계에 대해 뭔가 캐내려고 시도했지만 구체적 증거는 아무것도 나오지 않았다.

그런데 쇼팽 사후 100년 즈음에 사람들의 관심을 끄는 결정적인 일이 일어났다. 1945년 5월, 독일의 항복으로 2차 세계대전

13) 같은 작품번호에 곡이 여러 개 있는 경우는 예외로 한다.

이 끝났다. 독일과 러시아 사이에 끼어 있던 폴란드는 전쟁의 주요 피해국 중 하나였다. 잿더미 속에서 앞날을 걱정하던 폴란드인들에게 무너진 건물보다 더 걱정스러운 것은 그들이 오랫동안 증오했던 소련이 폴란드를 다시 그들의 영향력 아래에 두려 한다는 것이었다. 폴란드인의 자긍심은 다시 한번 짓밟혔다.

바로 이때 어떤 여성이 폴란드의 한 방송국에 찾아왔다. 그 여성은 쇼팽이 쓴 편지 한 묶음을 가지고 있다고 주장했다. 폴리나 체르니츠카Pollina Czernicka라는 이름의 그 여성은 쇼팽이 델피나 포토츠카 부인에게 보낸 편지들을 가족의 유물 속에서 발견했다고 했다. 폴리나는 음악학을 공부한 사람이었고, 개인적으로는 델피나 가문의 일원인 것으로 밝혀졌다. 방송국 측에서는 그녀의 말을 무시할 수 없었다. 폴리나는 라디오 방송을 통해 편지 내용의 일부를 들려주었다. 신문사들은 그것을 받아 옮겼다. 그 편지에는 쇼팽 자신의 음악관, 동료 음악가에 대한 평가, 미래에 대한 확신에 찬 예언이 담겨 있었다. 절친 티투스 보이체호프스키에게 보낸 편지를 제외하면 쇼팽의 속내를 엿볼 수 있는 자료가 흔치 않았으므로, 쇼팽 연구가들은 그것에 즉각적으로 관심을 보였다. 무엇보다 델피나와의 깊은 관계를 암시하는 내용이 주목을 받았다. 그런데 기존의 편지에서와 달리, 폴리나가 공개한 편지 속에서 쇼팽은 정중하고 겸손한 표현이 아닌 노골적이고 저속한 성적 표현을 남발했다.

편지 공개는 큰 파문을 일으켰고 사람들은 당혹감을 감출 수 없었다. 폴란드의 영웅이 이런 어려운 시기에 있는 폴란드 국민

을 실망시키는 건가? 단편적으로 공개된 편지에는 다음의 내용이 담겨 있었다. "연인이 너무 많아서 당신이 아이를 가질 수 없다고 하는데, 내가 당신을 수태시키겠어요." "당신에게 너무 많은 정력을 쓸데없이 낭비했어요. 그래서 나의 창조적 영감과 음악적 생각들도 함께 사라졌답니다." "나는 언제나 감탄할 만한 사랑스러운 여인들을 눈여겨보아왔고, 그들 중 누군가가 내 안에 열정의 불을 지피면 그 상대를 침대로 끌어들였어요." "조르주 상드에게 배운 사랑의 기술을 당신에게도 사용해보고 싶군요." 한 출판사가 재빨리 폴리나에게 접근해 편지의 출판계약을 맺었다. 일부 학자들은 새로 발견된 편지를 바탕으로 쇼팽을 재평가하려 했다.

당연히 의문도 일었다. 폴리나가 공개한 것은 편지의 일부였고, 타자로 친 사본이었다. 바르샤바의 쇼팽협회는 공식적으로 폴리나에게 원본을 요청했다. 그녀는 원본이 프랑스에 있다고 했다가 다시 미국에 있다고 둘러대며 원본 공개를 차일피일 미루었다. 원본에 대한 압박을 계속 받자 사진 복사본을 공개하겠다고 했지만, 약속한 당일이 되자 기차역에서 강도를 만나 잃어버렸다는 전보만 보내왔다. 편지의 진위에 대한 논쟁이 뜨겁게 달아올랐다. 쇼팽협회는 음악학자와 언어전문가들을 소집해 그때까지 공개된 자료를 바탕으로 분석에 들어갔다. 오랜 시간 분석 끝에 나온 결론은 편지들이 조작되었다는 것이었다. 근거는 충분히 제시되었다.

폴리나는 자기 집에 쇼팽의 제단을 만들어놓고 개인적으로 그를 기리고 있었던 것으로 밝혀졌다. 사람들은 그녀가 쇼팽의 열렬한 숭배자로서 어릴 때부터 쇼팽에 대한 모든 것을 수집했다고

했다. 처음 알려진 것과 달리 델피나의 직계 후손도 아니었다. 델피나 가문의 다른 계파 한 사람과 먼 가족 관계였을 뿐이다. 델피나 포토츠카 부인의 유물을 모두 물려받은 상속인은 그 편지에 대해 아무것도 아는 바가 없었다. 협회의 공식 조사 결과가 발표되기 전, 폴란드의 두즈니키에서 쇼팽 음악축제가 열렸을 때이다. 어떤 여성이 연주회에서 우연히 폴리나의 옆에 앉았다가 이상한 모습을 목격했다. 쇼팽의 곡이 연주되는 동안 폴리나는 비정상적으로 홍조를 띠고 있었고, 눈이 풀려 있었으며, 정신은 반쯤 나가 있었다. 그리고 이마에는 땀이 흐르고 있었다. 그 여성은 폴리나가 성적 흥분상태에 있다는 느낌을 받았다.

델피나가 쇼팽에게 보낸 편지 진본은 한 통만 남아 있다. 쇼팽이 사망하기 석 달 전에 발송된 그 편지에는 두 사람이 친밀한 연인 관계였음을 암시하는 단서가 아무것도 없다. 정중한 표현과 의례적 염려가 담겨 있을 뿐이다. 사적인 생각들이 담긴 쇼팽의 일기에도 델피나와의 관계에 대한 상상을 키울 만한 언급은 없다. 자신의 속내를 가감 없이 드러낼 수 있는 일기에서 쇼팽은 오히려 존칭을 붙여 그녀를 언급하고 있다.

처음에 알려진 것과 달리 폴리나는 1939년에도 한 지방 방송국에 그 편지의 존재를 알리고 그것으로 세상의 관심을 끌려고 시도했던 것으로 드러났다. 그러나 전쟁의 발발로 그 시도는 무산되었다. 분석가들이 내린 결론은 "병적인 성적 취향의 소유자로서 쇼팽에게 과도하게 몰입했던 한 여인이 저속한 편지를 조작해냈고, 그 편지에 자신의 망상을 담았다"는 것이었다. 폴란드 전체와

음악계 그리고 세계의 쇼팽 애호가들 사이에 큰 논란을 불러일으킨 이 사건은 일단 이렇게 정리가 되었다. 사실 여부와 상관없이 영웅에게 오점을 씌우려는 시도에 폴란드 국민의 반응이 어땠을지 쉽게 짐작된다.

폴리나를 비롯해 그녀의 가족들은 비극적 종말을 맞았다. 그녀의 어머니와 두 형제는 모두 스스로 목숨을 끊었고, 폴리나 자신도 쇼팽 사망 100주기에 맞춰 스스로 삶을 마감했다. 델피나와 쇼팽의 특별한 관계에 대해 추측을 일삼던 사람들은 둘 사이를 어떤 형태로든 증언해줄 편지나 다른 흔적이 남아 있을 거라 기대했다. 그런데 폴리나의 죽음으로 그들의 기대는 사라진 듯했다. 그러나 1964년과 1973년, 폴리나가 말했던 편지의 사진 복사본이 발견되었다는 논란이 다시 일었다. 논란을 확실히 잠재우려고 했는지 폴란드 범죄 과학수사국이 개입해 그것들이 쇼팽의 진본 편지들을 교묘히 짜깁기한 사진이라는 것을 과학적으로 밝혀냈다. 약혼과 파혼을 겪었던 마리아를 제외하면 델피나는 쇼팽의 오랜 친구 중 친밀한 관계가 될 수도 있었던 유일한 폴란드 여인이었다. 쇼팽은 두 사람의 관계가 우정 이상의 어떤 것이라는 것을 인정하지 않았다. 하지만 이런 사건의 발생을 통해 유추해보면, 폴란드인의 마음속에는 그들의 관심과 숭배의 대상인 쇼팽이 폴란드 여인과 맺어졌더라면 하는 바람이 강하게 있었던 것 같다.

제자들

쇼팽에게는 스승이 많지 않았다. 그의 스승은 지브니와 엘스너 정도였고, 두 스승의 역할도 주도적이거나 절대적인 것은 아니었다. 쇼팽이 음악가로서 성장하고 최고의 자리에 오르기까지 두 스승의 가르침은 보조적 역할에 머물렀다고 보는 것이 일반적이다. 그러나 그에게 가르침은 다른 의미에서 중요했다. 대중 연주회를 포기하다시피 했었기에 가르치는 것, 즉 레슨은 쇼팽에게 중요한 생활 방편이었다.

파리에 와서 첫 연주회를 가진 직후, 쇼팽은 폴란드 출신 유력 가문의 여인들에게 피아노 레슨을 시작했다. 1830년 11월의 바르샤바 봉기가 실패한 후 많은 폴란드인이 파리로 이주해왔다. 나폴레옹의 폴란드 지원 이후 폴란드인들은 프랑스를 가장 친근한 나

라로 여기고 있었다. 파리에 있는 폴란드 출신 유력 가문의 여인들 다수가 쇼팽의 제자였다. 그러다 로스차일드 가문을 비롯한 현지의 상류 사교계 부인과 아가씨들로 제자층이 넓어지면서 그는 경제적·사회적으로 기반을 마련하고 파리에 안착할 수 있었다.

쇼팽은 좋은 학생을 만나고 가르치는 것을 즐거워했다. 이름이 알려지자 학생들도 몰려들었으나 그가 감당할 수 있는 학생의 수는 한정적이었다. 그러다 보니 그에게 배울 기회를 얻기란 쉽지 않았다. 음악계에서도 그의 음악을 연구하고 분석하는 사람들이 많았는데, 그들 중에는 그와 만나는 것을 넘어서 그에게 직접 배우고 싶어하는 사람도 있었다. 음악학도로서 그에게 배우고자 하는 사람은 유명인의 추천장까지 들고 왔다. 당대의 유명 음악가들이 쇼팽의 문하에 들어가려는 사람들의 통로가 될 정도였다. 모셸레스, 칼크브레너, 리스트, 탈베르크 등의 추천장을 가지고 쇼팽에게 성공적으로 다가간 사람들이 여럿 있었다.

음악가이면서 《우리 시대의 위대한 피아노 거장들》이라는 저술을 남긴 빌헬름 폰 렌츠는 자신이 쇼팽의 문하에 들어간 과정을 소상히 기록으로 남겼다. 그는 쇼팽이 주도하는 낭만주의 음악에 관심을 가지고 공부하다가 1842년 늦여름 파리로 왔다. 렌츠는 노앙에서 여름을 보내는 쇼팽을 기다리며 우선 리스트에게 배우고 있었다. 쇼팽이 파리로 돌아오기를 손꼽아 기다리던 중 마침내 10월이 되어 리스트로부터 쇼팽의 귀환 소식을 전해 들었다. 쇼팽에 대한 렌츠의 존경심을 알고 있던 리스트는 쪽지를 써주며 2시 정각에 그를 찾아가라고 했다. 쪽지에는 "받아주세요, 프란츠 리

스트"라고 적혀 있었다.

렌츠가 쇼팽의 아파트를 찾아가자 하인이 문을 열어주었는데, 하인은 렌츠에게 쇼팽이 없다고 했다. 그러나 렌츠는 포기하지 않았다. 그는 다소 결례가 되는 것을 무릅쓰고 하인에게 쪽지를 내밀며 이것을 꼭 쇼팽에게 보여야 한다고 말했다. 하인이 쪽지를 받아 들고 안으로 들어가고 얼마 후 쇼팽이 나왔다. 렌츠는 우아하고 호감이 느껴지는 쇼팽의 첫인상을 잊을 수 없었다.

쇼팽은 "뭘 원하세요? 리스트의 제자인가요? 음악가세요?"라고 물었다.

"리스트의 친구입니다. 당신의 가르침을 받아 마주르카를 익히고 싶습니다. 몇 곡은 리스트에게 배웠습니다만." 렌츠가 대답했다.

쇼팽은 주머니 속의 시계를 보며 천천히 그러나 친절하게 말했다. "시간이 조금 있군요. 곧 나가야 해서 아무도 들이지 말라고 하인에게 말해두었어요. 이해하세요. 리스트에게 배운 것을 한번 연주해주세요."

렌츠가 피아노 앞에 앉자, 쇼팽은 피아노에 기대어 서서 긴장한 방문객을 미소 띤 눈길로 바라보았다. 렌츠는 〈마주르카 B플랫 장조〉를 연주했다. 경쾌한 고음부에 이르자, 렌츠는 리스트가 활기차게 연주하라고 가르친 것을 상기하며 힘차게 연주했다.

그러자 쇼팽이 속삭였다. "이거 당신의 해석이 아니죠? 리스트가 그렇게 하라고 보여주었죠? 그는 모든 것을 자기 방식대로 하죠. 그는 그래도 돼요. 수천 명 앞에서 연주하니까요. 내가 연주할 때는 그렇지 않아요." 순간 렌츠는 긴장했지만, 쇼팽의 얼굴에 긍

정의 빛이 보였다.

"좋아요, 레슨을 해드릴게요. 일주일에 두 번만요. 더이상은 안 돼요. 시간을 낼 수가 없어요." 쇼팽은 덧붙였다. "시간은 지키세요. 나는 정확히 시간대로 움직입니다. 리스트의 추천은 의미가 있어요. 당신은 그가 추천한 학생입니다."

한 번에 쇼팽에게 받아들여진 렌츠는 운이 좋은 사람이었다. 그의 인상이 좋았거나 그의 피아노 연주 스타일이 쇼팽의 마음에 들었을 것이다. 이렇듯 까다롭게 제자를 받았기에 학생은 선생을 잘 따르고 가르침을 쉽게 받아들일 수 있는 능력이 있었으며, 쇼팽 또한 그런 학생이었기에 기꺼이 성의를 다해 지도했다. 건강이 악화된 만년에는 가르침이 더딘 학생을 참지 못하기도 했다고 한다. 병이 그의 육체뿐만 아니라 인내심까지도 고갈시킨 것 같다. 그럴 때면 그는 연필을 하나씩 조용히 부러뜨리며 화를 삭였고, 그래서 그의 책상 위에는 연필이 수북이 쌓여 있었다. 만년으로 갈수록 수업 도중 노골적으로 화를 내는 경우가 잦았는데, 책상 다리를 부쉈다는 이야기도 전해진다.

귀부인 제자들로 인해 쇼팽의 집에는 고상한 여인들이 끊이지 않았다. 부지런한 렌츠는 항상 수업 시간 전에 쇼팽의 아파트에 도착해 자기 차례를 기다렸는데, 아름다운 숙녀 한 명이 수업을 마치고 방에서 나오고, 이어서 더 아름다운 숙녀가 나오는 것을 보았다. 그들 중 유난히 미모가 눈에 띄었던 아가씨는 제독의 딸인 로르 뒤페레였는데, 쇼팽은 그녀를 계단까지 배웅해주었다. 쇼팽은 그녀에게 〈녹턴, Op. 48〉을 헌정했다.

유력 가문 출신의 제자 중 재능이 있었던 사람은 라지비우 가문 출신으로 차르토리스키 가문으로 시집 간 마르첼리나 공주, 빈의 피아노 제작자와 결혼 한 프리데리케 뮐러, 투스카니 공국 대사의 부인이었던 페루치 부인, 오미아라 가문 출신의 뒤부아 부인, 콜로그리보프 가문 출신의 루비오 부인 등으로, 이들은 아마추어 수준을 뛰어넘는 훌륭한 피아니스트였다고 한다. 이들 중 다수는 대중 연주회에서 공연을 한 적도 있었다. 하지만 전문 연주가로서의 경력을 이어가지는 않았다. 피아니스트로서의 재능은 프리데리케 뮐러가 가장 뛰어났다고 한다. 하지만 그녀는 결혼하면서 전문 피아니스트로서의 경력을 접었다. 뒤부아 부인과 루비오 부인은 피아노 교습에만 집중했다. 제자 중에는 로르 뒤페르처럼 쇼팽에게 작품을 헌정받은 사람도 여럿 있었다. 마르첼리나 공주는 어릴 때부터 쌓은 인연을 바탕으로 마지막까지 쇼팽을 보살펴준 사람이기도 했다.

쇼팽의 제자들 가운데 좋은 음악가는 다수 있었지만 피아니스트로서 빼어난 경력을 쌓아간 사람은 드물었다고 리스트는 말했다. 전문 음악가 제자로는 카롤 미쿨리, 아돌프 구트만, 리스버그(본명은 찰스 새뮤얼 보비), 조르주 마티아스 등이 있었다. 이들은 음악원의 교수 혹은 전문 연주가로 활동했다. 쇼팽은 이들 중 특히 구트만을 가까이 두고 아꼈다고 한다. 체구가 크고 건장했던 그는 연주도 거칠어서 '통나무에서 날씬한 조각'을 만들어내기 위해 쇼팽이 고생을 했다고 한다. 구트만은 쇼팽의 임종을 지켰고, 마지막 순간 쇼팽이 물을 마신 잔을 소중히 간직했다. 어떤 이는 더

재능 있는 다른 제자도 있었는데 쇼팽이 구트만에게 유달리 애정을 쏟은 것을 이해하지 못하기도 했다.

제자 중에는 재능이 있는데 꽃을 제대로 피우지 못한 사람도 있었다. 지금의 루마니아 출신의 칼 필치가 그 대표 사례이다. 그는 어린 나이에 유럽 각지의 순회연주에서 큰 성공을 거두었다. 영국 순회공연도 성공적이어서 여왕의 궁전에도 초청을 받았다. 영국에서 쇼팽의 협주곡을 연주할 때는 오케스트라 부분의 악보를 구할 수 없었는데, 모든 것을 암기하고 있던 필치가 악보를 써냈고 그것을 바탕으로 연주할 수 있었다고 한다. 쇼팽은 필치가 자신의 곡을 가장 잘 이해한다고 했고 리스트도 그의 재능에 주목했다. 제자들은 쇼팽이 그에게 아낌없는 애정을 쏟을 때 질투를 느끼기도 했다. 그는 15세에 결핵으로 세상을 떠났다.

독일 출신의 카롤라인 하트만도 재능 있는 피아니스트도 꼽혔는데, 파리로 와서 쇼팽과 리스트에게 피아노를 배운 지 겨우 일년 만에 세상을 떠나서 사람들을 안타깝게 했다. 폴 군스베르크도 천재라고 일컫는 사람이 있을 정도로 주목을 받았는데 스무 살에 세상을 떠났다. 그 또한 결핵을 앓았는데, 그래도 쇼팽보다는 오래 살아남았다.

리스트와 비교하면 쇼팽은 음악계에 하나의 학파를 형성하지는 못했다. 우선 그의 제자들은 대부분 수업 기간이 짧았고, 길다고 해도 4~5년이었다. 또 쇼팽이 경제력, 리더십, 건강 등을 갖추지 못한 탓에 전문적으로 후계자를 키우고 그들을 뒷받침할 수도 없었다. 독창적이고 수준 높은 음악을 무기로 제자들과 한 무리의

숭배자 집단을 만들 수도 있었을 텐데 그러지 못한 점은 아쉽다고 할 수 있다. 리스트는 바이마르에서 마스터 클래스를 열어 많은 학생을 가르쳤고, 나중에는 부다페스트 왕립음악학술원의 원장으로 봉직하기도 했다. 그의 제자들도 한 학파를 이루었다고 할 수 있다.

잘 우거진 크고 넓은 숲이 넉넉한 휴식을 제공하긴 하지만, 마을 한가운데 홀로 서 있는 큰 나무가 오히려 편안한 휴식의 공간을 제공하기도 한다. 어쩌면 쇼팽은 후자에 가깝다고 볼 수 있겠다.

쇼팽의 교육 방식

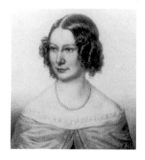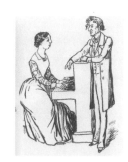

(왼쪽) 프리드리케 뮐러, 오스트리아 출신의 피아니스트.
(오른쪽) 폴린 비아르도에게 피아노 레슨을 하는 쇼팽, 모리스 상드의 스케치, 1844년.

쇼팽의 제자들은 예외 없이 그가 훌륭한 선생님이었다고 증언
했다. 물론 때로는, 특히 만년에는 '소란한 수업'(쇼팽이 화를 참지 못
해서)이 있었고, 몇몇 고귀한 학생들이 울면서 쇼팽의 집을 나오기
도 했다. 그러나 학생의 실력을 자신이 생각하는 수준으로 끌어올
리려는 열망에서 나온 결과임을 알기에, 존경하는 선생님에게 억
울한 감정을 갖는 경우는 드물었다. 오히려 학생들은 말 그대로
존경을 넘어 그를 숭배할 정도였다.

1839년 쇼팽이 마요르카와 노앙을 거쳐 파리로 돌아왔을 때 그
의 문하에 들어간 오스트리아 출신의 프리데리케 뮐러(Friederike
Müller, 1816~1895)의 기록에 따르면, 그는 수업 중 심한 기침을 거
듭했고 가끔 아편 몇 방울을 떨어뜨린 설탕물을 마셨다. 그러고는

향수를 뿌린 손수건으로 자주 이마를 문질렀는데, 힘들어하면서도 수업 내내 인내심과 열정을 유지했다고 한다. 건강이 좋지 않았지만 수업은 언제나 한 시간을 끝까지 채웠다고 한다.

쇼팽은 클레멘티의 〈연습곡(Gradus ad Parnassum 혹은 Preludes and Exercises)〉을 기초 레슨용으로 사용했고, 그다음 단계에서는 바흐의 〈평균율〉 중 전주곡과 푸가를 가르쳤다. 훔멜의 곡 몇 개를 포함해 클레멘티와 바흐의 곡을 피아노 연주의 기본으로 삼았고, 그것들을 이수해야 자신의 작품을 치기 위한 기초가 마련된 것으로 여겼다고 한다. 어떤 제자에게는 특히 바흐의 곡을 꾸준히 연습하라고 말하며 "이것이 당신을 발전시키는 최선의 길이다"라고 말했다고 한다. 제자의 발전 단계나 실력에 따라 다르긴 했지만, 슈베르트의 작품도 즐겨 가르친 곡의 목록에 있었다고 한다.

쇼팽은 학생을 가려서 뽑았고, 너무 어리거나 기본 실력을 갖추지 못한 학생은 받기를 꺼렸다. 또한 자신의 스타일대로 부드러운 터치를 강조했기 때문에 처음 레슨을 하게 되면 소란스러운 연주에 대해 지적하는 경우가 많았다고 한다. 특히 그는 초보자에게 손가락 훈련을 많이 시켰는데, 장조와 단조 음계를 '피아노(여리게)'로부터 시작해 '포르티시모(매우 강하게)', 그리고 '스타카토(분명하게 끊어서)' 혹은 '레가토(부드럽게 이어서)'로 반복하게 했다고 한다. 셋째, 넷째, 다섯째 손가락의 훈련을 집중적으로 시켜서 손가락의 독립성을 다진 후, 나아가 각 손가락의 터치에서 균형 있는 섬세함을 갖춰주려 했다. 쇼팽의 모든 손가락 움직임은 부드러움을 위해 계산되었다.

특이한 것은 그의 기본 손가락 포지션이 도, 레, 미, 파, 솔의 흰 건반이 아니라 미, 파#, 솔#, 라#, 시였다는 것이다. 흰 건반에서 시작해 검은 건반 세 개를 거쳐 다시 흰 건반으로 가는 포지션이다. 이렇게 하면 둘째, 셋째, 넷째 손가락이 높게 배열된 검은 건반 위에 위치해 손가락이 둥글게 모아진다. 학생들은 이 건반들 위에 손을 가볍게 올려놓아야 했다. 그렇게 하면 손가락을 날렵하게 유지하는 데 도움이 되고, 손 모양도 더 우아해 보였다.

교육을 시작할 때 쇼팽은 손가락을 경직적, 발작적으로 움직이는 것 혹은 쩨쩨하게 움직이는 것을 피하라고 강조했다. 모든 손가락을 독립적이고 유연하게, 아름답게 움직여야 했다. 쇼팽은 뻣뻣함을 무척 싫어했고, 학생이 아르페지오를 아무렇게나 연주할 때면 "무슨 개 짖는 소리냐"라며 화를 냈다고 한다. 또한 종종 리듬을 놓치거나 질질 끄는 것도 지적했다. 그럴 때면 자신이 직접 학생의 연주를 흉내 내어 연주하기도 했다.

쇼팽은 특정 훈련을 꾸준히 반복하게 했는데, 기계적으로가 아니라 학생이 온전한 의지와 생각을 가지고 하게 했다. 횟수가 적더라도 어느 정도 이해를 하며 집중하는 연습을 권장했다. 훌륭한 피아니스트의 자질을 갖추었지만 느낌이 부족한 학생에게는 아쉬움을 나타내기도 했다. 우둔하게 오래 하는 연습을 싫어해서, 어떤 제자에게는 6시간의 연습을 3시간으로 줄이고, 남는 시간에는 책을 읽든 오페라를 감상하든 다른 활동을 하기를 권했다. 폴란드 동포가 자신의 곡을 연주하면 더 만족해했고, 프랑스인 학생의 연주는 폴란드적 느낌이나 열정이 부족하다고도 했다.

그는 기술적 완성도 외에 이론 공부와 앙상블 연주도 권했다. 무엇보다 노래의 중요성을 일깨우는 것도 잊지 않았다. 그는 "연주하고 싶으면 노래할 수 있어야 한다"며 노래를 듣는 것을 권했고, 나아가 노래하는 법을 배우라고도 했다. 특히 벨칸토 스타일의 이탈리아 오페라를 보고 들을 것을 권했다. 벨칸토 창법의 아름다운 음색, 부드럽고 자연스러운 연결, 우아한 표현을 높이 평가했다. 그러면서도 필요할 때는 깔끔한 구간 구분Phrasing을 강조했다.

쇼팽의 아파트에는 그랜드 피아노가 있고 그 옆에 업라이트 피아노(보급형 피아노)가 있었다. 학생은 그랜드 피아노로 연주했고 그는 업라이트 피아노 앞에 앉아 반주를 하거나 시범을 보이곤 했다. 뒤부아 부인은 훔멜의 협주곡, 베토벤의 협주곡, 그리고 쇼팽의 협주곡을 배웠는데, 수업 시간에 쇼팽이 업라이트 피아노로 오케스트라 파트를 연주해준 것은 경이로운 경험이었다고 회고했다.

렌츠가 쇼팽에게 연주회를 대비해 어떻게 연습을 하는지 묻자 쇼팽은 다음과 같이 대답했다. "나한테는 끔찍한 시간이죠. 나는 대중 앞에 서는 것을 좋아하지 않아요. 그러나 내 위치에서는 피할 수 없는 일이죠. 연주회가 다가오면 나는 문을 걸어잠그고 2주 내내 바흐만 연주합니다. 그게 내 연습 방법이에요. 내 곡은 연습하지 않습니다."

이것은 제자 구트만도 확인해주었다. 쇼팽보다 몸집이 매우 컸던 구트만은 자신의 옷을 연주회를 위해 쇼팽에게 빌려주기도 했

다. 쇼팽은 연주회용 의상이 잘 맞지 않거나 특히 조금이라도 몸에 끼는 느낌을 받으면 매우 언짢아하며 안정을 찾지 못했다고 한다. 그래서 한번은 구트만의 큰 옷을 입고 연주를 한 적도 있었다.

쇼팽에게 재능을 높이 평가받은 제자 뮐러는 18개월 연속으로 그에게 배운 것을 소중하게 생각했다. 한 해 여름을 건너뛰고 다음 해 여름에 노앙으로 떠나면서 쇼팽은 그녀에게 고국으로 돌아가서도 스스로 계속 공부하기를 권했고 대중 연주회도 더 많이 하기를 바랐다. 몇 년 후 그녀가 잠시 파리에 들렀을 때 쇼팽의 건강은 좋아 보였다. 그녀는 쇼팽에게 더 배우고 싶었기 때문에 이듬해나 그다음 해에 파리로 돌아오려 했다. 하지만 무슨 이유에서인지 그것은 이루어지지 않았고, 1844년 겨울에야 겨우 몇 주 더 배웠을 뿐이다. 그녀는 부족한 수업을 무척 아쉬워했다.

훗날 쇼팽은 레슨 경험에서 얻은 교육법을 반영한 교본을 만들려고 노력했지만 건강이 허락하지 않았다. 미완성 교본의 원고는 한때 스쿠아르 도를레앙 아파트에 이웃으로 살았던 동료 피아니스트 알캉에게 남겨졌다. 하지만 원고가 별로 진전되지 않은 상태여서 큰 의미가 없었다.

리스트의 아쉬움

유명한 젊은 피아니스트들. 니콜라 에스타케 모린 석판화. 1842년. 뒷줄 가운데에 쇼팽과 아랫줄 오른쪽에 리스트가 있다. 쇼팽 기념관(바르샤바) 소장.

쇼팽과 리스트는 어릴 때부터 자주 비교되며 언급되었기에 서로에 대해 궁금하기도 했을 것이다.

리스트는 쇼팽의 작곡가로서의 재능에 탄복했다. 쇼팽의 첫 연주회에 대한 그의 평에는 진심 어린 존경이 담겨 있었다. "이 재능 있는 음악가의 존재에 우리가 느낀 큰 기쁨을 표시하는 데 열광적인 박수갈채로는 충분하지 않아 보였다. 그의 예술형식에는 새로운 시적 감성이 만족스럽게 혁신적인 모습으로 나타났다." 쇼팽도 피아니스트로서 리스트에 대해 최고의 평가를 했다. 쇼팽은 리스트가 자신의 연습곡을 연주하는 데 경탄했고, 제자 루비오 부인에게도 그의 연주가 좋다고 고백한 적이 있다.

두 사람은 곧 친구가 되었고 수년에 걸쳐 가까이 지냈다. 쇼팽

이 쇼세당탱 지역에 살 때 리스트는 라피트 로에 살았다. 1833년에서 1841년 사이에 두 사람은 공개 연주회에서만 일곱 번이나 같이 연주했다. 처음은 1833년 4월 2일, 베를리오즈가 기획한, 그의 아내이며 셰익스피어 전문 여배우였던 해리엇 스미스슨을 위한 자선 음악회였다. 또 한 번의 합동 공연 역시 자선 음악회였는데, 파리에 있는 폴란드 부인들의 자선단체를 위한 공연이었다. 마지막은 1841년 4월 25일과 26일, 플레옐 홀과 파리 음악원에서 열린 독일 본의 베토벤 기념비 건립을 위한 자선 연주회였다. 연주회 외에 살롱이나 음악 모임, 그리고 이런저런 자리에서 만난 일은 물론 수없이 많았다.

쇼팽은 파리라는 도시에서 많은 영향을 받았다. 파리의 다양성, 일상적 충동의 여과 없는 표출(특히 혁명기에), 자유로운 행동과 생각 등이 개성 있는 음악 활동을 강화하는 데 일정한 영향을 주었을 것으로 보인다. 실제로 파리로 옮겨온 이후 쇼팽의 음악에는 파리의 이런 분위기가 더 비중 있게 반영되어 있다. 그러나 쇼팽의 음악적 변화에는 리스트의 영향도 적지 않았다고 이야기된다. 리스트의 전기를 쓴 리나 라만은 리스트의 강렬함과 격정적인 에너지가 쇼팽의 작품에 전해졌다고 말했다. 라만은 만년의 리스트와 장기간에 걸쳐 심도 있는 대화를 나누었고, 그것이 그의 전기의 바탕이 되었다. 그러므로 쇼팽이 리스트의 영향을 받았다는 그녀의 평은 어쩌면 리스트의 견해가 반영된 것일 수도 있다.

이 견해는 긍정적으로 받아들일 수 있지만 절대적으로 내세울 수는 없다. 파리에 도착하기 전 쇼팽은 이미 자신의 스타일을 구

체화했고 그 스타일이 담긴 긴 작품 목록을 가지고 있었다. 어떤 작품 속에는 강렬하고 열정적인 표현들도 이미 들어 있었다.

서로 간의 영향에 대해 말하자면 오히려 리스트가 쇼팽에게서 받은 영향이 클 것이다. 우선 리스트는 1830년대 초까지 의미 있는 작품을 쓰지 못했다. 그는 파가니니의 연주를 보고 큰 감명을 받아 테크닉 면을 먼저 개발했고, 그후 시간을 두고 작품 생산에 노력해 의미 있는 결실을 만들어냈다. 슈만은 쇼팽이 준 자극이 그런 변화에 많은 기여를 했다고 분석했다.

쇼팽과 리스트의 관계가 언제부터 불편해졌는지는 명확하지 않다. 그러나 리스트가 마리 플레옐과 쇼팽의 아파트에서 벌인 사건, 그리고 마요르카에서 돌아온 후 열린 연주회에 대한 리스트의 평을 쇼팽이 조롱조로 받아들인 것이 두 사람의 관계를 설명할 때 두드러지는 사건임은 분명하다. 쇼팽의 한 제자의 증언에 따르면, 리스트는 첫 사건이 발생한 이후 어느 시기에 그 제자를 통해 쇼팽에게 '젊은 날의 실수는 지우고 과거를 잊어주기'를 부탁했다. 리스트는 쇼팽이 너그럽게 용서할 줄 알았다고 했다. 하지만 쇼팽에게 그것은 불가능한 일이었다. 리스트의 소개장을 들고 쇼팽을 찾아가 그의 제자가 된 렌츠에게 쇼팽은 리스트와의 관계에 대해 이렇게 이야기했다. "그와 나는 친구입니다. 예전에는 동지였죠." 이 말은 처음 얼마 동안은 마음을 여는 절친이었는데 나중에는 사교적인 방편으로 만나는 사이가 되었다는 뜻이다.

두 사람의 애증관계에 대해 완전히 다른 시각을 제공하는 사람도 있다. 숀버그Harold Schonberg의 경우인데, 그는 쇼팽을 탓했다.

그는 두 사람의 우정이 깨어진 근본적인 원인을 쇼팽이 리스트에게서 받은 많은 자극(좋은 의미로든 나쁜 의미로든)이 쇼팽의 마음에 일말의 경쟁심이나 질투심을 불러일으켰기 때문이라고 보았다. 특히 자신이 이루지 못한 무대에서의 큰 성공을 리스트가 이루어냈기 때문에 더욱 그랬을 것으로 여겼다.

리스트는 여러 차례 쇼팽과의 우정 회복을 시도했다. 바르샤바 공연 때는 쇼팽의 부모를 방문해 예의를 차렸고 연주회 초대장도 선사했다. 이에 쇼팽의 아버지가 아들에게 그와의 관계회복을 권하기도 했다. 1845년 12월 파리에서 공연 중이던 리스트가 쇼팽을 방문했고 둘은 대화를 나누었다. 이것이 두 사람의 마지막 만남이었다. 리스트는 쇼팽이 사망한 뒤 그의 묘비를 세우는 데 일조했다. 멘델스존의 사망과 이어진 쇼팽의 사망은 초기 낭만주의 세대 주요 멤버의 상실이었다. 특히 리스트는 쇼팽의 작품에 대해 누구보다 높은 평가를 했고 우정의 회복도 기대하고 있었기에 쇼팽의 죽음을 매우 아쉬워했다.

그는 쇼팽의 전기를 쓰기 위해 쇼팽의 누나 루드비카를 찾았다. 가족들이 가지고 있는 자료를 얻기 위해서였다. 하지만 쇼팽의 가족은 별 도움을 주지 않았다. 리스트와의 감정이 남아 있기도 했고, 쇼팽과 상드의 관계에 대한 질문이 불편하기도 해서였다. 장례식을 치르고 2주밖에 안 되었는데 그런 일로 찾아온 것이 마땅찮기도 했을 것이다. 많은 자료를 확보하지 못한 상태에서 집필되었기 때문에 리스트가 쓴 쇼팽 전기는 고증과 기록이라는 측면에서 깊은 의미를 갖지 못하는 것으로 평가받고 있다.

쇼팽이 활기를 잃은 1840년대 말부터 낭만주의는 퇴조했다. 리스트는 젊은 시절 자신도 힘을 합쳤던 낭만주의의 물결이 핵심 역할을 했던 한 리더의 퇴장으로 사그라져가는 것을 보며 많은 생각을 했을 것이다.

XI

흔들리는
쇼팽

조르주 상드의 두 아이

 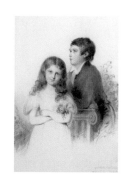

(왼쪽) 조르주 상드와 두 아이의 그림이 있는 알프레드 드 뮈세의 편지, 1833년 7월 28일, 프랑스
　　 국립도서관 소장.
(오른쪽) 조르주 상드의 아들 모리스(13세)와 딸 솔랑주(8세), 메리엔 낭시의 데생, 수채화, 1836년,
　　 낭만주의 미술관(파리) 소장.

　부모는 자식을 무조건 사랑하는가? 부모는 자기를 닮은 자식을
좋아한다. 그러나 자기를 지나치게 많이 닮으면 싫어한다. 자식이
자신의 단점까지 닮았을 때 지나치게 많이 닮았다고 말할 수 있
을 것이다. 엄마와 딸의 관계는 엄마와 아들 혹은 아빠와 딸의 관
계보다 좀 더 복잡할 때가 많다.
　성공한 작가 조르주 상드는 아량과 배려심이 있는 사람이었다.
그녀 주위의 많은 사람들이 그녀의 도움을 받았다. 상드라는 큰
나무 가까이에 있던 많은 사람들 중 나무가 주는 혜택을 누리기
보다는 그 나무로 인해 어려움을 겪은 유일한 사람이 아마도 딸
솔랑주일 것이다. 활기차고 영리했던 솔랑주는 상드가 어렸을 때
그랬던 것처럼 말을 타고 노앙의 들판을 누볐다. 리스트의 연인

마리 다구는 어린 솔랑주가 요정처럼 예뻤다고 했지만 상드의 눈에는 못마땅하게만 보였다. 상드는 솔랑주가 이기주의자이며 파렴치한 자신을 빼닮았다고 했다. 상드는 어릴 때부터 딸의 기를 죽였다. 솔랑주의 삶은 대체로 불행했는데, 그 원인 중엔 엄마인 상드가 제공한 것도 있다.

아들 모리스의 탄생은 신혼부부에게 축복이었다. 그러나 모리스는 몸이 허약했고, 상드는 그런 아들이 늘 마음에 걸려서 아들에게 애정을 쏟았다. 항상 붙어 있던 엄마와 아들은 어쩌다 떨어져 있게 되면 몹시 슬퍼했다. 사실 솔랑주는 상드가 원해서 낳은 아이가 아니었다. 상드의 고향 친구 아자송이 솔랑주의 생물학적 아버지였다. 상드는 아들 말고도 예쁜 딸을 갖고 싶었다. 그러나 막상 솔랑주가 태어나자 마음이 복잡했다. 솔랑주는 평생 친아버지로 알았던 카지미르 뒤드방 남작과 자신을 낳아준 엄마 중 누구에게서도 따뜻한 사랑을 느낄 기회가 많지 않았다. 심신이 허약했던 모리스에 비해, 솔랑주는 정신적으로나 육체적으로 강한 아이였다. 엄마 혹은 그 누구에게도 의존하는 경향이 크지 않았다.

상드 역시 모리스와는 달리 솔랑주에게는 덜 포용적이었다. 또한 솔랑주가 고집이 세고 길들이기 힘든 성격이며 지적 능력은 뛰어나지만 상상도 못 할 만큼 게으르다고 기회 있을 때마다 비하했다. 밝고 당당한 이 여자아이를 모두가 좋아했지만, 엄마만은 예외였다. 상드는 활기찬 솔랑주를 번잡하고 소란스럽다고만 생각했다. 딸의 출생에 대한 죄책감 때문이었던 것 같기도 하고, 딸이 자신의 못마땅한 모습을 닮은 데 대한 거부감 때문이었던 것

같기도 하다. 상드는 모리스에게 모든 관심을 쏟아부었고, 솔랑주에게는 질책만 했다. 상드는 솔랑주의 마음을 전혀 헤아리지 않았다. 솔랑주는 어렸을 때부터 엄마의 관심을 끌기 위해 노력했지만 상드는 응답하지 않았다. 상드가 남편 뒤드방 곁을 떠나 파리로 올라왔을 때 어린 딸은 엄마를 따라왔다. 모리스는 아버지 곁에 남아 있었다. 상드의 주변 사람들은 예쁘고 영리한 이 여자아이를 귀여워했다. 자신을 귀여워해주었던 쥘 상도가 엄마와 헤어졌을 때 솔랑주는 슬펐다.

두 아이에 대한 차별은 상드가 시인 뮈세와 사랑에 빠져 베네치아로 밀월여행을 떠날 때 분명히 드러났다. 상드는 열 살 난 모리스를 좋은 기숙학교에 맡겼다. 학교에 남겨지던 날 모리스는 엄마와 떨어지기 싫어 교사를 밀쳐내고 달려와 엄마를 끌어안고는 미친 듯이 울었다. 상드는 가까스로 아이를 떼어내고 복도 모퉁이 뒤에 숨었다. 아이를 두고 돌아설 때 자신도 울었다. 상드는 아들 모리스에게 자주 편지를 보냈다. 이에 반해 다섯 살짜리 딸은 간단히 처리했다. 그냥 노앙 집에 내버려 둔 것이다. 특별히 돌봐주는 사람이 없었고, 하인들은 아이를 데리고 있으면서 거칠게 다뤘다. 행실이 나쁜 엄마를 닮았다며 솔랑주에게 매질을 하기도 했다. 9개월 후 상드가 집에 돌아왔을 때 어린 솔랑주는 넋이 빠져 있었다. 부모에게서 버림받았다고 느끼는 것이, 아무도 자기를 사랑해주지 않는다고 느끼는 것이, 아무에게도 보호받지 못한다고 느끼는 것이 어린아이의 자아 형성에 얼마나 나쁜 영향을 미치는지 우리는 잘 안다. 그후 상드는 솔랑주도 기숙학교에 보냈다. 두

(왼쪽) 13세의 솔랑주, 메르시에르의 데생.
(오른쪽) 17세의 모리스, 루이기 칼라마타의 데생.

아이는 모두 방학이나 휴일에만 집으로 와서 엄마와 함께 있을 수 있었다. 그러나 방학이나 휴일을 누리는 데도 모리스와 솔랑주에게는 차이가 있었다. 솔랑주는 더 엄격한 기준을 충족해야만 집으로 와서 휴일을 보낼 수 있었다.

1837년에는 전남편 카지미르의 돌출 행동이 있었다. 그는 상드가 없는 틈을 타, 막아서는 하인들을 뿌리치고 노앙에 있던 솔랑주를 자기가 사는 가스코뉴로 데려갔다. 애정에 굶주린 아홉 살의 솔랑주는 아빠라고 생각한 사람이 자기를 데리고 가자 공포 대신 재미를 느꼈다. 파리에 있던 상드는 그 소식을 듣고 당장 가스코뉴로 달려갔다. 딸에 대한 애정 때문이 아니라 정이 떨어진 전남편에 대한 분노 때문이었다. 상드는 지방관청에 도움을 요청했다. 이에 그 지방의 기병경찰은 한밤중에 카지미르의 저택을 둘러싸고 상드가 딸을 되찾을 수 있게 해주었다.

한밤중에 경찰이 동원되고 대치 상황이 벌어졌으니 어린아이

가 두려움을 느낄 수도 있었을 텐데, 솔랑주는 엄마와 함께 마차에 오르자마자 그 지방관청의 책임자[14]를 가리키며 상드에게 "누구야?"하고 물었다. 부모의 애정에 굶주린 딸은 엄마와 함께 있는 것만으로도 행복했다. 그때 솔랑주의 눈에 비친 엄마 상드의 모습은 크고 강했다. 이후 솔랑주는 평생 자신이 버려질지도 모른다는 생각과 다른 한편으로는 엄마가 위대하고 그리운 존재라는 생각을 마음속에 담고 살았다. 솔랑주는 기숙학교를 전전했다. 상드는 딸의 온갖 단점을 교사에게 강조하며 엄격한 관리를 요구했다. 방학이나 휴일에도 학교에 묶어두기를 바랐다. 학교는 기숙사비를 더 청구할 수 있었기에 상드의 요구를 받아들였다. 외출을 원하는 딸에게 엄마는 좋은 성적을 요구했다. 딸은 좋은 성적을 보여주며 엄마 곁으로 갈 수 있는 허락을 구했다. 그러나 엄마는 학교의 평가가 너무 후하다고 주장하며 딸이 학교에 계속 묶여 있기를 원했다.

기숙학교에 갇힌 딸은 엄마에게 그리운 마음을 담은 편지를 보냈다. 그러나 엄마는 딸의 편지에서 잘못된 철자와 문법적 오류를 찾아내어 학업 부족을 꼬집었다. 학부모가 참석하는 학교 행사가 있을 때면 딸은 엄마를 위한 선물을 준비해서 기다렸다. 그러나 엄마는 '사랑하는 나의 천사'로 시작해 핑계를 늘어놓는 편지만 보내고 행사에는 오지 않았다.

14) 훗날 파리를 대대적으로 정비하는 일을 맡은 조르주외젠 오스만이다. 오스만은 나중에 파리로 올라온 후 상드와 다시 만나기도 했으며, 유명인사 상드와의 인연을 회고록에 남겼다.

사춘기에 들어선 아들 모리스는 부실했다. 항상 어딘가 아팠고 식욕이 없었으며, 학업에도 진척이 없었다. 매사에 흥미를 느끼지 못했고 체격도 자라지 않고 그대로였다. 엄마와 떨어져 엄격한 규율 속에 기숙사 생활을 해야 했던 모리스는 불안으로 인한 여러 문제점을 보였다. 상드는 아들을 집으로 데려와 같이 지냈다. 기숙학교에 갇힌 솔랑주는 그런 엄마와 오빠 사이에 앉아보고 싶었다. 솔랑주는 기숙학교에서 "사랑해요. 나를 잊지 마요"라고 쓴 편지를 보냈다. 그것은 상드 자신이 어린 시절 그리운 엄마에게 보낸 편지에 쓴 말이기도 했는데, 상드는 기억하지 못했다. 한참 후에야 상드는 솔랑주를 노앙으로 데리고 왔다. 상드는 딸이 무기력하다며 체벌을 하겠다고 위협했고, 가정교사를 구하는 공고에 딸을 악마로 묘사했다. "이 아이는 악마입니다. 잠시도 눈을 떼면 안 됩니다." 자신의 딸에 대해 이렇게 말했다니 믿어지지 않는다.

두 아이는 마요르카로 가는 길목 페르피냥에서 쇼팽을 처음 만났다. 그것은 갑작스러운 일이었다. 피아노를 치는 쇼팽이 아이들에게는 신기하고 재미있게 보였다. 마요르카에서 가족은 해안을 걸으며 즐거운 시간을 보내기도 했다. 그곳에서 엄마의 보살핌은 따뜻했다. 예상치 못한 역경에도 불구하고, 엄마가 곁에 있었으므로 아이들은 오히려 행복했다. 상드도 시련을 통해 가족의 유대가 더 단단해졌다고 말했다.

두 아이의 존재는 쇼팽과 상드의 관계에 영향을 주었다. 상드는 어떠한 희생을 치르고라도 쇼팽에게 헌신적인 모습을 보이려 했지만, 아이들의 입장은 달랐다. 쇼팽이 합류한 후, 모리스와 쇼

팽은 상드의 보살핌을 두고 경쟁 관계에 놓였다. 쇼팽은 의식하지 못했지만, 모리스에게는 큰 문제였다. 쇼팽은 모리스와 솔랑주 두 아이에게 의붓아버지로서의 역할을 하려 했다. 이러한 노력은 상대적으로 솔랑주에게 더 잘 통했다. 쇼팽과 솔랑주 두 사람은 사랑을 주고받아야 할 가족과 멀어져 있는 상태였다. 둘 사이에는 묘한 공감대가 있었다. 솔랑주는 자신에게 피아노를 가르쳐주는 쇼팽을 잘 따랐다. 이에 비해 모리스에게 쇼팽은 질투와 시기의 대상이었다. 엄마에게 의존적이었던 아들 모리스는 자신이 받아야 할 엄마의 사랑과 보살핌이 다른 사람에게 간다고 생각했다. 쇼팽과 상드는 생활방식과 철학 그리고 이념 차이는 극복했지만, 두 아이로 인한 갈등은 극복할 수 없었다.

만인의 사랑을 받은 못난이
폴린 비아르도

(왼쪽) 폴린 비아르도.
(오른쪽) 신문을 읽는 쇼팽과 그림을 그리는 모리스, 폴린 비아르도의 그림, 1841년경, 바르샤바 프레데릭 쇼팽 기념관 소장.

　서로 다른 성향을 지녔기에 쇼팽과 상드의 사랑을 동시에 받은 사람은 많지 않았다. 한 사람 예외적인 인물이 있었는데, 바로 폴린 비아르도(Pauline Viardot, 1821~1910)였다. 그녀는 메조 소프라노로 당대를 풍미한 오페라 가수였다. 쇼팽과 상드는 그녀를 딸처럼 각별히 대했다. 폴린의 집안은 스페인계이고 아버지부터 어머니, 오빠, 언니 모두 유명한 성악가였다. 특히 아버지는 유명한 오페라 작곡가 로시니의 친구로, 로시니가 〈세비야의 이발사〉를 작곡할 때 그를 위한 배역을 특별히 만들었을 정도였다. 폴린보다 열세 살 많았던 언니 마리아Maria Malibran는 미녀 오페라 가수로 이름을 떨쳤으나 28세에 낙마 사고로 무대 인생의 정점에서 세상을 떠났다.

폴린은 어렸을 때 피아노에도 재능을 보였다. 하지만 세상을 떠난 아버지를 대신해 교육을 맡았던 어머니는 막내딸이 성악에 몰두하도록 유도했다. 폴린은 피아노를 접는 것이 슬펐지만 어머니의 뜻을 따랐다. 그녀는 개미라는 별명에 걸맞게 부지런해서 습득이 빨랐다. 아버지에게 물려받은 에너지, 깊은 탐구심, 밝고 사교적인 성격을 가졌고, 어머니에게 물려받은 자기 절제, 침착함, 지적이고 귀족적인 품격도 갖고 있었다. 조숙하고 영리했던 그녀는 여섯 살에 스페인어, 프랑스어, 이탈리아어, 영어를 구사했고, 나중에는 독일어, 러시아어, 폴란드어, 스웨덴어, 그리스어 그리고 라틴어까지 습득했다. 언니의 갑작스러운 사고는 폴린의 인생에 큰 전환점이 되었다. 폴린은 어린 나이에 전문 성악가의 길로 들어섰다. 그런데 오페라 가수로 가는 그녀 앞에는 큰 장애가 있었다. 그녀의 외모였다. 당시 극장 무대는 전통적인 미인을 원했는데, 그녀는 언니와 달리 그 기준에 미치지 못했다. 누가 봐도 무대 위 주인공에 어울리는 외모가 아니었다. 그러나 그녀가 무대에서 내뿜는 열정은 놀라웠다. 그녀의 자세는 위엄 있고 우아했다. 콘트랄토에서 소프라노까지 커버하는 넓은 음역을 가진 그녀가 유려한 벨칸토 창법으로 극적인 연기를 하면 관객은 혼을 빼앗겼다. 폴린은 금방 언니의 부재를 잊게 하며 당대 최고의 오페라 가수 반열에 올랐다.

하인리히 하이네는 그녀에 대해 "그녀는 못생겼다. 하지만 귀족적으로 못생겼다. 거의 아름답다고 할 정도이다"라고 했고, 당대의 유명 화가 아리 셰퍼는 "그녀는 진짜 못생겼다. 하지만 두

번째로 보았을 때 나는 그녀에게 미친 듯이 빠져들었다"라고 했다. 아리 셰퍼는 죽기 직전 그녀를 사랑했었다고 고백했다. 조르주 상드는 17세의 폴린의 노래를 듣고는 그녀의 목소리와 재능에 깊이 빠졌다. 한 살롱에서 소개받은 이후 두 사람은 깊은 교감을 나누었다. 상드는 "그녀는 내가 열정적으로 오직 좋아하기만 한 유일한 여성이다. 그녀는 당대의 가장 위대한 천재다"라고 했다. 시인 뮈세도 노래를 듣고 그녀에게 매료되었는데, 그녀를 쫓아다니다가 청혼까지 했다. 한때 뮈세와 사귀었던 상드는 그 소식을 듣고 폴린에게 그 청혼을 받아들이지 말라고 충고했다.

상드는 거기서 멈추지 않고, 당시 이탈리아 극장의 음악감독이었던 루이 비아르도와 이어주어 결혼하게 했다. 루이와 폴린은 상드와 쇼팽이 마련한 저녁 자리의 단골손님이었으므로 이미 잘 아는 사이였다. 루이는 18세의 폴린보다 스물한 살이나 많았지만 여러모로 안정적인 가정을 꾸릴 수 있는 사람이었다. 폴린과 결혼한 후 그는 폴린의 매니저 역할을 하며 그녀에게 헌신했고, 그의 도움을 받은 폴린은 유럽의 주요 도시에서 오페라 가수로 성공적인 경력을 이어갔다.

쇼팽도 폴린의 재능을 높이 평가했다. 그녀를 보면 활력이 생겨 기침을 멈추고 음악에 관한 이야기를 나누었다. 여전히 피아노를 잘 다루던 그녀와 2중주도 즐겼고, 음악적 영감을 주고받았다. 폴린 부부는 노앙의 집에도 자주 찾아왔다. 그곳에서 폴린은 세 거장 쇼팽, 상드, 들라크루아가 내뿜는 창작의 분위기에 감격했다. 폴린은 쇼팽과 의논해 그의 마주르카를 성악곡으로 편곡했다.

(왼쪽) 폴린의 남편 루이 비아르도, 에밀 라살의 드로잉, 1840년.
(오른쪽) 이반 투르게네프, 일리야 레핀의 유화, 1874년, 러시아 트레차코프 미술관 소장.

그리고 스페인 멜로디를 쇼팽에게 소개해 스페인 춤곡 볼레로를 작곡하도록 도왔다. 1841년 폴린이 해외 공연을 갈 때 그녀의 갓난아이를 노앙에 맡기기도 했는데, 쇼팽은 병아리처럼 삐약거리는 아기 루이제트가 예뻐서 어쩔 줄을 몰랐다. 그 아이를 위해 자장가도 작곡했다.

상드는 폴린의 재능과 침착한 태도를 끊임없이 칭찬하며 딸 솔랑주와 비교했다. 그러잖아도 사랑에 굶주리던 솔랑주는 낙담했다. 상드의 아들 모리스는 폴린의 남편이 없을 때면 두 살 위인 폴린의 꽁무니를 쫓아다니며 치근거렸다. 상드와 쇼팽, 모리스까지 모두 폴린에게만 관심을 쏟자, 솔랑주는 자신이 더 초라해지는 것 같았다. 솔랑주는 마음의 상처를 숨기며 "나도 착한 아이가 될 거예요"라고 엄마 앞에서 다짐했다. 그러나 사춘기의 소녀는 좌절과 열등감을 피할 수 없었다. 솔랑주는 다정하게 걸어가는 상드와 폴린을 뒤따르며 정원의 꽃을 막대로 내리쳤다.

폴린은 쇼팽과 상드 모두와 친했기에 나중에 두 사람이 헤어졌을 때 누구보다 아쉬워했다. 당대의 많은 음악가가 폴린에게 매료되어 그녀를 위한 곡을 썼다. 그녀에게 곡을 헌정한 작곡가로는 멘델스존, 구노, 베를리오즈, 생상, 마이어베어, 슈만, 글룩, 브람스, 바그너가 있다. 폴린은 작곡도 했는데, 그중에는 오페라 작품도 있다. 러시아의 소설가 투르게네프는 그녀가 작곡한 세 편의 오페라의 대본을 썼다. 언제나 수줍은 듯 조용했던 투르게네프는 평생을 독신으로 지내며 가정이 있는 폴린에게 지고지순한 사랑을 바쳤다. 쇼팽의 〈마주르카, Op. 33-2〉는 마주르카 중에서도 가장 잘 알려져 있는데, 이 곡을 폴린 비아르도가 노래로 만든 것이 〈나를 사랑해줘요Aime-Moi〉이다. 이 곡처럼 폴린의 심성도 밝고 맑았을 것으로 추측해본다.

성당에 보존된 쇼팽의 심장

(왼쪽) 쇼팽의 심장을 품고 있는 바르샤바 성십자가 성당의 기둥.
(오른쪽) 1945년 2차 세계대전이 끝난 후 쇼팽의 심장을 바르샤바의 성십자가 성당에 안치하기 위해 옮기는 모습.

　쇼팽은 어릴 적부터 허약했다. 리세움의 동급생들은 귀족적 자태에 창백한 모습의 그를 기억했다. 하지만 죽음을 염려할 정도로 건강이 나쁘진 않았다. 열여섯 살에 리세움을 우등으로 졸업한 그는 인문계인 바르샤바 대학 대신 음악원을 선택했다. 그는 친구에게 "의사가 걷기 운동을 가능하면 많이 하라고 했는데 하루에 6시간씩 책상 앞에 앉아 있어야 한다는 것은 우습다"며 음악원을 선택한 이유를 전했다. 음악원은 커리큘럼도 더 자유로웠다. 이미 결핵으로 딸을 잃은 쇼팽의 부모도 이 결정에 반대하지 않았다.

　당시 결핵은 비교적 흔한 병이었지만 치료는 매우 어려웠다. 더구나 전염병이어서 법정관리 질병이었다. 그 시대에 결핵 환자로서 쇼팽만큼 오래 산 경우는 흔치 않다. 마요르카에서 죽을 고

비를 넘기고 노앙으로 돌아왔을 때 상드의 친구였던 의사 파페는 쇼팽의 폐가 건강하다고 진단했다. 하지만 쇼팽의 친구이자 의사였던 마투진스키는 그 진단을 믿지 않았다. 그는 쇼팽의 병이 결핵이라고 확신했고 살 날이 길지 않을 것을 직감했다. 그는 쇼팽이 사망하는 꿈을 꾸기도 했다.

20세에 고국을 떠나면서 쇼팽은 다시 돌아오지 못할 것이며 타지에서 죽을지도 모른다는 두려움을 느꼈다. 그의 예감은 맞았다. 그는 다시 고향으로 돌아가지 못했고 타향인 파리에서 숨을 거두었다. 숨을 거두기 직전 그는 누나 루드비카에게 부탁했다. "러시아 총독이 내 시신을 바르샤바로 가져가는 걸 허용하지 않을 거야. 그러면 내 심장만이라도 가져가줘." 쇼팽이 세상을 떠난 후 그의 심장은 유언에 따르기 위해 적출되어 코냑이 담긴 크리스털 병에 넣어졌다. 당시 코냑은 보존제로 널리 사용되었다. 그의 육신은 파리의 페르 라셰즈 묘지에 묻혔다. 루드비카는 동생의 장례식을 치른 후 심장이 담긴 병을 바르샤바로 가져갔다. 국경을 지날 때는 경비대의 눈을 피하기 위해 그 병이 담긴 나무 상자를 치마 밑에 숨겨야 했다. 그의 심장은 얼마 동안 그녀의 집에 보관되었다. 시간이 지난 후 근처의 성십자가 성당으로 옮겨졌다. 처음에 교구 신부님은 쇼팽의 심장을 안치하는 것을 망설였다. 쇼팽과 조르주 상드의 스캔들은 바르샤바에도 알려져 있었다. 신부님은 쇼팽의 신앙심을 확신하지 못했다. 쇼팽의 부친과 잘 아는 사이인 주교님이 개입하고서야 그의 심장은 성당 지하에 안치되었다.

1880년이 되어서야 쇼팽의 심장은 적절한 대우를 받았다. 대리

석 묘비가 만들어졌고, 국가 차원의 기념의식 속에 성당의 중앙 기둥에 안치되었다. 이후 2차 세계대전으로 바르샤바가 크게 파괴된 데다 특히 1944년 바르샤바 봉기 당시 소용돌이의 한가운데에 있었으므로 성당은 피해가 컸다. 그 와중에도 쇼팽의 심장이 온전히 보존된 것은 기적이었다. 그것은 어느 독일 장교 덕택이었다. 나치 독일의 무자비한 봉기 진압이 시작되기 직전, 한 독일 장교가 성당을 방문했다. 그는 성당 측에 쇼팽의 심장이 담긴 함을 가져가게 해달라고 요청했다. 음악애호가라고 밝힌 그는 그것은 폴란드의 국가적 유물이므로 잘 보존되어야 한다고 말했다. 그함은 바르샤바 밖에 있는 한 대주교 교구로 신속히 옮겨졌다. 그후 곧바로 진압 작전이 집행되었다. 나치 독일은 무자비했다. 이진압 작전으로 바르샤바 시민 20만 명이 사상을 당했고, 바르샤바 건물들의 약 85퍼센트가 파괴되었다. 성십자가 성당의 잔해는 처참했다.

쇼팽의 심장을 구한 나치 장교는 바흐젤레프스키Bach-Zelewski 장군이었다. 전 프로이센 지역 출신인 그는 나치 친위대 사령관으로서 봉기 진압과 바르샤바 파괴를 지휘한 사람이었다. 그 진압 작전으로 그는 나치 독일의 훈장을 받았다. 이름에서 알 수 있듯이 그의 선조는 폴란드계였다. 그는 악명 높은 아우슈비츠 수용소의 설치를 건의한 인물로 전쟁 중 악행으로 이름이 높았다. 전쟁이 끝난 후 그는 전범재판정에서 한때 자신이 충성했던 나치 수뇌부에 불리한 진술을 해 자신의 죗값을 덜려고 했다. 하지만 결국 감옥에 갔고 옥살이 중 사망했다. 그의 따뜻한 폴란드 피는 쇼팽의

심장을 구하게 했다. 하지만 그의 차가운 폴란드 피는 동포를 학살하고 바르샤바를 파괴하는 명령에 따르게 했다. 폴란드인들은 그에게 치를 떨었다.

전쟁이 끝난 후 쇼팽의 심장은 거창한 의식과 함께 바르샤바의 성십자가 성당으로 돌아왔다. 쇼팽의 심장은 폴란드의 소중한 유물로 다시 확인되었다. 쇼팽이 결핵을 앓았다는 데는 대체로 이론의 여지가 없었다. 쇼팽의 주치의였고 사후 부검을 집행했던 크뤼베이에르 박사는 그의 폐가 예상보다 깨끗했고 오히려 심장이 더 상해 있다고 부검 보고서에 썼다. 오늘날 그 보고서는 남아 있지 않지만 의학자들은 그 내용을 잊지 못했다. 그 보고서는 쇼팽이 폐로 인한 병보다 심장의 병 때문에 사망했을 수 있다는 추론을 낳았다. 시간이 흐르며 의학이 발전했고 병의 더 세밀한 진단이 가능해졌다. 새로운 지식에 기초해 그의 사인死因에 관한 여러 이론이 제시되었다. 의학자들은 쇼팽의 사인을 정확히 알고 싶어 했다. 분분한 여러 말들을 입증하려면 보관된 심장을 꺼내서 분석해보는 것이 가장 확실했다. 그러나 성당 측은 의학자들의 요구에 응하지 않았다. 완벽하게 밀봉된 병을 개봉하면 보존에 문제가 생길 수 있다는 염려 때문이었다.

2014년 4월, 의학자들의 끈질긴 요구에 마침내 성당은 병을 공개했다. 그러나 병을 여는 것은 여전히 허용하지 않았고, 전문가들이 겉에서나마 관찰, 분석하는 것을 허용했다. 의학자들은 육안과 고해상도의 사진으로 심장을 분석했다. 쇼팽의 심장은 보통 사람보다 컸다. 흰색으로 비교적 깨끗했고 보존 상태도 양호했

다. 분석 결과는 2017년 11월 〈전미 의학 학술지the American Journal of Medicine〉에 실렸다. 쇼팽의 병과 죽음의 원인에 대한 오랜 논쟁에 한 획을 긋는 사건이었다. 결론은 심낭염이 그의 직접적인 사인이라는 것이었다. 심낭염은 심장을 둘러싸고 있는 막에 염증이 생긴 것으로, 결핵으로 생겨날 수 있는 병 중 하나다. 이 병은 숨 쉴 때마다 가슴에 심한 통증을 유발하고 심장의 박동을 어렵게 만든다. 쇼팽이 살던 19세기에는 심낭염을 진단할 수 있는 의료기술이 없었다. 결핵조차도 1950년대에 와서야 치료 가능한 병이 되었다. 쇼팽의 심장이 보존된 병은 분석 보고서와 함께 함 속에 다시 넣어졌고, 50년 후에 재분석될 예정이다.

결핵이 앗아간
가족과 친구

(왼쪽) 얀 마투진스키, 바르샤바 리세움 재학 시절부터 쇼팽과 친구 사이였으며 파리에서 의학을
공부할 때 같은 아파트에서 거주하기도 했다. 작가 미상, 1840년.
(오른쪽) 칼 필치, 요세프 크리후버의 석판화, 1844년.

쇼팽의 삶은 그를 사랑한 사람들이 보기에는 짧았다. 그러나
당시 그가 앓았던 병을 고려하면 39년은 아주 짧은 것이라고 말
하기도 어렵다. 결핵에 걸려 쇼팽보다 짧은 삶을 마감한 사람들이
그의 주위에 여럿 있었다. 쇼팽의 막냇동생 에밀리아는 14세에 세
상을 떠났다. 밝은 아이였고 문학에도 재능을 보여서 가족의 사
랑을 받았지만 심한 기침과 각혈을 했고 온갖 노력에도 불구하고
먹지 못한 채 점점 말라갔다. 에밀리아는 고통 끝에 생을 마감했
다. 결핵때문이었다. 쇼팽의 가족은 결핵의 무서움과 건강의 중요
성을 실감했을 것이다.

청소년 시절 쇼팽의 가장 가까운 친구는 얀 비아워붜츠키였
다. 그는 바르샤바 리세움에서 공부할 때 쇼팽의 집에서 하숙했었

다. 쇼팽은 그에게 자주 편지를 썼다. 동생 에밀리아가 병상에 있을 때 쇼팽은 고향 집에 있던 얀이 심하게 앓다가 세상을 떠났다는 소문을 들었다. 그 소문을 듣자마자 쇼팽은 심한 두통을 느꼈고 눈물을 흘렸다. 정신을 차린 쇼팽은 그 소문이 사실이 아닐 거라 믿으며 그에게 편지를 보냈다. "죽었는지 살았는지 소식 좀 보내줘. 기다릴게." 그해 겨울 얀은 세상을 떠났다. 그의 병도 결핵이었다. 얀이 세상을 떠난 뒤 티투스 보이체호프스키가 쇼팽의 주요한 편지 친구가 된다.

쇼팽의 오랜 친구 얀 마투진스키의 죽음은 쇼팽을 탈진 상태로 몰고 갔다. 의사 집안 출신인 그는 바르샤바 리세움 시절 쇼팽과 가까웠다. 그는 바르샤바 대학에서 의학을 공부했고, 재학 중이었던 1830년 11월에 일어난 봉기 때는 러시아에 대항해 싸우는 군대에 의무관으로 들어갔다. 그 일로 그는 폴란드군 최고 무공훈장까지 받았다. 봉기가 실패한 후에는 독일과 파리에서 의학 공부를 계속했다. 음악을 좋아했고 플루트도 연주할 줄 알았던 그는 쇼팽과 공통의 관심사가 있었을 것이다. 1834년 파리로 와서는 쇼세당탱 지역의 쇼팽의 아파트에 함께 살면서 친구의 건강을 세심하게 챙겼다. 그 아파트는 그가 공부하던 학교에서 멀었지만, 쇼팽과 같이 지내기 위해 그곳을 선택했다. 그는 파리에서 학위를 받고 프랑스 여인과 결혼도 했다. 그런 그가 1842년 4월 결핵으로 세상을 떠났다. 쇼팽과 상드는 병으로 심하게 고통받던 그를 보살폈다. 쇼팽은 마지막 순간까지 자신의 약한 육신으로는 상상할 수 없는 힘과 용기를 친구에게 불어넣었다. 하지만 기어이 세상을 떠나는

친구를 바라볼 수밖에 없었다. 쇼팽은 그의 장례를 끝까지 챙긴 후 집에 돌아와서는 부서지듯 무너져내렸다. 그러고는 한동안 심하게 앓았다. 절친을 잃은 충격에서 회복하는 데는 꽤 오랜 시간이 필요했다.

몇 년 뒤 쇼팽이 아끼던 제자 칼 필치도 결핵으로 세상을 떠났다. 아직 열다섯 살도 되지 않은 나이였다. 피아노 천재로 불리던 그는 열한 살에 쇼팽을 찾아왔다. 쇼팽은 어린 사람은 제자로 받지 않았으나 그의 재능에 반해 문하에 받아들였고, 예외적으로 일주일에 세 번씩 레슨을 해주었다.

리스트도 필치의 재능을 높이 평가하며 이렇게 말한 적이 있다. "언젠가 그가 연주여행을 시작하면 나는 그만둬야 할 거야." 필치는 열세 살에 벌써 파리, 런던, 빈에서 성공적인 연주를 했지만 베네치아에서 갑자기 세상을 떠났다. 제자의 비극적 죽음에 쇼팽은 큰 충격을 받았다.

이들 외에도 결핵에 희생된 사람들은 많았다. 병을 고려할 때 쇼팽의 생이 그나마 길게 이어진 것은 어쩌면 상드의 세심한 보살핌 덕분이었는지도 모른다. 쇼팽의 아버지(73세)와 어머니(79세)는 당시로서는 매우 장수했다고 볼 수 있다. 1844년 봄, 결핵 탓은 아니었지만 부친의 사망 소식은 쇼팽을 큰 슬픔에 몰아넣었다. 부친의 부고가 전해진 것은 쇼팽의 건강이 부쩍 나빠져 있을 때였다. 1843년 말부터 이듬해 봄까지 쇼팽은 독감으로 고생했다. 그의 병은 파리의 신문에 날 정도로 심각했다. 그는 몰린 박사가 처방한, 모르핀을 포함한 약물에 의존해 고통을 덜었다. 1844년 5월

초, 바르샤바에서 아버지의 부고가 왔다. 상드는 몸이 온전하지 않은 쇼팽에게 이 소식을 어떻게 전할까 고민했다. 성실하고 책임감 있는 아버지는 아들을 위해 온갖 희생을 감내했다. 자신도 넉넉하지 않으면서 아들에게 경제적 지원을 아끼지 않았다. 만년의 아버지는 건강이 나빠졌고 경제적으로도 힘들었다. 쇼팽은 잘 나갈 때조차도 적어도 경제적으로는 아버지에게 큰 도움을 주지 못했다.

소식을 들은 쇼팽은 큰 충격에 빠져 어두운 방에 자신을 가두고 한동안 아무도 만나지 않았다. 아버지의 죽음은 쇼팽에게 가정의 붕괴를 의미했다. 언젠가는 돌아갈 것으로 생각했던 집과 가족은 이제 예전의 모습대로 존재하지 않게 되었다. 하려고만 했으면 러시아 당국의 압박을 무릅쓰고라도 바르샤바의 집을 방문해 가족을 만날 수도 있었다. 그러니 그렇게 하지 못한 그는 죄책감을 느꼈을 것이다. 리스트가 소식을 듣고 조문차 방문했지만, 쇼팽은 그마저 만나려 하지 않았다. 상드는 쇼팽의 어머니 유스티나에게 위로와 애정이 담긴 편지를 보냈다. "그의 고통은 큽니다. 그러나 다행히 아프지는 않습니다. 귀하의 아들을 제가 마치 제 아이인 것처럼 헌신적으로 돌보고 있습니다." 유스티나도 상드에게 답장을 보냈다. "진심으로 감사드리며 당신의 모성적인 배려에 사랑하는 아들을 맡깁니다." 바르샤바의 가족은 쇼팽을 돌보고 있다는, 말로만 듣던 여인과 처음으로 직접 소통했다. 쇼팽은 아버지의 마지막 모습을 자세히 이야기해달라고 가족에게 요청했다. 아버지는 가족에게 둘러싸여 평화로운 임종을 맞이했다고 했다.

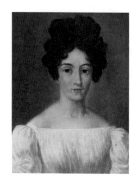

쇼팽의 누나 루드비카, 2차 세계대전 중 잃어버린 암브로지 미에로제프스키의 그림(1829년)을 얀 자모이스키가 복원한 것. 폴란드 국립쇼팽협회 소장.

병약한 쇼팽은 아버지를 여의고 더욱 쇠약해 보였다. 상드는 연약한 육신에 마음마저 허물어진 그를 보고 있기가 힘들었다. 그녀는 바르샤바에 있는 쇼팽의 누나 루드비카 부부를 프랑스로 초대했다. 같은 해 7월 쇼팽은 파리로 가서 루드비카 가족을 맞았다. 쇼팽은 모처럼 밝아졌다. 힘이 난 그는 파리의 여러 명소로 누나 부부를 데리고 다녔다. 칼스바트에서 부모와 함께 지낸 이후 오랜만에 가족의 정과 옛 추억을 맛보는 시간이었다. 파리에서 거의 한 달을 보낸 후 그들은 노앙으로 내려갔다.

쇼팽의 가족들은 쇼팽과 상드의 이야기를 소문으로 들었다. 1841년 리스트가 공연을 위해 바르샤바에 들렀을 때 쇼팽의 가족을 방문했었다. 그때 리스트가 상드에 관해 언급한 적이 있다. 아버지와 가족들은 상드에 대해 궁금한 점이 많았다. 하지만 쇼팽은 추문에 대한 염려 때문인지 상드와의 관계를 정식으로 언급하는 것을 여전히 자제하고 있었다. 노앙에서 함께 지낸 상드와 루드비카는 마음이 통했다. 루드비카는 상드가 예상했던 것보다 더 고상

했고 다정했다. 상드는 쇼팽의 누이를 정성껏 대했고, 루드비카는 상드가 병약한 동생을 돌보아준 데 대해 감사를 표했다. 노앙의 집에 온기가 돌았다. 누나는 동생을 돌보는 친절한 상드와 평화로운 시골 분위기를 확인하고 마음이 놓였다. 8월 말 루드비카는 노앙을 떠났다. 쇼팽은 파리까지 따라갔다가 돌아왔다. 누나를 보낼 때는 가슴이 아팠다. 루드비카는 바르샤바로 돌아가 가족들에게 그들이 궁금해하는 쇼팽과 상드의 소식을 전했다.

그해 노앙의 가을은 풍요로웠다. 상드는 자두 잼을 20킬로그램이나 만들어 이웃과 나눠 먹었다. 상드도 마흔이 넘어 눈이 침침했고, 그 전해 가을부터 위장병을 앓는 등 건강이 좋지 않았다. 상드가 늘 마뜩잖게 생각하는 딸 솔랑주는 힘들어하는 엄마를 밝은 얼굴로 보살폈다. 상드는 사춘기를 지나 성숙함을 보이는 딸을 모처럼 자애로운 눈길로 바라보았다. 노앙에서 쇼팽과 상드 두 사람 모두 안락하고 행복한 가정 생활을 느꼈다. 훗날 상드는 이때가 쇼팽과 함께한 세월 중 가장 행복한 날들이었다고 회고했다. 쇼팽이 파리로 돌아간 것은 11월 말이었다. 그해 여름 쇼팽은 〈피아노 소나타 3번, Op. 58〉을 작곡했다. 이 곡은 스케일이 크고 활기가 느껴진다.

흔들리는 쇼팽의 자리

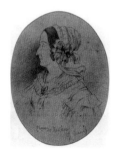

(왼쪽) 단테의 모습을 한 쇼팽. 외젠 들라크루아의 스케치. 쇼팽이 세상을 떠난 뒤 그려진 것으로
　　　하단에 'Cher Chopin(친애하는 쇼팽)'이라고 씌어 있다. 파리 뤽상부르 궁 도서관 천장화의
　　　밑그림이 되었다. 1849년, 루브르 미술관 소장.
(오른쪽) 마리 드 로지에르, 조르주 상드의 데생, 1843년경, 낭만주의 미술관(파리) 소장.

　상드는 쇼팽이 자기에게 화를 낸 적이 없다고 했다. 그는 언제
나 상드에게 친절했고 상드 역시 그를 천사라고 부르며 헌신적으
로 보살폈다. 그런데 천사였던 쇼팽이 상드에게 결함 있는 보통
인간으로 보이기 시작한 때가 왔다. 그것은 로지에르와 안토니의
연애사건 때였다.

　노처녀 마리 드 로지에르는 시골의 가난한 귀족 집안 출신이었
다. 돈이 없던 그녀는 쇼팽에게 피아노를 배우면서 대가로 상드의
딸 솔랑주에게 피아노를 가르쳤고, 쇼팽 가까이에서 집안일도 도
왔다. 상드와 쇼팽 그리고 솔랑주 모두 그녀를 좋아해 가족처럼
대했다. 특히 쇼팽은 착실한 그녀에게 많은 것을 의존하고 있었
다. 그런데 그 순진한 노처녀가 쇼팽의 집을 자주 찾던 안토니와

위험한 불장난에 휩쓸렸다. 쇼팽의 학창 시절 친구이자 쇼팽의 약혼녀였던 마리아의 오빠인 안토니는 스페인 전쟁에 참여한 후 돌아와 파리에 머물면서 쇼팽과 어울리고 있었다. 한량에 바람둥이인 안토니가 로지에르를 꼬드겨 무책임한 장난질을 했는데, 순진한 로지에르가 그에게 빠져든 것이다. 로지에르는 뒤늦게 눈뜬 사랑에 취해서 분별력을 잃고 주위에 이런저런 얘기들을 흘리고 다녔다. 그것이 선을 넘는 수준이어서 사춘기 소녀 솔랑주에게 나쁜 영향을 줄 수도 있었다. 쇼팽은 그녀와 안토니의 불장난이 달갑지 않았고, 더욱이 그 사랑놀음이 안토니의 가벼운 장난으로 끝날 거라고 내다보았다. 그러나 친구를 탓하지는 못하고 로지에르의 행동만 못마땅해했다.

쇼팽이 그들의 불장난을 못마땅해한 데는 다른 큰 이유가 있었다. 그는 그때까지 마리아와의 약혼이 깨진 것을 꺼림칙한 일로 마음에 두고 있었다. 자신이 신분상 혹은 재정적 측면에서 어울리지 않는 상대에게 염치없이 청혼했다고 사람들 눈에 비쳤을까 염려했다. 그의 자격지심에서 나온 염려였지만, 쇼팽은 그 자격지심을 건드린 로지에르의 연애가 몹시 신경 쓰였다. 그 두 사람이 가깝게 지내다 보면 마리아와의 약혼과 파혼에 얽힌 내밀한 이야기가 로지에르에게 흘러갈 수도 있을 것 같았다. 더구나 상드가 로지에르를 살갑게 대하고 있었으므로, 그런 이야기들이 다시 상드에게 흘러 들어갈까 염려했다.

쇼팽의 흉상에 관한 일로 상황은 더 어려워졌다. 파리의 조각가 당탕이 쇼팽의 흉상을 제작해 팔고 있었는데, 쇼팽이 그것을

구입해 바르샤바의 가족에게 보내려 했다. 그는 그 일을 파리에 있는 친구 폰타나에게 부탁했다. 앞뒤 사정을 모르는 폰타나는 폴란드의 가족을 방문하려 계획하고 있던 안토니에게 그 흉상을 맡겨 쇼팽의 본가에 전달해달라고 부탁했다. 노앙에 있던 쇼팽은 폰타나로부터 이 소식을 듣고 안절부절 못했다. 그는 자신의 흉상이 안토니와 마리아의 가족들에게 쇼팽과의 옛 사연들을 떠오르게 할 것이고, 그래서 생겨나는 쓸데없는 쑥덕거림이 다시 안토니에게서 로지에르에게로, 다시 상드에게로 흘러갈 수 있다고 생각했다. 쇼팽은 흥분해서 로지에르가 침소봉대하는 사람, 남의 일에 쓸데없이 끼어드는 사람, 담장 밑을 파고 들어와서는 장미꽃 밭을 휘저으며 송로버섯을 찾는 돼지라며 비난을 퍼부었다. 급기야는 여름 중 로지에르가 노앙에 오는 것을 금지하라고 상드에게 요구했다. 아울러 자신의 심부름을 착실히 수행하고 있던 친구 폰타나에게도 싫은 소리를 했다. 영문을 모르는 상드는 그런 쇼팽을 이해할 수 없었다. 쇼팽에 대한 상드의 표현에 처음으로 천사가 아닌 다른 표현이 등장했다.

상드는 로지에르에게 편지를 보내 양해를 구했다. 편지에 쇼팽이 로지에르에 대해 짜증을 냈다고 있는 그대로 적었다. 그 편지에는 사람을 대하는 병적인 태도, 어떤 사람을 좋아했다가 금방 심하게 싫어하는 변덕, 삐뚤어진 성격, 우울해져서 아무와도 이야기를 하지 않는 모습 등 쇼팽의 부정적인 모습이 담겨 있다. 흉상에 관련된 이 사건은 친구이며 조력자였던 폰타나와의 관계도 틀어지게 했다. 묵묵히 그의 일을 도와주던 폰타나는 쇼팽의 난데없

는 비난에 혼란스러워했다.

　이 일이 직접적인 이유였는지는 알 수 없으나 이때를 기점으로 폰타나는 쇼팽의 곁을 떠나 독자적인 길을 모색하게 된다. 당대 음악계의 중심인물이라고 할 수 있는 리스트와 거리를 두게 되면서 음악계의 다른 사람들과도 소원해진 쇼팽이었다. 많은 사람들이 천재 음악가 쇼팽에게 호의를 가지고 다가갔지만 그는 새로운 사람들에 대한 경계의 빛을 거두지 못했다. 젊고 유망한 음악가들도 그들의 우상인 쇼팽에게 가까이 다가가기가 힘들었다. 어떤 사람들은 그것을 쇼팽의 건강 탓으로 돌렸다. 몸이 약한 그로서는 사람들이 그에게 기대하는 만큼 응대하기가 어려웠다. 자기 자신도 추스르지 못하는데 누구를 배려할 수 있겠는가?

　사람들은 쇼팽을 다가갈 수 없는 사람으로 생각했고, 그리하여 쇼팽은 본의 아니게 음악계에서도 다소 고립되어가고 있었다. 그저 익숙한 살롱에서 고귀한 부녀자들에 둘러싸여 칭찬과 환호를 받는 삶에 젖어 있었다. 상드의 존재와 보호막은 쇼팽에게 더욱 절대적인 것이 되었다. 그런데 그런 상드의 눈에 쇼팽이 하늘의 천사가 아니라 지상의 결함 있는 인간으로 보이기 시작한 것이다. 당시 쇼팽은 정점을 향해 달려가고 있었다. 그래서 나머지 일들은 큰 파장을 불러오지 않고 수면 아래에 묻히는 듯했다. 하지만 쇼팽의 병세가 심해지고 상드에게 더 의존하게 되면서 상황은 달라졌다. 특히 쇼팽을 질투하는 상드의 아들 모리스가 머리가 굵어지면서 집안일에 대해 적극적으로 발언권을 행사하려 하자, 쇼팽의 입지는 안팎으로 급속히 좁아질 수밖에 없었다.

정 떼기

우편엽서로 제작된 노앙의 저택 모습.

노앙에는 늘 많은 손님이 초대되었다. 손님 초대는 시골 생활의 단조로움을 깨는 방편이었다. 개방적인 상드는 자신의 옛 애인도 초대했다. 한때 그녀와 열렬한 사랑을 나누었던 미셸 드 부르주도 노앙에 초대되었다. 그는 저녁 식사 자리에서 여전한 말솜씨를 과시했다. 하지만 40대 중반으로 이미 쇠약한 모습이었고 떠난 뒤 큰 여운을 남기지는 못했다. 하지만 잘 나가는 배우 보카주의 방문은 달랐다. 그는 여전히 당당하고 멋진 외모를 유지하고 있었다. 상드는 잘생긴 그에게 친밀한 애정 표현을 서슴지 않았다. 한때 둘이 사귀었다는 말도 상드 자신의 입에서 흘러나왔다. 쇼팽에게 그것은 전혀 즐거운 이야기가 아니었다. 그의 얼굴에 질투와 경계의 빛이 돌았다.

쇼팽은 한동안 자기 방에만 틀어박혀 있었고, 보카주가 인근 도시인 라 샤트르에서 연극무대에 섰을 때 보러 가지도 않았다. 상드는 쇼팽의 그런 반응을 이해하지 못했다. 쇼팽이 이유 없이 질투하고 토라졌다고 했다. 쇼팽은 깊은 자괴감에 빠졌다. 연인 앞에서 다른 남자와 다정하게 노닥거리는 것을 어떻게 볼 것인가? 상드는 병약한 그를 돌보면서 연인이 아닌 아들이나 병자로만 취급하는 것인가? 그는 성적 매력도 없고 노앙의 집에 머무는 하숙생에 불과한가? 아니면 많은 손님 중의 하나일 뿐인가? 쇼팽은 생각이 많아졌다.

1843년 여름, 노앙 근처에서 한 소녀가 폭행을 당하고 아이를 가진 채 버려진 사건이 발생했다. 상드는 즉각적으로 행동에 나섰다. 그녀는 동지들을 규합했고, 중앙정부의 무관심과 지방당국의 소홀함을 일깨우기 위해 당국의 허용 경계 내에서 아슬아슬한 활동을 이어갔다. 이것은 상드의 적극적 정치활동의 시작점이었다. 노앙의 집은 그 지방 행동주의자들의 만남의 장소가 되어 시끌벅적해졌다. 그해 가을에는 쇼팽과 상드의 아들 모리스만 파리로 올라갔다. 상드는 두 남자 모두를 곁에서 떼어놓는 걸 힘들어했다. 둘 중 하나라도 옆에 없으면 걱정과 염려를 거두지 못했다. 그러나 어느새 훌쩍 자란 모리스보다 쇼팽에게 더 마음이 쓰였다. 노앙에 남은 상드는 쇼팽의 상태에 대해 걱정을 늘어놓으며 그를 염려했다. 쇼팽에게 필요한 이것저것을 당부하며 모리스가 쇼팽을 보살펴주기를 바랐다. 그러나 모리스는 파리와 노앙의 집을 드나들던 폴린을 유혹하기에 바빴다. 심지어 스페인까지 쫓아가 그

(왼쪽) 모리스, 후에 그의 장모가 된 조제핀 라울로셰트의 그림, 1845년, 노앙 저택 소장.
(오른쪽) 솔랑주, 클레징제의 그림, 1849년, 낭만주의 미술관(파리) 소장.

녀의 남편이 없는 틈을 노릴 정도로 폴린에게 빠졌다.

상드는 더욱 적극적으로 정치활동에 빠져들었다. 파리의 아파트에서도 정치운동가들의 모임이 잦아졌다. 쇼팽은 그들을 점잖게 대하고 배려하려 애썼지만, 상드의 아파트에 그들과 함께 있는 것이 점점 편치 않았다. 이념의 문제라기보다는, 예의와 규범의 준수를 바라는 쇼팽의 성향에 그들이 맞지 않았다. 그 와중에 상드는 그녀와 지향점이 일치했던 행동주의자 루이 블랑과 짧게 사귀었다. 쇼팽과 상드 곁에 있으면서 쇼팽을 위해 의사를 부르러 뛰어다니기도 했던 그와 연애에 빠진 것이다. 상드는 오랫동안 부부관계가 없었다고 한 친구에게 털어놓았다. 그리고 또 다른 남자에게는 '질투심 많은 병자'만 아니었다면 당장 당신에게 달려갔을 거라고 스스럼없이 말하기도 했다.

이듬해 초겨울, 쇼팽은 누나 루드비카를 보내고 평소보다 늦게 파리로 돌아왔다. 작곡을 많이 하지 못해 수입은 줄었는데, 누나

일행과 지내느라 지출이 많았다. 학생들은 바로 돌아오지 않았다. 겨울 감기에 쇼팽은 더 늙어 보였다. 몸이 약해진 그는 집 안에 있을 때도 두꺼운 내의를 세 겹으로 입고 화롯가를 떠날 줄 몰랐다. 친구 음악가가 방문해보니 그는 레슨도 힘들어하고 있었다. 피아노 옆 소파에 비스듬히 누워 있다가, 필요할 때면 힘겹게 일어나 학생에게 연주를 들려주었다. 기력이 쇠한 쇼팽은 외출도 줄여야 했다.

그동안 모리스는 들라크루아 밑에서의 견습생활을 마쳤다. 상드는 아들이 성인으로서 자기 앞날을 개척해가기를 바랐다. 하지만 모리스는 무엇보다 집안에서 자신의 위치를 확고히 다지고자 했다. 그는 자기 마음에 들지 않는 하인을 내보냈다. 하인 얀은 양심적이었고 폴란드어로 소통할 수 있어서 쇼팽이 애착을 가졌던 사람인데 해고되었다. 모리스는 정원사와 또 다른 하인 한 명도 내보냈다. 둘 다 상드가 어릴 때부터 노앙 저택에서 일하던 사람들이었다. 새로운 하인이 들어왔다. 모리스는 새로 들인 사람들에게 자신의 권위를 내세웠고, 하인들은 그를 따르지 않을 수 없었다. 상드는 아들의 성장을 즐기는 것 같았다. 그가 폴린의 꽁무니를 따라다닐 때도 나무라지 않고 오히려 대견스럽게 생각하는 듯했다. 그러나 폴린의 남편 루이는 모리스의 행태가 눈에 거슬렸다. 상드는 가정이 있는 폴린 대신 다른 여자가 아들에게 필요하다고 느꼈다.

1845년 6월, 쇼팽과 상드는 노앙으로 내려갔다. 쇼팽은 멋진 사륜 마차를 새로 마련해 상드를 놀라게 했다. 잘 달리는 멋진 마차

를 타고 하는 여행은 즐거웠다. 그때는 얼마 뒤 노앙에서 일어날 큰 파장을 예감하지 못했다. 9월에 모리스가 파리에서 한 아가씨를 노앙으로 데려왔는데, 이것이 재앙의 씨앗이었다. 그녀는 오귀스틴 마리 브로라고 상드의 어머니 쪽 먼 친척이었는데, 그녀의 생모가 세상을 떠난 후 상드가 어린 그녀의 후견인 노릇을 해왔었다. 오귀스틴의 생모는 여러 남자를 거쳤고 그녀의 생부도 누구인지 불확실했다. 상드의 이복오빠 이폴리트는 오귀스틴이 근본 없는 아이라고 했다. 오귀스틴은 파리의 아파트에 몇 번 초대되기는 했지만 노앙 방문은 처음이었다. 상드는 평민 혈통이라고 그녀를 반겼고, 명랑하고 예쁘다며 주위에 자랑했다. 오래전부터 딸을 하나 더 원했던 터라 오귀스틴의 부모에게 돈을 주고 그녀를 아예 수양딸로 삼았다.

그해 겨울부터 오귀스틴은 가족의 일원으로 함께 살았다. 솔랑주는 큰 충격을 받았다. 한때는 재능과 지성을 갖춘 폴린과 비교해 열등감을 부추기더니, 이제는 자기보다 못한 여자애를 데려와 관심과 애정을 쏟아붓는 엄마를 이해할 수 없었다. 쇼팽은 솔랑주가 받을 마음의 상처를 염려했다. 상드 주변인들의 거칠고 예의 없는 행동도 참아낸 쇼팽이지만 오귀스틴의 상스럽고 버릇없는 언행은 참기가 어려웠다. 오귀스틴은 쇼팽의 반응에 아랑곳하지 않았다. 집안의 실력자가 누구인지 바로 파악했다. 그리고 힘이 없는 사람들은 무시했다. 집에서 권위를 내세우는 모리스에게 아양을 떨었고, 모리스는 그녀를 노리개로 삼았다. 상드가 원한 것이 딸이었는지 아니면 아들의 위안거리였는지도 불분명했다. 모

리스는 오귀스틴과의 결혼을 생각하기도 했다.

오귀스틴은 번번이 쇼팽이나 솔랑주와 부딪쳤다. 그러나 그녀 뒤에는 모리스가 있었고, 그 위에는 집주인 상드가 있었다. 상드는 모리스를 꾸짖어야 할 때도 중립을 지킨다며 조용히 있거나 다툼을 외면하고 자기 방으로 들어갔다.

1846년 여름 사건이 터졌다. 쇼팽의 누나 루드비카의 친구이고 쇼팽이 바르샤바에서부터 잘 알던 초스노프스카 부인이 노앙을 방문했다. 상드는 그 부인의 화려한 옷과 짙은 향수를 좋아하지 않았지만, 그녀를 초대하자는 쇼팽의 제안을 거부하지 않았다. 그런데 오귀스틴이 모리스의 비호 아래 점잖은 분위기를 깨는 저급한 농담을 하며 비아냥거렸다. 그러자 쇼팽이 평소와 달리 화를 내며 집안에서 지저분한 언행을 삼가라고 소리쳤다. 모리스가 나서더니 자기만이 여자들과 하인에게 명령할 수 있다며 오귀스틴을 감쌌다. 오귀스틴은 더욱 기고만장해서 쇼팽과 솔랑주를 조롱했다. 상드는 아무 일도 없는 듯 행동했다. 상드의 눈에는 허약하기만 했던 아들이 어느덧 성장해서 집안을 휘어잡는 모습만 보이는 듯했다.

쇼팽은 초스노프스카 부인에 대한 상드의 반감을 읽을 수 있었다. 모리스와 오귀스틴도 그런 상드의 속내를 알아채고 그렇게 행동한 것이 분명했다. 그러던 중 오귀스틴의 아버지 조제프가 모리스와 오귀스틴의 결혼을 재촉했다. 그는 상드의 재산을 의식했다. 상드는 모리스가 아직 어리고 마음을 결정하지 못했다고 설명했는데, 조제프는 이 대답을 듣고 두 사람의 결혼 가능성이 희박하

다고 생각했다. 화가 난 그는 상드가 자기 딸을 모리스의 매춘부로 만들었다고 외치고 다녔고, 나아가 상드를 비난하는 인쇄물을 만들어 주위에 뿌렸다. 상드는 가까스로 그것의 확산을 막았지만, 평판에 손상을 입었다.

오귀스틴과 관련된 일은 상드가 남녀 관계에 관한 도덕적 기준이나 태도가 모호하다는 것을 여실히 드러냈다. 더 약해지고 보살핌이 더 필요해진 쇼팽은 마음이 점점 불편해졌다. 심상찮은 바람이 불고 있는데도 몸을 쉴 곳은 아무 데도 없는 듯했다. 쇼팽은 몸과 마음의 아픔을 숨기고 참아야만 했다.

XII

결별

상드의 소설《루크레치아 플로리아니》가 일으킨 파장

《루크레치아 플로리아니》의 삽화. 상드의 아들 모리스의 그림. 구텐베르크 e-book 프로젝트.

여름은 노앙에서 겨울은 파리에서 보내는 두 사람의 일상에서 쇼팽은 극장과 저녁 모임이 있는 파리 생활을 더 좋아했고, 상드는 번잡한 파리보다는 노앙에 머무는 것을 선호했다. 가을이 되면 쇼팽이 먼저 파리로 돌아가고 상드는 뒤늦게 합류하는 경우가 많아졌다. 1845년 겨울부터 이듬해 봄까지 두 사람이 떨어져 있는 동안 상드와 쇼팽이 주고받은 편지 수는 확연히 줄어들었다. 상드도 건강이 좋지 않았지만 쇼팽은 더 아파서 감기에 심한 기침이 멈추지 않았다. 때로 쇼팽의 상태는 위중해서 몰린 박사를 급히 부르는 일이 잦았고, 주위 사람들을 긴장시킬 때도 있었다. 상드는 쇼팽이 정신적으로 문제가 있어서 건강에 지나치게 집착한다고 투덜댔다. 하지만 그가 쇠약해진 것은 분명한 사실이었다.

1846년 4월, 쇼팽은 투르에 있는 친구 프랑숌의 집에 머물며 다소 활력을 찾았다. 쇼팽이 좋아져서 돌아왔지만 상드는 잔소리와 트집이 늘었다고 그를 비난했다. 상드와 쇼팽의 관계는 표면적으로는 변함이 없었다. 상드는 여전히 사랑이 실린 애칭으로 쇼팽을 불렀다. 하지만 그녀도 집안에 형성된 묘한 기류를 알고 있었다. 모리스와 자신이 한 편이고 쇼팽과 솔랑주가 다른 한 편인 분위기에서, 때때로 일어나는 집안 갈등은 상드로 하여금 쇼팽과 모리스 둘 중 선택을 하게 했다. 그런데 상드에게 그것은 큰 갈등을 주는 문제는 아니었다. 어느 날 상드는 쇼팽은 없어도 괜찮지만 모리스가 없으면 걱정에 빠지게 된다고 친구에게 털어놓았다. 상드의 이런 속내는 얼마 가지 않아 매우 분명한 방식으로 만천하에 드러났다.

1846년 5월 초, 상드는 쇼팽보다 먼저 노앙으로 내려갔다. 거기서 쉬지 않고 펜을 휘둘러 새 소설 《루크레치아 플로리아니Lucrezia Floriani》를 완성했다. 그런데 소설의 내용이 의미심장했다. 이 소설은 누가 봐도 쇼팽과 그녀의 관계를 소재로 한 소설이었다. 아름다운 여주인공 루크레치아는 세 명의 남자에게서 네 명의 자식을 두고 30세에 은퇴해 고향의 호숫가에서 목가적인 삶을 살고 있다. 그때 쓸쓸해 보이는, 연약하지만 섬세한 남자 주인공 카롤 왕자가 나타난다. 루크레치아보다 여섯 살 아래인 카롤은 자신을 과잉보호하던 어머니를 잃고 연인도 잃은 후 실의를 극복하기 위해 여행 중이었다. 잠깐 스쳐 지나가는 사람인 줄 알았던 카롤이 갑자기 심한 병에 걸려 쓰러지고, 루크레치아는 그를 헌신적으로 보살

펴 회복시킨다. 그러다가 두 사람은 열렬한 사랑에 빠진다.

소설 속에서 여주인공은 매우 관대하고 순수하며 희생적인 모습이다. 서민적이고 개방적인 여주인공에 비해, 폴란드식 이름을 가진 독일인 카롤은 귀족적이고 말수가 적으며 속을 잘 드러내지 않는다. 여자는 독립적이고 전통에 무관심한데, 남자는 융통성도 없고 관습에 매여 있다. 루크레치아를 만나기 전 카롤에게 여자라고는 헌신적인 어머니와 죽은 약혼자가 전부였다. 스물네 살인데도 성 경험이 없고, 영혼의 제단에 순결을 바친, 경멸과 두려움 때문에 성애를 거부하는 사람이다. 아름다운 전원에서의 짧은 행복이 지나가고, 두 사람의 사랑은 엉뚱하게 변질된다. 카롤은 꽉 막힌 자신만의 세계에 갇혀 루크레치아에게 자신의 생각과 행동 방식을 강요하고, 그녀를 속박해 독점적으로 차지하려 한다. 그런 카롤의 속박에서 벗어나려 10년간 애쓰던 여주인공은 마침내 뇌졸중으로 쓰러지고, 결국 죽음으로써 그 굴레를 벗는다.

병약하고 우수에 찬 모습으로 소설 속에 그려진 카롤의 첫 인상은 쇼팽의 젊은 날의 모습과 닮았고, 여주인공은 가무잡잡한 피부 톤에 작고 통통한 것이 상드와 닮았다. 두 주인공의 나이 차이도 쇼팽과 상드의 나이 차이와 같았다. 희생적이고 관대한 여주인공의 모습은 상드가 스스로 생각하는, 혹은 남들이 봐주었으면 하는 자신의 모습이 틀림없었다.

상드는 쇼팽과 마침 노앙에 와 있던 들라크루아를 앞에 두고 교정을 마친 새 소설을 읽어주었다. 들라크루아는 그것을 듣고 깜짝 놀랐다. 쇼팽이 편광적으로 자신의 세계에 빠져 상드를 숨 막

히게 하는 존재인가? 쇼팽과 함께 그 내용을 듣는 것 자체가 괴로운 일이었다. 그는 쇼팽이 받을 상처와 충격을 염려해서 조심스럽게 쇼팽의 반응을 살폈다. 그러나 쇼팽은 무심했다. 오히려 소설에 대해 칭찬의 말만 할 뿐이었다. 들라크루아는 쇼팽이 소설을 제대로 이해하지 못했다고 생각했다. 그러나 후세의 어떤 분석가는 쇼팽이 세상 사람들에게 바보 취급을 받는 것보다 모른 체하는 것을 택했다고 주장했다. 쇼팽은 이미 몸과 마음의 아픔을 숨기는 데 익숙해져 있었다.

소설이 신문에 연재되자 독자들은 뜨겁게 호응했다. 그러나 쇼팽과 상드의 지인들은 그 소설이 무엇을 의미하는지 알았다. 소설과 작가의 사생활을 연관 짓는 말들이 세간에 퍼졌다. 쇼팽을 동정하는 사람도 있었다. 리스트, 작가 오르탕스 알라 등은 상드에게 비판적이었다. 그들은 상드가 소설을 통해 쇼팽에게 가하는 혐오스러운 공격을 알아보았다. 하인리히 하이네는 "여권 주창자가 소설에서 내 친구 쇼팽을 흉측하게 모욕했다"고 소리쳤다. 리스트에 의하면 하이네는 쇼팽과 말 없이도 통하는 사이였다. 상드는 이 소설과 사생활의 연관성을 강하게 부인했다. 소설은 소설일 뿐이라는 것이었다. 어찌 되었든 이 소설은 쇼팽에 대한 상드의 마음의 변화를 분명히 보여주었고, 다가올 두 사람의 극적 종말을 예고했다. 이미 상드는 쇼팽 앞에서 화를 내고 있었다. 쇼팽의 행동이 못마땅할 때면 상드가 "이제는 더이상 참을 수 없다"고 윽박질렀기 때문에 그는 상드의 눈치를 보기 시작했다. 그런 쇼팽의 변화에 상드는 화를 내길 잘했다고 로지에르에게 보낸 편지에 썼다.

아버지를 잃은 후 쇼팽은 가족에게 더 자주 편지를 쓰기로 작정했다. 시간이 날 때면 누나 루드비카가 노앙 방문 때 머물렀던 옆방을 찾았다. 누나의 향취가 아직 남아 있는 듯했다. 그는 그곳에서 바르샤바의 가족에게 편지를 썼다. 일상의 사소한 일들이 담긴 그의 편지는 이전보다 길어졌다. 방의 창문으로 합승마차가 지나가는 길이 내려다보였다. 쇼팽은 한 해 전 여름 어머니의 프랑스 방문을 추진했던 것을 떠올렸다. 그 계획은 실행되지 못했다. 때마침 길 위쪽에서 마차 한 대가 마치 꼬리처럼 뒤꽁무니에 먼지를 일으키며 달려오고 있었다. 쇼팽은 오랫동안 그리워했던 어머니가 그 마차를 타고 와서 내리는 것을 상상했다. 마차는 멈추지 않고 저택의 모퉁이를 돌아 지나갔다.

그해 여름은 어수선했다. 초여름부터 비가 그치지 않았고, 강의 수위는 계속 올라갔다. 홍수가 나서 노앙이 있는 베리 지방의 저지대는 여름 내내 물에 잠겼다. 노앙의 물레방아가 떠내려갔고 길도 끊겼다. 전염병이 돌았고, 농사는 망쳤으며, 곡물 가격이 치솟아 농촌의 민심이 들끓었다. 프랑스 농촌 여러 곳에서 생활고에 찌든 농민들의 폭동이 일어났다. 여름이 끝나고 가을에 들어서자 쇼팽은 여느 때처럼 파리로 가기 위해 노앙을 나섰다. 그간 내린 비로 인해 길은 물에 잠긴 데가 많았다.

노앙의 손님이었던 상드의 친구 엠마뉘엘 아라고와 쇼팽이 루아르 강을 건너기 위해 올리베에 도착해보니 강은 여전히 위험 수위에 가까웠다. 무리하게 다리를 건너려던 일행은 다리 중간이 끊겨 있는 것을 알았다. 마차는 다리 위에서 옴짝달싹할 수 없었

다. 그들은 강 중간에 멈춰 선 마차에서 내려야 했다. 그런 다음 위험한 줄사다리를 타고 부서진 다리에서 내려와 가까스로 다시 강가로 나올 수 있었다. 11일 뒤 쇼팽은 다시 출발해 파리로 향했다. 이것이 쇼팽이 마지막으로 노앙을 떠나는 모습이었다.

이 모든 해프닝이 그를 떠나 보내는 그곳 자연의 특별한 작별 방식이었음을 쇼팽은 알지 못했다. 쇼팽의 좋았던 시절도 이것으로 끝을 향해 가고 있었다.《루크레치아 플로리아니》에서 두 주인 공의 관계가 약 10년 만에 끝났듯이, 쇼팽과 상드도 만난 지 10년이 가까워오고 있었다. 소설 속 루크레치아는 카롤 왕자의 괴롭힘에 시달리다 쓰러졌지만, 상드는 절대로 쓰러지지 않고 오히려 왕자를 물리칠 사람이었다. 노앙을 떠나기 전 쇼팽은 가족에게 편지를 썼다. "올해 이곳의 여름은 그 어느 때보다 훨씬 더 멋졌어요." 쇼팽이 유작으로 남긴 〈왈츠, A단조, B. 150〉[15]은 단순하지만 듣는 이를 추억에 빠지게 하는 마력이 있다. 이 곡을 들을 때면 악보를 완전히 펼치는 것도 힘들어하는 병약한 쇼팽의 모습이 그려지지만, 특유의 아름다운 선율은 그대로 담겨 있다.

15) B.는 브라운J. E. Brown의 쇼팽 작품 분류번호이다.

노앙 극장의 막장 드라마 1 :
부적절한 관계

(왼쪽) 장밥티스트 클레징제, 펠릭스 나다르의 사진, 오르세 미술관 소장.
(오른쪽) 솔랑주. 클레징제의 파스텔화, 1851년, 낭만주의 미술관(파리) 소장.

상드의 노앙 저택에서는 연극이 공연되기도 했다. 쇼팽이 음악을, 상드가 극본을 제공했다. 상드의 가족, 집에서 일하는 사람, 주민들은 무대를 만드는 스태프이기도 했고 배우이기도 했으며 동시에 관객이기도 했다. 상드는 만년에 희곡을 많이 썼고 그것들은 상드에게 큰 부를 가져다주었다. 그녀의 희곡은 노앙의 저택에서 먼저 공연되는 경우가 많았다. 나중에는 아예 저택 내에 극장을 만들었고, 그 극장의 한쪽 옆에 인형극을 할 수 있는 공간도 마련했다. 아들 모리스가 연극에 필요한 인형을 만들었고 상드는 인형 옷을 만들었다. 모리스는 손재주가 있어서 인형을 잘 만들었다. 인형극은 상드가 아들의 기를 살리는 방편이기도 했다. 하지만 노앙의 저택에서 일어난 가장 흥미진진하고 리얼리티가 넘치

는 드라마는 그 집 딸의 결혼과 이어진 일련의 소동이었다. 쇼팽은 가족과 손님이 얽히고 불륜과 폭력이 난무한 이 막장 드라마의 주역이 아니었다. 하지만 엉뚱하게도 그에게 불똥이 튀어 그는 주요 피해자가 된다. 드라마는 결혼 적령기에 달한 솔랑주로부터 시작된다.

솔랑주는 수양딸 오귀스틴에게 엄마의 사랑이 집중되는 것을 보고 절망을 느꼈다. 빨리 좋은 사람을 만나 집을 떠나고 싶은 마음이 간절했다. 그것은 엄마 상드의 바람이기도 했다. 솔랑주의 첫 결혼 후보자는 시골 청년 페르낭이었다. 상드와 솔랑주는 1846년 6월 초 베리 지방 경마대회에서 그를 만났다. 상드는 베리 승마 클럽의 총무였다. 24세의 청년 페르낭은 귀족 가문 출신이었고 큰 키에 늘씬했다. 페르낭은 양산을 들고 솔랑주를 따라다니며 친절을 베풀었다. 재력이 넉넉해 보이지는 않지만 수수하고 착해 보이는 그 청년이 상드의 눈에는 무난해 보였다. 7월 말 페르낭이 노앙을 방문했다. 솔랑주는 그 청년이 싫지 않은 표정이었고, 쇼팽도 그 청년이 점잖다고 생각했다. 9월에 두 사람은 약혼했다. 결혼 준비는 순조로웠다. 이듬해 2월, 노앙에 있던 상드가 딸 솔랑주를 데리고 파리로 올라왔다. 솔랑주의 결혼에 필요한 마무리 준비를 하기 위해서였다. 여기까지가 드라마의 서막이었다.

2월 18일, 상드가 클레징제(Jean-Baptiste Auguste Clesinger, 1814~1883)의 아틀리에를 방문할 때 솔랑주를 데려가면서 많은 사람을 불행에 빠뜨린 막장 드라마가 본궤도에 오른다. 상드는 결혼을 앞둔 딸의 초상을 부탁하려고 그곳에 갔다. 당시 예술계에 좀 알려져

있던 조각가 클레징제는 잘 팔리는 작가 상드에게 다가가려고 노력하고 있었다. 상드는 침이 마르도록 자신을 칭송하는 그와 이미 여러 차례 편지를 주고받았다. 기병대 출신인 클레징제는 남성미가 넘치고 야심만만했다. 당당한 그의 모습에 상드가 관심을 보였다. 모녀는 이 조각가의 적극적인 제안에 따라 자신들의 흉상 제작을 의뢰했다. 클레징제는 상드에게 적극적이었다. 상드의 아파트로 매일 꽃과 선물이 날아들었다.

클레징제라는 이름이 오르내리자 쇼팽은 그에 대해 알아보았는데, 놀랍게도 평판이 좋지 않았다. 빚이 많은 데다 술주정뱅이였고, 성질은 난폭했으며, 행실도 바르지 못해 하녀에게 폭력을 일삼는 사람이었다. 게다가 솔랑주가 나타나자 자신의 아이를 가진 하녀를 인정사정 보지 않고 내쫓기도 했다. 돈을 보고 상드와 솔랑주에게 접근한 것이 분명했다. 들라크루아와 마를리아니 부부 그리고 상드의 친구 엠마뉘엘 아라고도 클레징제의 나쁜 평판에 대해 잘 알고 있었다. 그러나 그들은 상드의 눈치를 살피며 조심스럽게 변죽만 울릴 뿐이었다. 쇼팽은 자신의 정보와 느낌을 상드에게 전하며 신중할 것을 권했다.

주위의 충고를 들은 상드는 그 조각가에게 조용한 일대일의 면담을 요구했다. 그런데 그 만남 후 상드는 오히려 "그는 모든 면에서 흠잡을 데 없는 자격을 가진 남자다"라는 결론을 내렸다. 상드는 주위 사람들이 의아해할 정도로 클레징제와 솔랑주의 관계를 부추겼다. 오히려 상드가 그 조각가에게 더 빠진 것 같았다. 상드는 클레징제가 강한 보스 기질로 다루기 힘든 솔랑주를 제어할

수 있으리라 생각했다. 상드는 거의 매일 솔랑주와 함께 그의 아틀리에를 방문해 포즈를 취했다. 아틀리에에 솔랑주만 남겨두고 돌아올 정도로 둘의 사랑을 적극적으로 조장했다. 처음엔 클레징제가 엉뚱하고 못생겼고 비위에 거슬린다고 하던 솔랑주도 마음이 달라진 것 같았다. 솔랑주와 페르낭의 약혼은 취소되었다.

4월 초 상드와 솔랑주는 노앙으로 내려갔는데, 적극적인 클레징제는 초대하기도 전에 노앙을 방문하겠다고 자청했다. 노앙에 온 그는 솔랑주에게 청혼하며 상드를 밀어붙였다. 24시간의 기한을 주고 가부의 결정을 요구했다. 클레징제는 상드 주변에 있는 연약한 남자들과 완전히 달랐다. 상드는 전제군주 같은 그의 모습에 흡족해했다. 상드의 승낙을 얻어낸 그는 다시 신부의 아버지 뒤드방 남작에게도 달려가 결혼 승낙을 받아냈다. 상드는 "솔랑주가 매우 행복해한다. 나 또한 행복하다. 그는 진짜 남자이다. 딸에게도 나에게도 매력을 보여주었다"고 주위 사람들에게 떠들었다. 새로운 약혼이 성사되었고, 결혼 준비는 일사천리로 진행되었다.

이 과정에서 쇼팽은 철저히 배제되었다. 쇼팽은 클레징제를 좋아하지 않았고 둘의 결혼도 탐탁지 않았다. 그것을 잘 아는 상드는 약혼 사실을 쇼팽에게 알리지 말라고 주위에 부탁했다. 결정은 이미 내려졌으니 부정적인 의견은 해만 끼친다는 이유에서였다. 쇼팽은 5월 17일로 정해진 결혼식 일정을 신문 광고를 보고야 알았다. 노앙의 작은 교회에서 열린 이 결혼식에 쇼팽은 참석하지 않았다. 상드가 쇼팽에게 먼 길 오지 말고 그냥 파리에 있으라고 권했다.

쇼팽은 솔랑주에게 결혼 축하 편지를 보냈다. 하지만 솔랑주의 앞날에 대해 걱정하지 않을 수 없었다. 그녀에 대한 쇼팽의 애정은 각별했다. 그는 클레징제가 재능이 있고 미술에 소질도 있으나 둘이 아이를 낳은 후 일 년도 못 갈 것으로 보았다. 쇼팽은 자신의 불길한 예감이 맞지 않기를 바랐을 것이다. 상드의 하나뿐인 친딸 솔랑주의 결혼식은 소박했다. 전에 하녀의 결혼식이 상드의 주도하에 사흘 밤낮에 걸친 마을 축제로 진행된 것과 비교되었다. 그런데 솔랑주와 클레징제의 결혼 뒷이야기는 전혀 소박하지 않았다. 클레징제와 솔랑주의 사랑이 익어가기 전에 있었던 상드와 사위 후보의 수상한 관계 때문이었다.

솔랑주의 결혼식이 있기 2주 전 상드가 들라크루아에게 보낸 편지에는 18세의 딸을 무르익은 성적 대상물로 보고 예비 사위가 딸을 어떻게 다룰지 이야기하는 대목이 있다. 같은 날 아라고에게 보낸 다른 편지에는 마치 자신의 경험에서 나온 듯한 클레징제의 남성적 능력에 대한 암시도 있다. 두 편지는 내용이 매우 노골적이다. 상드는 들라크루아에게, 편지에 쓴 말들이 적절하지 못하다며 그 편지를 태워달라고 했다. 상드가 그런 노골적인 생각을 품은 데는 이유가 있었다.

결론적으로 말해서, 클레징제는 상드를 먼저 유혹했다. 그 조각가는 먼저 상드에게 자신의 능력을 증명했고, 그것은 효과가 있었다. 상드는 자신의 성향을 물려받은 솔랑주가 문란한 삶을 살 가능성이 있을 것으로 생각했고, 강한 남성만이 딸에게서 그런 가능성을 없애줄 거라 믿었다. 상드가 보기에 클레징제는 그 역할에

딱 적합한 남자였다. 그래서 둘이 사랑에 빠지도록 몰고 간 것이다. 이 결론을 뒷받침하는 분명한 단서도 있다. 딸이 결혼할 즈음에 상드가 쓴 또 다른 편지 한쪽 구석에 적힌 솔랑주의 메모이다. 상드가 세상을 떠난 후 쓰인 이 메모는 다음과 같다.

"놀라운 이야기. 솔랑주가 결혼하려던 그 사람은 한때 G.S.와 소설 같은 열정적 관계였다."

G.S.는 물론 조르주 상드를 의미한다. 솔랑주는 제삼자의 시점에서 상드와 클레징제의 관계에 대해 말하고 있다. 솔랑주는 평탄한 결혼생활을 하지 못하고 이혼하게 된다. 클레징제와의 결혼은 솔랑주의 삶을 불행하게 만든 한 원인이었다. 엘리자베스 할란은 저서 《조르주 상드》에서, 솔랑주의 메모가 상드의 잘못된 행동과 그릇된 판단에 대한 뒤늦은 항의의 표시라고 했다. 적절치 못한 결혼에서 비롯된 자신의 불행의 책임을 엄마에게 돌리고 싶었을 것이다.

노앙 극장의 막장 드라마 2:
장모와 사위의 주먹다짐

유일한 친딸 솔랑주의 혼사를 서둘러 치른 상드는 양녀 오귀스틴도 결혼시켜 내보냄으로써 자신의 숙제를 줄이려 했다. 클레징제는 화가 테오도르 루소를 추천했다. 루소는 상드의 파리 아파트에 초대된 적이 있어서 오귀스틴도 그를 알고 있었다. 상드는 유망한 조각가와 화가를 동시에 사위로 맞는 좋은 그림을 머릿속에 그렸다. 솔랑주가 결혼하고 며칠 후 테오도르 루소가 노앙을 찾아왔다. 그의 노앙 방문은 상드의 계획을 완성해줄 것처럼 보였다. 이번에도 쇼팽이 배제된 가운데 오귀스틴과 루소의 약혼이 이루어졌고, 결혼식도 준비가 끝나는 대로 치를 예정이었다.

모든 것이 상드의 기대대로 잘 흘러갈 것 같았으나 갑자기 일이 꼬였다. 루소에게 이상한 편지가 전달된 것이다. 발신자 미상

의 편지에는 오귀스틴에 대한 제보가 담겨 있었다. 상드에게 입양되기 전의 불건전한 생활과 모리스와의 수상한 관계에 관한 이야기였다. 루소는 충격에 빠져 오귀스틴의 순결 보증과 신부의 지참금에 대한 확약을 상드에게 요구했다. 루소의 요구는 거절당했고 약혼은 취소되었다. 상드는 누가 그런 편지를 보냈는지 직감했다. 상드가 보기에 솔랑주는 오귀스틴의 행복을 질투하고 있었고, 친딸인 자신을 두고 엉뚱한 곳에 모정을 쏟는 엄마에 대한 반항심이 있었다. 상드는 이 확신을 바탕으로, 딸이 고약하고 터무니없는 중상모략을 했다고 비난했다.

한편 새신랑 클레징제의 본모습이 드러나기까지는 오랜 시간이 걸리지 않았다. 그는 자신이 진 빚을 숨겼고, 신부와 함께 돈을 흥청망청 써댔다. 그는 성공한 사람 티를 내고 싶어했다. 부부는 좋은 아파트에 입주해 비싼 가구로 집 안을 꾸몄다. 멋진 마차와 말을 사고 마부도 고용했다. 그들은 값비싼 옷차림에 마차를 타고 파리 시내를 누비며 자신들을 과시하기에 바빴다. 상드는 그들의 무절제한 생활을 알고 있었고, 절제를 권고했다. 클레징제는 권고를 따르겠다고 약속했다. 하지만 다 소용없었다. 신부가 가져온 지참금은 금방 바닥났다. 클레징제의 빚도 드러났다. 그는 빚 독촉에 시달렸고 돈이 필요했다. 신혼부부는 "세상에서 가장 인자한 천사"라고 상드를 칭송하는 편지를 노앙에 보내 도움을 요청했다. 상드가 돈이 없다고 하자, 그들은 노앙의 저택을 저당 잡혀서라도 돈을 마련해달라고 했다. 빚이 없다는 얘기, 본가로부터 도움을 받을 수 있다는 얘기, 일거리가 많아서 들어오는 주문

을 거절하고 있다는 얘기 등 클레징제가 결혼 전에 했던 이야기는 모두 거짓으로 드러났다.

상드는 저당 운운하는 요구를 거절하며 사위를 꾸짖는 답장을 보냈다. 지출을 줄이고 절도 있는 생활을 할 것이며 일거리도 열심히 찾으라고 충고했다. 술도 줄이고, 공갈과 폭력적 행동을 삼가라고도 했다. 그러자 사위는 오히려 화를 냈다. 그는 마치 맡겨둔 사람처럼 돈을 요구했다. 그리고 여의치 않으면 결혼을 취소해 버리겠다고 큰소리쳤다. 뭔가 잘못 돌아가고 있었다. 상드는 딸과 사위를 노앙으로 불렀다. 두 사람이 시골에서 오솔길을 산책하고 집안일을 돌보며 소박한 일상의 즐거움을 느껴보기를 기대했다. 클레징제의 마음이 가라앉으면 잘 타일러서 정신 차리게 할 수 있을 거라 기대했으나, 일은 잘 굴러가지 않았다. 신혼부부는 손에 한 푼조차 쥐고 있지 않았고 2만4천 프랑의 빚 독촉에 시달리고 있었다. 궁지에 몰린 그들은 예민하고 조급했다.

7월 초 신혼부부가 노앙에 왔다. 클레징제는 솔랑주를 부추겼고 일전을 단단히 벼르고 있었다. 쟁점은 역시 돈이었다. 상드는 친딸 솔랑주에게 15만 프랑의 지참금과 그에 상응하는 가치를 지닌 파리의 건물을 주어 임대수입을 얻을 수 있게 했다. 그것은 큰돈이었다. 그러나 그들은 벌써 현금을 다 탕진한 것 같았다. 수양딸 오귀스틴의 남편에게는 10만 프랑의 현금을 지참금으로 주려했다는 말이 신혼부부의 귀에 들어갔다. 그렇다면 클레징제가 요청한 돈이 상드의 수중에 있다는 말 아닌가? 상드는 돈이 없다고 거짓말을 하는 것인가?

신혼부부가 온 후 노앙은 잡음으로 시끄러워졌다. 집에 손님들이 있었음에도 싸움과 신경전이 연일 이어졌다. 저택의 모든 사람들에게 클레징제 부부는 말썽을 일으키는 사람들로 보였다. 사람들은 그들을 피해 다녔다. 하루는 솔랑주 부부가 오귀스틴이 치는 피아노 소리가 시끄럽다며 오귀스틴 및 손님으로 있던 모리스의 친구 랑베르와 한바탕 입씨름을 했다. 그날 저녁 상드는 딸 부부를 꾸짖었는데, 두 사람이 되받아치는 바람에 언성이 높아졌다. 상드는 사위에게 "자네들은 여기 오지 말았어야 했어. 최대한 빨리 떠나는 게 서로 좋을 것 같네" 하고 소리쳤다. 다음 날 클레징제 부부는 떠나기 위해 짐을 꾸린다고 소란을 떨었다. 원하는 것을 얻어내지 못한 부부는 집에서 돈이 되는 물건을 닥치는 대로 쓸어담았다. 촛대, 은 장식품, 자기, 구리 사슴상까지 가방에 넣었다. 부부가 잠시 자리를 비운 사이 상드가 그들이 묵었던 방에 들어가보니 방은 엉망이 되어 있었다. 집에는 상드, 모리스, 오귀스틴, 클레징제 부부 외에 상드의 동료 빅토르 보리, 모리스의 친구 랑베르, 하인들이 있었고, 소문을 듣고 혹시 큰일이 나지 않을까 걱정한 신부님도 와 있었다.

클레징제가 커다란 망치를 들고 짐 상자를 두드리고 있는데 부엌에 갔던 솔랑주가 돌아와서는 클레징제를 자극했다. 랑베르가 자기를 보고도 인사를 하지 않는다고 무례함을 탓했다. 그러잖아도 전날 피아노 사건으로 앙금이 남아 있던 클레징제는 랑베르에게 달려갔다. 그는 아내 앞에서 남자다운 모습을 보이려 했다. 부엌에서 큰 소리가 오갔고, 집안 사람들이 1층으로 몰려왔다. 말이

거칠어지던 중 클레징제의 주먹이 랑베르에게 날아갔다. 랑베르는 그 주먹을 피하면서 상대의 배를 걷어찼다. 모리스가 뛰어들었다. 그는 씩씩거리는 클레징제를 붙잡고 진정시키려 했다. 하지만 그것은 오히려 클레징제를 자극했다. 그는 망치를 잡고 휘둘렀다. 망치는 모리스의 머리를 아슬아슬하게 비켜나갔다. 애지중지하는 아들이 위험에 처하자 상드가 보고만 있을 수 없었다. 상드는 클레징제에게 달려들어 따귀를 때리며 망치를 빼앗았다. 상드가 멀리 치우라는 뜻으로 망치를 모리스에게 주려 하자 클레징제가 발끈했다. 그는 "둘 다 끝장을 내겠다"고 소리치며 장모의 손에서 망치를 다시 빼앗았다. 클레징제가 망치를 휘두르려는 순간 상드는 클레징제의 머리카락을 잡았고 그 사이에 모리스가 달려들어 클레징제의 팔을 비틀어 망치를 손에 넣으려 했다. 하지만 힘이 더 센 클레징제가 망치를 장악했고 그 망치를 모리스에게 날리려고 했다. 그때 상드가 다시 한번 클레징제의 따귀를 때렸다. 흥분한 클레징제는 장모의 가슴에 주먹을 날렸고 상드는 나가떨어졌다.

모리스가 재빨리 자기 작업실로 뛰어가서는 장전된 총을 가져왔다. 와보니 이미 해군 출신의 용감한 하인이 클레징제에게 달려들어 팔을 비틀어 망치를 빼앗고, 신부님과 힘을 합쳐 고함을 치는 그를 벽에 밀어붙여둔 상태였다. 빅토르 보리는 총을 쏘겠다는 모리스를 진정시키고 총을 치웠다. 엄마가 쓰러지는 것을 본 솔랑주는 남편에게 달려가 매달리며 눈물을 흘렸다. "여보, 당신이 엄마를 때렸어요. 당신이 잘못한 거예요." 사건의 동인은 클레징제에게는 돈이었지만, 솔랑주에게는 오귀스틴에 대한 질투가 더 컸

다. 엄마에게 해를 끼치는 것은 솔랑주가 바라는 바가 아니었다.

　신혼부부가 노앙의 집을 떠나는 순간에는 아무도 그들에게 눈길을 주지 않았다. 상드는 "망할 신혼부부"라고 하며 다시는 그들을 집에 들여놓지 않겠다고 소리쳤다. 아들 모리스에 대해서는 집안의 가장 역할을 했다고 흡족해했다. 노앙 저택에서 나온 솔랑주 부부는 근처의 여관으로 들어갔다. 당시 솔랑주는 아이를 가져서 건강상태가 좋지 않았다. 흔들리는 일반 역마차로 파리까지 여행하기는 무리일 것 같았다. 쇼팽이 산 좋은 마차가 노앙 저택에 있었지만, 상드는 그것의 사용을 허락하지 않았다. 솔랑주는 쇼팽에게 급전을 보내 도움을 청했다. 파리에 있던 쇼팽은 이 모든 사건에 대해 자세히 알지 못했다. 솔랑주의 연락을 받고는 통상적인 엄마와 딸의 다툼으로만 생각해서 솔랑주의 건강을 걱정하는 답장을 했고, 동시에 상드에게도 편지를 보내 마차의 사용을 허락하게 했다. 그런데 상드는 이 편지를 받고는 쇼팽이 자신을 등지고 자신에게 폭력을 가한 솔랑주 부부의 편에 섰다고 생각했다. 화가 잔뜩 난 얼굴로 쇼팽의 편지를 구겨버리는 상드의 모습이 상상된다. 그것은 막장 드라마의 피날레에 펼쳐질, 상드의 쇼팽에 대한 결별 선언을 예고하는 장면이었다. 쇼팽의 〈연습곡, Op. 25-11〉에는 '겨울바람'이라는 부제가 붙어 있다. 몰아치는 바람을 연상시키는 피아노 선율이 다가올 불편한 결말을 예고하는 듯하다.

노앙 극장의 막장 드라마 3:
엉뚱한 피해자

가족을 위해 희생적으로 봉사한 자신을 짚신짝처럼 버린 솔랑주는 배은망덕한 딸이었다. 헌신적이고 자애로웠던 엄마에게서 철면피처럼 돌아선 솔랑주는 극악무도하고 파렴치한 딸이었다. 상드는 자신의 원통함을 풀어줄 친구를 찾고 있었다. 그런데 솔랑주를 도와주라는 쇼팽의 편지가 왔다. 아직도 분이 풀리지 않았는데 쇼팽은 솔랑주를 감싸는 듯했다. 더구나 노앙의 저택을 떠난 솔랑주 부부가 인근 여관에 계속 머물면서 동네 사람들에게 집안의 여러 가지 낯 뜨거운 이야기를 퍼뜨려서 몹시 신경이 쓰였다.

세상에서 누구보다 그녀의 편이 되어야 할 쇼팽이 그녀를 배신했다. 상드는 당장 펜을 들었다. 그동안 쌓여온 감정이 폭발했다. 쇼팽이 없애버렸는지 지금은 남아 있지 않은 이 살벌한 편지에서

상드는 폭풍 같은 비난과 폭언을 쇼팽에게 쏟아낸 듯하다. 상드는 자신은 더이상 딸을 보지 않을 것이며 쇼팽도 그렇게 하기를 바랐다. 만약 쇼팽이 딸 부부를 받아들인다면 쇼팽 자신도 노앙에 돌아오지 못할 거라고 끝을 맺었다. 쇼팽은 여름을 보내기 위해 파리에서 막 노앙으로 내려가려던 참에 이 편지를 받았다. 그는 충격과 상처를 받았고 심란했다. 자신에게 쏟아진 포탄도 문제였지만, 상드는 솔랑주를 버리라고 했다. 그럴 수는 없었다. 들라크루아에게 편지를 읽어주었다.[16] 그도 잔혹한 편지에 놀랐다. 편지의 배경에 대해 제대로 알지 못했던 쇼팽이 그것을 소화하는 데는 며칠이 걸렸다.

이윽고 쇼팽은 무거운 마음으로 답장을 썼다. 이번 소동은 솔랑주의 결혼에 관련된 것이었다. 그는 사위를 선택할 때 자신이 충고했다는 사실과 함께, 그 충고를 흘려들은 상드의 신중하지 못하고 성급한 태도와 행동을 상기시켰다. 그리고 그동안 의붓아버지 노릇을 해왔으므로 자신이 솔랑주와 아무 관계 없는 사람이 될 수는 없음을 내비쳤다. 첫아기를 가진 딸에 대한 엄마의 숙명적 역할에 대해서도 언급했다. 쇼팽의 편지는 "난 항상 똑같은 마음으로 기다릴 겁니다, 당신에게 헌신적인 쇼팽"으로 끝났다. 상드의 아픈 곳을 건드리는 편지였다. 그러나 이 편지가 도착하기 전에 상드

16) 이것은 상드의 소설 《루크레치아 플로리아니》의 의미를 쇼팽이 알고 있었다는 반증이 될 수도 있다. 자신에게 치욕적인 이 편지를 들라크루아에게 공개했다는 것은, 들라크루아가 《루크레치아 플로리아니》가 공개되었을 때 쇼팽이 치욕적인 순간을 경험하는 것을 이미 보았기 때문이라고 생각할 수 있기 때문이다.

의 마음은 이미 굳어진 듯했다. 그녀는 서둘러 쇼팽과의 관계를 정리하고픈 마음이 컸다. 이미 온갖 곳에 솔랑주에 대한 비난을 퍼부었고, 솔랑주가 쇼팽과 합심해서 자신을 배신하는 음모라도 꾸민 것처럼 말을 퍼뜨렸다. 쇼팽의 답장이 도착하기 전 엠마뉘엘 아라고에게 보낸 편지에는 그녀의 마음이 잘 나타나 있다.

"솔랑주의 모략으로 쇼팽이 돌아섰어요. 그의 나에 대한 태도는 완전히 바뀌었죠. 그는 더이상 나의 깊은 사랑이 필요 없나 봐요. 이제 나한테 그런 사랑은 없기도 하고요. 그의 친구들은 나를 비난하고 그도 나를 나쁜 어미로 몰아가고 있어요. 차라리 잘되었죠. 이제 짐스러운 관계를 끊을 수 있게 되었으니까요. 9년 동안 나는 그의 편협하고 독단적인 사고방식 때문에 힘들었어요. 나를 옭아맨 사슬에서 해방될 수 있어서 홀가분하네요." 쇼팽의 답을 기다릴 필요도 없었다. 상드는 아라고에게 편지를 보낸 이틀 후 마침내 쇼팽에게 결별 통보를 했다. 딸을 비난하면서 다음과 같이 썼다. "당신은 솔랑주의 중상모략을 들었고, 그것을 믿겠죠. 내가 나 자신을 방어하는 것보다 내가 낳고 젖을 먹여 키운 원수에게 당신이 넘어가는 것을 보는 게 더 낫겠군요. 그렇게 원한다면 당신이 솔랑주를 잘 돌보세요." 그러고는 "잘 가요, 친구여"라고 결론지었다.

이 편지는 쇼팽이 쓴 답장과 엇갈렸다. 이것으로 쇼팽과 상드의 관계는 끝이 났다. 얼마 전까지도 편지를 주고받던 사람들이었다. 겉으로 보기에 둘 사이의 애정에 변화는 없는 듯했다. 여느 때처럼 쇼팽은 노앙에서 여름을 보낼 생각을 하고 있었다. 쇼팽의 제자 구트만은 이렇게 말했다. "결별이라고 할 것도 없었다. 다만

노앙에 있던 상드는 더이상 파리에 있던 쇼팽에게 편지를 쓰지 않았다. 그래서 관계가 끊어졌다."

노앙에서의 소동으로 상드는 생애에서 가장 가혹하고 쓰라리고 처참한 시련을 맞아 고통받았다고 했다. 하지만 그 모든 일에 가장 큰 책임이 있는 사람은 상드 자신이었다. 클레징제의 본모습은 쇼팽이 말한 그대로였다. 그럼에도 그의 말을 듣지 않고 주저하는 딸을 클레징제에게 이끈 사람이 상드였다. 쇼팽과의 결별에는 남들이 납득할 만한 이유가 필요했다. 쇼팽은 약하고 예의 바른 사람이었고, 반대로 상드는 강하고 파격적인 사람이었다. 병약하고 도움이 필요한 쇼팽과 난데없이 헤어졌다고 할 경우 사람들의 비난이 자기에게 쏠리는 것을 막을 필요가 있었다. 상드는 쇼팽이 사랑한 것은 자신이 아니라 솔랑주였다고 비난했다. 솔랑주가 내숭을 떨어 쇼팽을 유혹하고 꾀어 자신에게 빠지게 만들었다고 말을 퍼뜨렸다. 상드를 연구하는 사람들은 상드의 주장을 받아들여 그것을 쇼팽과의 결별의 주요 원인으로 꼽는다. 엠마뉘엘 아라고 역시 "쇼팽의 솔랑주에 대한 감정은 깊었다. 처음에는 부성애였으나 아이가 소녀가 되고 여인이 되면서 그 성격이 바뀌었다"라며 상드에게 맞장구를 쳤다.

상드는 많은 편지를 남긴 사람이다. 딸 솔랑주를 헐뜯고 약점을 들춰내는 상드의 편지는 남아 있는 것만도 수백 통이 넘을 것이다. 역사는 기록을 남긴 자에게 유리한 법이다. 그러나 다른 견해도 있다. 쇼팽과 상드 두 사람과 모두 가까웠던 폴린은 "쇼팽이 솔랑주와 한 패가 되어 당신을 공격했다는 것은 완전한 거짓이다.

그는 여전히 당신에게 헌신적"이라며 쇼팽을 옹호했다. 폴린의 남편 루이도 "(솔랑주의 결혼 건은) 딸과 엄마 모두 속은 것이고 실수를 깨달았을 때는 너무 늦었다. 모두 잘못이 있는데 왜 한쪽만 책임을 져야 하냐"며 상드를 꾸짖었다. 이에 대한 상드의 주장은 이러했다. "설사 나에게 죄가 있다 하더라도, 쇼팽은 그것을 믿지도 보지도 말아야 했다. 우리만큼 깊은 사이라면 존경과 은혜로 서로의 허물은 들춰내지 말아야 하는 거다." 폴린은 두 사람 사이를 회복시키려 노력했지만 소용없었다. 상드는 쇼팽 주위의 친구들과도 멀어졌다.

들라크루아도 상드의 편을 들 수 없었다. 그는 솔랑주의 결혼 전후의 사정과 그즈음의 쇼팽과 상드 두 사람의 감정 변화에 대해 누구보다 잘 알고 있었다. 상드가 예전처럼 노앙에 와서 힘든 자신을 위로해달라고 했지만, 그해에도 그다음 해에도 그는 노앙을 찾지 않았다. 대신 쇠약해져서 천천히 무너져가는 쇼팽을 거의 매일 찾아갔다. 마를리아니 부인도 혼자가 된 쇼팽을 걱정하며 챙겼다.

쇼팽, 상드와 한 가족처럼 지내던 마리 드 로지에르도 쇼팽에게 동정적이었다. 그녀는 그 모든 일의 생생한 장면을 보고 듣고 있었다. 상드는 로지에르가 소문을 퍼뜨린다는 이야기를 들었다. 그 소문이 자신에게 불리하다는 것을 안 상드는 로지에르에게 편지를 보내 그녀를 자기편으로 끌어들이려 했다. 하지만 로지에르는 쇼팽을 계속 돌봐주었다. 쇼팽과 상드 두 사람을 보아온 프랑솜과 구트만이 내린 결론은 이러했다. "상드는 쇼팽에게로 향하는 열정을 점차 잃었는데, 쇼팽이 스스로 떠나지 않자 적당한 계

기에 그를 밀어냈다."

전부터 상드는 쇼팽의 근거 없는 질투와 속 좁은 행동을 비난해왔다. 하지만 쇼팽의 질투가 정말 근거 없는 것인지는 논쟁의 소지가 있다. 솔랑주의 결혼을 앞둔 즈음에 상드가 친구들에게 보낸 편지에는 다음과 같은 내용이 들어 있다. 그것은 마흔세 살 여성의 열정에 관한 것이었다.

"7년 동안 쇼팽 혹은 다른 사람들과도 처녀처럼 살아왔어요."(그세마와에게 보낸 편지)

"연정의 충동과 본능에 저항하며 살아왔지요."(들라크루아에게 보낸 편지)

"아직 젊고 열정이 뜨거울 나이에 열정과 욕구를 잠재우고 절제하는 생활에 묻혀 지냈답니다. 의사들도 도가 지나친 금욕주의로 내가 자신을 죽이고 있다고 말했어요."(엠마뉘엘 아라고에게 보낸 편지)

사실 쇼팽과 상드 두 사람의 부부관계는 일반적으로 마요르카 여행 중에 끝났을 것으로 본다. 쇼팽의 병약했던 상태를 생각할 때 두 사람의 부부관계는 오랫동안 소원했을 것이다. 하지만 그 오랜 세월 동안 상드가 수도승 같은 생활을 했을 것으로 믿는 사람은 극히 드물다. 상드가 편지에 쓴 주장은 과장일 가능성이 크다. 종종 그랬듯이 상드가 금욕 운운할 때는 뭔가 수상한 짓을 하고 있을 때였다. 상드는 딸의 결혼과 이어진 소란이 일어났을 때도 자신이 창간에 관여한 지역 신문의 공동 편집자 빅토르 보리와 수상한 관계에 빠져 있었다. 1846년 늦가을 쇼팽이 파리로 떠난 후 상드는 보리를 노앙으로 초대했다. 보리는 이후 노앙의 집

에 머물렀다. 솔랑주 부부가 노앙에서 쫓겨나 인근 여관에 머물고 있을 때 상드가 특별히 신경 쓴 것은 자신과 보리의 부적절한 관계에 관한 소문이 퍼지는 것이었다. 상드는 솔랑주의 입을 통해 그 소문이 쇼팽에게도 흘러갔을 것으로 생각한 듯하다. 이렇듯 쇼팽의 존재는 이제 상드의 자유로운 삶에 불편만 줄 뿐이었다.

그셰마와는 쇼팽이 흉금을 터놓는 거의 유일한 친구였다. 상드가 그에게 자신이 오랫동안 절제된 생활을 해왔다고 쓴 것은 그동안 쇼팽에게 알리고 싶었지만 직접 말하지 못했던 이야기였기 때문이다. 쇼팽이 자신에게 주지 못한 것을 분명히 밝히고 그것에 기인한 자신의 부적절한 행위를 정당화하려는 것이었다.

모리스와 쇼팽의 갈등을 보면서 상드는 결단을 내려야 할 시점을 찾고 있었는지도 모른다. 솔랑주의 결혼과 일련의 빗나간 결과에 대한 자신의 잘못을 희석할 필요도 있었다. 크게 보았을 때 클레징제가 상드의 잠자는 열정을 자극한 것이 시발점이었고, 그 열정이 그녀가 결단을 앞당기는 역할을 했을 것으로 볼 수 있다. 쇼팽과 헤어진 후 상드와 보리의 관계는 공공연한 것이 되었다. 젊은 시절 그녀의 연애사를 보면, 그녀는 한번 마음을 정하면 단호하고 냉정했고 상대의 눈물에 흔들리지 않았다. 상드는 소설 속 루크레치아와 달랐다.

막장 드라마의 에필로그. 수양딸 오귀스틴은 빅토르 보리가 소개한 한 화가와 결혼해서 신랑을 따라 프랑스 중남부의 시골로 갔다. 지참금을 두둑이 챙겼고, 그후로 다시는 상드를 찾지 않았다.

홀로
가는 길

슈베르트의 〈겨울나그네〉

쇼팽이 오래 거주했던 수쿠아르 도를레앙 아파트의 거실.

쇼팽의 삶에서 상드가 차지한 부분은 컸다. 부지런한 상드는 쇼팽을 적극적으로 챙겼고 그가 필요하다고 말하기 전에 모든 것을 준비해주었다. 연인, 음악적 영감의 원천, 엄마, 간호사, 친구 그리고 매니저. 그녀가 해준 역할은 쇼팽 삶의 버팀목이었다. 그런데 그 모든 것이 상드와 함께 사라졌다. 7년 만에 처음으로 노앙이 아닌 파리에서 여름을 보내게 되었다. 주위 사람들은 무슨 일인지 궁금했을 것이다. 그도 이해할 수 없고 궁금하기는 마찬가지였다. 이게 끝인가? 믿을 수 없었다. 그는 아무런 준비도 되어 있지 않았다. 쇼팽은 마음이 멍한 채로 익숙하지 않은 하루하루를 보냈다.

10월이 오자 로스차일드 가족이 홀로 남겨진 쇼팽을 보살펴주

었다. 그는 파리 인근 페리에르에 있는 로스차일드 가문의 초호화 저택에 초대되어 며칠간 머물렀다. 궁전보다 더 훌륭한 그 저택에는 부족한 것이 없었고 모든 것이 제공되었다. 그러나 그의 빈 마음은 채워지지 않았다. 쇼팽은 로스차일드 가문의 딸 샬럿에게 그의 마지막 출판 작품 중 하나인 〈왈츠, Op. 64-2〉를 헌정했다.

상드의 딸 솔랑주와는 계속 만났다. 노앙에서의 다툼 이후 솔랑주는 엄마와의 뜻하지 않은 결별에 눈물로 시간을 보내고 있었다. 솔랑주 부부가 결혼 지참금으로 받은 건물은 상드가 회수해갔다. 솔랑주는 엄마가 자기를 버렸다며 신세타령을 늘어놓았다. 솔랑주 부부는 빚에 쫓겨 길바닥에 나앉을 지경이었다. 보호자 역할을 자청한 쇼팽은 자신도 넉넉지 않았지만 급한 돈이 필요한 그들 부부에게 얼마간의 돈을 빌려주었고, 나아가 클레징제에게 일거리를 찾아주기 위해 노력했다. 솔랑주는 노앙으로 엄마를 찾아가 화해를 시도했다. 하지만 상드는 차가웠다. 모리스도 냉정하기는 마찬가지였다. 결혼 전 자신이 사용하던 방이 극장으로 개조된 것을 보고 솔랑주는 상심했다. 얼마 전까지 살던 집이었으나 이제는 자기 방도 없었다. 쇼팽은 솔랑주의 시도를 격려했다. 엄마와 딸이 화해하면 자신과의 관계도 회복되리라는 희망도 가졌을 것이다. 상드가 출산을 앞둔 딸에게 엄마로서의 숙명적 역할까지 포기하지는 않을 것으로 생각했다.

쇼팽의 생활에 상드의 경제적 기여가 컸음이 새삼 분명했다. 자신의 수입만으로 사는 게 쉽지 않았고, 쇠약해진 몸에 레슨마저 줄여야 했기에 재정상태는 엉망이었다. 쇼팽은 알 수 없는 무언가

를 기다리고 있었다. 자신이 허물어져가는 벽에 처진 거미줄 같았다. 아무도 찾지 않는 곳에 홀로 버려져 하염없이 소식을, 구원의 손길을 기다렸다. 여름이 지나가는데도 아무 일도 일어나지 않았다. 시간이 흐를수록 희망도 줄어들었다. 파리에 다시 혹독한 겨울이 찾아왔다. 유난히 추운 그해 겨울의 날씨는 쇼팽의 활력을 더 앗아갔다. 외출도 할 수 없었다. 거의 매일 머리가 심하게 아팠고 숨도 막힐 것 같았다.

절친 그셰마와는 사업에 잘못 투자해 큰돈을 날렸다. 가끔 그를 돌보아주던 마릴리아니 부인은 이혼 소송을 벌이고 있었다. 마魔가 낀 건지 1847년에는 모두가 힘든 것 같았다. 지긋지긋한 한 해가 빨리 지나가기를 바라고 있는데, 그해 마지막 날 상드가 스쿠아르 도를레앙의 아파트에서 나가기로 결정했다는 소식이 들려왔다. 상드의 아파트는 쇼팽 자신의 아파트와도 같은 곳이었다. 상드와의 관계가 완전히 정리되는 듯했고 마지막 희망도 꺼지는 듯했다. 저녁마다 사람들이 몰려들고 저마다 시끄럽게 이야기를 나누곤 했다. 많은 일에 얽힌 여러 추억이 사라지는 것 같았다. 미련이 여전히 남아 있었다. 연말에 바르샤바의 가족에게 보낸 편지에 그는 "상드도 과거를 돌아보면 나와의 좋은 추억을 떠올릴 거야"라고 썼다. 하지만 그것은 쇼팽 혼자만의 생각이었다. 마지막으로 노앙을 떠나온 후 쇼팽은 〈첼로 소나타, Op. 65〉를 완성했다. 그는 첼리스트 프랑솜을 위한 이 곡에 몇 년 동안 매달렸다. 상드와의 관계가 비틀거리는 중이었다. 상드는 고통 속에서 이 곡을 쓰던 쇼팽의 모습을 기억했다. 노앙에서 작업한 마지막 곡이었다. 그의

만년의 원숙함이 녹아 있는 대작이지만, 어떤 사람들은 그를 받치고 있던 많은 것이 허물어져가던 시기여서인지 피아노와 첼로 두 악기의 조화가 흔들리고 있다고 평가한다. 흥미로운 것은 이 곡의 첫 주제가 슈베르트(Franz Schubert, 1797~1828)의 연가곡집 〈겨울 나그네〉의 첫 곡에서 따온 것이라는 점이다. 〈보리수〉 등 우리도 잘 아는 곡이 들어 있는 〈겨울 나그네〉는 쓸쓸하고 어두운 분위기의 슬픈 노래들로 구성되어 있어서 연가곡 전체의 분위기가 무겁다.

슈베르트는 가난과 고독에 시달리며 이 연가곡집을 완성했고 다음 해에 세상을 떠났다. 슈베르트의 곡은 파리에서도 자주 연주되었고, 쇼팽과 상드는 슈베르트 애호가였다. 또한 쇼팽 악보의 독일 출판업자인 슐레징거가 슈베르트의 출판업자이기도 했으므로, 쇼팽은 작곡가와 곡이 모두 친숙했다. 쇼팽의 친구 페르디난트 힐러도 지난날 슈베르트의 곡을 듣고 눈물을 흘렸었다. 〈겨울 나그네〉는 사랑에 실패한 청년의 방랑을 그리고 있다. 꽃 피는 5월에 시작된 사랑은 추운 겨울에 깨진다. 첫 곡에서 사랑을 잃은 남자는 '안녕히Gute Nacht'라는 짧은 메모를 남기고 여인의 문 앞에서 돌아선다. 그의 앞에는 눈 덮인 길만 펼쳐져 있을 뿐이다.

원곡에서 멜로디는 높은 음에서 낮은 음으로 자꾸만 흘러가고, 규칙적이고 반복적인 리듬은 〈장송행진곡〉을 연상시킨다. 쇼팽의 첼로 소나타 첫 구절이 연인에게 버림받고 추운 들판으로 쓸쓸히 길을 떠나는 곡의 멜로디로 시작하는 것은 많은 것을 시사한다. 노앙에서 이미 자신이 버려질 수 있다는 것을 느꼈을까? 그래서 자신의 그런 예감과 절망을 말하려 한 걸까?

상드와 헤어진 후 상심한 쇼팽은 몸을 지탱하기도 어려웠지만 경제적 이유로 레슨을 멈출 수가 없었다. 레슨 중 학생이 가르침을 이해하지 못하면 짜증을 내는 '시끄러운' 수업의 빈도가 늘어났다. 힘이 부치면 그는 피아노 옆 소파에 누운 채 학생들을 가르쳤다. 작곡도 못 하다 보니 작품 출판에서 들어오는 수입도 거의 없었다.

그가 경제적으로 힘들다는 것을 잘 아는 친구들이 그에게 연주회를 열라고 설득했다. 플레엘 홀에서 열린 지난 연주회는 음악적으로뿐만 아니라 금전적으로도 큰 성공이었다. 그로부터 벌써 6년이 지났다. 쇼팽은 대중 연주회를 여전히 어려워했고, 이미 쇠약한 그의 피아노 소리는 너무 작아서 잘 들리지도 않았다. 연주회를 치르는 것이 버거울 거라는 걸 알았지만, 쇼팽은 제안을 받아들였다. 쇼팽이 '떠나기 전'에 무대에 설 거라는 발표가 있었다. 표는 잘 팔려나갔다. 왕궁에서도 많은 표를 구매했다. 일주일 만에 표가 매진되었다. 노앙의 상드는 연주회 소식을 듣고 그가 어디로 '떠나는지' 궁금해했다.

지난번 연주회 때는 상드가 세세한 것까지 준비해주었다. 그녀의 뒷받침이 연주회의 성공에 큰 역할을 했다. 이번 연주회는 친구인 카미유 플레엘, 오귀스트 레오와 함께 제인 스털링이 도와주었다. 스코틀랜드 출신의 부유한 상속녀 제인은 쇼팽의 제자로서 어려운 그를 묵묵히 도와주고 있었다. 연주회를 위해 이것저것 챙겨야 할 게 많았다. 적절한 꽃장식과 조명을 준비해야 했다. 쇼팽은 겨울 감기에 약했으므로 연주홀은 외풍이 들어오지 않아야 했

다. 그렇다고 갑갑해지면 안 되었다. 친근한 사람들이 앞자리에 앉아야 했다. 그들의 얼굴이 보이지 않으면 그가 불안해할 수도 있었다.

연주회 프로그램에는 친구 프랑숌과 함께 연주할 첼로 소나타가 들어 있었다. 노앙에서의 기억이 살아 있고 막 작곡이 끝난 곡으로, 공식 석상에서의 초연이었다. 하지만 마지막 순간에 그는 1악장을 빼고 2악장부터 연주하기로 결정했다. 1악장에는 〈겨울나그네〉에서 따온 첫 주제가 있었다. 쇼팽의 아픈 상처를 들춰내는 악장이었다. 첼로와 피아노의 부조화 때문이었을까? 노앙에서의 아픈 기억 때문일까? 아니면 버림받은 자신의 모습이 비참했기 때문일까?

쇼팽은 점점 힘이 빠지고 있었다. 하지만 1848년 2월 16일에 열린 그 연주회에서 쇼팽의 자세는 꼿꼿했고 연약한 모습은 찾아볼 수 없었다. 그는 정신과 육체의 모든 힘을 무대에 쏟아부었다. 연주를 끝내고 대기실로 돌아오자마자 기절하다시피 쓰러졌다. 파리에는 혹독한 겨울바람 속에 감기가 유행하고 있었다. 모든 기력을 토해낸 그는 그것을 피해갈 수 없었다. 연주회에 대한 비평가들의 평은 좋았다. 쇼팽의 친구 퀴스틴은 쇼팽이 소중한 것을 잃은 후 대신 얻은 감정의 깊이를 이해했다.

"당신은 고통을 겪고 시적 심성의 최고 경지에 올랐어요. 작품에 밴 우울함이 가슴 깊이 파고듭니다. 당신의 음악을 듣는 사람은 청중 속에 있어도 혼자입니다. 당신이 연주한 것은 피아노가 아니라 영혼입니다."

연주회 수익은 경제적 압박을 줄여주었다. 분위기를 타고 4주 후에 두 번째 연주회를 열겠다고 선언했다. 생각대로만 되면 이후 재정적으로 큰 어려움 없이 지낼 수 있을 것 같았다. 그러나 일은 뜻대로 돌아가지 않았다. 2월 연주회가 열린 지 일주일도 지나지 않아 프랑스는 뒤집혔다. 혁명이 일어난 것이다. 파리는 함성과 총성으로 뒤덮이고 일상이 멈췄다. 쇼팽의 삶을 지지하던 최소한의 기초들도 무너져내렸다.

혁명의 와중에
이루어진 재회

1848년 2월혁명 당시 파리 시가에 바리케이드를 설치하고 싸우는 모습.

1830년 7월혁명으로 시작된 프랑스의 루이 필리프 왕정은 중도 성향의 타협 정권이었다. 18년 동안 이어진 그 정권은 구체제의 귀족들과 새롭게 돈을 모은 신흥 세력의 연합 성격을 지녔다. 루이 필리프 왕정의 집권 동안 산업혁명이 진전됨에 따라 여러 분야에 부가 쌓였고, 지배계급의 부도 급속히 늘어났다. 돈에 휘둘린 고위 관리들 때문에 정부 부서 중 부정부패가 없는 곳이 없었다. 프랑스는 하나의 기업 같았고 힘을 가진 자들이 온갖 이권을 누렸다. 각종 산업의 발달에 따라 중소 상공업자와 노동자의 수도 급격히 늘어나 큰 세력을 형성하게 되었고, 계급 간의 갈등이 주기적으로 표출되었다.

1845년과 1846년의 감자와 밀 흉작은 부유층을 제외한 모든 계

층의 생활 수준을 급격히 떨어뜨렸다. 파리에는 파산자가 급증했고 실업이 만연했다. 수척한 군중은 먹을 것을 찾아 거리를 헤맸다. 불안이 커져갔다. 1848년 2월 22일 정오, 군중이 거리로 쏟아져나왔다. '2월혁명'의 시작이었다. 군대는 이를 폭력으로 진압하려 했다. 내각이 사퇴했으나 시위는 폭동으로 번졌다. 격렬한 시가전이 벌어졌다. 도로에 시신이 쌓여갔다. "살인자는 물러가라"는 함성이 울려 퍼졌다. 왕은 왕위를 버리고 영국으로 달아났다. 쇼팽과 동행했던 루이 필리프 왕정이 무너진 것이다. 첫 일제사격이 일어난 곳은 쇼팽의 스쿠아르 도를레앙 아파트 근처였다. 쇼팽의 연주회 후 일주일이 지나고 있었다. 겨울이면 중환자가 되는 쇼팽은 이동할 때면 마차가 필요했지만, 어지러운 도시에서 마차를 구할 수 없어서 집에 갇힌 신세가 되었다. 쇼팽을 찾는 방문객도 끊겼다. 자주 만나던 상드의 딸 솔랑주는 출산을 앞두고 기유리에 있는 뒤드방 남작에게 몸을 의탁했다. 연회, 파티, 살롱 모임들이 중단되었고, 가게와 극장도 문을 닫았다. 귀족들은 혼란을 피해 시골로 내려가거나 영국으로 갔다. 영국은 전 유럽을 휩쓴 2월혁명의 영향에서 벗어나 있었다.

레슨도 끊기고, 쇼팽의 두 번째 연주회도 취소될 수밖에 없었다. 한동안 바르샤바의 가족에게 편지를 보낼 수도 없었다. 왕정을 대신할 임시정부가 구성되었다. 상드는 솔랑주의 결혼과 그에 관련된 일련의 사건, 그리고 쇼팽과의 결별까지 많은 일들로 심신이 지쳐 있었다. 하지만 혁명의 발발과 왕정 타도 소식에 활력을 되찾았다. 왕국을 대신하는 공화국은 상드가 꿈꾸던 세상이었다.

상드는 즉시 파리로 올라왔고 행동파에 합류했다. 상드가 파리에 도착 한 날, 솔랑주는 딸을 낳았다. 아기는 건강해 보였다. 이틀 후 쇼팽은 젊은 외교관 에드몽 콩브와 함께 마를리아니 부인의 저녁초대에 응했다. 부인은 이혼을 겪으며 자신도 어려운 가운데 혁명의 소용돌이 속에서 버려져 있는 쇼팽을 염려했다. 서로 위로를 건넸다. 한숨과 눈물, 아쉬움이 뒤섞였고, 서로의 상처를 보듬는 대화도 오갔다. 식사 후 쇼팽이 떠나려는데 상드가 그 집에 도착했다.

현관에서 상드와 마주친 쇼팽은 움찔했다. 그러나 곧 정신을 차리고 솔랑주 소식을 들었냐고 물었다. 상드가 못 들었다고 하자, 솔랑주가 아기를 낳았고 그 소식을 알리게 되어 기쁘다고 말했다. 그러고는 간단한 인사 후 돌아서서 좁은 계단을 내려갔다. 다 내려왔을 때 못다 한 말이 생각났다. 뒤를 돌아보았다. 계단을 다시 올라가기는 힘들 것 같았다. 그는 콩브를 대신 계단 위로 보냈다. 콩브가 올라가서 산모와 아이는 건강하다는 말을 대신 상드에게 전했다. 쇼팽이 계단 아래에서 기다리고 있는데, 상드가 콩브를 따라 내려왔다. 그녀는 딸과 아기의 상태에 관심을 보였다. 쇼팽은 산통이 있었지만 아기를 보는 순간 모든 것이 사라졌다는 솔랑주의 말을 전했다. 상드는 쇼팽의 건강은 어떤지 물었다.

"나는 괜찮다고 말했어. 그런 다음 모자를 벗어 인사하고 문지기에게 문을 열어달라고 했지."

이것이 쇼팽과 상드의 마지막 만남이었다. 쇼팽이 콩브를 통해 전하려 한 것은 못다 한 말이었을까, 아니면 남은 미련이었을까?

상드에게 그 마지막 순간은 달랐다. 훗날 그녀는 그 순간을 다음과 같이 기록했다.

"그의 손을 지그시 잡았다. 손은 차가웠고 가늘게 떨리고 있었다. 그에게 말을 더 하고 싶었다. 그러나 그는 손을 빼고 돌아섰다. 나는 그를 따라 나갔다. 돌려세웠을 때 그는 증오에 찬 눈길로 나를 바라보았다."

상드는 쇼팽의 미련을 보지 못했거나 외면했다. 상드는 이미 마음을 닫았고 쇼팽도 그러기를 바랐음이 분명했다. 콩브는 쇼팽을 부축해 집까지 데려다주었다. 많은 것을 잃은 쇼팽은 가벼웠다. 젊은 외교관 콩브의 눈에 쇼팽은 슬프고 우울해 보였다. 안타깝게도 쇼팽이 탄생을 전한 솔랑주의 딸은 5일 만에 세상을 떠났다. 쇼팽은 솔랑주에게 편지를 보내 위로했다. 쇼팽에게 아기 탄생 소식을 들은 상드도 솔랑주에게 축하 편지를 보냈다. 하지만 그 편지가 도착했을 때 산모는 슬픔에 빠져 있었다.

상드는 바빴다. 그녀는 짧은 파리 체류 후 다시 노앙으로 돌아갔다. 그녀의 관심사는 혁명의 이념을 노앙 지방에 전파하는 것과 수양딸 오귀스틴의 결혼식을 치르는 것이었다. 쇼팽이 솔랑주의 아기 탄생에 기뻐했을 때, 상드는 공화국의 탄생에 들떠 있었다. 다시 파리로 복귀한 상드는 임시정부에서 정부기관의 행사와 신新정부의 이념을 홍보하는 〈공화국 공보〉의 편집에 참여했다. 상드는 적극적이었다. 당시 그녀는 공산주의자 칼 마르크스와 편지를 주고받았고 그의 혁명적 사상에도 영향을 받았다.

2월혁명은 일상의 모든 것을 혼란 속에 빠뜨렸다. 임시정부는

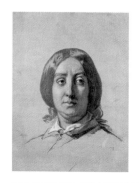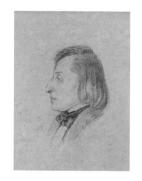

(왼쪽) 조르주 상드, 토마 쿠튀르의 목탄화, 1850년경, 베르사유 궁전 소장.
(오른쪽) 프레데릭 쇼팽, 폴린 비아르도 그림, 개인 소장.

음악, 미술, 문학을 등한시했다. 예술가들은 경제적 곤란과 위협에 빠졌다. 생활 자체가 어려웠다. 쇼팽은 심한 신경통 때문에 침대에서 떠날 수 없었다. 몸도, 마음도, 상황도 그를 구금상태로 몰아넣었다.

고독과 함께 바르샤바의 가족 생각이 더욱 간절하던 그때, 혁명 발발 후 영국으로 돌아가 있던 제자 제인 스털링이 편지를 보내왔다. 제인은 어수선한 파리를 피해 영국으로 오라고 권했다. 이미 많은 음악가, 예술가들이 영국에 건너가 있었다. 폴린 비아르도는 벌써 그곳에 있었고, 리스트와 멘델스존도 그곳에서 성공적인 연주회를 열고 있었다. 런던에도 쇼팽 애호가들이 많았다. 제인은 그도 영국에서 성공할 수 있다고 설득했다. 고향을 떠날 때도 힘들었지만, 이제 제2의 고향이 된 파리를 떠난다는 것도 쇼팽에게는 마찬가지로 힘든 일이었다. 그러나 당장 하루하루를 버티는 것이 문제였다. 결국 1848년 4월 19일에 도버 해협을 건넜다.

뱃멀미가 없었던 것은 다행이었다. 다음 날, 희뿌연 스모그에 덮인 런던이 보였다.

　한편, 2월혁명 후 임시정부를 이끌던 급진파의 시대는 오래가지 못했다. 곧 치러진 의회 선거에서 급진파는 많은 표를 얻지 못했다. 그러나 그들은 과격한 행동을 멈추지 않았다. 6월에 유혈사태를 겪었고 급진파의 다수가 체포되었다. 부르주아 계급이 다시 힘을 얻었지만 그후로도 파리 시내에서 전투는 계속되었고, 일상은 아주 느리게 정상화되었다. 2월혁명의 결말은 그해 12월에 치러진 선거로 들어선 제2공화정이었다. 나폴레옹 보나파르트의 조카 루이 나폴레옹이 압도적인 지지를 받아 대통령에 당선된 그 선거에서 조르주 상드는 급진주의자 알렉상드르 르드뤼롤랭의 당선을 위해 열심히 뛰었다. 하지만 르드뤼롤랭은 5퍼센트 득표에 그쳤다.

스모그 가득한 런던

(왼쪽) 런던 이튼 플레이스 99번지 건물, 쇼팽의 첫 런던 연주회를 기념하는 현판이 걸려 있다.
(오른쪽) 1848년 7월 런던의 팔머스 저택에서 열린 쇼팽 연주회의 프로그램. 1306 프레데릭 쇼팽,
폴린 비아르도 그림, 개인 소장.

 쇼팽은 런던 방문이 두 번째였다. 약 10년 전 약혼녀 마리아에 대한 미련을 버리지 못하고 노심초사하던 그를 친구들이 런던으로 이끌었었다. 우울해하는 그의 기분 전환이 목적이었다. 그때 그는 런던에 가서도 기분을 풀지 못했다. 호텔 밖 외출도 자제했고 자신을 남들에게 알리지도 않았었다. 그러니 그에게 런던에 대한 기억이 좋을 리 없었다. 하지만 파리는 혁명으로 어지러워 그가 있을 수 있는 환경이 아니었다. 이번 방문도 어쩔 수 없이 이루어졌다. 쇼팽은 이런 상황에 몰린 자신의 처지가 애처로웠다.

 4월의 런던은 춥고 비도 자주 왔다. 무엇보다 산업혁명이 가져다준 스모그가 도시 전체를 덮고 있어서 어두컴컴했다. 그의 기분은 더 무거워졌다. 쇼팽을 초대한 제인은 예민한 그가 불편하지 않

도록 많은 것을 준비해두고 있었다. 방은 세심하게 갖춰져 있었다. 노트에는 쇼팽의 이니셜이 새겨져 있었고, 쇼팽이 좋아하는 코코아도 준비되어 있었다. 도착하고 며칠 후 런던 시내에 빛이 잘 드는 큰 방을 얻었다. 집주인은 세입자가 유명한 음악가라는 것을 알고 방세를 배로 올렸다. 피아노 제작자 브로드우드는 잠자리가 불편할 쇼팽을 위해 익명으로 고급 매트리스와 베개를 보내주었다.

제인 스털링은 스코틀랜드 출신의 부유한 상속녀였다. 그녀는 쇼팽을 사랑하고 있었으며, 쇼팽이 영국에 정착해 그곳에서 여생을 보내고 나아가 자신과 결혼해주기를 바랐다. 그러려면 무엇보다 영국에서 빨리 인정받아야 했다. 런던에 도착하고 며칠이 지나자 모처럼 햇빛이 났다. 마음이 급했던 제인은 쇼팽을 재촉했다. 그들은 음악계의 유명인들과 사교계의 유력 인사들을 만나기 위해 런던 여기저기를 마차로 달렸다. 온종일 흔들리는 마차 속에서 힘들었지만 쇼팽은 제인의 뜻을 따르지 않을 수 없었다. 효과는 있었다. 얼마 지나지 않아 연주 청탁이 들어왔고, 레슨을 받으려는 학생들도 나타났다. 파리에서 쇼팽을 챙겨주었던 베티 로스차일드 남작부인은 런던에 있는 가족에게 도움을 부탁해두었다. 베티의 동서가 쇼팽에게 런던의 사정에 대해 이것저것 이야기해주었다. "런던에서는 파리만큼 못 받아요." 그녀가 권하는 대로 레슨비는 1기니, 살롱 연주는 20기니를 받았다.

대륙은 혁명의 물결로 혼란했고, 이름 있는 피아니스트는 모두 런던에 와 있는 것 같았다. 그러니 좁은 무대를 두고 음악가들 사이에 경쟁이 심했다. 쇼팽은 당시 가장 인기 있던 오페라 가수 제니 린

드(Jenny Lind, 1820~1887)의 무대를 보고 그녀의 재능에 감탄했다. 대
단히 명예롭게도 런던 필하모니와의 협연 요청이 들어왔지만 쇼팽
은 거절했다. 리허설이 부족해서 좋은 앙상블을 기대하기 어렵기
도 했고, 큰 홀에서 오케스트라와 협연하는 것은 자신에게 적합하
지 않다고 생각했다. 영국 여왕이 참석하는 서덜랜드 공작부인의
아기 영세 기념 연주회는 수락했다. 왕족 등 명망 있는 사람들이
다수 모였다. 영국 여왕이 아기의 대모였다. 서덜랜드 부인의 저택
은 궁전보다도 컸다. 연주회에서 여왕과 몇 차례 이야기를 주고받
은 쇼팽은 기분이 좋았다. 왕실 연주회 초청도 내심 기대했다.

그런데 영국 상류층 사교계에는 파리와 달리 신경 써야 할 관
례가 많았다. 객원 연주자는 연주 단체의 감독을 직접 찾아가 청
탁을 해야 한다거나 초대를 거절할 때도 직접 대면하고 전하는
것이 예의라는 것을 알지 못했다. 자신이 런던 필하모니의 협연
요청을 거절한 방식이 협회 감독을 불쾌하게 만들었을 수도 있다
는 것을 쇼팽은 나중에야 깨달았다. 협회 감독은 영국 왕실의 음
악 기획자이기도 했다. 당연히 왕실의 초대는 없었다.

그러나 이것 외에도 런던에서 쇼팽에 대한 대접이 달랐던 데는
다른 근본적인 이유도 있었던 것 같다. 파리에서는 쇼팽의 위치가
높았다. 살롱을 통해 사교계에서 영향력 있는 사람들과 친분을 쌓았
고 그것을 발판으로 파리 상류사회에서 명성을 얻었다. 하지만 런던
에서는 그런 접근방식이 통하기 어려웠다. 단시간 내에 자신을 알리
려면 많은 청중이 있는 무대를 통하는 것이 가장 효과적이었다.

청중은 무대 위 피아니스트에게서 화려한 퍼포먼스를 기대했

으나, 쇠약한 그는 기대에 부응할 수 없었다. 객석 뒷자리에서는 그의 연주가 잘 들리지도 않았다. 이는 리스트나 탈베르크의 힘차고 화려한 연주와 비교되었다. 사실 서덜랜드 공작부인 저택의 연주회에서도 쇼팽의 연주는 영국 여왕에게 깊은 감명을 주지 못했다. 여왕은 그날 일기에 같이 공연한 가수들에 관해서만 언급했다. 병색이 완연하고 영어를 할 줄 모르는 쇼팽은 런던에서 빛을 발하지 못하고 있었다.

그래도 연주회를 열 수 있어서 다행이었다. 유명 배우의 딸로 부유한 남편을 둔 아델라이드 사토리스 부인은 쇼팽을 이해했고 동정했다. 부인은 런던 중심가에 있는 자신의 저택을 쇼팽에게 연주회 장소로 빌려주었다. 이것은 런던에서의 첫 대중 연주회였다. 티켓은 모두 팔렸다. 쇼팽은 최선을 다했다. 파워가 부족하다는 평도 있었지만, "현시대의 어떤 연주자와도 비교할 수 없다"는 평도 있었다. 2주 후 팔머스 경의 저택에서 또 한 번 연주회를 열었다. 문예협회의 평에 의하면, 이때 쇼팽은 사토리스 부인 저택에서보다 더 많은 힘과 활력을 보여주었다. 이 연주회에는 폴린 비아르도가 특별히 초대되어 쇼팽의 마주르카를 편곡한 곡을 몇 개 불렀다. 그 곡은 노앙에서 두 사람이 함께 작곡하고 연주했던 곡이어서 쇼팽을 추억에 젖게 했다.

런던의 시즌은 금방 끝났다. 왕실이 여름 영지로 떠났다. 왕실의 휴가는 영국 귀족사회에서 휴가의 신호탄이었다. 대부분의 상류층 가족도 런던을 떠나 시골의 성으로 갔다. 런던에서는 학생도 연주회도 사라졌다. 쇼팽이 런던의 상류사회에 제대로 발을 붙이

기도 전이었다. 비싼 방세는 부담이 되었고 마차, 마부, 하인에게 들어가는 돈도 적지 않았다. 이탈리아 출신의 하인은 주인이 궁색하게 굴면 경멸의 빛을 드러냈다. 건강은 더 나빠져서 각혈을 계속했다. 절약한다고 했지만 돈 걱정에 잠도 잘 수 없었다.

런던의 여름은 더웠다. 시커먼 스모그 속에 찌는 듯한 더위가 숨통을 조였다. 향수와 신경쇠약 그리고 미래에 대한 걱정까지 더해져 머리가 터질 지경이었다. 그동안 번 돈은 대부분 밀린 청구서를 청산하는 데 썼다. 런던에서 한 시즌 더 살아남으려면 돈이 더 필요했다. 주머니가 비어갔지만, 레슨, 연주회는 물론 사교 모임 일정도 잡혀 있지 않았다. 짙은 안개 때문에 한낮에도 거리 반대편이 보이지 않았다. 그의 미래도 마찬가지로 깜깜했다. 들려오는 소식에 의하면, 파리에서는 여전히 시가전이 끊이지 않았다. 돌아갈 곳은 없었다. 파리의 친구에게 보내는 편지에서 그는 여전히 상드의 소식을 물었다. 이즈음 그는 일기에 공동묘지 스케치를 그려넣었다. 쇼팽은 런던에서 또 한 번 버려졌다.

제인 스털링이 다시 쇼팽의 구원자가 되어주었다. 그녀는 쉬기도 하고 연주회도 할 겸 그녀의 고향 스코틀랜드로 가자고 제안했다. 8월 5일 이른 아침, 쇼팽은 에딘버러로 향하는 기차에 올랐다. 영국 제일의 피아노 제작자 브로드우드는 세심했다. 그는 장거리 여행에 쇼팽이 불편하지 않도록 또 한 번 신경을 써주었다. 기차 객실의 맞은편 자리와 옆자리 표도 함께 사서 아무도 쇼팽의 신경을 건드리지 못하게 했다.

기부 천사 제니 린드와의 염문설

(왼쪽) 벨리니의 오페라 〈몽유병 여인〉에서 연기하는 제니 린드, 연대 미상, 작가 미상.
(오른쪽) 제니 린드의 미국 순회공연 포스터, 미국 셰필드 대학 수집품.

　런던은 상드에게 버림받고 상심한 쇼팽에게 즐거움을 주지 못했다. 제인 스털링과 그녀의 언니 어스킨 부인이 지극한 친절을 베풀어주었지만, 그는 마음이 편치 않았다. 제인 자매는 특별한 일정이 없는 날이면 매일 그를 찾아와 함께 시간을 보냈고, 그러다 보니 두 사람에 의해 갇힌 느낌마저 들었다. 그런 쇼팽에게 한 줄기 샘물 같은 신선한 존재가 있었으니, 바로 청순한 모습의 오페라 가수 제니 린드였다. 북유럽과 독일을 중심으로 이름을 떨치던 제니는 쇼팽이 런던으로 오기 한 해 전 그곳 무대에 진출해 선풍적인 인기를 얻고 있었다. 쇼팽은 런던에 온 지 얼마 되지 않아 제니가 공연하는 벨리니의 오페라 〈몽유병 여인〉을 관람했고 그녀의 매력에 빠졌다.

제니 린드는 스웨덴에서 회계원인 아버지와 교사인 어머니 사이에서 혼외자식으로 태어났다. 제니의 출산 후 어머니는 이혼을 당했다. 종교적 양심 때문이었는지 어머니는 전남편이 세상을 떠날 때까지 제니의 생부와 결혼하지 않았고, 제니는 열네 살까지 제대로 인정받지 못한 아이로 자랐다. 아홉 살의 외로운 제니가 고양이에게 불러주던 노래를 유명한 발레리나의 하녀가 우연히 듣게 되었다. 다음 날 그 하녀는 자신이 모시는 발레리나를 제니에게 데리고 갔다. 제니의 재능을 확인한 발레리나는 그녀를 왕립극장에 들어가게 해주었다. 수줍음 타던 소녀는 열여덟 살에 베버의 오페라 〈마탄의 사수〉에서 주역을 맡아 스웨덴의 유명인사가 되었고, 스무 살에는 스웨덴과 노르웨이의 궁정 가수로 선정되었다. 하지만 발성 교육을 제대로 받지 못하고 성대를 무리하게 사용한 탓에 목에 심각한 문제가 생겼다. 다행히 그녀는 마누엘 가르시아 덕택에 목소리를 되찾을 수 있었다. 마누엘 가르시아는 앞서 소개한 폴린 비아르도의 오빠로, 체계적이고 과학적인 방식을 사용하는 보컬 트레이너였다. 제니는 마누엘의 지도하에 파리에서 약 3년간 교육을 받던 중 쇼팽을 알게 되었고 그를 존경하게 된 것 같다. 마누엘에게서 건강하고 안전한 성대 사용법을 익힌 제니는 얼마 후 기량을 되찾았다.

목소리를 되찾은 제니는 스웨덴과 가까운 덴마크 무대에 서게 되었는데, 이때 동화 작가 안데르센(1805~1875)을 만나 우정을 쌓았다. 안데르센은 제니에게 사랑을 느꼈지만 소심한 성격 탓에 고백하지 못했다. 떠나는 제니를 따라 기차역까지 간 그는 용기를



내서 그녀에게 청혼했다. 직접 말은 하지 못했고 편지를 통해서였다. 하지만 안데르센을 오빠처럼 생각했던 제니는 그것을 받아들이지 않았다.

제니는 "안녕, 신의 가호가 오빠를 보살펴주시기를 바라요. 동생의 애정 실린 진실한 바람이에요"라는 편지를 남기고 독일로 떠났다. 둘은 여생 동안 여러 번 만났다. 그러나 안데르센의 눈에는 제니가 냉정하게만 보였던지, 그의 동화《눈의 여왕》[17]에서 얼음 심장을 가진 공주는 제니를 모델로 한 것이라 한다. 제니의 거절에 충격을 받은 탓인지 안데르센은 동성애에 빠지기도 했다.

베를린에서 제니는 오페라 〈노르마〉의 주인공 역을 맡아 성공을 거두었고, '스웨덴의 나이팅게일'로 불리며 유럽 전체에 명성을 떨쳤다. 제니는 그곳에서 멘델스존을 만나고, 둘은 곧 서로에게 강한 애착을 느끼게 되었다. 제니는 베를린에서 본격적으로 자선 연주회를 시작했다. 절정의 인기를 누리는 가운데 대가를 받지 않거나 수익금의 대부분을 기부해 대중에게 박애주의자로 각인되었고, 인기가 더욱 높아져 리스토마니아(리스트의 열광적 팬)에 비견되는 '린드마니아'가 형성될 정도였다.

1847년 런던에 진출했을 때 그녀의 위상은 이미 확고했다. 영국 여왕도 그녀의 무대를 놓치지 않았다. 멘델스존도 그녀의 런던 데뷔를 지켜보았다. 제니의 성공을 바라며 마음을 졸이던 그는 그녀가 보란 듯이 실력을 풀어놓자 안도의 미소를 지었다고 한

17) 이것은 디즈니 만화영화 〈겨울왕국〉의 기초가 되었다.

다. 런던에 있던 그 2년간은 오페라 가수로서 제니 린드의 절정기였다. 초콜릿 상자에 그녀의 얼굴이 새겨졌고, 튤립에 그녀의 이름이 붙여지기도 했다. 그녀의 이름을 도용한 음식점도 생겨났다. 독일로 돌아간 멘델스존은 그해 11월 세상을 떠났다. 멘델스존은 제니와 협업해 곡을 여러 개 썼는데, 그의 오라토리오 〈엘라이자〉는 제니를 위한 곡이었다. 하지만 그의 죽음에 충격을 받은 제니는 한동안 그 곡을 부르지 않았다. 이듬해 말에 가서야 제니는 〈엘라이자〉를 불렀고, 그 공연에서 얻은 큰 수익금을 모두 멘델스존의 이름으로 장학기금을 만드는 데 사용했다. 사람들은 〈엘라이자〉의 아리아가 침착하고 순수한 제니의 목소리에 가장 잘 어울렸다고 했다.

쇼팽은 런던에서 제니의 두 번째 시즌 첫 무대를 관람했다. '여왕 폐하' 극장에는 여왕 부부와 왕족들도 와 있었다. 쇼팽이 파리에서부터 알고 지내던 그로트 부인이 마침 제니의 후원자였다. 쇼팽의 소식을 들은 제니는 그로트 부인을 통해 쇼팽에게 무대 앞 좋은 좌석의 티켓을 보내주었다. 두 사람은 인사를 나누었다. 쇼팽은 제니를 방문했고, 그녀도 쇼팽에게서 좋은 인상을 받았다. 그로트 부인은 자신의 집으로 쇼팽과 제니를 초대했다. 초대 손님은 오직 두 사람뿐이었다. 쇼팽과 제니는 밤 9시부터 새벽 1시까지 피아노 옆에 같이 앉아 있었다. 쇼팽은 그녀가 부르는 스웨덴 노래를 들었다. 사람들은 두 사람이 서로에게 친밀한 감정을 가졌을 거라고 보는데, 두 사람이 깊은 관계에 빠졌다고 주장하는 사람들은 특히 이날의 만남에 주목한다.

쇼팽의 첫 런던 연주회에도 제니가 참석했다. 쇼팽은 감격해서 가족에게 이 소식을 알렸다. "린드 양이 내 공연에 왔어. 이것은 예삿일이 아니야. 그녀는 어딜 가나 주목을 받기 때문이지. 내가 다시 젊어졌으면 좋겠는데." 1848년 시즌이 끝나고 제니는 영국 순회공연에 오르고 쇼팽은 스코틀랜드로 가면서 두 사람은 멀어지게 되었다. 1849년 5월, 제니는 절정기에 갑작스럽게 무대 은퇴를 선언했다. 그러자 그녀의 상품성을 익히 알고 있던 미국의 흥행업자 J. T. 바넘이 그녀에게 재빨리 접근했다. 제니에게는 스웨덴에 공공학교를 건립하고자 하는 꿈이 있었다. 바넘은 그것에 필요한 기금 마련을 위한 미국 순회공연을 제안했다. 그는 큰 액수의 선금을 주고 제니와 계약했다.

제니 린드의 미국 순회공연은 화제 속에 대성공을 거두었다. 수완 좋은 바넘은 제니가 도착하기 전부터 미국에 제니 열풍을 만들어냈고, 가는 곳마다 열광적인 관중을 동원했다. 뉴욕에서는 엄청나게 몰린 군중을 통제하느라 경찰이 특별히 동원되었다. 보스턴에서는 연주회장에 입장하지 못한 군중의 폭동을 막기 위해 제니가 건물 부속 탑에 올라서서 노래를 해야 했다. 지금 그 건물은 없어졌지만, 탑은 다른 곳으로 옮겨져 제니린드 타워라는 이름으로 남아 있다. 미국 공연을 통해 바넘과 제니는 모두 엄청난 수익을 올렸고, 제니는 그 수익금을 애초에 생각했던 대로 스웨덴의 공공학교 건립을 위해 사용했다. 바넘과 제니의 이야기는 2017년 상영된 영화 〈위대한 쇼맨〉에 다루어졌다. 그런데 바넘과 제니 린드가 사랑에 빠지는 듯한 영화 속 설정이 진실에 기반한 것인지

는 의심스럽다.

제니는 런던에서 두 시즌을 마치고 미국으로 떠나기에 앞서 파리를 방문했다. 그때는 쇼팽이 스코틀랜드 체류를 마치고 파리로 돌아와 병상에 있을 때였다. 그녀는 쇼팽의 아파트에서 가까운 샹젤리제 거리에 약 3주간 머물렀다. 쇼팽을 방문해 그를 위해 노래를 불러주기도 했다. 제니의 파리 방문은 이례적이었다. 그녀는 파리를 좋아하지 않았고, 특히 파리의 여름은 치사율이 높은 콜레라의 유행으로 악명 높았기 때문이었다. 이때 제니가 파리에 간 것은 병든 쇼팽을 돌보아 건강을 되찾게 해서 함께 미국으로 가려는 의도가 있었기 때문이라고 주장하는 사람도 있다. 그러나 쇼팽과 제니가 깊은 관계였다는 구체적 증거는 부족하다. 특히 제니 쪽 자료가 전혀 없다. 그런데 2013년 영국의 〈왕립음악협회 회보〉에 매우 흥미 있는 보고서[18]가 실렸다. 이 보고서가 자료 부족을 소명하는 실마리가 될 수도 있다. 이 보고서에 따르면, 멘델스존이 제니 린드에게 노골적으로 구애하는 편지들을 보냈고 제니가 세상을 떠난 후 발견된 그 편지들을 제니의 남편이 두 당사자와 가족의 명예를 위해 바로 폐기했다는 것이다. 제니 린드가 독일 함부르크의 멘델스존 생가에 기념명패도 부착했고 그의 이름을 딴 장학기금도 조성한 것으로 미루어보면, 그녀가 멘델스존을 사랑했다는 것은 사실인 듯하다. 그런데 그가 세상을 떠나자 그의 친구였던 또 다른 천재 작곡가 쇼팽에게 특별한 감정을 품었을

18) 조지 비들콤, 〈왕립음악협회 회보〉, 2013년, 138호.

것으로 추정해볼 수도 있겠다. 한 걸음 더 나아가, 그녀의 남편이 멘델스존의 편지를 폐기한 것처럼 쇼팽과의 관계를 암시하는 자료도 폐기했을 수 있다. 제니가 '병자' 쇼팽에게 정신적 위안을 준 것은 맞다. 그리고 1855년 제니가 미국에서 돌아와 영국에 머물 때(당시 쇼팽은 이미 사망했다) '쇼팽의 마주르카'라는 이름으로 폴란드 순회공연을 기획했었다는 것과 그녀의 장례식에서 쇼팽의 장송곡이 연주되었다는 것도 부정할 수 없는 사실이다. 제니 린드와 J. T. 바넘의 이야기가 담긴 영화 〈위대한 쇼맨〉의 OST '네버 이너프Never Enough'는 들어볼 만하다.

멋진 풍광의
스코틀랜드가 준 아픔

안토니 콜베르크가 그린 쇼팽.

스코틀랜드에는 런던에서 쇼팽을 짓눌렀던 스모그도 매캐한 석탄 냄새도 없었다. 제인 스털링의 형부가 소유한 저택 콜더 하우스에서 바라보는 경치는 상상할 수 있는 가장 아름다운 것이었다. 모두가 친절했고 대접은 극진했다. 그러나 쇼팽은 잃어버린 것에 대한 허전함, 불확실한 미래에 대한 걱정으로 마음이 편치 않았다.

8월 말에는 맨체스터에서 연주회를 열었다. 연주홀은 엄청 넓었다. 무려 1200명이 객석을 메웠다. 부축을 받아 무대에 오르는 그의 모습은 병자의 티가 완연했다. 동반 출연자는 쇠약한 쇼팽이 안쓰러웠다. 평론가들은 애써 그의 연주의 섬세함과 음의 순수함을 인정했다. 하지만 힘의 부족을 누구나 느낄 수 있었다. 그의 작

품들이 너무 복잡해서 이해하기 힘들다는 평도 있었다. 불충분한 힘과 화려한 퍼포먼스의 부재를 에둘러 표현한 말 같았다. 에딘버러에서는 동포들이 있어서 모처럼 폴란드어로 소통할 수 있었다. 글래스고에서는 어린 시절부터 알고 지냈던 마르첼리나 공주를 만나 향수를 달래기도 했다. 에딘버러와 글래스고의 공연에서는 폴란드 동포들의 응원 덕분이었는지 모처럼 힘이 났다. 하지만 티켓 판매는 저조했다. 보다 못한 제인 스털링이 에딘버러 공연 티켓 100장을 사서 친지들에게 돌렸다. 에딘버러에 사는 동포 위스친스키 박사는 호텔에 묵는 것을 싫어하는 쇼팽을 잠깐씩 자신의 집에 묵게 해주었다. 저택에서 몇 주를 보낸 쇼팽에게 박사의 작은 집은 불편했다. 쇼팽은 박사의 집 2층 방까지 업혀서 올라갔다. 멋쟁이 쇼팽을 위해 아침이면 하인이 머리를 빗겨주고 말끔한 옷으로 갈아입혀주었다. 날이 추워서 그는 주로 화로 곁에 머물렀다. 건강이 나빠졌고 성미는 더 급해졌다. 그는 까다로운 늙은이 같았다. 구두를 반짝반짝하게 닦지 않고 속옷도 새하얗게 해두지 않았다고 박사의 부인에게 짜증을 냈다. 작고 마른 몸의 구부정한 쇼팽은 글래스고의 사람들에게 곧 죽을 사람처럼 보였다.

　스코틀랜드의 유력 가문 출신인 제인은 일가의 저택, 친지의 성으로 끊임없이 쇼팽을 데리고 다녔다. 한 곳에 도착해 쉴 만하면 또다시 옮겨야 했다. 그녀는 쇼팽을 가족들에게 소개하고 있었다. 그가 머문 곳은 존스톤 성, 스털링 성, 케어 하우스, 해밀턴 궁을 포함해 스코틀랜드의 여러 유서 깊은 저택과 성들이었다. 그곳에는 멋진 피아노, 아름다운 그림, 많은 책, 훌륭한 와인이 있었

다. 짙은 안개가 걷히면 멋진 경치가 한눈에 들어왔다. 그러나 그 멋진 풍광 속에서도 그는 여전히 상실감에서 벗어나지 못했다. 그것은 친구에게 보낸 편지 곳곳에 나타났다. "나는 여전히 놀라서 당혹스럽고 얼이 빠져 있어." "나는 새로운 음을 꺼낼 수가 없어. 비참해. 폭발할 것 같아." "사람들에 둘러싸여 있지만, 외톨이, 외톨이, 외톨이 같아."

날씨도 좋지 않았다. 기온이 낮았고 안개가 짙게 끼는 일도 잦았다. 쇼팽은 심한 감기에 걸렸고 모두의 걱정거리가 되었다. 아찔한 순간도 있었다. 하루는 두 마리의 말이 끄는 마차를 타고 비탈길을 가던 중 말 한 마리가 갑자기 앞다리를 들고 뛰어올랐다. 마차는 비탈을 구르다 나무를 들이받고 벼랑 끝에 가까스로 멈춰섰다. 같이 탔던 하인이 쇼팽을 부서진 마차에서 끌어냈다.

가끔은 눈앞에 헛것도 보였다. 몇몇 사람이 모인 자리에서 피아노 소나타를 연주할 때였다. 3악장의 〈장송행진곡〉을 연주하려는데, 반쯤 열린 피아노 덮개 안에서 갑자기 음침한 유령이 나오는 것이 보였다. 놀란 그는 방 밖으로 뛰쳐나갔다가 정신을 차린 다음 돌아와 말없이 다시 연주를 시작했다. 마요르카의 수도원에서 그랬던 것처럼, 죽음 가까이에 내몰렸을 때 보이는 유령이었다. 그의 몸과 마음의 기력이 얼마 남지 않았음을 보여주는 것이었다.

쇠약한 쇼팽은 오전 내내 아무것도 할 수 없었다. 2시까지 무기력하게 누워 있다가 힘겹게 옷을 입으면 벌써 피곤했다. 저녁 식사 후에는 사람들과 앉아 그들의 이야기를 들었다. 그들은 모두

쇼팽이 체류했던 스코틀랜드의 성들

(위 왼쪽) 칼더 하우스. 스코틀랜드 에딘버러에서 약 20킬로미터 떨어진 곳에 있는 유서 깊은 저택. 벽의 두께가 2미터가 넘었다고 한다.

(위 오른쪽) 존스톤 성.

(가운데 왼쪽) 케어 하우스. 스털링 가족은 15세기 후반부터 이 성을 소유했다.

(가운데 오른쪽) 해밀턴 성. 영국에서 가장 큰 집이었으나 1921년 무너질 위기에 처해 해체되었다.

(아래) 스털링 성. 에딘버러 인근에 있는 웅장한 성으로 제인 스털링 가족의 본거지였다.

좋은 가문과 훌륭한 선조의 후손이었고 대화의 주요 소재는 족보였다. 그들이 술 마시는 것도 지켜보아야 했다. 때로 그들이 서툰 프랑스어로 말을 걸어주기도 했지만, 영어를 모르는 쇼팽은 지루했다. 대화가 끊길 때쯤 사람들은 거실로 자리를 옮겼고, 쇼팽은 그들이 원하는 대로 온 힘을 다해 피아노를 연주했다. 그러고 나면 하인이 그를 위층의 침실로 데려다주었다. 하인은 그의 옷을 벗기고 침대에 눕힌 후 촛불 하나를 남겨두고 나갔다. 쇼팽은 흔들리는 촛불 아래에서 옛일을 회상했다. 어릴 때부터 집과 가족을 떠나 있던 그이지만 이토록 마음이 안정되지 않는 시기는 없었다. 자정이 되면 저주받은 고성에 산다는 빨간 모자 유령이 창밖을 떠돌았고, 그의 마음은 불확실한 미래를 떠돌았다. 그는 깊은 숨을 쉬며 잠에 빠져들기를 기다렸다. 다음 날 아침이면 또 같은 하루가 시작되었다. 10월의 마지막 날, 그셰마와에게 편지를 보냈다. 언젠가 자신이 쓰러지면 자신의 물건을 모두 없애라는 일종의 유언을 남겼다. 그 편지에서 그는 울부짖고 있었다. "내 음악은 어떻게 된 걸까? 내 마음은 어디에 버려진 걸까? 이제 옛집에서 부르던 노래도 기억할 수가 없어. 세상은 나를 남겨두고 지나가고 있어. 나는 나 자신도 잊어버렸고 기력도 없는 처지야."

스코틀랜드는 너무 따분했고, 기온도 너무 낮아서 견디기 어려웠다. 그셰마와에게 편지를 쓴 다음 날, 그는 그곳을 떠나 런던으로 향했다. 하지만 런던도 바람이 차가웠고 공기는 변함없이 칙칙했다. 그런 날씨는 그에게 상극이었다. 그는 2주 동안 움직일 수 없을 만큼 아팠다. 바깥 공기가 들어와야 그나마 숨을 쉴 수 있었

기에 추위에도 불구하고 창문을 활짝 열어야 했고, 그는 두꺼운 외투를 두르고 화로에 바짝 다가가 앉았다.

제인 자매도 그를 따라 런던으로 왔다. 조르주 상드를 대신하고자 하는 제인의 의도는 분명했다. 그러나 같은 여섯 살 연상이지만 제인에게서는 상드에게 느꼈던 매력을 느낄 수 없었다. 많은 시간을 함께 있었기에 두 사람이 결혼할 거라는 소문이 파리에 돌았다. 쇼팽은 "결혼보다 죽는 것이 먼저일 것"이라고 했다. 그는 자신의 가난을 핑계 삼아 결혼은 있을 수 없다고 했고, 두 사람의 관계는 우정이라고 선을 그었다.

11월 16일에 그는 폴란드 동포들을 위한 자선 무도회와 연주회에 참석하기 위해 기꺼이 길드홀에 갔다. 참석자들은 가수와 작은 관현악단의 연주에 맞춰 춤을 추었다. 쇼팽은 피아노를 연주했다. 이것은 그의 마지막 대중 연주회였다. 마르첼리나 공주의 소개로 동종요법 의사이고 폐질환 전문 의사이며 왕실 의사이기도 했던 저명한 제임스 클록 경의 검진을 받았다. 그러나 클록 경이 할 수 있는 것은 환자의 고통을 줄이는 것뿐이었다. 클록 경은 여행할 수 있을 때 빨리 파리로 돌아가라고 권했다. 낯선 환경은 그의 생명을 단축할 뿐이었다. "신은 왜 나를 죽이지 않고 조각조각 내는가?" 쇼팽은 절규했다.

그의 생각은 그에게 고통을 준 사람에게로 향했다. "나는 아무도 저주해본 적이 없지만 내 삶이 너무 견디기 어려워 차라리 루크레치아(조르주 상드의 소설 속 주인공으로, 상드 자신을 암시하는 인물)를 저주할 수 있으면 기분이 풀리지 않을까 상상할 정도다." 신앙

심 깊은 제인은 그에게 프로테스탄트 교리 책을 갖다주었다. 제인은 그를 개종시켜 약혼이라도 하려는 생각을 버리지 못했다. 그것이 쇼팽을 더욱 갑갑하게 했다. 11월 23일, 마침내 쇼팽은 도망치듯 런던을 떠나 파리로 향했다. 파리를 떠나 온 지 7개월 만이었다. 런던을 떠나기 전, 그는 스쿠아르 도를레앙의 자신의 방에 '제비꽃 한 다발'을 갖다두라고 그셰마와에게 부탁했다. 돌아가면 온종일 누워 있을 곳에서 한 줌의 시심詩心이라도 느끼고 싶다고 했다. 돌아가는 뱃길에서 심한 멀미를 한 쇼팽은 프랑스 땅이 보이자 안도했다. 쇼팽의 〈녹턴, Op. 32-1〉은 단순하고 감미로운 멜로디가 편안한 느낌을 준다. 작곡가가 스코틀랜드의 멋진 자연 속에서 이 곡이 그리는 꿈을 꾸었다면 좋았을 텐데 하는 생각이 든다.

마지막
날들

잃어버린 돈 꾸러미

쇼팽이 거주했던 샤이요 가街의 건물. 지금은 호텔의 일부가 되었다. 건물에 부착된 명패에는 '쇼팽이 1849년 5월부터 8월까지 이곳에 거주했다'라고 적혀 있다. 제니 린드는 미국으로 떠나기 전 이곳과 가까운 샹젤리제 거리에 3주간 체류했다.

쇼팽이 런던에서 돌아왔을 때, 파리는 군대의 힘으로 소란이 어느 정도 가라앉은 상태였다. 영국 체류는 그의 건강을 더욱 악화시켰다. 돌아오는 길에 뱃멀미를 한 탓에 그는 초주검 상태였다. 옛 친구들이 반갑게 맞아주었다. 그러나 암담한 재정상태는 지친 쇼팽을 더욱 어지럽게 했다.

영국에서 번 얼마 되지 않는 돈은 알지도 못하는 사이에 없어졌다. 의사의 왕진이 계속 이어졌다. 왕진 때마다 진료비가 10프랑씩 청구되었다. 기침이 끊이질 않아 숨 쉬기도 어려웠다. 건강 탓에 레슨도 자주 할 수 없었다. 먹고살 것을 걱정해야 할 처지였다. 쇼팽은 힘을 내서 마주르카를 썼다. 이 곡(Op. 68-4)은 그의 마지막 작품으로 사후에 출판되었다. 곡을 들으면 어둠이 내린 방의

침대에서 옛 시절의 무도회를 회상하는 만년의 쇼팽이 그려진다.

여름이 다가오자 사람들은 파리를 떠났다. 방문객도 줄어들었다. 스쿠아르 도를레앙의 방은 빛이 잘 들지 않아서 습기가 많았다. 의사는 더 조용하고 편안하며 공기 좋은 곳으로 옮기라고 조언했다. 친구들은 샤이요 가에 조용하고 전망 좋은 방을 구해주었다. 집세는 비쌌다. 러시아의 유력 가문 출신으로 부유한 오브레스코프 공주가 몰래 월세의 절반을 지불했다. 저렴한 월세에 놀라는 쇼팽에게는 여름이라 월세가 낮다고 말했다. 쇼팽은 하인이 없으면 아무것도 할 수 없는 상태였다. 그러나 넉넉지 않은 처지에 하인을 밤낮으로 쓸 수는 없었다. 스코틀랜드에서 파리로 돌아온 마르첼리나 공주는 자신의 유모를 보내 밤에도 쇼팽의 간호가 끊기지 않게 해주었다.

주로 침대에 누워 있던 쇼팽을 대신해서 친구 프랑숌이 살림을 맡았다. 돈은 몇백 프랑밖에 남아 있지 않았다. 로스차일드 가문이 1000프랑을 보내주었다. 그러나 그 돈도 얼마 가지 못했다. 프랑숌은 팔아서 돈이 될 만한 것이 있나 찾았다. 그것마저 여의치 않자 친구에게 어려움을 털어놓았다. 이 말이 제인 스털링의 귀에 들어갔다. 제인은 언니 어스킨 부인과 함께 파리로 돌아와 매주 한 번씩 쇼팽에게 레슨을 받고 있었다. 이미 런던과 스코틀랜드에서 쇼팽 몰래 그의 경비의 상당 부분을 부담했던 제인은 쇼팽의 사정을 듣고 깜짝 놀랐다. 그녀는 석 달 전에 2만5천 프랑이 든 돈 꾸러미를 아파트 관리인에게 맡겨 쇼팽에게 전해달라고 부탁했었다고 했다. 그것은 큰돈이었다. 프랑숌은 괜히 쓸데없는 걱

정을 했다고 생각했다. 그런데 그가 지켜보자니, 쇼팽은 자신에게 빌린 돈을 갚을 생각은커녕 계속 궁색한 티를 내며 먹고사는 걱정에 한숨만 쉬고 있는 것이었다. 프랑솜은 참지 못하고 쇼팽에게 "돈은 있을 테니 건강이나 걱정하라"며 핀잔을 주었다. 그러자 쇼팽은 "무슨 돈?" 하며 깜짝 놀랐다. 제인이 돈을 맡겼다는 이야기에 그는 정색을 했다. 자신은 그 돈을 받은 적이 없다고 했다. 그를 돌보던 프랑솜과 친구들 사이에 소란이 일었다.

그 돈이 사라졌다고 하니, 제인은 믿을 수 없다며 정말 쇼팽이 그 돈 꾸러미를 받지 않았냐고 되물었다. 그녀는 생색을 내고 싶지 않기 때문에 전달 여부를 군이 확인하지 않았고 돈 꾸러미에 보내는 사람의 이름도 밝히지 않았다고 했다. 쇼팽은 누가 거짓말을 한 건지 도둑질을 한 건지, 아니면 자신이 건망증에 빠진 것인지 혼란스러웠다. 제인이 돈 꾸러미를 맡겼다는 스쿠아르 도를레앙 아파트의 관리인 에티엔 부인은 믿을 만한 사람이었다.

사건은 미궁에 빠졌다. 제인이 잘 아는 스코틀랜드 출신의 한 소설가가 파리에서 용하기로 소문난 점쟁이 알렉시를 소개하며 그의 도움을 받아보라고 권했다. 제인을 대신해 언니 어스킨 부인이 심부름꾼과 함께 알렉시에게 갔는데, 알렉시는 심부름꾼이 3월 8일 목요일에 매우 중요한 문서 꾸러미를 가지고 어떤 사람에게 갔는데 그 꾸러미가 목적지에 제대로 도달하지 않았다고 말했다. 그렇다고 심부름꾼이 그 꾸러미를 가지고 있는 건 아니고, 계단 아래에 있는 어떤 방에서 거기에 있던 두 여인 중 키가 큰 여인에게 그것을 전했다는 것이었다. 알렉시가 말하는, 꾸러미를 받

은 사람은 아파트 관리인 에티엔 부인이 틀림없었다. 심부름꾼은 혐의를 벗었다. 다시 알렉시에게 그 꾸러미가 어떻게 되었는지 알 수 있냐고 물었다. 그러자 그는 알 수 없다며 그 꾸러미를 받은 사람의 머리카락 한 줌을 갖다주면 알 수도 있다고 말했다. 언니 어스킨 부인이 쇼팽에게 달려와서는 점쟁이가 말한 것을 전하며 관리인의 머리카락이 필요하다고 말했다.

쇼팽은 연극을 생각해냈다. 사람을 보내 프랑스어 사전과 손수건 몇 장이 필요하다며 에티엔 부인에게 좀 가지고 오라고 했다. 급히 이사하느라 쇼팽의 짐 일부가 아직도 그 아파트에 그대로 있었다. 에티엔 부인이 오자 쇼팽은 이야기를 꺼냈다. 제인의 언니 어스킨 부인이 한 무당을 알고 있는데 그 무당은 환자의 머리카락 한 줌이 있으면 그 환자의 병을 낫게 하는 신기한 힘이 있다며, 병을 앓고 있는 자신의 머리카락을 갖다줘야 한다고 말했다. 그런데 자신은 그것을 믿지 못하기 때문에 어스킨 부인의 청을 거절하고 싶다고 했다. 에티엔 부인이 대신 머리카락을 좀 잘라주면 먼저 그것을 그 무당에게 보여주겠다고 자신의 생각을 전했다. 만약 그 무당이 그 머리카락이 건강한 사람의 것이라는 것을 알아내면 그 무당의 능력을 인정하고 그때 가서 자신의 머리카락을 보내겠다는 것이었다. 쇼팽의 요청에 에티엔 부인은 기꺼이 자신의 머리카락을 한 줌 잘라주었다.

에티엔 부인이 떠나자 쇼팽은 그 머리카락을 잘 싸서 어스킨 부인에게 전했다. 다음 날 아침 어스킨 부인은 알렉시에게 달려갔다. 알렉시는 머리카락을 보자 그것이 꾸러미를 받은 사람의 것임

을 알아보았다. 그리고 신기한 힘을 발휘하여 문제의 그 꾸러미가 분실되지도, 전달되지도, 뜯기지도 않은 채 그 관리인의 집에 보관되어 있다는 것을 알아냈다. 그는 관리인의 방 침대 가까이에 있는 탁자를 잘 살펴보라고 말했다. 조심스럽게 접근해 그 꾸러미를 달라고 하면 내어줄 거라고도 했다. 어스킨 부인은 바로 쇼팽에게 와서 들은 것을 전하고는 스쿠아르 도를레앙 아파트로 달려갔다.

방에 혼자 있던 에티엔 부인은 심부름꾼과의 대질 끝에 석 달 전의 일을 기억해냈다. 그 꾸러미의 행방을 묻자, 자신의 방 탁자의 등잔 사이에 던져놓고 잊어버렸던 꾸러미를 찾아내 건네주었다. 역시나 꾸러미는 뜯기지 않았고 열어보니 돈도 그대로 들어 있었다. 에티엔 부인은 그 꾸러미를 받고는 잊어버렸다고 했다. 나중에야 그것이 떠올랐지만 너무 늦어버려서 꾸중을 들을까봐 걱정되어 그냥 두고 있었던 것이다. 큰돈이 든 꾸러미가 그대로 다시 돌아왔다. 그런데 돈이 돌아오자 쇼팽은 궁핍한 처지에도 불구하고 그 돈을 받지 않겠다고 우겼다. 어스킨 부인이 제인을 대신해 설득하자 간신히 받아들이고 빌리는 것으로 하겠다며 일부만을 받았다. 1849년 7월 28일 자 쇼팽의 일기에는 다음과 같이 적혀 있다. "점쟁이 알렉시는 놀라운 방법으로 돈을 찾아냈다. 어스킨 부인이 1만5천 프랑을 남겼다. 프랑솜에게 500프랑을 갚았다."

쇼팽과 미신

 쇼팽은 미신이나 초현실적인 것에 자주 빠졌다. 우선 그는 숫자 7이나 13을 싫어했다. 13은 종교적 이유일 거라고 쉽게 추측할 수 있다. 하지만 7을 싫어한 이유는 짐작이 되지 않는다. 그는 7이 들어간 건 무엇이든 피했다고 한다. 집이나 숙소, 심지어 마차까지 숫자 7이 들어간 것은 싫어했다. 7이 들어 있는 날짜에는 여행이나 중요한 일을 하는 것을 피했다. 여행은 고사하고 외출도 줄이고 편지조차 쓰지 않았다. 묘하게도 1837년부터 조르주 상드라는 인물이 쇼팽의 인생에서 존재감을 얻었고, 두 사람은 1847년에 헤어졌다. 그리고 쇼팽이 세상을 떠난 날은 1849년 10월 17일이었다. 그러나 상드가 쇼팽에게 불길한 존재였던가? 그것은 단정하기 어렵다.

마요르카에 머물 때 쇼팽은 유난히 두려움을 많이 느꼈다. 특히 수도원에 머물 때는 음침한 분위기에 눌려 무서운 생각을 떨치지 못했다. 수도원 주변에 묘지가 많았기에 더 그랬을 수도 있다. 마요르카의 수도원은 안개가 자주 끼었고 빛도 잘 들지 않았다. 그런 탓인지 쇼팽은 수도원에 유령이 있다고 믿었고 그곳을 무서운 곳이라고 생각했다. 돌로 만든 건물의 복도에 목소리가 울리면 그는 유령의 소리라고 생각했고, 자신이 지내던 방도 관 모양이라고 좋아하지 않았다.

어느 날 파리에서 쇼팽이 밤늦게 피아노를 치고 있을 때였다. '군대'라는 부제가 붙은 〈폴로네즈, Op. 40〉이었다. 음악에 몰두해 있던 그는 갑자기 환각에 빠졌다. 무기를 든 여인들로 구성된 한 무리의 군인들이 그의 방으로 쳐들어오고 있었다. 쇼팽은 두려움에 방을 뛰쳐나왔고, 밤새도록 집으로 돌아가지 못하고 거리를 방황했다. 훗날 스코틀랜드에 체류할 때는 피아노 속에서 유령이 스멀스멀 기어나오는 환상에 빠지기도 했고, 자정만 되면 창밖으로 유령이 떠도는 것이 보였다.

마리아와의 사랑이 식어가고 약혼이 위기에 처했을 때 쇼팽은 점쟁이를 찾아갔었다. 그는 점쟁이가 모두 행복할 거라는 좋은 답변을 주었다고 바르샤바의 가족들에게 알렸다. 이 소식을 들은 쇼팽의 어머니는 아들에게 다음과 같은 답장을 보냈다. "점쟁이를 찾아가고 싶을 정도로 미래가 궁금한 모양이구나. 그러다 점괘가 좋지 못하면 한동안 근심에 싸여 있게 된다. 그러니 더이상 점쟁이한테 가지 마라."

육체는 정신에 큰 영향을 준다. 마요르카나 스코틀랜드에 있을 때 그는 특히 건강이 좋지 않았다. 유령을 보거나 환각에 빠진 것은 그의 육신의 건강에 원인이 있을 것이다.

마지막 순간에
눈을 감겨준 솔랑주

(왼쪽) 쇼팽의 마지막 사진, 루이오귀스트 비송, 1849년, 파리 음악박물관 소장.
(오른쪽) 쇼팽의 마지막 집이 있던 방돔 광장의 건물.

영국과 스코틀랜드 체류 후 쇼팽의 건강은 더욱 악화되었다. 파리로 돌아왔을 때 그의 몸 상태는 최악이었다. 피를 심하게 토했고 고질적인 설사에 시달렸다. 다리와 발은 부어서 신발도 신을 수 없었다. 많은 사람들이 파리로 돌아온 그를 방문했다. 쇼팽은 간편한 실내복 차림으로 손님을 맞았다. 1849년 1월부터 휴가를 떠나기 전까지 화가 들라크루아는 거의 매일 그를 찾았다. 둘은 악덕과 미덕이 교차하는 조르주 상드의 운명에 관해 이야기를 나누었다.

1849년 4월에는 델피나 포토츠카와 몇몇 친구들이 모여 즉석 연주회를 열었다. 이것은 쇼팽의 마지막 음악 모임이었다. 조르주 상드의 딸 솔랑주가 5월에 두 번째 딸을 낳았고, 6월에는 잘 나가

는 오페라 가수 제니 린드가 샤이요 가의 그의 아파트에 들렀다. 쇼팽에게 동종요법을 행해 고통을 줄여주던 몰린 박사는 쇼팽이 영국에서 돌아온 후 얼마 지나지 않아 세상을 떠났다. 유명한 결핵 전문가 장 크뤼베이에르 박사가 와서 진료를 했지만 그의 병이 낫지 못할 거라는 것을 잘 알았다. 박사는 아무런 처방도 없이 그저 편히 쉬라는 말만 했다. 쇼팽은 솔랑주에게 이렇게 썼다. "조만간 의사들의 권고를 들을 필요도 없이 편히 쉴 수 있을 거야."

쇼팽은 가쁜 숨을 몰아쉬며 자신의 마지막을 예감했고, 가족을 떠올렸다. 누나 루드비카에게 편지를 보내 와서 좀 돌봐달라고 간청했다. 바르샤바의 루드비카는 분주히 움직여 여행 경비를 마련했다. 각각 러시아와 폴란드에 영향력이 있는 오브레스코프 공주와 마르첼리나 공주가 여권이 빨리 발급되도록 힘을 써주었다.

한편 이즈음 노앙에 있던 조르주 상드에게 편지 한 통이 전달되었다. 발신인은 상드가 잘 모르는 사람이었다. 그 편지의 내용은 다음과 같았다. "당신의 오랜 친구가 심한 병으로 누워 있습니다. 그는 당신을 매우 그리워하고 있습니다. 오랜 고통의 마지막 단계에 있는 그를 당신이 모르고 지나쳐서 그에게 옛 추억을 떠올리는 위안을 줄 기회를 놓친다면, 당신은 후회할 것이고 그는 절망 속에 세상을 떠날 것입니다."

평소 편지의 답장에 뜸을 들이지 않는 상드가 그 편지를 받고 얼마 만에 답장을 보냈을지 궁금하다. 그녀의 답장은 다음과 같다. "하지만 부인이 이야기한 그 불행한 친구의 정신적 위안을 위

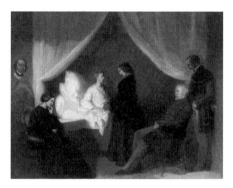

쇼팽의 마지막 모습. 쇼팽의 사후 제인 스털링의 위촉으로 그려졌다. 왼쪽부터 예로비츠키 신부, 누나 루드비카, 쇼팽, 마르첼리나 차르토리스카, 그셰마와, 그리고 작가 퀴아트코프스키. 테오필 퀴아트코프스키의 그림, 1849년. 프레데릭 쇼팽 기념관 소장.

해 제가 할 수 있는 일이 무엇일까요? 저는 지금 이곳에 묶여 있을 수밖에 없어요. 우리의 관계가 서로에 의해 자발적으로 깨어진 것이 아니라 해도, 언젠가는 상황이 불가피하게 우리를 갈라놓았을 겁니다. 그를 옹호하는 딸의 일방적 편견 때문에 아무 잘못 없는 아들이 소외되었습니다. 저는 친구와 아들 사이에서 선택해야 할 지경에 몰렸고요. (…) 그는 이곳을 마음에 들어하지 않았어요. (…) 그 친구처럼 신경질적이고 불쾌하고 괴이한 성격에는 다른 방법이 없었습니다. (…)

그 뒤로 저는 그 사람을 우연히 만났고 그 사람의 손을 잡아주었죠. 그런데 그 사람은 거의 증오에 가까운 감정을 내비쳤습니다. 그후로 그는 저에 대한 아픈 내밀한 이야기와 무서운 비난을 쏟아냈죠. 저는 그 모든 것을 미친 소리로 치부하고 용서했고요. 가슴속 깊이 용서했어요. 그런데 그 원한과 미움 앞에서 내가 무

엇을 할 수 있을까요? 아무것도 없어요. (…)

만약 제가 그 사람에게 편지를 쓴다면 오히려 해로운 감정을 불러일으키지 않을까 염려스럽군요. (…) 그 사람을 만나러 가라고요? 지금 제 처지에서는 불가능한 일이고, 상황만 악화시킬 것으로 생각됩니다. (…) 그러나 계엄령이 해제되고 제가 박해나 체포를 당하지 않고 파리에 며칠간 있을 수 있다면, 그리고 그 사람이 저를 만나기를 바란다면, 물론 저는 거절하지 않을 겁니다. 하지만 맹세코 그 사람은 그것을 원하지 않을 거예요. 그의 애정은 오래전에 식었고, 저에 대한 기억으로 고통을 받는다면 그것은 그의 마음속에 있는 자책 때문일 거예요."

상드에게 이 편지를 쓴 사람은 쇼팽을 가족처럼 돌보던 로지에르의 지인이자 솔랑주의 친구라는 말이 있다. 미련은 오직 쇼팽에게만 해당했고 상드는 아니었다. 상드에게 쇼팽은 이미 떠난 사람이었다. 상드는 그도 그렇게 관계를 정리해주기를 바라고 있었다.

루드비카는 남편과 함께 딸을 데리고 8월 9일 파리에 도착했다. 쇼팽은 잠시 활기를 찾았다. 그러지 않아도 가족에게 풀어놓을 이야기가 많았다. 불면증에 시달리던 쇼팽은 누나와 밤새 이야기를 주고받았다. 루드비카가 쇼팽을 돌보기 위해 파리로 왔다는 소식은 상드에게도 전해졌다. 상드는 이전에 노앙으로 초대한 적이 있는 루드비카에게 좋은 기억을 갖고 있었다. 얼마 전에 받은 난데없는 편지에 너무 냉정한 반응을 보였다고 생각해서인지 상드는 루드비카에게 쇼팽의 근황을 묻는 편지를 보냈다. "당신이 파리에 있다는 것을 지금 알았습니다. 이제야 당신을 통해 프레데릭의

진짜 소식을 좀 들을 수 있겠네요. 어떤 이는 그가 평소보다 더 나빠졌다고 하고, 다른 이는 내가 늘 보아왔듯이 그저 약하고 조바심에 차 있다고 합니다. 감히 당신에게 소식을 청합니다. 자기 자식들에게 버림받고 오해받아도 그들을 사랑하지 않을 수는 없으니까요. 당신의 소식도 알려주세요. 하루도 당신에 관한 생각과 추억을 잊고 지낸 적이 없어요. 누군가 당신 가슴속에 있는 저에 대한 기억을 어지럽힐지라도, 그 모든 비난만큼 제가 잘못했다고는 생각하지 않습니다."

상드는 주위의 이런저런 말에 신경을 쓰고 있었다. 그래서 쇼팽이 예전부터 병약했고 지금의 상태에 대해 자신을 탓하는 것은 지나치다고 말하고 있었다. 그리고 자신과 쇼팽의 관계가 어머니와 자식의 관계처럼 한쪽이 일방적으로 사랑과 보살핌을 베푸는 사이였음을 은근히 부각하려 했다. 이 편지에 대한 답장은 없었다.

의사는 결핵균이 햇빛에 약하니 햇빛이 잘 들고 난방이 잘되는 방으로 옮기라고 권했다. 쇼팽은 마지막 집이 될 방돔 광장의 새 아파트로 이사했다. 빛이 잘 들고 일곱 개의 방이 있는 큰 아파트의 월세는 충직한 제자 제인 스털링이 부담했다. 10월이 되자 쇼팽은 도움 없이는 침대에서 몸을 일으킬 수도 없었다. 곁에서 항상 누군가가 지키고 있어야 했다. 쇼팽이 곧 죽을 거라는 소문이 퍼졌다. 그를 만나보려는 사람들이 몰려들었고, 곁을 지키는 친구들은 방문객을 선별해야 했다.

베를리오즈는 당시의 쇼팽의 상태에 대해 다음과 같은 글을 남겼다. "그의 쇠약과 고통은 심했다. 연주는 고사하고 작곡도 엄두

쇼팽의 죽음, 델피나 포토츠카가 노래를 하고 있다. 펠릭스요제프 바리아스의 그림, 1885년, 크라쿠프 국립미술관.

를 못 냈다. 그는 짧은 대화조차 매우 힘들어했다. 대부분의 경우 손짓으로 의사소통을 하려 했다. 그래서 마지막 몇 달 동안 그와 주위 사람들 사이에는 약간의 단절이 있었다. 그로 인해 생긴 거리감을 어떤 이는 그의 경멸적 태도 때문이라고 했고 다른 이는 우울한 성격 탓이라고도 했지만, 모두 이 멋진 예술가의 성격을 잘 모르고 한 소리였다."

솔랑주는 엄마 조르주 상드에게 쇼팽의 상태를 알리는 게 좋지 않을까 생각했다. 솔랑주에게 쇼팽과 상드는 똑같은 가족이었기 때문이었다. 마지막을 예감한 쇼팽은 곁을 지키고 있던 사람들을 모두 불렀다. 모든 사람의 이름을 부르고 눈을 맞췄다. 그리고 간신히 나오는 목소리로 축복의 말을 남겼다. 10월 15일에는 니스에 있던 델피나 포토츠카 부인이 소식을 듣고 달려왔다. 파리 폴란드 동포 사회의 꽃이었던 델피나는 쇼팽과 이국 생활의 애환을 나누

었고, 쇼팽은 그녀의 목소리가 곱다고 칭찬했었다. 쇼팽은 노래를 청했다. 델피나의 노래는 그에게 마지막 위안을 주었다. 다음 날 아침, 그는 기력을 좀 회복한 것 같았다. 쇼팽은 곁에 있는 프랑숌에게 속삭였다. "그녀(조르주 상드)가 내 마지막을 지켜줄 거라고 했었는데." 저녁이 되자 고통이 심해졌다. 그의 얼굴은 검게 변했다. 크뤼베이에르 박사가 와서 진찰했다. 아프냐는 물음에 쇼팽은 작은 소리로 "이제 아니에요"라고 말했다. 밤에는 숨도 쉬기 어려웠다. 쇼팽은 솔랑주를 불렀다. 두 사람은 서로를 바라보았다. 쇼팽에게도 솔랑주는 한 가족이었다. 새벽 2시경, 쇼팽은 목이 마르다고 했다. 곁에 있던 제자 구트만이 그를 안아 일으켰다. 솔랑주가 물을 가져와 그의 입에 잔을 대어주었다. 물을 주는 솔랑주를 바라보던 쇼팽의 눈이 흐려지다가 초점을 잃고 더이상 움직이지 않았다. 솔랑주는 비명을 지르며 그의 가슴에 얼굴을 묻고 흐느꼈다. 사람들이 몰려왔다. 잠시 후 솔랑주는 쇼팽의 눈을 감겨주었다.

쇼팽의 장례식과
검은 상복의 제인 스털링

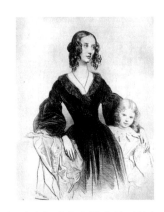

(왼쪽) 파리 페르 라셰즈 묘지의 쇼팽 무덤. 그의 무덤 앞에는 항상 싱싱한 꽃이 놓여 있다.
(오른쪽) 제인 스털링과 어린 질녀. 아실 드베리아의 그림. 1840년경.

쇼팽은 자신이 죽으면 숨이 넘어간 것을 꼭 확인해달라고 신신
당부했다. 그의 아버지도 똑같은 당부를 했었다. 새벽 2시경 쇼팽
이 숨을 거두었고, 모두가 허둥지둥하는 사이에 날이 밝았다. 그
를 돌봐주었던 크뤼베이에르 박사에 의해 부검이 진행되었다. 쇼
팽이 바라던 대로 심장은 바르샤바로 보내지기 위해 적출되었고,
시신은 마들렌 대성당 지하에 안치되었다. 생전에 쇼팽은 나폴레
옹의 유해 안장식에서 모차르트의 레퀴엠이 연주될 때 큰 감명을
받았었다. 그의 장례식에서 연주하기에도 좋은 곡이었다. 그런데
문제는 그 곡에 여성 가수가 필요하다는 것이었다. 쇼팽이 아꼈던
폴린 비아르도가 기꺼이 참여하려 했으나, 일찍이 마들렌 대성당

안에서 여성이 노래한 적이 없었기에 성당 측은 난감해했다.

장례식은 2주나 연기되었다. 대주교의 특별 허가로 폴린이 장막 뒤에서 노래 부르는 것이 허용되었다. 장례식에는 파리의 많은 명사들이 모였다. 성당 주위에 몰려든 사람도 수천 명에 달했다. 쇼팽이 마요르카에서 완성한 〈전주곡, Op. 28〉 중 네 번째와 여섯 번째 곡도 연주되었다. 쇼팽은 파리의 페르 라셰즈 묘지에 묻혔다. 그가 바르샤바를 떠날 때 친구들이 은잔에 담아준 흙이 시신 위에 뿌려졌다.

장례를 치른 후 누나 루드비카는 쇼팽의 유품을 챙겼는데, 그가 즐겨 입던 옷에 수첩이 들어 있었고 그 안에 조르주 상드의 머리카락 한 줌이 끼워져 있었다. 어떤 상자를 열어보니 상드가 보낸 200여 통의 편지가 담겨 있었다. 루드비카는 쇼팽의 심장과 유품을 바르샤바로 가져갔다. 그녀가 국경을 지날 때 초소의 경비가 수상하다며 편지가 든 상자를 압수했으나 루드비카가 치마 속에 숨긴 쇼팽의 심장은 다행히 보지 못했다.

1851년, 오페라 〈춘희〉의 원작자 알렉상드르 뒤마(1824~1895)가 우연히 같은 초소를 지나다가 그 편지의 존재를 알게 되었다. 경비는 나중에 편지가 든 상자를 돌려주려 했으나 주인의 연락처를 몰랐다고 했다. 뒤마는 즉시 친구였던 조르주 상드에게 그 소식을 알렸고, 그녀의 요청에 따라 편지는 노앙으로 보내졌다. 편지를 받은 상드는 그것을 태워버렸다. 현재까지 수만 통 남아 있는 상드의 편지 중 쇼팽에게 보낸 편지가 몇 통밖에 남아 있지 않은 것은 이 때문이다.

제인 스털링이 쇼팽에게 보인 헌신은 놀라웠다. 그녀는 쇼팽이 세상을 떠난 후에도 그에게 충직했다. 쇼팽의 장례비용뿐만 아니라, 쇼팽의 누나 루드비카가 바르샤바로 돌아갈 때의 여행 경비까지 모두 부담했다. 쇼팽이 남긴 유품을 경매를 통해 매입했고, 쇼팽이 쓰던 피아노는 바르샤바의 가족에게 보내주었다. 제인은 자기가 매입한 유품을 스코틀랜드로 가져가 별도의 방까지 만들어 잘 보관했다. 쇼팽의 가족이 유작을 출판하기로 결정했을 때 자신이 사들인 미출판 악보를 제공해 유작을 정리하고 출판하는 데 도움을 주었고, 쇼팽 연구가들에게 자신이 수집한 자료를 제공하기도 했다. 쇼팽의 사망 1주기에는 쇼팽의 가족에게 부탁해 바르샤바의 흙을 가져다 그의 무덤 주위에 뿌렸다.

그녀는 재능 있는 피아니스트였지만 쇼팽 사후 일 년간 피아노를 연주하지 않고 검은 상복을 입었다. 그런 제인을 미망인이라고 부르는 사람도 있었다. 그녀는 일생을 독신으로 살았다. 부유한 유력 가문의 13남매 중 막내로 태어난 제인은 10대에 양친을 여의고 큰 재산을 물려받았다. 인기도 있어서 30곳 이상에서 청혼을 받았지만 모두 거절했다고 한다. 그녀는 일찍 남편과 사별한 언니 어스킨 부인과 함께 고향 스코틀랜드와 파리를 오가며 생활했다. 솔랑주는 제인이 키가 컸고 나이에 비해 어려 보였으며 예뻤다고 했다. 음악과 예술에 관심이 많았고, 프로테스탄트 운동에도 열심이었다. 그녀가 쇼팽을 알게 된 것은 1843년경이었는데, 처음 소개받았을 때부터 두 사람은 서로를 존중했다고 한다. 하지만 쇼팽의 기록에 그녀가 언급되는 것은 1844년이 되어서인데, 그만큼 조

용하고 튀지 않는 성격이었기 때문이 아닌가 싶다.

쇼팽에 대한 제인의 감정은 특별했다. 오랫동안 제인은 조르주 상드와 생활하는 쇼팽을 묵묵히 지켜보기만 했다. 그가 상드와 헤어지자 제인은 비로소 그동안 숨겨왔던 애정을 드러냈다. 그녀는 쇼팽에게 조심스럽게 다가가 승낙을 받은 후 그의 비서, 매니저, 대리인 역할을 했고, 상드가 했던 것처럼 그에게 모성적 보살핌을 주려고 노력했다. 1848년 2월 파리에서 열린 쇼팽의 마지막 연주회에서는 연주홀의 난방, 환기, 꽃장식 등을 직접 챙겨서 그가 불편하지 않도록 노력했다. 상드와 헤어진 후 건강이 급격히 나빠진 쇼팽은 연주회에 온 힘을 쏟아내고 무대에서 당당히 걸어 내려왔지만, 대기실에 오자마자 제인에게로 쓰러졌다. 그후 심하게 앓고 한동안 일어서지 못했다. 제인은 바르샤바의 쇼팽 가족들과도 수시로 편지를 주고받았고, 그들에게 신년 선물을 보내기도 했다. 연주회 후 2월혁명의 소용돌이 속에서 쇼팽이 고립되었을 때 제인은 그를 런던으로 이끌었고, 그곳에서 무더위 속에 버려졌을 때는 스코틀랜드로 초대했다. 쇼팽이 영국에 체류하는 동안 들어간 경비의 상당 부분도 그녀가 부담했고, 쇼팽이 알지 못하고 영국에 남긴 빚과 청구서도 그녀가 모두 청산했다. 쇼팽이 파리로 돌아와 재정적 어려움에 봉착했을 때는 거금을 제공했고, 마지막에 머문 아파트의 월세도 부담했다.

쇼팽은 제인의 마음을 잘 알았지만, 그녀에게 사랑의 감정을 느끼지는 못했다. 그는 그녀에게 느끼는 감정을 우정이라 단정하고 제인에게도 자신의 의사를 분명히 전했다. 하지만 제인은 그

에 대한 사랑을 멈추지 않았다. 쇼팽은 왜 제인에게서 매력을 찾지 못한 걸까? 제인에 대한 정보가 부족해 섣부른 판단이 될 수도 있는데, 굳이 비유하자면 제인은 '곰형' 인물이었던 것 같다. 크고 늘씬한 체구에 표정은 엄숙했고 옷도 짙은 색을 주로 입었다고 한다. 생각과 신념이 뚜렷했고 목소리에는 약간 쉰 소리가 섞여 있었다고 한다. 속이 깊고 자신의 감정을 잘 드러내지 않는, 나서지 않으면서 사랑하는 대상에게 묵묵히 충정을 다하는 유형의 사람으로 여겨진다.

반면 상드는 제인과 비교하자면 '여우형' 혹은 '토끼형' 인물의 특징이 두드러졌던 것 같다. 물론 이런 추론에는 허점이 있을 수 있다. 조르주 상드가 매우 개방적인 사람이었음은 분명하다. 상드는 조용히 뒤에 머물기보다 원하는 것을 앞서서 실행하는 유형에 가까웠다. 상대가 요구하지 않아도 미리 그에게 필요한 것을 챙기고 적극적으로 권하는 사람이었다. 노앙에서 쇼팽이 먼저 파리에 갈 때면 주위에 있는 로지에르나 마를리아니 부인에게 그에 대해 부탁하는 것을 잊지 않았다. "그가 싫다고 해도 좀 돌봐주세요. 내가 없으면 자신을 제대로 챙기지 못하는 사람이에요. 저녁은 여기저기 초대받아 다니니까 신경 안 써도 되지만, 아침이 문제예요. 레슨을 서두르느라 코코아 한 잔이나 따뜻한 수프 한 입을 놓칠 수 있어요."

상드는 많은 사람과 교류했는데, 그녀가 먼저 다가가서 관계가 이루어진 경우가 많았다. 작품을 칭찬하는 편지를 보내거나 사상思想에 존경심과 동의를 표하며 다가갔다. 그녀의 그런 살가운 접

근에 처음에는 그녀에 대해 부정적이었던 사람이 마음을 바꾼 경
우가 꽤 있었다. 이런 유형의 인물은 곰 유형과 달리 대체로 원하
는 것을 스스로 얻어낸다. 여우형에 토끼형이 섞인 인물과 같이
있으면 즐겁다. 그러나 다소 답답한 면이 있더라도, 배신하지 않
는 쪽은 곰형이다. 영국에서 나온 자료에서 어떤 이는 제인이야
말로 쇼팽을 희생적으로 사랑한 사람이었다고 했다. 그 자료의 저
자는 쇼팽이 생전에 그녀의 가치를 알아보지 못한 것을 안타깝게
생각하기도 했다.

제인이 세상을 떠난 후, 그녀가 보관하던 쇼팽의 유품은 그녀
가 남긴 유언에 따라 바르샤바의 쇼팽 가족에게 보내졌다. 그러나
그녀가 보낸 유품들을 포함해 바르샤바에서 쇼팽의 가족이 보관
하던 쇼팽의 유품은 1863년 러시아군이 쇼팽 가족의 집에 난입했
을 때 대부분 파괴되었다. 그런데 그녀가 간직했던 쇼팽의 적갈색
머리카락 한 묶음은 살아남았다. 쇼팽은 상드의 머리카락을 끝까
지 간직했고, 제인은 쇼팽의 머리카락을 끝까지 남긴 것이다. 쇼
팽은 제인에게 〈녹턴, Op. 55〉 두 곡을 헌정했다. 특히 첫 번째 곡
에는 쇼팽 특유의 감정이 겹겹이 실려 있다.

XV

사후

남겨진 사람들

(왼쪽) 조르주 상드, 나다르의 사진, 1864년, 프랑스 건축문화 자료관 소장.
(오른쪽) 노앙 저택의 뒤뜰에 앉아 있는 조르주 상드 일가, 상드는 파라솔을 쓰고 있고 두 손녀와 아들 모리스, 며느리 리나가 같이 있다. 플라시드 베르도의 사진의 일부, 1875년 4월 26일.

쇼팽의 사망 소식을 들은 상드는 흔들렸다. 상드는 친구에게 아무것도 할 수 없었다고 썼다. 그녀는 한동안 글을 쓰지 못했을 뿐만 아니라 가끔 심한 발작을 일으키기도 했다고 한다. 상드는 훗날 다음과 같이 말했다. "난 이 신사를 내 아이처럼 돌보고 위로한 것을 부끄러워하기보다는 오히려 영광스럽게 생각합니다."

상드의 딸 솔랑주가 쇼팽을 처음 만난 것은 여덟 살 때였다. 솔랑주에게 쇼팽은 엄마나 오빠보다 더 공감을 나눌 수 있는 사람이었다. 그녀는 다음과 같이 회고했다. "나는 쇼팽의 피아노 아래에서 컸다. 마술처럼 멋진 그의 음악은 어린 시절의 흔치 않았던 좋은 기억으로 내 영혼에 깊이 남아 있다."

솔랑주는 1849년 5월에 둘째 딸 니니(본명은 잔 가브리엘)를 낳았

다. 한때 절연을 선언했지만 상드는 둘째를 낳은 딸을 노앙에 받아들였다. 상드에게 솔랑주는 여전히 못마땅한 딸이었다. 그러나 손녀가 있어서인지 둘의 관계는 대체로 괜찮았다. 상드는 손녀 니니에게 온갖 애정을 쏟았다. 그러면서도 솔랑주가 애를 할머니한테 맡기고 자기 일에만 신경 쓴다고 비난했다. 솔랑주와 남편 클레징제의 관계는 결혼 내내 좋지 않았다. 두 사람은 1855년 12월 정식으로 이혼했다. 상드는 집안의 도덕적 기준을 들어 이혼한 딸을 점잖게 꾸짖었다. 상드는 자기 자신과 딸을 다른 잣대로 재고 있었다.

딸 니니의 양육권이 문제가 되었다. 니니는 양육권에 대한 최종 판결이 날 때까지 노앙의 할머니 곁을 떠나 파리의 열악한 보호소에 맡겨졌다. 제대로 보호받지 못한 니니는 그 겨울을 넘기지 못했다. 이듬해 1월, 아이는 겨울바람 속에 부실하게 옷을 입은 채 아빠 클레징제와 외출하고 돌아온 후 앓아누웠고, 고열에 시달리다 며칠 못 가 숨을 거두었다. 상드는 손녀를 잃은 충격에 초췌해졌고, 손녀의 시신은 노앙에 묻혔다.

솔랑주는 노앙에서 쫓겨났다. 아기의 기일에 노앙의 무덤을 방문하는 것마저도 제한되었다. 가족과 친구 심지어 동네 주민까지 모든 지인에게 인자했던 상드가 유독 딸 솔랑주에게만 인색했다. 솔랑주가 살기가 어려워 노앙의 집에 불쑥 들러도 먹을 것은 줬으나 말은 걸지 않았다. 장년의 솔랑주는 몇 편의 소설을 냈지만 주목받지 못했다. 여러 명의 남자를 만났지만 불행했다. 상드는 그런 딸을 거리의 여인에 비유하며 비난했다. 아들 모리스는 늦도록

배우자를 찾지 못하다가 마흔 직전에 상드의 오랜 친구였던 화가 루이기 칼라마타의 딸과 결혼했다. 상드는 평범하고 얌전한 며느리를 반겼다. 모리스는 첫아들을 잃고 이어 두 딸을 두었다.

1847년 이후 기찻길이 노앙 인근의 샤토루까지 연장되어 아침에 파리에서 출발하면 노앙에서 저녁을 먹을 수 있게 되었다. 상드는 가까워진 노앙을 지인들에게 광고하며 초대장을 날렸고, 많은 사람들이 노앙을 방문했다. 자유로운 상드는 주기적으로 파리에 와서 문인들과 지식인들의 모임[19]에 유일한 여성으로 참석하기도 했다.

쇼팽이 세상을 떠난 해에 모리스는 자기 친구이며 화가인 망소(Alexandre Manceau, 1817~1865)를 상드에게 소개해 그녀의 비서 역할을 하도록 했다. 망소는 말수가 적고 소박했으며 세심했고 성실했다. 항상 상드의 눈치를 살피며 그녀에게 필요한 것이 무엇인가를 살폈다. 물을 떠다 주었고 담뱃불도 붙여주었다. 평생 남을 챙겨주며 살았던 상드는 감격했다. 두 사람이 가까워지자, 아들 모리스는 그 관계를 받아들일 수 없었다. 상드와 망소는 아들과의 갈등을 피해 노앙의 저택에서 나와 따로 살았다. 둘의 관계는 15년간 계속되었고 잡음도 없었다. 망소도 결핵을 앓았다. 그의 마지막은 조용했다. 상드는 그를 묻고 노앙으로 돌아가 손녀를 돌보며 지냈다. 만년에 그녀는 손녀를 위한 동화를 여러 편 썼다. 그리고

19) 디네 마니Diner Magny, 1862년부터 파리에서 열린 언론인·문인·예술가·학자들의 모임. '마니Magny'라는 레스토랑에서 모임이 열려서 이렇게 불렸다.

마지막 순간까지 당대 유럽의 지성들과 편지로 소통했다. 사랑의 화신 상드의 마지막 연인은 샤를 마르샬이었다. 그는 그녀의 아들 모리스보다 두 살 아래였는데 그 역시 화가였다.

활발했던 정치참여는 2월혁명 실패 이후 자제했다. 자유롭고 곡절 많은 삶 속에서도 상드는 정력적으로 책을 써냈다. 그녀는 복통을 달고 살았지만 그것을 숨겼다. 1876년 72세의 상드는 건강이 극심하게 나빠졌다. 고통은 견디기 어려울 정도였다. 상드는 의사인 친구를 통해 사실을 공개했다. 소식을 들은 딸 솔랑주는 파리에서 급히 노앙으로 달려왔다. 가족들이 다 모여 있었다.

조르주 상드는 끝이 가까웠음을 느꼈다. 하지만 의식은 있었다. 1876년 6월 7일, 상드는 손녀들에게 키스해달라고 부탁했고, 솔랑주와 며느리에게는 "안녕, 잘 있어"라고 속삭였다. 장폐색으로 인해 고통이 심했다. 솔랑주는 고통받는 엄마를 꼭 안아주었다. 1876년 6월 8일 오전 6시경, 조르주 상드는 어둡다고 했다. 솔랑주는 엄마의 침대를 창 쪽으로 옮겼다. 상드는 몇 시간 동안 심한 고통으로 혼절을 거듭하다가 가족이 지켜보는 가운데 숨을 거두었다. 딸이 엄마의 눈을 감겨주었다. 노앙의 교회에서 열린 상드의 장례식에는 많은 유명 인사들이 참석했다. 그중에는 파리에서 급히 달려온 나폴레옹 3세의 아들도 있었다. 《레 미제라블》의 저자 빅토르 위고가 추도사를 썼고, 《보바리 부인》의 저자 플로베르는 장례식 내내 바보같이 눈물을 흘렸다. 솔랑주는 태어날 때부터 엄마의 눈에 거슬리는 존재였지만, 엄마에 대한 존경심을 평생 간직하고 살았다. 상드가 세상을 떠나고 7년이 흐른 후, 솔랑주는

노앙 저택의 테라스에서 옛 추억을 더듬으며 엄마를 그리워했다.

"세월이 흘렀지만 이 집 안과 정원에는 여전히 큰 슬픔이 가득해요. 조르주 상드 없는 노앙은 시심詩心도 없고 매력도 없어요."

모리스는 젊었을 때 들라크루아 밑에서 그림을 배웠다. 들라크루아는 모리스에게서 소질을 발견하지 못했다. 모리스도 상드의 도움을 받아 솔랑주와 마찬가지로 몇 편의 글을 발표했다. 하지만 역시 주목을 받지는 못했다. 손재주가 있던 그는 노앙 저택에서 인형을 만들고 인형극을 공연했다. 그의 두 딸에게는 자손이 없었다. 그래서 상드의 대는 끊어졌다. 상드가 아꼈던 모리스의 큰 딸 오로르는 노앙의 저택을 국가에 헌납하기로 약속했다. 1961년 그녀가 세상을 떠나자, 프랑스 정부는 노앙 저택을 조르주 상드 기념관으로 만들었다.

맺는말

프레데릭 쇼팽 서거 150주년을 추모하는 폴란드의
은화, 1999년 제작.

쇼팽의 성공 이야기는 놀랍다. 그는 유럽의 변두리 출신으로,
아무 연고도 없는 파리에 진출했다. 당시 파리는 세상의 중심이
었고 모든 예술가를 끌어들이는 장소였다. 예술가는 자신을 알리
기 위해 그 좁은 시장에서 치열한 경쟁을 벌여야 했다. 쇼팽은 그
곳에서 살아남기 위해 갖춰야 할 화려한 퍼포먼스 능력도 없었다.
하지만 그는 파리 사회에서 진입장벽이 가장 높다고 할 수 있는
귀족 중심의 고급 사교계를 공략했다. 쇼팽은 모든 면에서 고급
사교계가 요구하는 기준을 충족했고 그들의 관심과 사랑을 얻는
데 성공했다. 외모, 옷차림, 태도와 행동, 모든 면에서 그들의 기
대를 저버리지 않았다. 그러나 쇼팽이 성공할 수 있었던 원동력은
무엇보다 재능이었다. 그는 잘 갖춰진 절차에 따른 모범적 교육을

받지는 못했지만 타고난 재능이 있었고 그것을 스스로 높은 수준으로 갈고 닦을 줄 알았다. 그 재능은 자연스럽게 드러났고, 덕분에 쇼팽은 단기간에 첨단 도시의 가장 배타적인 리그에 자리 잡을 수 있었다. 그가 도전한 목표는 높았지만, 그 목표는 그가 가진 무기로 충분히 달성할 만한 곳이었다.

상드는 쉬지 않고 많은 저작을 펴낸 것으로 유명하다. 그러나 쇼팽 또한 작품 생산에서 결코 뒤지지 않았다. 짧은 삶이었지만 그는 살아 있는 동안 아픈 몸을 이끌고도 끊임없이 곡을 만들어냈다. 곡을 쓰지 못하고 시간을 보낼 때면 스스로를 '놈팽이'라고 불렀다. 그는 마요르카의 열악한 환경에서 생사를 넘나들면서도 작곡을 멈추지 않았다. 그는 즉흥연주로도 유명했다. 준비 없이 피아노 앞에 앉아 악상을 끄집어냈다. 하지만 꼼꼼한 성격이어서 곡을 출판할 때는 절대 서두르지 않았다. 고치고 또 고쳐서 스스로 만족할 만한 수준에 이르러서야 세상에 내보냈다. 그의 운명은 길지 않았던 삶 동안 예정되어 있던 많은 작품을 다 쓰고 가도록 결정되어 있었는지도 모른다. 삶은 길이가 중요한 게 아니라 내용이 중요하다.

쇼팽에게 초점을 맞춘 여러 자료를 보면 쇼팽과 상드의 관계는 '좋기도 하고 슬프기도 한 기억bitter-sweet'으로 표현된다. 쇼팽이 상드와의 관계 속에서 즐거움과 괴로움이라는 두 가지 감정을 다 맛보았다는 것이다. 괴로움을 느낀 것은 어쩌면 상드에게 너무 많은 것을 의존했던 쇼팽 자신 때문일 수도 있다. 상드에게 그는 '오직 하나'는 아니었다. 어느 관계에서나 큰 것을 거는 쪽은 그만큼

파리 몽소 공원의 쇼팽 기념비, 자크
프로멍모리스의 조각, 1906년.

큰 위험에 노출된다. 마지막 순간 상드의 냉정함이 드러났지만, 둘
의 관계가 지속되는 동안 상드는 쇼팽에게 집과 가족을 제공했다.
그 밖에도 상드가 쇼팽에게 많은 도움을 준 것은 부인할 수 없다.

쇼팽의 생은 짧았지만, 상드의 보살핌이 없었다면 더 짧았을
수도 있다. 삶을 연장해준 것만으로도 쇼팽에게 헤아릴 수 없는
큰 선물을 준 셈이다. 하지만 그들 둘의 천성은 화합할 수 없는 것
이었다. 그럼에도 둘은 오랜 시간 동안 함께 했다. 이른 시기에 기
념비적인 쇼팽 전기를 남긴 프레데릭 닉스에 의하면, 그것은 "상
드 내면에 잠재한 시적 심성이 쇼팽이 품고 있던 서정적 정서와
서로 공감했기 때문"이었다. 많은 사랑을 받고 있는 〈왈츠, Op.
69-2〉는 쇼팽 사후에 출판되었다. 쇼팽은 특유의 도시적 감성이
세련되게 녹아 있는 이 곡을 열아홉 살 때 만들었는데, 당시 그는

자신의 앞날에 대해 생각이 많았다. 누구나 젊어서는 앞날을 궁금해하고 고민하지만, 지나고 나서 보면 그것은 미리 다 정해진 것이었던 듯하다.

참고문헌

김순경 외,《프랑스 작가, 그리고 그들의 편지》, 한울 아카데미, 2018.

제레미 니콜러스,《쇼팽, 그 삶과 음악》, 임희근 옮김, 포토넷, 2010.

실비 드레그므왱,《쇼팽과 상드》, 이재희 옮김, 백록, 1991.

미셸 레몽,《프랑스 현대소설사》, 김화영 옮김, 현대문학, 2007.

프란츠 리스트,《내 친구 쇼팽, 시인의 영혼》, 이세진 옮김, 포노, 2016.

프랑신 말레,《상드 전기》, 이재희 옮김, 백록. 1993.

조르주 상드.《편지》. 이재희 옮김, 지식을만드는지식, 2011.

미에치스와프 토마제프스키,《쇼팽》, 김경임 옮김, 계명대학교출판부, 2011.

베르트랑 틸리에 & 마르틴 리드,《조르주 상드》, 권명희 옮김, 창해, 2000.

히라노 게이치로,《쇼팽을 즐기다》, 조영일 옮김, 아르테, 2017.

Biddlecombe, George, *Secret Letters and a Missing Memorandum: New Light on the Personal Relationship between Felix Mendelssohn and Jenny Lind*, Journal of the Royal Musical Association, Vol. 138, 2013.

Bloch-Dano, Evelyne, *The Last Love of George Sand, a Literary Biography*, Translated by Allison Charette, New York, 2013.

Eigeldinger, Jean-Jacques, *Chopin: pianist and teacher: As Seen by His Pupils*, Translated by Naomi Shohet, Cambridge, UK, 1986.

Eisler, Benita, *Chopin's Funeral*, London, 2003.

Faktorovich, Anna, *The Romances of George Sand*, Stone Mountain, Georgia, 2014.

Furness, Charlotte, *Lady of the House: Elite 19th Century Women and Their Role in the English Country House*, South Yorkshire, UK, 2018.

Harlan, Elizabeth, *George Sand*, New Haven, 2004.

Hedley, Arthur, *Selected Correspondence Of Fryderyk Chopin*, New York, 2006.

Helman-Bednarczyk, Zofia. "The New Edition of Chopin's Correspondence", *Musicology Today*, vol. 13, 2016.

Jack, Belinda, *George Sand, a Woman's Life writ large*. First Vintage Books Edition, New York, 2001.

Karasowski, Moritz, *Frederic Chopin, His life, Letters and Works*, Translated by Emily Hill, London, 1879.

Niecks, Frederick, *Frederick Chopin as a Man and Musician(3rd edition)*, London, 1902.

Oppienski, Henryk, *Chopin's Letters*. Translated by E.L. Voynich, London, 1931.

Powell, A. David, *While the Music Lasts: The Representation of Music in the Works of George Sand*, London, 2001.

Reid, Martine, *George Sand*, Translated by Gretchen van Slyke. Pennsylvania, 2018.

Reynaud, Cecile, "Chopin et les salons parisiens", *Revue de la BNF* . 2010/1$(n^\circ 34)$

Schonberg, Harold C., *The great Pianists*. London, 1965.

Sergievsky, Nocholas N., *The Tragedy of a Great Love. Turgenev and Pauline Viardot*, The American Slavic and East European Review, Vol. 5 No.3/4(Nov. 1946).

Szulc, Tad, *Chopin in Paris: The Life and Times of the Romantic Composer*, New York, 1999.

Walker, Alan, *Fryderyk Chopin: A Life and Times*, New York, 2018.

찾아보기

쇼팽의 낭만시대

첫판 1쇄 펴낸날 2021년 9월 2일

지은이 | 송동섭
펴낸이 | 박남주

종이 | 화인페이퍼
인쇄·제본 | 한영문화사

펴낸곳 | (주)뮤진트리
출판등록 | 2007년 11월 28일 제2015-000059호
주소 | 서울시 마포구 토정로 135 (상수동) M빌딩
전화 | (02)2676-7117 팩스 | (02)2676-5261
전자우편 | geist6@hanmail.net
홈페이지 | www.mujintree.com

ISBN 979-11-6111-075-2 03600

* 책값은 뒤표지에 있습니다.